L.-HENRY LECOMTE

UN COMÉDIEN AU XIXᵉ SIÈCLE

FRÉDÉRICK-LEMAITRE

ÉTUDE BIOGRAPHIQUE ET CRITIQUE

D'APRÈS DES DOCUMENTS INÉDITS

PREMIÈRE PARTIE

1800-1839

PARIS

CHEZ L'AUTEUR, RUE DU DÔME, 10

1888

Tous droits réservés

FRÉDÉRICK-LEMAITRE

TIRÉ A 250 EXEMPLAIRES

N°

L.-HENRY LECOMTE

UN COMÉDIEN AU XIXe SIÈCLE

FRÉDÉRICK-LEMAITRE

ÉTUDE BIOGRAPHIQUE ET CRITIQUE

D'APRÈS DES DOCUMENTS INÉDITS

PREMIÈRE PARTIE

1800-1839

PARIS

CHEZ L'AUTEUR, RUE DU DÔME, 10

1888

Tous droits réservés

Un Comédien au XIXe Siècle

FRÉDÉRICK-LEMAITRE

ÉTUDE ARTISTIQUE

I

Frédérick-Lemaître. — Origine et but de ce livre. — Enfance et jeunesse de Frédérick. — Un début singulier.

Les grands comédiens sont rares. Celui dont nous écrivons la vie n'a, dans le passé, que trois rivaux de gloire. Seuls, en effet, Baron, Lekain et Talma ont laissé des souvenirs comparables à ceux qu'éveille le nom de Frédérick-Lemaître. Sans doute, à diverses époques, l'art du théâtre a compté d'autres interprètes remarquables ; mais leur talent, applaudi par les contemporains, manquait de l'autorité nécessaire pour braver le temps et perpétuer en légendes d'éphémères succès. Baron, Lekain et Talma conduisent au dix-neuvième siècle la haute tradition dramatique née de Molière et de Corneille ; Frédérick-

Lemaître devait la reprendre alors et lui donner un éclat inconnu. Son talent, égal en puissance à celui de ses prédécesseurs, eut en plus la variété. A son gré lyrique ou bourgeois, terrible ou bouffon, sublime ou trivial, Frédérick accepta toutes les situations, prit tous les masques, réalisa tous les rêves. L'ancien mélodrame avec son style ampoulé, le drame moderne avec sa passion, la comédie avec son allure décente, la tragédie solennelle, la farce délurée jusqu'au cynisme, tout parut bon à ce créateur infatigable, tout fut pour lui l'occasion de triomphes décernés par la foule et ratifiés unanimement par les maîtres en fait d'art.

Cette alliance inaccoutumée de force et de diversité, jointe à une indépendance de caractère confinant à la bizarrerie, fait de Frédérick-Lemaître la plus étonnante figure artistique de notre époque. Elle a tenté bien des peintres; mais la plupart, curieux plutôt que sympathiques, se sont bornés à des crayons fantaisistes. Il y avait, selon nous, mieux à faire.

En 1865, stimulé par un juvénile enthousiasme, nous publiâmes, sur Frédérick-Lemaître, un petit livre que la critique accueillit avec indulgence. Il était humble, cependant, malhabile, et reproduisait ingénument les dates discutables et les faits controuvés édités par de précédents biographes. Cette publication commença, entre le célèbre comédien et nous, des relations que le temps rendit amicales. En apprenant à bien connaître Frédérick, nous conçûmes naturellement le projet de donner une édition corrigée de notre œuvre incorrecte. Frédérick se prêta complaisamment à ce désir

en nous contant maint chapitre de son histoire. Notre travail s'achevait quand le grand artiste nous proposa d'écrire, sous sa dictée, des *Mémoires* très-étendus et d'un vif intérêt. Dès lors, abandonnant notre brochure, nous nous occupâmes de préparer les innombrables matériaux de ce monument littéraire. Un concours inouï de circonstances pénibles empêcha Frédérick-Lemaître d'accomplir son dessein. Des renseignements recueillis par nous pendant vingt années, des documents laissés par Frédérick et qui, tous, sont en notre possession ou ont passé dans nos mains, nous avons composé l'ouvrage qu'on va lire et qui retrace, pour la première fois avec exactitude, la vie singulière et les glorieux travaux de l'éminent comédien.

Antoine-Louis-Prosper Lemaître, dit Frédérick, naquit au Havre, le 28 juillet 1800, d'une famille d'artistes (1 et 2 *). Son grand-père maternel, Charles-Frédérick Mehrscheidt, avait été maître de musique (3), et son père, Antoine-Marie Lemaître, architecte de la ville, était fondateur d'une école gratuite de dessin et d'architecture protégée par le premier consul.

M. Lemaître, homme de beaucoup d'esprit, mais bâti comme un hercule et très-entêté, courbait son fils sous le patriarchal despotisme des temps anciens. Pour détourner les effets de ses colères fréquentes, Prosper lui récitait des vers. Subitement apaisé, le père drapait l'enfant

(*) Les chiffres intercalés dans le texte indiquent le numéro d'ordre des *Pièces justificatives* réunies à la fin du volume.

avec un rideau ou une serviette, lui improvisait un diadème de carton, armait sa main d'un poignard de bois, et lui disait en riant :

— Maintenant que tu es habillé en tragédien, récite-moi la grande tirade de *la Veuve du Malabar*.

Prosper ne se faisait pas prier et débitait les alexandrins avec une verve bouffonne qui plongeait M. Lemaître dans le ravissement.

Quelques amis blâmaient cependant cette fantaisie.

— Je fais jouer mon fils à l'étude, répondait l'architecte.

— Et s'il prenait goût au théâtre ?

— Je ne m'opposerais point à sa vocation. Feu mon père me disait toujours qu'à la troisième génération il y aurait un grand artiste dans notre famille. Qui sait ? Prosper sera peut-être un jour célèbre comme tragédien !

On aurait tort pourtant de croire que M. Lemaître destinât son fils à la carrière théâtrale ; dans ses projets d'avenir, Prosper devait être ingénieur ; il ne le faisait donc déclamer qu'à titre d'amusement. Le sort devait bouleverser le sage plan du père de famille. Un matin de l'année 1809, M. Lemaître, visitant le théâtre du Havre dont il était conservateur, fit une chute des plus graves. Il s'alita, dédaigna obstinément les conseils de son médecin, et mourut en quelques semaines.

Le grand-père Mehrscheidt étant mort peu de temps auparavant, sa veuve s'était retirée auprès d'une seconde fille établie dans la capitale. Mme Lemaître dut bientôt songer à rejoindre sa mère et sa sœur. Elle vint donc s'installer à

Paris, au quatrième étage d'une maison de la rue Guénégaud. Par la protection de l'amiral Hamelin, elle obtint pour son fils, alors âgé de onze ans, une bourse d'externe au collége Sainte-Barbe. Chaque matin, Prosper passait son bras dans l'anse d'un panier bourré de tartines et prenait résolûment le chemin de l'école ; mais il s'arrangeait presque toujours de façon à rencontrer des bambins pénétrés comme lui ·de la sainte horreur de l'esclavage, et les provisions maternelles servaient à occuper les entr'actes des jeux qui s'engageaient pour durer toute la journée. Les bons compagnons variaient leurs plaisirs en visitant les musées ou en guettant, aux guichets des Tuileries, le passage de Napoléon qu'ils vénéraient à l'égal d'un dieu.

Les études du jeune Prosper s'arrangeaient peu de ce vagabondage. Sa mère, qui avait pris un petit commerce de meubles, rue du Caire, patienta pendant trois années. Dans un accès de colère, elle eut alors recours de nouveau à l'amiral Hamelin, composa une petite pacotille, et fit reprendre à son fils le chemin du Havre, où l'attendait un bâtiment négrier en partance pour la Guinée. Le voyage se fit sans incident jusqu'à Rouen ; mais, arrivé dans cette ville, Prosper y rencontra Joanny, qu'on appelait le Talma de la province. Les représentations auxquelles il assista enflammèrent son imagination, et, la Providence ayant voulu que, très-fort au billard, il gagnât à ce jeu une somme respectable, Prosper s'empressa d'oublier le but de son voyage pour manger gaîment l'argent qui lui tombait du ciel. Quand le dernier centime eut disparu, le jeune homme revint à Paris, où il fit

sa rentrée le même jour que Napoléon échappé de l'île d'Elbe.

L'épopée impériale semblait recommencer. Mme Lemaître ne pouvait songer à sévir. Le temps d'ailleurs lui eût manqué pour le faire : le lendemain même de son retour, Prosper, grisé par l'enthousiasme, s'engageait dans un régiment d'infanterie, caserné à la *Nouvelle-France*.

Après une courte période d'instruction, ce régiment, composé en majorité de jeunes recrues, fut dirigé vers la frontière. On n'était pas à Saint-Denis que Prosper, peu accoutumé aux grossières chaussures de l'intendance, avait les pieds en sang. Il alla timidement en informer son capitaine.

— Bah ! répondit celui-ci, en levant les épaules, tu en verras bien d'autres.

L'accueil parut brutal au volontaire qui, sans insister, confia son fusil à un camarade, se blottit dans un des fossés qui bordaient la route, et, laissant la colonne s'éloigner, revint à Paris, où son oncle le reconduisit à la caserne. Malgré ses explications, Prosper fut mis à la salle de police ; il y resta trois semaines, visité chaque jour par un sergent qui lui disait sur un ton narquois : « — Mon garçon, ton affaire est bonne ! »

Pendant ce temps, les événements marchaient, et Waterloo terminait douloureusement l'aventure des Cent-Jours. Un matin, Prosper vit s'ouvrir les portes de sa prison.

— Tu dois avoir besoin d'air, lui dit le facétieux sergent, va porter la soupe à douze de nos hommes qui travaillent aux fortifications des Buttes-Chaumont.

Enchanté de fouler le pavé parisien, Prosper

posa sur sa tête la marmite réglementaire et se mit en route. A la hauteur de la Porte Saint-Denis, il ressentit tout-à-coup une sensation de chaleur aux épaules : la marmite fuyait. Quoique l'avarie fut assez grave, le jeune soldat persista néanmoins dans l'accomplissement de sa corvée. A la Porte Saint-Martin, le bouillon s'écoulait avec plus d'abondance encore. Il y avait lieu d'aviser, dans l'intérêt de l'uniforme. Prosper mit à terre le récipient, entra dans une allée, puis, après réflexion, s'arma d'une cuiller pour goûter le potage. Il était bon, si bon, que le conscrit y revint et que les douze rations passèrent de la marmite dans son estomac.

Huit jours plus tard, Napoléon était prisonnier, le régiment de Prosper licencié, et les alliés traversaient en vainqueurs la capitale.

Ils n'avaient pas une confiance absolue en la résignation des habitants et défilèrent avec une certaine hâte. Paris fut simplement digne ; les hommes s'abstinrent, les femmes et les enfants seuls témoignèrent de la curiosité. Ce sentiment dominait chez Prosper. Monté sur une borne du cimetière Bonne-Nouvelle, à l'endroit même où s'élève aujourd'hui le théâtre du Gymnase, il assista, pendant de longues heures, au défilé des soldats étrangers. Par intervalles, la faim le pressant, il descendait, posait pour le représenter sa casquette sur la borne, achetait du pain ou de la galette, et, l'estomac garni, reprenait son poste. Il garda du lugubre spectacle une impression profonde qu'il traduisit éloquemment devant nous, cinquante-cinq ans plus tard, à l'heure sombre où les Prussiens souillaient de nouveau le sol de la patrie.

Les bouleversements politiques favorisent peu le commerce. M^{me} Lemaître avait dû quitter son petit magasin pour prendre, avec la grand'mère Mehrscheidt, une place de concierge, rue du Faubourg Saint-Denis, 47. Prosper, chargé du gros ouvrage de la loge, fut, en outre, placé comme saute-ruisseau chez un notaire, puis comme employé chez un marchand de denrées coloniales qu'il quitta pour mettre à exécution un plan assez ingénieux. Il fit acquisition d'une certaine quantité de légumes secs, transforma en dépôt la petite chambre qu'il occupait sous les toits, et revendit ses provisions avec bénéfice aux petits commerçants du quartier.

Du produit de ce trafic, le jeune homme s'habillait coquettement et payait sa place au parterre des théâtres de la capitale. Mais la combinaison péchait en ce sens que Prosper, très-exact à toucher ses factures, l'était beaucoup moins à payer celles de ses fournisseurs qui lui refusèrent bientôt tout crédit. L'opération devenait alors beaucoup moins avantageuse, et Prosper dut s'ingénier pour trouver d'autres ressources. Une sorte d'acrobate, dont il avait fait connaissance, lui suggéra l'idée de les demander au théâtre. C'était en même temps rappeler à Prosper les souvenirs agréables de son enfance et donner une direction à ses vagues rêves d'ambition et de fortune. Il résolut de suivre sans retard, et à l'insu de sa mère dont il redoutait le courroux, le conseil qui lui était donné. Mais à quelle porte frapper d'abord ? La plus infime des scènes parisiennes lui parut convenir à ses premiers essais. Il alla donc se présenter aux Variétés-Amusantes — ou théâtre

de Bobêche — que dirigeait, sur le boulevard du Temple, un petit vieillard intelligent.

L'aspect de Prosper, beau garçon dans l'acception la plus large du mot, le prévint en sa faveur.

— Vous voulez devenir mon pensionnaire, jeune homme, dit-il au candidat tout ému, c'est fort bien ; mais sur quel théâtre avez-vous déjà paru ?

— Sur aucun, monsieur.

— Et que comptez-vous gagner chez moi ?

— Je me contenterai de compter quand je gagnerai.

Le directeur réfléchit un moment, puis :

— A quel emploi vous destinez-vous ?

— Oh ! l'emploi m'est indifférent.

— Eh bien, je vous engage ; vous ferez partie de ma troupe, avec trente francs d'appointements par mois. Êtes-vous satisfait ?

— Je serais bien difficile.

— Vous débuterez après-demain.

— Mais, mon rôle...

— Ne sera pas long à apprendre. Vous avez d'excellents poumons... criez un peu, pour voir ?

Désireux de montrer à son nouveau patron la puissance de son organe, Prosper poussa un hurlement qui fit trembler les vitres du cabinet directorial.

— Bravo ! bravo ! s'écria le vieillard enthousiasmé, vous ferez un lion magnifique !

— Comment, un lion ?... Je vais donc commencer à votre théâtre...

— Par rugir, oui, mon ami.

On répétait aux Variétés-Amusantes une pantomime dialoguée à trois personnages : *Pyrame*

et Thisbé. Dans la pièce, comme dans la légende, les deux amants se donnaient rendez-vous et devisaient sous les murs de Babylone quand un lion gigantesque venait interrompre leur entretien. Tremblante à la vue de l'indiscret animal, Thisbé s'enfuyait; on connaît la suite. Or, l'impressario, séduit par la voix formidable de Prosper, l'avait engagé pour représenter le fauve trouble-fête. L'orgueil du débutant en fut sans doute blessé, mais il se garda bien de le laisser paraître; une porte s'était ouverte devant lui, il allait fouler les planches, objet de ses désirs, et qu'importe le premier échelon à qui veut arriver au sommet de l'échelle !

Deux jours après, Prosper, affublé d'une peau superbe et d'une longue crinière, faisait, à quatre pattes, sa première apparition devant un public charmé.

On s'est récrié longtemps sur l'invraisemblance d'un pareil début, et, quand le doute n'a plus été possible, on en a tiré des conséquences imprévues.

— Cette peau de lion vous a porté malheur, disait, un jour, Alexandre Dumas à Frédérick-Lemaître. Si, au lieu de vous donner ce rôle, on vous eût confié celui de Pyrame, vous seriez le roi de la Comédie-Française.

— C'est possible ! répondit le grand artiste, avec cet accent à la fois triste et railleur que chacun lui a connu.

La déduction aurait quelque vraisemblance si Frédérick était resté confiné dans des rôles insignifiants, ou si la Comédie-Française n'avait jamais essayé de l'attirer à elle. Le contraire est prouvé. A diverses reprises, — nous le ver-

rons, — notre premier théâtre et Frédérick-Lemaître négocièrent en vue d'un engagement réciproque. Y avait-il, de part et d'autre, désir sincère d'alliance? On peut en douter en constatant le résultat négatif de ces tentatives. N'adressons aucun reproche et n'exprimons aucun regret. La Comédie-Française fit son devoir en allant au-devant de Frédérick-Lemaître, et ce dernier agit au mieux de ses intérêts en refusant d'entrer dans une compagnie où son talent audacieux eût apporté plus de sujets d'étonnement que d'éléments véritables de succès.

II

Les Funambules. — Prosper devient Frédérick. — *Le Faux Ermite.* — Le Cirque-Olympique. — Une littérature disparue. — La barbe de Seid-Abdoul. — Frédérick deviné par Talma. — Il entre au Second Théâtre-Français.

Prosper n'eut à jouer qu'un rôle de quadrupède. Les Variétés-Amusantes le virent tenir, à visage découvert, des personnages importants dans le *Prince ramoneur* et dans le *Grand-Juge;* puis M. Bertrand, directeur des Funambules, l'engagea, aux appointements flatteurs de quinze francs par semaine.

Le théâtre des Funambules avait, sur celui des Variétés-Amusantes, l'avantage d'annoncer au public, par une affiche, les pièces qu'il donnait et le nom des acteurs qui les représentaient. Une question grave se posa pour Prosper. Quel pseudonyme devait-il adopter au théâtre? Il ne pouvait songer à prendre, sans autorisation, son nom de famille; d'un autre côté, le prénom de Prosper, sous lequel on l'avait désigné jusque-là, ne lui paraissait pas offrir l'euphonie désirable. L'idée lui vint de se faire appeler Frédérick. Ce prénom retentissant avait été celui de son grand-père; en l'adoptant, il s'assurait comme alliée

la veuve Merscheidt, qui réunissait dans la même affection son mari défunt et son petit-fils vivant. Il eut bientôt à se féliciter de ce choix diplomatique.

Le premier rôle que « M. Frédérick » joua aux Funambules fut celui d'un apothicaire dans la *Naissance d'Arlequin, ou Arlequin dans un œuf*, pantomime-féerie de Hapdé. Pour compléter son costume, le débutant n'avait trouvé rien de mieux que d'emprunter secrètement à sa mère une magnifique paire de bas en soie noire. Mme Lemaître la chercha, sans soupçonner Prosper qui n'avait point discontinué son petit commerce et balayait les escaliers de la maison avec le même entrain que jadis. Mais, certain jour, une locataire aimable offrit à maman Merscheidt une entrée de faveur aux Funambules. On devine la stupéfaction de la bonne femme reconnaissant dans un des acteurs son petit-fils, et, sur cet acteur, les bas que sa fille avait tant cherchés. Elle ne put garder ce double secret, et sa révélation naïve provoqua, le lendemain, une scène déplorable.

— Ma mère m'a maudit, ce jour-là, nous disait Frédérick, en évoquant ce souvenir, mais combien elle s'en est repentie plus tard !

La grand'mère, navrée d'avoir été la cause d'un chagrin pour l'enfant qu'elle adorait, s'interposa et fléchit Mme Lemaître. La famille tint conseil, et, après un long débat, Prosper fut autorisé à poursuivre la carrière qui lui souriait et à garder le pseudonyme qu'il avait choisi.

Un autographe de Frédérick-Lemaître nous donne la liste des pièces dans lesquelles il parut, pendant les quatorze mois qu'il demeura aux

Funambules : *La Discorde, Arimane, les Montagnes Beaujon, Arlequin chef de brigands, les Sauvages de l'Amérique du Sud, Arlequin au sérail, le Faux Ermite, Saphir, et le Masque de fer.*

A cette époque (1816), le théâtre des Funambules n'avait pas l'importance que devaient lui donner plus tard le talent de Deburau et la fantaisie de quelques littérateurs. Les annuaires parisiens ne donnaient point son adresse ; les journaux taisaient son nom, et les auteurs qui travaillaient pour lui considéraient comme inutile la publication de leurs œuvres.

De toutes les pantomimes énumérées plus haut, une seule, *le Faux Ermite,* fut imprimée. Nous en donnons l'analyse, au point de vue surtout du rôle qu'y jouait Frédérick.

Le Faux Ermite, ou les Faux Monnayeurs, pantomime en trois actes, à grand spectacle, représentée pour la première fois au théâtre des Funambules le 28 décembre 1816, par M. C. D......, musique de M. Mourat, mise en scène par M. Gougibus aîné. — *Le Comte Adolphe,* M. Frédérick.

Au lever du rideau, le Comte Adolphe est assis dans un salon de son château. Il est rêveur et paraît souffrant. Arlequin lui demande la cause de sa mélancolie ; c'est dans le cœur du châtelain qu'est le foyer du mal ; il n'éprouve que le besoin d'aimer. L'obligeant Arlequin propose, comme distraction, de lui amener une bohémienne. Le Comte accepte, mais il est pris de colère en voyant la créature vieille et laide que son valet lui présente. La bohémienne, pour l'apaiser, fait des conjurations à l'issue desquelles une jeune et belle paysanne apparaît au fond du théâtre, où se lit l'inscription suivante : « *Isabelle sera l'épouse adorée du Comte Adolphe.* » Le Comte appuie de l'offre d'une bourse ses interrogations curieuses ; la vieille attendrie lui dit : « La beauté que vous venez de voir se nomme Isabelle ;

elle habite le village voisin. C'est l'épouse que le ciel vous destine ; mais, avant de la posséder, vous aurez bien des obstacles à surmonter. »

Isabelle est la fille du paysan Lucas, qui, surpris braconnant sur les terres de son seigneur, est arrêté par le bailli. Le Comte, survenant, lui fait grâce et est récompensé de cette action généreuse par un sourire d'Isabelle. Il la reconnaît pour la beauté promise à son amour, lui déclare sa flamme, et s'éloigne pour préparer son union avec elle. Des faux monnayeurs, paraissant au même instant, s'emparent, pour le compte de leur chef, d'Isabelle éplorée.

Au deuxième acte, le chef des faux monnayeurs, Rinaldini, apparaît sous un déguisement d'ermite. Isabelle qui s'est échappée des mains de ses ravisseurs, se laisse prendre aux simagrées du frocard et l'accompagne dans une grotte, où l'on entend bientôt un cri déchirant. Le Comte Adolphe accourt à ce bruit et interroge Rinaldini qui se trouble. Le Comte a des soupçons ; il feint de s'éloigner, poignarde la sentinelle des bandits, s'habille avec les vêtements du mort, et pénètre dans la caverne où gémit Isabelle.

Rinaldini, trompé par le costume du Comte, le reçoit à merveille et le fait officier de sa troupe. Après avoir encouragé de son mieux la résistance d'Isabelle, le Comte s'éloigne sous un prétexe et fait miner par ses vassaux le repaire des faux monnayeurs. Au moment où Rinaldini va se porter sur la jeune fille aux dernières violences, le Comte reparaît sous ses véritables habits et dégage son amante. Un « combat à outrance » s'engage entre l'amoureux et Rinaldini, puis une explosion terrible se fait entendre. Les rochers de la caverne s'entr'ouvrent, le faux ermite reçoit la mort, et sa troupe est chargée de fers, tandis que le Comte et Isabelle, dans les bras l'un de l'autre, expriment le bonheur qu'ils éprouvent.

Le personnage élégant, tendre et courageux du Comte Adolphe convenait à la jeune ardeur de Frédérick ; il y fut remarquable. Le succès qu'il obtint dans le *Faux Ermite* eut pour lui deux résultats importants : un habitué des Funambules le recommanda à Michelot, professeur du Conservatoire, qui l'admit dans sa classe de tragédie, et Franconi, directeur du Cirque-Olympique, le prit pour pensionnaire.

M. Bertrand le laissa partir à regret. Il avait Frédérick en sincère estime, bien qu'il s'attribuât à lui-même la plus grande part de sa réussite. — C'est moi qui ai dressé Frédérick-Lemaître, disait-il orgueilleusement, dix ans plus tard, et je l'aurais perfectionné s'il était resté chez moi plus longtemps.

Sans accepter la prétention de M. Bertrand, Frédérick reconnaissait volontiers que son séjour aux Funambules avait été des plus profitables à la souplesse de son corps et à la mobilité de sa physionomie : — « J'ai beaucoup appris là, déclarait-il, et c'est un de mes étonnements que le Conservatoire ne compte pas une classe de pantomime. »

Le théâtre du Cirque-Olympique, où Frédérick fut engagé en 1817, avec un traitement de quatre-vingts francs par mois, était alors situé dans le faubourg du Temple. Son répertoire se composait non-seulement d'exercices équestres et de tours variés, mais encore d'une quantité de pantomimes dialoguées dues, en grande partie, à l'imagination féconde de Cuvelier. Les événements militaires, les traits historiques, les faits-divers émouvants étaient mis en scène par lui avec une habileté remarquable. Le public se passionnait pour les personnages vertueux et pour les héros que le Cirque lui présentait au milieu d'un décor champêtre ou dans le mouvement terrible des batailles. Cette littérature ingénue ou patriotique jusqu'au chauvinisme a disparu depuis, et c'est peut-être dommage. Nous en fixerons le souvenir en racontant succinctement les sept rôles créés par Frédérick dans l'établissement de Franconi.

29 Octobre 1818. — *Le More de Venise, ou Othello*, pantomime entremêlée de dialogues, en trois actes, imitée de la tragédie anglaise par M. Cuvelier. — Rôle de *Mallorno*.

L'idée de mettre en pantomime le drame de Shakespeare peut sembler bizarre. A tout prendre, cependant, l'adaptation de Cuvelier n'est ni plus singulière ni plus inexacte que celle de Ducis. Une modification heureuse ajoute même à l'intérêt qu'inspire naturellement Desdémone. C'est en secourant en cachette un frère proscrit par le Sénat Vénitien qu'elle excite la jalousie de son époux, et c'est ce frère que l' « honnête Iago » fait passer pour l'amant de la noble femme.
Iago commet là, comme dans l'œuvre du grand tragique, les perfidies les plus atroces ; mais Cuvelier lui donne pour complice un gondolier du nom de Mallorno. Cet homme sans scrupules seconde, par amour de l'argent, les projets du traître. Sa gondole sert à abriter tantôt Othello, tantôt les gens qui le haïssent. Pendant les fêtes du mariage, c'est lui, sous un déguisement égyptien, qui éveille le premier soupçon dans l'esprit du More. Iago et Mallorno, démasqués, reçoivent, au baisser du rideau, la punition de leurs forfaits, mais Desdémone n'en a pas moins perdu la vie.

Le rôle de Mallorno, manœuvre cynique, avide et lâche, est antipathique au premier chef. L'acteur en portait la peine. Les entrées de Frédérick s'effectuaient au milieu des huées, et c'est avec des cris de joie que l'annonce de son supplice était accueillie.

25 Novembre 1818. — *La Ferme des Carrières*, fait historique, pantomime en deux actes, mêlée de dialogue, par MM. H***, Franconi et P. Villiers. — Rôle de *Fallacio*.

A la faveur d'un mariage villageois, le colporteur Fallacio et sa femme se présentent à la ferme des Carrières, tenue par Brukman, pour y vendre des habillements et des

figures de plâtre. On les accueille poliment ; mais, tout en plaçant sa marchandise, la femme aperçoit sur la table de Brukman un sac d'argent et des rouleaux d'or qu'elle projette aussitôt de s'approprier. Fallacio l'approuve et cherche le moyen de ne point quitter la ferme. Un orage vient à leur aide ; on leur offre charitablement la grange pour y passer la nuit, et ils acceptent parce qu'ils ont entendu dire que M^{me} Brukman, impotente, doit, le lendemain, se trouver seule à la ferme, et que, par conséquent, aucun obstacle sérieux ne les empêchera d'ouvrir le secrétaire où ils ont vu le petit Jules, enfant des fermiers, déposer le trésor qu'ils convoitent.

Le lendemain venu, Brukman et les gens de la noce s'éloignent, laissant la fermière avec Jules. Fallacio voudrait partir aussi, mais sa femme, dit-il, a passé une nuit très-mauvaise. M^{me} Brukman accorde à la malade tout le temps nécessaire pour se remettre. Fallacio feint alors de rejoindre le cortège, et, pendant qu'il veille au dehors, sa femme, quittant subitement le ton de la douleur pour celui de la menace, exige de M^{me} Brukman la clef du secrétaire. Une lutte s'engage : la fermière, obligée d'abandonner la clef, réunit ses forces et enferme la voleuse dans la chambre où elle cherche l'argent. M^{me} Brukman envoie ensuite le petit Jules à la recherche de son mari ; l'enfant tombe entre les mains de Fallacio, qui propose à la fermière la vie de Jules pour la liberté de sa femme. Sur son refus, il jette l'enfant dans une carrière, et s'introduit dans la ferme par la cheminée, dont M^{me} Brukman attise le feu. Par bonheur, à peine le misérable, suffoqué par la fumée, pose-t-il les pieds dans la chambre que Brukman et les siens surviennent. Les époux Fallacio, saisis, sont mis en réserve pour la justice, et chacun bénit la Providence, en voyant le petit Jules, miraculeusement préservé, reparaître sain et sauf.

Cet épisode, judiciaire plutôt qu'historique, est assez vivement exposé pour exciter l'intérêt. Le rôle de Fallacio, voleur d'infirme et bourreau d'enfant, n'avait, on en conviendra, rien d'avantageux pour l'interprète. Frédérick s'y faisait consciencieusement détester.

7 Janvier 1819. — *La Mort de Kléber, ou les Français en Égypte*, mimodrame historique et militaire en deux actes, par M. Cuvelier. — Rôle de Seid-Abdoul.

En 1818, Strasbourg entreprit d'ériger à Kléber, son enfant illustre, un monument funèbre. On ouvrit, à cet effet, une souscription publique, et l'argent afflua. Les Bourbons eux-mêmes s'inscrivirent sur la liste. Le Cirque-Olympique, trompette autorisée de la valeur française, ne pouvait garder un maladroit silence. L'ouvrage de Cuvelier dans lequel, par parenthèse, le nom de Bonaparte n'est ni cité ni même sous-entendu, retrace une partie des hauts faits de Kléber en esquissant le tableau de sa mort tragique. L'histoire y est suffisamment respectée, sauf au dénoûment, où l'auteur, pour ajouter à l'effet théâtral, expose une insurrection qui n'eut pas lieu à la mort de Kléber. La pièce, en somme, a du mouvement, de la variété et se maintint longtemps sur l'affiche.

Seid-Abdoul, que jouait Frédérick, est un musulman, lecteur du Coran à la grande mosquée du Caire. Chargé, par le Grand-Vizir, d'amener Soleyman, jeune turc d'Alep, à l'assassinat de Kléber, il l'accompagne assidûment pendant toute la pièce, excitant son fanatisme de la voix et du geste. Il l'introduit finalement dans une mosquée, près de laquelle se promène le général en chef. Soleyman frappe, et Seid, pris avec le meurtrier, paie de sa vie les funestes conseils qu'il a prodigués.

Dans ce rôle de traître sournois et intéressé, Frédérick, fréquemment sifflé, fut, un soir, applaudi de tous.

A la scène dix-huitième du premier acte, Seid-Abdoul et Soleyman paraissent devant Kléber qui les interroge et parcourt les papiers qu'ils exhibent. Le colloque est grave pour les musulmans, qu'une imprudence peut perdre.

Frédérick répondait donc du ton le plus sérieux, quand il fut ébahi d'entendre Franconi, qui représentait Kléber, partir d'un grand éclat de rire. Les personnages en scène imitèrent le général en chef, et le public lui-même, à l'exemple des acteurs, s'égaya bruyamment. Profitant d'une pause, Frédérick intrigué demanda bas au général la cause de cette hilarité si peu en situation.

— La barbe de votre joue droite est tombée, parvint à répondre Franconi.

— N'est-ce que cela? dit Frédérick ; et, levant et abaissant le bras gauche pour accentuer un mot énergique, il enleva prestement le reste des poils malencontreux, qu'il ensevelit dans son burnous au bruit des bravos.

10 Mars 1819. — *Le Soldat laboureur*, mimodrame en un acte, par MM. Franconi jeune et L. Ponet. — Rôle de *Mondor*.

M^{lle} Stéphania de Senecourt ayant paru désirer un laurier appartenant à la paysanne Béatrix, son intendant Mondor imagine de le lui procurer. Mais Béatrix refuse de céder un arbre planté par son fils Félix, le jour de son départ pour l'armée. Depuis six années, Félix n'a point donné de nouvelles ; s'il est mort, le laurier rappellera son souvenir et servira d'héritage à son fils Adolphe.

Mondor, résolu à tout entreprendre, retarde de quelques heures ses projets, et ce temps suffit pour permettre à Félix de revenir joyeux et décoré, mais pauvre. Béatrix ne peut lui être d'un grand secours ; le dévoûment de sa petite-nièce Marie a pu seul lui permettre d'élever Adolphe. Par bonheur un villageois, ami de Félix, compatit à son infortune, lui prête un terrain, lui procure une charrue, et le soldat se met résolûment à labourer. Mondor survient pour enlever le laurier qu'il convoite. Félix résiste ; Mondor s'obstine, menace, et le soldat irrité renverse l'intendant. Celui-ci se relève et court chercher les gens de justice. Félix demeuré

seul reprend son labeur, mais le soc de sa charrue se brise contre un coffret qu'il déterre et qui renferme une fortune appartenant aux Senecourt. Les gendarmes paraissent au même instant. Le Comte de Senecourt les accompagne ; il interroge Félix, s'éclaire, chasse Mondor et veut partager avec le soldat le trésor qu'il a découvert. Félix refuse noblement. Le Comte alors le nomme son fermier et lui donne Marie pour épouse.

Cette petite pièce, où sont exaltées tour-à-tour les vertus du peuple et les qualités de la noblesse, n'est pas traitée d'une façon bien habile. Son succès pourtant fut énorme, et Frédérick, dans son rôle de coquin subalterne, dut se résigner à subir des désagréments nombreux.

19 Octobre 1819. — *L'Ours et l'Enfant, ou la Fille bannie*, mimodrame en trois actes, à grand spectacle, par M. Cuvelier. — Rôle du *Duc de Moravie*.

La scène se passe en Moravie, au XIVe siècle. Amena, fille d'un noble de la Bohême, a écouté les doux propos du comte polonais Ladislas. De leurs relations est né un fils qu'elle fait élever chez la paysanne Laurina, son amie. Le Conseil du canton croit Laurina coupable et va la bannir quand la véritable mère se dévoile. On la chasse avec son enfant, au moment même où l'on annonce au peuple que sa souveraine Elfrida va prendre pour époux un noble chevalier qui n'est autre que Ladislas.

Amena est recueillie par un solitaire que nous connaissons pour le duc de Moravie, tombé du trône vingt ans auparavant par suite des manœuvres coupables du sénéchal Médérowitz. Après avoir écouté la confession de la bannie, il fait serment de la servir, et, quand Ladislas s'avance avec la princesse pour implorer sa bénédiction, il lui présente Amena en disant d'une voix sévère : « Voici ta légitime épouse. »

La princesse furieuse fait enlever l'enfant d'Amena. On le conduit au sommet de montagnes couvertes de neige. Un ours a là sa tanière ; mais, au lieu de dévorer l'enfant, comme l'espèrent les agents d'Elfrida, la bête se roule gentiment à ses pieds. Des chasseurs surviennent, musèlent

le bon ours et l'emmènent avec l'enfant pour faire voir, contre argent, aux paysans des environs, ce singulier couple d'amis.

A l'instigation de la princesse, Amena, qui ne peut dire où est son fils, est accusée d'infanticide. On va la mettre à mort quand Laurina rencontre les possesseurs de l'ours et rachète l'enfant. Le solitaire qui a pris ouvertement le parti d'Amena juge alors le moment venu de renoncer à son incognito. Il paraît dans le palais en habits de cour et réclame la couronne. Un combat a lieu entre les partisans du vertueux prince et ceux de la princesse barbare. Le sénéchal est tué, Elfrida se poignarde, et, tandis que le solitaire remonte sur le trône de Moravie, Ladislas repentant jure de n'avoir d'autre épouse que la mère de son fils.

Cette légende, bien choisie, offrait un véritable luxe de scènes émouvantes et de changements à vue ; elle séduisit les spectateurs. Frédérick représentait pour la première fois un personnage mûr ; il s'en tira avec autant de bonheur que d'intelligence.

3 Novembre 1819. — *Catherine de Steinberg, ou Un déjeûner du Duc d'Albe*, mimo-mélodrame en un acte, par P. Villiers. — Rôle du *Duc d'Albe*.

La comtesse Catherine de Steinberg a obtenu de Charles-Quint, pour son territoire et ses sujets, une sauvegarde contre les exactions des troupes espagnoles. Le duc d'Albe, général en chef, s'approche, avec une suite, du château de la comtesse, et prie Catherine de lui donner à déjeûner. L'hospitalité qu'on lui accorde est large et franche ; mais, au moment de quitter la table, Catherine apprend, par un messager, que les soldats de l'escorte ont usé de violence envers plusieurs habitants. La comtesse aime ses sujets dont elle est adorée ; elle prétend venger l'injure qu'ils ont reçue. Par son ordre, quelques paysans s'arment en secret et entourent la salle du festin. Catherine somme alors le général de réparer les torts causés par les Espagnols. Le duc traite de bagatelles les méfaits de ses gens, et refuse de sévir. — « Eh bien, dit la comtesse, le sang du duc d'Albe coulera pour le sang de mes sujets. » — A ces paroles énergiques,

les paysans accourent et mettent en joue le général. Celui-ci, un peu troublé, croit devoir s'incliner devant une volonté aussi ferme. Il prend l'engagement solennel de réparer tous les dommages, et se retire en disant à la comtesse : « Je vous remercie de votre gracieux accueil, de votre excellent déjeûner... en vous avouant que je ne m'attendais pas au dessert. »

Ce fait historique est exposé avec adresse. Le rôle du duc d'Albe, mélange de hauteur et de galanterie, contient des effets agréables, que Frédérick soulignait, comme bien on pense.

11 Décembre 1819. — *Poniatowski, ou le Passage de l'Elster*, mimodrame en 3 actes, par MM. Franconi jeune et P. Villiers. — Rôle d'un *Général russe*.

Cette pièce est un assemblage de manœuvres militaires, de combats, de danses et d'amourettes. La catastrophe historique, popularisée par l'imagerie, lui sert de dénoûment. Nous nous dispenserons de toute analyse en reproduisant le rôle complet de Frédérick.

Au moment où les Polonais retiraient de l'Elster le cadavre de Poniatowski, le « général russe », galamment emplumé, paraissait sur les bords du fleuve, commandait un roulement, et prononçait, au milieu de la consternation publique, ces paroles mémorables : « Polonais, mon souverain, l'empereur de toutes les Russies, réclame l'avantage de faire rendre à la dépouille mortelle du brave prince, votre chef, les honneurs militaires dus à son rang et à sa valeur. » — Les tambours battaient de nouveau, les trompettes sonnaient, les grognards pleuraient, et le général russe, convenablement ému, devenait un des principaux accessoires de l'apothéose.

Indépendamment de ces créations, nous savons, par Frédérick-Lemaître, qu'il figura dans les reprises de *Macbeth*, du *Siège de La Rochelle*, de *Roland furieux* et du *Maréchal de Lowendal*. A quelles dates, et dans quels rôles? Les journaux du temps ne contiennent, à cet égard, aucune indication.

Malgré le service actif qu'il avait à faire au Cirque-Olympique, Frédérick n'en suivait pas moins avec assiduité les cours du Conservatoire. Le brillant Lafon, qui avait remplacé Michelot comme professeur de diction tragique, lui trouvait pour ce genre des dispositions étonnantes. L'occasion de les faire apprécier se présenta bientôt. Chassé momentanément du faubourg Saint-Germain par un incendie, le théâtre de l'Odéon s'y réinstalla, en septembre 1819, sous la direction de l'auteur-acteur Picard. Un comité fut alors institué pour examiner les sujets qui sollicitaient l'honneur de débuter à l'Odéon. Il était composé de MM. Picard, Raynouard, Roger, Auger, Briffault, Talma, Granger, Perroud et Chazel. Sur le conseil de Lafon, Frédérick-Lemaître tenta l'épreuve. Choisit-il mal son morceau de concours? Donna-t-il trop libre carrière à son naturel indiscipliné? Nous ne savons, mais l'effet qu'il produisit ne répondit pas à l'attente de son professeur : il fut repoussé à l'unanimité, moins une voix. Le suffrage favorable émanait de Talma, qui le motiva avec beaucoup de chaleur.

— Vous avez eu tort de refuser ce jeune homme, dit le grand tragédien, il a ce qui ne s'acquiert pas : le feu sacré, la beauté, l'intelligence...

— Mais il rompt en visière avec nos traditions sacrées, répondit un des juges.

— Respectons les traditions, mais n'en soyons pas esclaves. Si je n'avais fait moi-même une révolution théâtrale, on jouerait encore Oreste, Britannicus, les Romains et les Grecs, en habits pailletés, en culottes courtes, et avec des perruques poudrées. J'ai renoncé aux traditions ; le public s'est d'abord récrié, puis il a applaudi, parce que j'étais dans le vrai.

— Ce postulant n'est pas un Talma en herbe, dit un autre juge.

— Qu'en savez-vous ? Les succès que j'ai obtenus sont dus à la nature autant qu'à l'étude. Je vous dis que ce jeune homme possède toutes les qualités requises pour faire un excellent tragédien. En le repoussant, vous le condamnez à se rejeter dans le mélodrame et la farce.

Frédérick ignora longtemps l'intervention flatteuse de Talma. Son insuccès pourtant ne le découragea point. En juin 1820, il se présentait de nouveau devant le cénacle odéonien. Soit qu'il eût fait des progrès, soit que les paroles de Talma fussent encore présentes à l'esprit des examinateurs, le candidat, cette fois, obtint gain de cause.

Admis à débuter, Frédérick joua de son mieux Eurybate, dans *Iphigénie en Aulide*, Aufide, dans *Coriolan*, Octave, dans *Venceslas*, et Valère, dans *l'École des Maris*. Quelques jours après, il signait avec Picard la convention suivante :

Entre les soussignés, Louis-Benoist Picard, Directeur sociétaire du Second Théâtre-Français, stipulant en cette qualité, tant à raison des attributions qui lui sont conférées

par l'Ordonnance Royale du 24 juillet dernier qu'en vertu d'une délibération de la Société du Second Théâtre-Français en date du 24 juin 1820,

D'une part,

Monsieur Frédérick-Lemaître

D'autre part,

il a été convenu ce qui suit :

Monsieur Picard promet et s'oblige de faire jouir Monsieur Frédérick-Lemaître, à dater du *quinze Juin (1820)* jusqu'au *31 Mars mil huit cent vingt-un*, d'un traitement annuel de *quinze cents francs*, faisant par mois *cent vingt-cinq francs*, pour jouer sur le dit théâtre tout ce qui lui sera distribué dans la tragédie et dans la comédie, tant de l'ancien répertoire que dans les pièces nouvelles.

Monsieur Frédérick-Lemaître, de son côté, s'engage et promet de remplir les conditions du présent engagement à dater du quinze Juin, en se conformant aux dispositions du règlement du Second Théâtre-Français.

Fait double et de bonne foi entre les parties, ce vingt-six Juin 1820.

Approuvé l'écriture ci-dessus :

PICARD.

FRÉDÉRICK.

Tout fier d'appartenir à une administration royale, Frédérick alla communiquer son engagement à Lafon et à Franconi.

— Bravo, mon garçon, s'écria le professeur avec emphase, te voilà le pied dans l'étrier, va de l'avant, et rappelle-toi qu'un élève de Lafon peut arriver à tout.

— Les théâtres populaires ont du bon, dit à son tour, d'un ton tranquille, le directeur du Cirque-Olympique ; peut-être serez-vous content, mon cher Frédérick, d'y revenir un jour.

III

Le théâtre de l'Odéon. — Liste complète des rôles joués par Frédérick-Lemaître pendant trois années. — Ce que pensaient de lui les journaux. — Charles Maurice. — Un pensionnaire zélé. — Confident à Paris, premier rôle en province. — Frédérick ambitieux. — Il retrouve Franconi. — Premier rayon de gloire.

Les pensionnaires de l'Odéon se divisaient alors en « serviteurs de Melpomène » et en « desservants de Thalie ». La division tragique comptait : Joanny, Victor, David, Eric-Bernard, Lafargue, Duvernoy, Thénard, Provost, Mmes Humbert, Guérin, Clébert, Laroche, Perroud, Dufresnoy et Cazeneuve. Le section comique se composait de MM. Valmore, Chazel, Armand Dailly, Samson, Duparay, Ménétrier, Sabattier, Charles, Mmes Delia, Fleury, Guilbert, Sabattier, Millen, Clairet et Falcoz. Tout cela composait une bonne troupe d'ensemble, mais les chefs d'emploi ne possédaient pas une autorité telle qu'il fût interdit aux survenants d'espérer une place honorable au soleil de la rampe.

Frédérick-Lemaître avait fait ce rêve agréable, mais il ne se réalisa guère : l'administration de l'Odéon ne voulut voir en lui qu'une utilité tantôt tragique tantôt comique. On n'a jamais dressé

la liste des rôles que Frédérick établit ou reprit au Second Théâtre-Français pendant trois années. Nous les énumérerons ici, dans l'ordre chronologique, en indiquant l'importance de chacun, et en résumant, pour les pièces nouvelles, les jugements consignés dans les journaux de l'époque.

9 Juin 1820. — *Iphigénie en Aulide*, tragédie en 5 actes, par Racine. — *Eurybate* (36 vers).

11 Juin. — *Coriolan*, tragédie en 5 actes, par La Harpe. — *Aufide* (20 vers).

18 Juin. — *Venceslas*, tragédie en 5 actes, par Rotrou. — *Octave* (29 vers).

20 Juin. — *L'Ecole des Maris*, comédie en 3 actes, par Molière. — *Valère* (186 lignes).

27 Juin. — *Andromaque*, tragédie en 5 actes, par Racine. — *Pylade* (132 vers).

1er Juillet. — *Cinna*, tragédie en 5 actes, par Corneille. — *Evandre* (6 vers).

5 Juillet. — *Adélaïde Duguesclin*, tragédie en 5 actes, par Voltaire. — *Dangeste* (20 vers).

14 Juillet. — *Spartacus*, tragédie en 5 actes, par Saurin. — *Sunnon* (49 vers).

20 Juillet. — *Cinna*, tragédie en 5 actes, par Corneille. — *Euphorbe* (63 vers).

21 Juillet. — *La Fausse Agnès*, comédie en 3 actes, par Destouches. — *Léandre* (124 lignes).

3 Septembre. — *Œdipe*, tragédie en 5 actes, par Voltaire. — *Ydaspe* (35 vers).

12 Septembre. — *Sémiramis*, tragédie en 5 actes, par Voltaire. — *Cédar* (13 vers).

13 Octobre. — *L'Homme gris*, comédie en 3 actes, par d'Aubigny et Pujol. — *Salemberg* (29 lignes).

19 Novembre. — *Zaïre*, tragédie en 5 actes, par Voltaire. — *Corasmin* (74 vers).

20 Décembre. — *Don Carlos*, tragédie en 5 actes, par Lefèvre. — *Un Garde*. — Rôle créé.

Lefèvre, dont la tragédie de *Zuma* avait obtenu du succès, vit grandir sa réputation par les obstacles administratifs apportés à la représentation de *Don Carlos*, sa seconde œuvre. Doucement contraint, l'auteur en donnait des lectures particulières, à la suite desquelles on déclamait contre la tyrannie des convenances diplomatiques qui comprimaient le libre essor du génie. L'ambassadeur d'Espagne, consulté, avait cependant répondu : « Je ne vois pas d'inconvénient à ce que cette pièce ne soit point jouée », ce qui parut assez comique. Enfin, Lefèvre étant mort, sa tragédie fut montée à l'Odéon. Elle est composée avec régularité, les sentiments nobles y abondent, on y remarque même de fort beaux vers. Au total, pourtant, elle parut froide, et n'obtint qu'un succès d'estime.

Le rôle de Frédérick, quoique fort court — il n'a que quinze vers — acquiert, par un jeu de scène, une importance relative. Le « garde » assiste, muet, à un entretien décisif entre Philippe II et son épouse Elisabeth ; à certain moment, sur un geste du monarque résolu, il quitte la place, et son départ, que l'on sait être le signal de la mort de Carlos, produit un effet obligé.

4 Janvier 1821. — *Iphigénie en Tauride*, tragédie en 5 actes, par Guymond de Latouche. — *Arbas* (19 vers).

8 Janvier. — *Rhadamiste et Zénobie*, tragédie en 5 actes, par Crébillon. — *Mitrane* (12 vers).

11 Janvier. — *M. de Pourceaugnac*, comédie en 3 actes, par Molière. — *Un exempt* (23 lignes).

14 Janvier. — *Gabrielle de Vergy*, tragédie en 5 actes, par De Belloy. — *Albéric* (136 vers).

11 Février. — *L'Avare*, comédie en 5 actes, par Molière. — *Maitre Jacques* (233 lignes).

24 Février. — *Coriolan*, tragédie en 5 actes, par La Harpe. — *Procule* (8 vers).

25 Février. — *Œdipe*, tragédie en 5 actes, par Voltaire. — *Icare* (59 vers).

27 Mars. — *Frédégonde et Brunehaut*, tragédie en 5 actes, par Lemercier. — *Gailène*. — Rôle créé.

Cette pièce, qui retrace diverses péripéties de la lutte politique entre les deux reines, et qui se termine par la mort du triste époux de Brunehaut, obtint un succès éclatant. L'œuvre, sévèrement conçue, est traitée avec une inégalité singulière, présentant côte à côte des longueurs fatigantes, des scènes très-vives, des vers rocailleux, des mots sublimes, des actes vides et un dénoûment d'un puissant intérêt.

Gailène, confident de Mérovée, y débite dix vers de conseils, six vers d'annonce et treize de récit.

15 Avril. — *Manlius*, tragédie en 5 actes, par De la Fosse. — *Albin* (99 vers).

27 Avril. — *Conradin et Frédéric*, tragédie en 5 actes, par Liadières. — *Un prisonnier* (27 vers).

16 Juin. — *Oreste*, tragédie en 5 actes, par Mély-Janin. — *Pammène*. — Rôle créé.

Cette tragédie, mosaïque rimée, souleva, le premier soir, une violente tempête. Applaudissements et sifflets luttaient avec un acharnement auquel la politique n'était pas étrangère. La soirée s'acheva sans que l'auteur fût nommé. La seconde représentation fut reçue avec un calme relatif, mais la troisième ne put être achevée. *Oreste* disparut alors pour jamais de l'affiche.

Pammène, confident du tyran Égiste, a huit vers d'annonce à débiter; il doit ensuite conduire silencieusement au supplice Oreste et Pilade, et revenir donner avis, en quatre vers indignés, de leur délivrance et de la révolte des Grecs.

9 Juillet. — *La Partie de chasse de Henri IV*, comédie en 3 actes, par Collé. — *Un braconnier* (4 lignes).

29 Août. — *La Partie de chasse de Henri IV*. — *Richard* (142 lignes).

15 Septembre. — *Jean-Sans-Peur*, tragédie en 5 actes, par Liadières. — *Raoul*. — Rôle créé.

Cette mise en scène des plus tragiques événements du règne de Charles VI, réussit brillamment. Elle abonde en mouvements dramatiques et en belles pensées traduites dans un style plein de verve.

Raoul, sire d'Octonville, gentilhomme du duc de Bourgogne, y est doté de cinq vers d'annonce, vingt-quatre de conseils et quatre d'interrogations respectueuses. Il commet, en outre, l'insigne maladresse de se faire arrêter porteur d'un écrit meurtrier pour l'honneur de son maître, qui ne lui garde point rancune.

4 Octobre. — *Britannicus*, tragédie en 5 actes, par Racine. — *Narcisse* (177 vers).

5 Octobre. — *Le Cid*, tragédie en 5 actes, par Corneille. — *Don Fernand* (209 vers).

10 Octobre. — *Rodogune*, tragédie en 5 actes, par Corneille. — *Timagène* (71 vers).

11 Octobre. — *Tancrède*, tragédie en 5 actes, par Voltaire. — *Catane* (87 vers).

28 Octobre. — *Les Vêpres Siciliennes*, tragédie en 5 actes, par Casimir Delavigne. — *Salviati* (85 vers).

17 Novembre. — *L'Avocat Patelin*, comédie en 3 actes, par Brueys. — *Valère* (19 lignes).

19 Novembre. — *Médée*, tragédie en 5 actes, par Longepierre. — *Iphite* (16 vers).

11 Janvier 1822. — *M. de Pourceaugnac*, comédie en 3 actes, par Molière. — *Un apothicaire* (47 lignes).

25 Janvier. — *Athalie*, tragédie en 5 actes, par Racine. — *Azarias* (17 vers).

29 Janvier. — *Le Présent du prince*, comédie en 3 actes, par Decomberousse et D'Aubigny. — *M. Graff* (5 lignes).

25 Février. — *La Partie de chasse de Henri IV*, comédie en 3 actes, par Collé. — 2^me *Officier* (16 lignes).

14 Mai. — *Les Horaces*, tragédie en 5 actes, par Corneille. — *Tulle* (49 vers).

14 Juin. — *Les Machabées*, tragédie en 5 actes, par Alexandre Guiraud. — *Nephtali*. — Rôle créé.

La Bible contient en entier le sujet de cette tragédie, sans variété d'action, et qui n'offre guère qu'un intérêt de style. Contesté pendant les premiers actes, le succès de Guiraud fut unanime au dénouement. Nephtali, l'un des cinq Machabées parlants, y prononce trois répliques formant un total de huit vers.

23 Juin. — *Le Barbier de Séville*, comédie en 4 actes, par Beaumarchais. — *Lajeunesse* (8 lignes).

8 Juillet. — *M. Tourniquet*, comédie en 3 actes. — *Un Acteur*. — Rôle créé.

La première représentation de cette comédie, tableau de mœurs peu honnêtes, tracé par un pinceau peu décent, fut des plus agitées. L'auteur garda prudemment l'anonyme ; sa pièce ne fut pas imprimée, et rien dans les journaux ne nous édifie sur l'importance du rôle créé par Frédérick.

Nous devons mentionner, pour être complet, une tragédie en 5 actes de M. Drap-Arnaud, *Louis le Débonnaire*, qui, reçue deux fois par le jury de lecture, et mise en répétition pour être représentée à l'Odéon le 17 août 1822, fut interdite par la censure. C'est une œuvre sans intérêt et médiocrement écrite dont la représentation n'eût certes pas été glorieuse. Plusieurs acteurs connus refusèrent des rôles importants à l'auteur qui les distribua courageusement aux doublures. Les confidents Provost et Alphonse se trouvèrent de la sorte au premier plan. Frédérick eut moins de bonheur; M. Drap-Arnaud ne le jugea digne que de jouer Egbert, confident de Louis Ier. Egbert paraît aux côtés du Débonnaire dans deux scènes; il débite, au deuxième acte, onze vers de sympathie respectueuse, et fait en quatorze vers, au quatrième, l'annonce de troubles importants.

La pièce fut publiée chez Ponthieu, avec la distribution des rôles, le portrait lithographié d'une actrice dans le rôle principal, et une préface assez aigre de l'auteur censuré.

20 Août. — *Mérope*, tragédie en 5 actes, par Voltaire. — *Erox* (52 vers).

24 Août. — *Gaston et Bayard*, tragédie en 5 actes, par De Belloy. — *Altémore* (142 vers).

20 Septembre. — *Conradin et Frédéric*, tragédie en 5 actes, par Liadières. — *D'Amboise* (84 vers).

9 Novembre. — *Saül*, tragédie en 5 actes, par Alexandre Soumet. — *Abner*. — Rôle créé.

Cette paraphrase biblique n'obtint, en dépit de très-beaux vers, qu'un succès d'estime. Le rôle d'Abner compte quarante-neuf lignes et ne

manque pas d'importance. Les critiques cependant furent unanimes pour laisser dans l'ombre le confident de Saül et son jeune interprète.

9 Décembre. — *La Partie de chasse de Henri IV*, comédie en 3 actes, par Collé. — *Praslin* (1 mot).

24 Décembre. — *Le Célibataire et l'Homme marié*, comédie en 3 actes, par Wafflard et Fulgence. — *Un jockey*. — Rôle créé.

Cette pièce où l'homme marié mène la vie de garçon, tandis que le célibataire n'a d'autre préoccupation que de se marier au plus vite, est alerte, spirituelle, amusante, et côtoie avec habileté la comédie de mœurs. Le jockey Gabriel, envoyé pour calmer l'inquiétude excitée par une absence de son maître, s'acquitte vis-à-vis d'un camarade, et en quatre phrases, de son message intéressant. La commission faite : « — Puisque te voilà, dit le camarade, reste avec moi ; tu t'occuperas à l'office ». — Gabriel accepte et disparaît pour jouer, dans la coulisse, le joli personnage de « valet d'extra ».

Il convient d'ajouter que rien n'assure à Frédérick le mérite de cette création. Si la brochure porte son nom, les journaux-programmes du temps présentent obstinément en sa place le figurant Théodore.

10 Mars 1823. — *Didon*, tragédie en 5 actes, par Lefranc de Pompignan. — *Achate* (86 vers).

Soit, au total, cinquante et un rôles.

Il est intéressant de relever les appréciations que donnaient alors, de Frédérick-Lemaître, les feuilles théâtrales.

Dans le *Miroir*, Frédérick, « confident esti-

mable, dont les efforts sont couronnés quelquefois de succès, fait ordinairement preuve de zèle et rarement de mémoire ».

Mais c'est surtout le *Journal des Théâtres*, de Charles Maurice, qu'il importe de consulter sur ce sujet.

Charles Maurice avait pris dans la presse une attitude particulière. Expert en fait d'art dramatique, il découvrait, avec un flair infaillible, les points faibles du talent d'un acteur, et les dévoilait avec un laconisme impitoyable, quand cet acteur refusait de lui payer tribut sous forme d'abonnement à sa feuille ou de cadeaux à son épouse. Méprisé, mais redouté, il exerça pendant trente ans, sur la gent théâtrale, un pouvoir tyrannique, auquel n'échappa ni M^{lle} Mars, ni Talma lui-même. Nous le verrons à l'œuvre plus d'une fois pendant le cours de cette histoire, et les citations que nous devrons faire édifieront les lecteurs sur la valeur morale de l'homme et sur ses procédés de critique.

Les appointements de Frédérick à l'Odéon ne lui permettaient pas d'acheter la bienveillance de Charles Maurice; le *Journal des Théâtres* s'égayait donc volontiers aux dépens du jeune artiste. Nous reproduirons, avec leurs dates, les plus vives de ses épigrammes.

Dans *Sémiramis*, Thénard-Assur et Frédérick-Cédar ont eu ensemble un colloque durant lequel l'orchestre, le parterre, les galeries et les loges ont failli s'endormir. (14 Septembre 1820.)

Frédérick a été étonnant dans *Gabrielle de Vergy*, car il n'était point mauvais. (28 Janvier 1821.)

On ne doit pas s'étonner que Frédérick-Narcisse, à peine majeur, n'ait pas encore de talent; mais qu'est-ce qui lui donne le droit d'estropier Racine? (6 Octobre.)

Pour donner une juste idée de ce que vaut Frédérick, dans *Britannicus*, nous dirons seulement qu'il a plus d'une fois excité l'hilarité du public. A la vérité son rôle était d'autant plus difficile qu'il est odieux. Ce n'est, en effet, que par une grande supériorité de talent qu'on peut être applaudi en faisant le personnage de Narcisse. Et tout le monde est d'accord que M. Frédérick est dans la plus parfaite ignorance de l'art du comédien. (17 Septembre 1822.)

Ouvrons une parenthèse pour dire que Charles Maurice n'était point seul à trouver Frédérick mauvais dans *Britannicus*. *Le Miroir*, non suspect de partialité, déclarait, à la même date, Frédérick « trop au-dessous du rôle de Narcisse pour le jouer plus longtemps ».

Frédérick, habillé en Pylade, est bien le personnage le plus ridicule qu'on puisse voir. Messieurs de l'administration s'obstinent à le faire parler, tandis que les spectateurs voudraient le voir avec ceux qui n'ont rien à dire ; il serait alors à la hauteur de son rôle. (18 Septembre 1822.)

L'acteur Frédérick, selon son usage, excite la gaîté dans les moments de la plus grande terreur. (22 Septembre.)

Que peut-on attendre de Frédérick dont l'ignorance, loin d'armer la critique, excite la pitié? (26 Septembre.)

Frédérick ne nous dit point les vers, il les convertit en prose ; de pareilles fautes ne peuvent se pardonner. Nous ne rappellerons pas ici les vers qu'il a ou allongés ou raccourcis, eux seuls rempliraient notre feuille, et M. Frédérick ne s'attend point sans doute à cet excès d'honneur. (23 Octobre).

Le Journal des Théâtres, cependant, s'adoucissait parfois. A l'occasion d'une revue de la troupe de l'Odéon, il portait, le 28 décembre 1821, sur Frédérick-Lemaître, ce jugement qui contredit quelque peu ses entrefilets railleurs :

Frédérick, deuxième confident tragique, a triomphé heureusement d'un grasseyement pénible ; à présent, sa

prononciation est nette et sa diction pleine d'intelligence. Mais il se complaît un peu trop dans lui-même, et on le voit souvent, pour s'écouter, appuyer longuement sur les vers, et, pour ainsi dire, savourer son rôle.

Bien que Charles Maurice lui refusât son suffrage, Frédérick-Lemaître n'était point alors sans mérite. Il faisait preuve surtout d'un grand amour pour son art et d'un zèle ardent pour le théâtre qui l'employait. Toujours en quête d'une occasion de se produire, c'est lui qui réclamait l'indulgence du public pour ses camarades indisposés, et qui jouait ou lisait sans difficulté le rôle de tout acteur absent. C'est ainsi qu'il fit, au pied levé, le personnage de Maître Jacques qu'Armand devait tenir dans *l'Avare*, et qu'il lut le rôle de Philinte dans le *Misanthrope*, en remplacement de Thénard (14 janvier 1822).

Il avait su gagner la sympathie de tous ses camarades, au point que, tombé malade au mois de mai 1821, il reçut d'eux le montant d'une collecte provoquée par Joanny.

Au sujet de cette maladie, qui l'éloigna du théâtre pendant un mois environ et qui était une jaunisse intense, nous conterons une curieuse anecdote. Habitant rue de Seine, Frédérick faisait quotidiennement au marché Saint-Germain l'acquisition des carottes qui lui servaient de remède. L'église Saint-Sulpice était proche; le malade y entrait, confiait son panier à la donneuse d'eau bénite, et allait s'agenouiller devant le maître-autel en murmurant avec ferveur l'invocation suivante : « Mon Dieu, donnez-moi la santé, la mémoire; faites-moi la grâce de devenir un bon comédien! » — A une époque où l'acteur encourait, par le fait seul de sa profession, l'excommuni-

cation majeure, la prière de Frédérick-Lemaître était au moins originale ; mais l'Eternel, plus tolérant que ses ministres, l'écouta sans colère, et ne vit aucun inconvénient à l'exaucer par la suite.

La position de Frédérick-Lemaître s'améliorait lentement. Au mois de mars 1821, Picard, démissionnaire, avait été remplacé par M. Gentil, vaudevilliste et chansonnier. Les appointements de Frédérick furent alors fixés à dix-huit cents francs ; puis, en mars 1822, M. Gentil les porta à la somme ronde de deux mille francs (4). L'obligation de fournir les costumes de la plupart de ses rôles diminuait sensiblement le budget du jeune artiste ; il y remédiait en sollicitant du crédit et en fréquentant les maisons de jeu du Palais-Royal, où la chance le favorisait d'ordinaire ; mais le plus important supplément de solde lui était fourni par son art même. Les élèves du Conservatoire, brûlant de s'exercer devant un vrai public, organisaient alors des parties dominicales dans la grande banlieue de Paris. Ils imploraient habituellement le concours de Frédérick en lui réservant les premiers rôles. Pris, la plupart du temps, à l'improviste, celui-ci demandait un congé, passait la nuit à l'étude, faisait son personnage à la satisfaction générale, et recevait pour sa peine un cachet de cinquante francs.

Confident obscur à Paris, Frédérick avait donc rang d'étoile en province. Aucun de ses biographes n'a mentionné cette particularité que nous tenons de lui-même, et dont il avait conservé le singulier témoignage que nous reproduisons ci-contre.

Par permission de M. le Maire

Les ELÈVES de l'Ecole royale de déclamation donneront demain Dimanche 25 Novembre 1821,

ZAÏRE

Tragédie nouvelle en 5 actes et en vers de VOLTAIRE,

dans laquelle M. FRÉDÉRICK, artiste du second Théâtre-Français, remplira le rôle d'Orosmane.

Le Spectacle sera terminé par

LE BARBIER DE SÉVILLE

Ou la PRÉCAUTION INUTILE

Comédie en 4 actes de BEAUMARCHAIS

Acteurs. — MM. *Frédérick, Dubroca, Edouard, Fouju, Siret, Isidor, Constans, Saint-Léon, Valcour* ; mesdames *Lenoble* et *Saint-Félix*.

En attendant Marie Stuart, les Templiers, Pierre-le-Cruel, *tragédies ; le* Moment d'imprudence, *le* Présent du Prince, les Jeux de l'Amour et du Hasard, *le* Médecin malgré lui, *comédies ; le* Soldat laboureur, *le* Comédien d'Etampes, *le* Secrétaire et le Cuisinier, *le* Gastronome, *vaudevilles, etc.*

Les Bureaux seront ouverts à six heures et le Spectacle commencera à sept heures très-précises

Prix des Places : Premières 1 fr. 50 c.; Parterre, 1 fr. et Secondes Loges 75 cent.

C'est à la salle ordinaire des Spectacles.

S'adresser pour la location des Loges et pour avoir des Billets d'avance, chez le sieur *Cuvinot*, débitant de tabac.

Senlis. — Imprimerie de TREMBLAY.

Les applaudissements que Frédérick-Lemaître obtenait des spectateurs ruraux développèrent son ambition. Bien que conclu pour cinq années, son troisième engagement avec l'Odéon était résiliable de part et d'autre, à la seule condition de prévenir six mois à l'avance. Profitant de cette clause il formula, dans la lettre suivante, ses réclamations et ses vœux :

A M. Gentil, directeur du Second Théâtre-Français.

Je prends la liberté de vous soumettre le fruit de mes réflexions à l'égard de mon engagement.

Je joue les confidents ; de plus, sauf deux rôles, j'occupe l'emploi des troisièmes rôles. Je désirais faire des débuts dans les premiers rôles et jeunes premiers, afin que si le sort eût voulu que j'y obtinsse du succès, je pusse espérer des appointements plus forts. Je n'ai point la faculté de débuter, mais je me vois autorisé à faire la même démarche que j'aurais faite après. En résumé, Monsieur, voici ma demande :

Je m'engage pour jouer tout ce qui me sera distribué, confidents, troisièmes rôles, jeunes premiers, premiers rôles, aux appointements de *quatre mille francs*.

Je vous avoue, Monsieur, que j'aurais mieux aimé traiter après mes débuts ; vous auriez pu me juger entièrement, tandis que vous trouverez peut-être mes prétentions trop fortes. Mais veuillez croire, Monsieur, que mon intention est de me rendre le plus utile que je pourrai, et, si l'on m'accorde les appointements que je demande, j'ai l'espérance qu'on me les fera gagner en m'utilisant plus qu'on ne l'a fait jusqu'à présent.

C'est avec le plus profond respect que j'ai l'honneur d'être, Monsieur, votre très-humble et obéissant serviteur.

FRÉDÉRICK.

Ce 22 Septembre 1822.

La réponse ne tarda guère, mais elle était bien différente de celle qu'espérait le jeune comédien.

Paris, le 29 Septembre 1822.

Monsieur,

Je vous annonce avec regret que S. E. le Ministre de la maison du Roi n'a pas accueilli votre réclamation relativement à votre rengagement au Second Théâtre-Français pour l'exercice de 1823 à 1824.

M. l'Intendant des Théâtres Royaux me transmet la décision de S. E. sous la date du 26 de ce mois, portant que, *conformément à l'article 17 du règlement, votre engagement est résilié, et que vous ne faites plus partie du Second Théâtre-Français à dater du 1er avril 1823.*

Je n'ai pas besoin de vous dire, Monsieur, ce que cette mission a de pénible pour moi ; croyez qu'en toute occasion vous me trouverez prêt à rendre justice au zèle et à l'activité dont vous avez donné des preuves multipliées dans votre service.

Agréez, Monsieur, l'assurance de ma parfaite considération.

Le Directeur du Second Théâtre-Français,

GENTIL.

Le coup était rude ; Frédérick voulut y répondre par une démonstration qui prouvât que ses prétentions repoussées n'avaient cependant rien de déraisonnable. Le 5 novembre 1822, il joua, au théâtre de la rue Chantereine, le rôle d'Achille, dans *Iphigénie en Aulide*. Les journaux constatent qu'il y eut quelques éclairs, mais ce demi-succès n'amena pas le ministre à résipiscence. Frédérick-Lemaître prit alors la résolution d'appeler du jugement des administrateurs royaux devant le public naïf et franc des boulevards. Les paroles de Franconi lui revinrent en mémoire, avec d'autant plus d'opportunité que le directeur du Cirque venait de s'associer, pour un tiers, à l'exploitation de l'Ambigu-Comique. Frédérick alla lui soumettre son cas. Or, si Frédérick cherchait un théâtre, l'Ambigu, de son côté, était en quête d'un acteur capable de

remplacer le célèbre Frénoy qui manifestait l'intention de prendre sa retraite. On convint d'un essai réciproque, et, le 5 mars 1823, Frédérick-Lemaître fit à l'Ambigu-Comique son premier début, par le rôle de Vivaldi, dans l'*Homme à trois visages.*

Honnête homme persécuté, soldat valeureux, bandit infâme, tels sont les trois aspects du héros de ce mélodrame signé Guilbert-Pixérécourt, et dont vingt années n'avaient pas épuisé la vogue. Les feuilles théâtrales nous donnent, en dépit de quelques réticences, le résultat exact de l'essai de Frédérick-Lemaître :

M. Frédérick a débuté dans le rôle de Vivaldi, de l'*Homme aux trois visages*, et y a déployé sa médiocrité ordinaire. Une mauvaise tenue, un organe factice et ampoulé, sont les défauts capitaux de cet acteur qui ne sera pas meilleur à l'Ambigu-Comique qu'il ne l'était à l'Odéon. Malgré tout, il a obtenu les bruyants et *honorables* suffrages d'une bande nombreuse de lustriens qui, pour le couvrir de ridicule, lui ont fait la mauvaise plaisanterie de le redemander. — *Journal des Théâtres, 6 Mars 1823.*

Frédérick, que les habitués du Second Théâtre-Français ont vu longtemps sans plaisir dans l'emploi des confidents tragiques, s'est montré avant-hier aux habitués de l'Ambigu dans l'emploi bien autrement important qu'ont illustré les Frénoy, les Tautin, les Marty et les Lafargue. Ses efforts ont été couronnés par un succès auquel auraient pu nuire une prononciation pénible, un organe voilé, et, comme le disait un mélodramane, cette gaucherie naturelle aux tragédiens qui se déplacent et qui croient très-bien jouer le mélodrame parce qu'ils jouent très-médiocrement la tragédie. — *Le Miroir, 7 Mars.*

Un acteur de l'Odéon a débuté avant-hier à l'Ambigu-Comique. C'est une bonne fortune pour les deux théâtres, car M. Frédérick qui faisait si mauvaise figure à l'Odéon a obtenu beaucoup de succès dans l'*Homme à trois visages.* — *Le Réveil, 7 Mars.*

Le juge choisi par Frédérick-Lemaître avait prononcé ; il ne déplaisait nullement au peuple d'adopter l'acteur nouveau qui s'offrait à lui. Le second début de Frédérick s'effectua, le 23 mars, dans *les Francs-Juges*, de Lamartelière (rôle de Conrad) ; il fut assez heureux pour que les directeurs-propriétaires de l'Ambigu-Comique, Audinot, Franconi et Senépart, engageassent Frédérick-Lemaître pour quatre ans, comme premier sujet et troisième rôle, aux appointements de deux mille cinq cents francs la première année, trois mille francs la deuxième, et trois mille cinq cents francs les suivantes (5).

« On aurait pu trouver mieux », dit gracieusement Charles Maurice, en portant cette nouvelle à la connaissance des abonnés du *Journal des Théâtres*.

Le 31 mars 1823, Frédérick prit, par le rôle d'Azarias, dans *Athalie*, congé du public de l'Odéon, auquel il ne laissa pas plus de regrets qu'il n'en éprouvait lui-même.

IV

L'Ambigu-Comique. — Les vieux mélodrames. — *L'Auberge des Adrets.* — Contestation entre les auteurs et leur interprète. — Le véritable créateur de Robert Macaire.

La première création de Frédérick-Lemaître, au théâtre de l'Ambigu-Comique, fut celle d'Edward Mac-Dougall, dans *le Remords*, mélodrame en trois actes, de M. Léopold (22 avril 1823).

La scène est en Irlande, à quelques lieues de Dublin. Ruiné par le jeu et menacé du déshonneur, le comte d'Aldermale écoute le conseil affreux que lui donne Edward Mac-Dougall, compagnon de ses débauches. Pendant une nuit d'orage, il assassine son frère Nelfort, fait disparaître par l'incendie les traces du meurtre et recueille l'héritage du défunt. Tandis qu'Edward dissipe au loin le prix de sa complicité, Aldermale, favorisé du sort et respecté de tous, semble atteindre le sommet de la félicité humaine. Mais un remords cruel empoisonne sa vie. Il croit apaiser l'ombre irritée de sa victime en servant de père au fils de Nelfort. Il a, pendant douze ans, entouré son neveu Selmour de sollicitude et veut lui faire épouser sa propre fille Eugénie. Le mariage va se célébrer quand le drame commence. Les deux fiancés s'adorent; Eugénie, pourtant, s'inquiète des nombreuses absences que fait son cousin et charge son père d'en découvrir le motif. Selmour ne médite pas d'infidélité; s'il quitte fréquemment le château de son oncle, c'est pour essayer de retrouver un homme singulier qui l'a, certain jour, accosté, en le menaçant de rompre son hymen. Le récit de Selmour trouble Aldermale; quels peuvent être le

nom et les projets de cet inconnu ? Le souvenir d'Edward se présente à l'esprit du comte, mais il le rejette, croyant avoir désarmé le ciel par son repentir. Cependant le cortège nuptial se forme et prend le chemin de l'église ; Aldermale va le suivre, quand un homme enveloppé d'un manteau le retient : le comte terrifié reconnaît Edward. Celui-ci se présente avec la résolution bien arrêtée d'exploiter le secret terrible qui lie Aldermale et lui. Il exige d'abord du comte un entretien secret et le contraint avec des menaces à suspendre le mariage d'Eugénie.

L'entretien doit avoir lieu dans une galerie abandonnée du château, mais Selmour, désespéré de la perte de son bonheur, y a donné rendez-vous à Eugénie. Celle-ci, surprise par la brusque arrivée d'Aldermale et d'Edward, se réfugie dans une chapelle d'où elle peut tout entendre. Edward parle sans ménagement ; il veut partager avec son complice le bénéfice du crime passé, qu'il se plaît à lui retracer en détail. Le comte croit se débarrasser d'Edward avec de l'or, mais le misérable déclare exiger la main d'Eugénie. En écoutant ces mots la malheureuse pousse un cri ; Edward découvre sa cachette et l'en arrache éperdue. Elle supplie son père de ne pas consentir à ce que demande Edward ; celui-ci rappelle à Aldermale le serment fait jadis entre eux de sacrifier l'un à l'autre leurs affections les plus chères ; il aime Eugénie et veut par elle renaître à l'honneur. Le comte repousse avec indignation cette idée ; Edward lui donne la nuit pour réfléchir et va se retirer quand Selmour et les autres habitants du château paraissent. Ils veulent contraindre Edward à s'expliquer ; il refuse, et, se croyant trahi par le comte, va faire publiquement la confession du passé : Eugénie l'arrête en déclarant consentir à devenir sa femme.

Selmour, cependant, veut avoir la raison du changement d'Eugénie ; il s'introduit secrètement dans le château, le lendemain même. Edward a décidé d'aller célébrer son mariage en Ecosse ; cette nouvelle révolte Selmour qui propose à Eugénie de quitter secrètement le château en compagnie de sa mère. Le comte les surprend et interrompt les reproches dont Selmour prétend l'accabler ; il a changé de résolution ; l'héroïque dévoûment d'Eugénie l'a profondément ému ; il ne l'accepte plus. Après avoir fait jurer à Selmour de ne jamais essayer de pénétrer le secret de sa fille, il fait célébrer en hâte leur mariage dans la chapelle du château. Edward survient pendant la cérémonie.

Aldermale fait une dernière tentative sur le cœur de son complice ; ce dernier persiste dans le projet de mariage qu'il considère comme une réhabilitation. Puisant alors dans son amour paternel le courage d'un nouveau crime, le comte tue Edward et se fait justice à lui-même.

Cette pièce a quelques points de ressemblance avec *Fackland*. Une donnée dramatique, des scènes bien amenées, un dialogue assez vif, de jolies décorations et un ballet agréable, la firent accueillir sans opposition. Le jeu de Frédérick, à qui les spectateurs avaient accordé trois salves d'applaudissements, obtint de la critique des éloges significatifs.

Au *Remords* succédèrent deux reprises : celle du *Pèlerin blanc*, dans lequel Frédérick hérita du rôle de Castelli, créé par Tautin (4 mai), et celle de *la Bataille de Pultawa*, où il endossa avec dignité l'habit de Charles XII (11 mai).

On a beaucoup écrit sur les mélodrames de ce temps, et toujours en façon de raillerie. Ces brocards ne sont ni généreux ni justes. Né avec le dix-neuvième siècle, le mélodrame était la seule littérature populaire qui convînt à l'époque. Intéressantes, remarquables par la clarté des expositions, l'habileté de la conduite et l'entente complète des effets, les œuvres de Pixérécourt et de ses émules se recommandaient surtout par un sentiment profond de moralité. Elles n'exprimaient que des idées de justice, ne provoquaient que des émulations vertueuses, n'éveillaient que de louables sympathies. En des thèmes nouveaux de contexture, uniformes de résultats, les auteurs rappelaient constamment au peuple cette grande leçon dans laquelle se résument toutes les religions et toutes les philosophies : qu'ici-bas même

la vertu n'est jamais sans récompense et le crime sans châtiment.

Le mélodrame péchait pourtant sous un rapport, celui du style. Pompeuse, ampoulée, la langue qu'il parlait s'éloignait de la nature et faisait de lui un frère bâtard de la tragédie. Cette forme prétentieuse déplaisait fort à Frédérick-Lemaître, élevé dans l'admiration de nos classiques. Aussi fut-il péniblement affecté à la lecture de la pièce qui devait lui fournir sa deuxième création, et qui exagérait jusqu'au ridicule les défauts du genre. Elle était intitulée *l'Auberge des Adrets*, et avait pour auteurs MM. Benjamin Antier, Saint-Amand et Polyanthe. Tournant et retournant avec désespoir les pages du manuscrit, il lui vint subitement à la pensée de transformer ce trop naïf mélodrame en jouant d'une façon plaisante le sombre personnage de Robert Macaire qui lui était échu. Mais de quelle façon habiller ce bandit fantaisiste? Il y songeait vainement lorsqu'un jour, de la terrasse du Café Turc, il aperçut un homme étrange arrêté devant la boutique d'un pâtissier. Vêtu d'un habit vert lustré par la crasse, d'un pantalon rapiécé et d'un gilet jadis blanc, un feutre gris défoncé posé sur sa chevelure en coup de vent, l'individu, chaussé de souliers de femme, à cothurnes, prenait délicatement un morceau de *pâte cuite* et le mangeait avec une indicible sensualité. Sa collation achevée, il tira de sa poche un amas de déchirures, essuya ses mains, épousseta sa *toilette*, et se mit à arpenter le boulevard en brandissant une canne-massue du Directoire.

Intéressé par ce grotesque, Frédérick le suivit

sans idée fixe d'abord, puis, tout-à-coup, il se frappa le front avec un cri de joie : le type de ses rêves lui était apparu ; il n'avait qu'à transporter sur la scène le singulier flâneur du boulevard.

Le soir même, Frédérick raconta sa découverte et ses projets à l'acteur qui devait représenter Bertrand. C'était un homme de talent et d'esprit, nommé Firmin, qui épousa sans hésiter l'idée de son camarade, idée dont les deux comédiens résolurent de faire mystère à tout le personnel de leur théâtre.

Les répétitions de l'*Auberge des Adrets* touchant à leur fin, on distribua les costumes. Frédérick et Firmin eurent chacun une blouse bleue très-longue, un pantalon de toile et un énorme bâton. Une heure après, ils se rendirent au Temple, où Frédérick acheta un costume pareil à celui du mangeur de galette, en y ajoutant un pantalon rouge ; mais il ne trouva rien pour Firmin, que l'inutilité de cette recherche contraria beaucoup.

Quelques jours plus tard eut lieu la répétition générale. Au cours du premier acte, au lieu de déboucher des coulisses en marchant sur la pointe du pied et en se voilant la face de leurs bras, comme faisaient ordinairement les traîtres, Frédérick et Firmin entrèrent en scène naturellement, comme eussent fait l'amoureux et le père noble. On voulut les obliger à la pantomime d'usage ; ils s'y refusèrent, et la répétition s'acheva de façon à donner de sérieuses inquiétudes aux auteurs, les artistes ayant réservé la plupart de leurs effets pour la première représentation, fixée au lendemain 2 juillet.

Le jour solennel arrivé, Frédérick endossait les guenilles achetées au Temple, lorsqu'on ouvrit la porte de sa loge.

— Regardez donc comme le costumier m'a arrangé, dit Firmin en entrant; puis, apercevant son camarade aux trois quarts habillé : — « Ah! que vous êtes drôle! » s'écria-t-il.

Frédérick examinait, avec une satisfaction visible, la houppelande grise qui battait les talons de Firmin, et au dos de laquelle un tailleur facétieux avait appendu des poches immenses.

— Bravo! s'exclama-t-il enfin, c'est là le costume que j'avais rêvé pour vous; le hasard collabore à notre œuvre : marchons gaîment.

Et les deux comédiens descendirent, impatients de la lutte. En traversant le foyer des artistes, ils purent entendre un des auteurs, Saint-Amand, qui disait, au milieu d'un groupe d'amis :

— Nous comptons sur un succès de larmes!

L'Auberge des Adrets obtint, grâce aux bandits, un succès de fou rire. Saint-Amand fut le premier à en féliciter Frédérick. Le deuxième auteur, Benjamin Antier, retenu au lit par une entorse, avait envoyé sa bonne pour connaître le résultat de la représentation. La servante revint, brisée par les accès d'une hilarité bruyante.

— Ah! monsieur, dit-elle, épanouie, quelle excellente pièce! comme c'est fou! je n'ai jamais tant ri de ma vie!

— Quoi! s'écria l'auteur indigné, vous moquez-vous de mon mélodrame? Les choses qui vous ont égayée sont le fait d'un acteur sans conscience.

Cependant, quand il put lui-même aller à

l'Ambigu, Antier rit comme les autres, et fit, de grand cœur, le sacrifice de ses susceptibilités d'écrivain.

Seul, le troisième signataire de l'*Auberge des Adrets*, Polyanthe, docteur par état, mélodramaturge par circonstance, manifesta quelque mécontentement contre Frédérick et Firmin qu'il accusait d'avoir assassiné sa pièce, ce qui ne l'empêcha pas de lithographier lui-même les portraits des deux coupables, qui figurent en tête de l'*Auberge* publiée chez Pollet.

La tentative de Frédérick-Lemaître, bien accueillie par le public, avait également trouvé grâce devant la presse. Deux citations suffiront pour le constater, la seconde étant empruntée au journal de Charles Maurice, devenu le *Courrier des Théâtres*, sans que son sentiment à l'égard de Frédérick se fût modifié.

> *L'Auberge des Adrets*, représentée hier soir à l'Ambigu-Comique, est un mélodrame en trois actes, rempli de situations repoussantes et de personnages les plus abjects ; mais comme toutes ces monstruosités sont arrangées avec beaucoup d'art et une parfaite connaissance de la scène des théâtres où se jouent ces genres de pièces, le succès de celle-ci a été bruyant.
>
> <div align="right">*Le Constitutionnel des Dames, 4 Juillet.*</div>

> On trouve réuni dans cet ouvrage tout ce qui constitue un bon mélodrame. Le caractère des deux bandits est plein de vérité ; on pourrait même dire que la vérité est poussée un peu loin, tant dans le costume et les manières que dans les sentiments de ces deux personnages. Mais si les rôles ont été bien tracés par les auteurs, il est juste de dire que Frédérick et Firmin qui en sont chargés s'en acquittent avec un talent peu commun et contribuent puissamment, par leur jeu plein d'aisance et de naturel, au plaisir que cause ce mélodrame.
>
> <div align="right">*Courrier des Théâtres, 13 Juillet.*</div>

Le succès de *l'Auberge des Adrets* prit des proportions étonnantes. Frédérick et Firmin, donnant libre carrière à leur verve bouffonne, ajoutaient chaque soir nombre de plaisanteries fort goûtées par les spectateurs, mais que les journalistes trouvaient parfois déplacées. Un jour, Frédérick ayant répondu au jeune premier qui l'accusait du meurtre de Germeuil par cette phrase drôlatique : « Que veux-tu, mon fils, chacun a ses petits défauts! », fut vertement tancé par Charles Maurice.

— Modérez-vous, Frédérick, dit Franconi, tout ému, la presse nous regarde.

— Bah ! riposta le comédien, vous savez bien que, dégarnie des folies que nous disons et faisons, *l'Auberge* serait impossible.

— Peut-être.

— Voulez-vous, pour en acquérir la preuve, que nous la jouions ce soir d'une façon sérieuse?

Le directeur n'ayant rien objecté, *l'Auberge des Adrets* fut interprétée comme on l'avait d'abord écrite, naïve, lugubre, ennuyeuse. Cette représentation — la soixante-dixième — ne put être achevée.

— Vous prenez trop à cœur les critiques, mon cher Frédérick, dit alors Franconi, converti par cette expérience concluante.

Frédérick eut désormais carte blanche, et il en profita. Les acteurs chargés de rôles sérieux étaient fort ennuyés des drôleries continuelles qui détruisaient l'effet de leurs tirades sentimentales. Baron, le père noble, en regagnant les coulisses, le rideau baissé, assénait souvent sur la tête de Frédérick de formidables coups de poing que le facétieux comédien rendait avec usure.

Après quatre-vingt-cinq représentations fructueuses, *l'Auberge des Adrets* fut interdite pour un motif bizarre.

La femme du préfet de police était allée voir la pièce en vogue. Au troisième acte — nous le disons plus loin — Robert Macaire tombait sous les coups de Bertrand. Faisant trêve à ses bouffonneries, Frédérick agonisait de façon à faire pleurer abondamment la dame, quand il imagina de tirer la confession qu'il devait remettre à sa femme, non de sa poitrine, où elle était habituellement, mais de ses souliers.

La spectatrice poussa un grand cri :

— Ah ! le méchant homme, dit-elle ; j'étais sincèrement émue, et voilà que d'un geste il détruit mon illusion et rend mon attendrissement ridicule : c'est affreux !

Le préfet partagea sans doute l'indignation de son épouse, car, le lendemain même, défense était faite aux directeurs de l'Ambigu de représenter *l'Auberge* (3 avril 1824).

Le succès d'originalité qu'avait obtenu *l'Auberge des Adrets* et qui s'accrut encore par la suite, l'importance que le temps devait donner surtout à la physionomie de Robert Macaire qui n'était là qu'esquissée et qu'on développa ultérieurement au point d'en faire un type inoubliable, rendent compréhensible l'attitude des auteurs disputant à leur interprète l'honneur de cette création singulière.

L'histoire de Frédérick-Lemaître jouant, sur un ton gai, un rôle écrit dans la note lugubre, s'écrivit pendant quarante ans, dans les journaux et dans les livres, sans provoquer de réclamation. En 1865 seulement, prenant prétexte d'un

article de nous, Benjamin Antier, tant en son nom qu'en celui de son collaborateur Saint-Amand, affirma que *l'Auberge des Adrets* avait été, dès l'origine, une pièce comique, à ce point que « l'un des censeurs de 1823, M. Davrigny, offusqué de la désinvolture audacieuse des deux brigands, et des scènes désopilantes du second acte entre les gendarmes et ces deux drôles, la retint fort longtemps au ministère, et qu'elle ne fut rendue qu'après les démarches persistantes de la direction et des auteurs ». Frédérick, au lieu de transformer son rôle, l'aurait donc simplement développé.

Mis en demeure d'affirmer ou de contredire la légende, Frédérick-Lemaître déclara, dans une lettre dédaigneusement ironique, « qu'il n'était pas le quatrième collaborateur de ces messieurs et s'était toujours estimé suffisamment heureux d'avoir été le principal interprète de leur beau drame ». La question en resta là, mais on comprendra que nous tenions à l'élucider aujourd'hui.

Deux éditions de *l'Auberge des Adrets*, publiées en 1823, par la librairie Pollet, nous fourniront des éléments suffisants d'appréciation. Dans les deux, la marche de l'ouvrage est identique.

L'action se passe à l'Auberge des Adrets, sur la route de Grenoble à Chambéry. L'aubergiste Dumont, prêt à célébrer le mariage de son fils Charles avec Clémentine Germeuil, demande au père de la future un entretien particulier et lui révèle ce grand secret : Charles n'est pas son fils. Dix-huit années auparavant, passant à Grenoble, il a pris sous sa protection cet enfant abandonné par une pauvre femme échappée du pénitencier de cette ville.

— Charles est vertueux, réplique le bon Germeuil, si ses vertus sont dignes de notre admiration, allons nous occuper du contrat.

Arrivent Bertrand Strop et Macaire, ce dernier sous le nom de Rémond. Ils se sont enfuis, deux jours auparavant, des prisons de Lyon, et ont dû, pour échapper aux questions des dragons qui font la police des routes, exhiber de faux passe-ports fabriqués par eux. Les bandits font dresser une table sous les arbres de la cour, et, tout en expédiant un modeste repas, prêtent l'oreille aux commérages de Pierre, le garçon d'auberge.

Le valet éloigné, Rémond déclare à son ami qu'il a épousé autrefois une femme à principes que des poursuites judiciaires l'ont forcé d'abandonner, et dont il n'a plus entendu parler depuis dix-neuf ans. Comme il achève cette tardive confidence, une femme tombe de fatigue et de besoin sur la route, et Rémond reconnaît en elle Marie, sa vertueuse épouse. Heureusement pour lui, un bandeau, couvrant son œil gauche, le déguise autant qu'il est besoin.

Dumont et Germeuil font diversion à la désagréable surprise du voleur en causant bénévolement de leurs affaires. Dumont doit céder son auberge à Charles, et Germeuil tient en portefeuille les douze billets de mille francs qui constituent la dot de sa fille. Rémond forme aussitôt le projet de s'approprier cette somme, et, quand le rideau se lève pour le second acte, on voit les deux brigands sortir en toute hâte de la chambre de Germeuil, qu'ils ont assassiné et volé.

Le jour commence à poindre, et tout dort dans l'auberge, sauf Marie. La pauvre femme, pour ne pas être à charge aux bonnes gens qui l'ont secourue, veut s'éloigner, en dépit de la promesse qu'elle a faite à Germeuil de lui parler avant son départ; mais Pierre la surprend, occupée à ouvrir la porte extérieure, et, comme elle laisse tomber une bourse que Germeuil lui a donné la veille, le domestique fait ses petites réflexions, en sorte que, l'assassinat de Germeuil découvert, c'est Marie qu'on accuse.

Le troisième acte arrange les choses. Charles, qui reconnaît Marie pour sa mère, prend sa défense. Macaire et Bertrand, arrêtés par des dragons soupçonneux, sont enfermés, l'un dans le pavillon, l'autre dans la grange de l'auberge. Mais le premier sera sauvé par sa parenté avec Charles et Marie. Il rejette toute la responsabilité du meurtre sur Bertrand; on lui remet les clefs de sa prison; un cheval l'attend à quelques pas; il sort et rencontre Bertrand, indigné de sa trahison. Une lutte s'engage; Macaire, blessé, proclame l'innocence de Marie, et meurt en restituant l'argent dérobé. L'échafaud attendra Bertrand.

L'Auberge de la première version, qui nous a fourni l'analyse précédente, est positivement un drame noir et vulgaire, écrit dans un style primitif, et construit selon les règles du genre, dans l'espérance évidente d'un succès larmoyant.

On n'y retrouve — et ceci répond victorieusement à l'argumentation de Benjamin Antier — aucune trace des scènes désopilantes dont se serait offusqué le censeur Davrigny. Macaire est le brigand traditionnel, au visage farouche, à la voix brève, à la démarche saccadée. Bertrand, un peu moins triste, joue le rôle d'un compère peureux. Le personnage gai — d'une gaîté modérée — est le garçon d'auberge.

La deuxième édition, « conforme à la représentation », paraît six mois plus tard, avec des modifications sensibles ; mais la physionomie de Bertrand devait naturellement ressortir tout d'abord et c'est elle qui s'y développe. Le changement le plus important se trouve à la scène huit du premier acte, qui se joue entre les bandits et les domestiques. Cette scène a neuf répliques dans la première version et vingt-cinq dans la seconde, sans que Macaire y prononce un seul mot typique. La part de chacun est donc facile à faire, et la légende est dans le vrai en attribuant à Frédérick-Lemaître la transformation complète du personnage.

Tout en affectant l'indifférence à l'égard des revendications des auteurs de *l'Auberge*, Frédérick n'en cherchait pas moins à réunir des témoignages infirmant le leur et constatant son droit à l'invention de Macaire. Nous trouvons, en effet, dans ses papiers, le brouillon d'une lettre adressée, au moment même de sa discussion

avec Antier, à un personnage dont la compétence ne pouvait être contestée.

A M. Achille, correspondant théâtral, à Bruxelles.

Paris, 27 Août 1865.

Mon vieux camarade,

Je travaille à mes *Mémoires* ; je recueille donc le plus de documents possible afin de donner à mes récits une valeur incontestable.

Il s'agit ici de la fameuse *Auberge des Adrets*. Beaucoup sont trépassés, toi et moi vivons et pouvons dire la vérité à ce sujet. En ta qualité de souffleur et de régisseur en 1823, au théâtre de l'Ambigu, tu peux affirmer que la dite pièce fut faite, lue aux auteurs et répétée pendant un mois comme un drame très-sérieux, très-pathétique, et que les auteurs espéraient un succès de larmes, que ma jeune fantaisie changea en un succès de fou rire, dont personne du reste ne se plaignit, excepté cependant le père Baron et la digne M^{lle} Lévêque.

Prends donc la plume, écris-moi une lettre que je ferai paraître dans le deuxième volume de mes *Mémoires*. — C'est un certificat de mauvaise conduite que je te demande.

Mes vieilles amitiés,

FRÉDÉRICK-LEMAITRE.

Achille répondit malheureusement « qu'il ne comprenait pas le sens à donner au certificat demandé, et que si Frédérick voulait lui rédiger le brouillon, il s'empresserait de lui en retourner sous pli une copie signée ».

Impersonnelle, dictée en quelque sorte, l'attestation du correspondant n'eût plus eu de valeur, et Frédérick renonça à l'obtenir, mais la teneur de sa lettre démontre jusqu'à l'évidence la vérité de notre récit et l'exactitude de nos déductions.

Frédérick-Lemaître a donc créé Robert Macaire. Un comédien fantaisiste, excité par le

désir de se tailler un rôle, pouvait seul risquer cette énormité de mettre dans une pièce l'accessoire avant le principal, les personnages secondaires au premier plan, et surtout de faire, en plein mélodrame, la charge même du mélodrame. Devina-t-il qu'en transformant *l'Auberge des Adrets*, il donnait le jour à l'un des trois types qui seuls resteront du dix-neuvième siècle? Non, sans doute. Sa création, du reste, n'était là qu'indiquée. Plus tard, suivant la voie où le poussaient les applaudissements et les rires de la foule, Frédérick devait la reprendre et la rattacher à la tradition des hauts comiques en faisant de Macaire le symbole d'une époque.

V

Une chance inopportune. — Créations diverses. — Demande inutile de Frédérick. — Le scandale de *Cardillac*. — Une rentrée bruyante. — Preuve de zèle. — Charles Maurice dévoilé. — Frédérick franc-maçon. — *Cagliostro*. — La Porte-Saint-Martin engage Frédérick-Lemaître. — Une perfidie. — Frédérick se bat en duel. — Un fragment inédit des *Souvenirs* de Bouffé.

Pendant les représentations de *l'Auberge des Adrets*, Frédérick gagna à la loterie un terne de huit mille francs. Jamais si forte somme n'avait été en la possession du jeune artiste. Il demanda, pour la dépenser à l'aise, un congé que ses directeurs lui refusèrent. Force lui fut donc, après avoir roulé calèche tout le jour, d'endosser le soir les haillons de Macaire. L'argent disparut vite, mais en laissant à Frédérick-Lemaître un appétit de plaisirs qu'il devait satisfaire plus tard avec une fougue qu'on lui a souvent reprochée. Nous dirons sur ce point, comme sur tous les autres, la vérité entière. Il y aura lieu toutefois de retenir, comme circonstance atténuante, la situation faite aux comédiens de cette époque par des préventions sociales qui les déconsidéraient, les isolaient et les livraient sans défense aux séductions de la vie d'aventures.

La direction de l'Ambigu n'était pas inactive.

Nouveautés et reprises se succédaient à ce théâtre, et l'influence de Frédérick sur les recettes était assez grande déjà pour que les auteurs réclamassent à l'envi son concours. Aux six rôles qu'il avait déjà joués au boulevard vinrent s'ajouter les suivants, dont nous consignerons et l'importance et l'effet :

30 Juillet 1823. — *La Lettre anonyme*, comédie en un acte et en prose, par MM. G.-H. Franconi et L.-A. Ponet. — Rôle de *Saint-Eugène*.

Le parasite Sombreuil, qui vit aux dépens de M. et Mᵐᵉ Gercourt, a vu repousser son amour par Mᵐᵉ de Saint-Val, amie de ces bonnes gens. Pour en tirer vengeance, il imagine de raconter à Mᵐᵉ Gercourt qu'une intrigue existe entre son mari et Mᵐᵉ de Saint-Val. Il adresse, sous le voile de l'anonymat, la même calomnie au colonel Saint-Eugène, amant de cette dernière, et brouille le ménage Gercourt en même temps qu'il désespère l'amoureux. Le colonel pourtant s'informe et, après de nombreuses recherches, démasque Sombreuil que les époux réconciliés chassent honteusement, tandis que Saint-Eugène arrête son union avec Mᵐᵉ de Saint-Val.

Cette pièce, qui a beaucoup d'analogie avec *la Femme jalouse* et avec *le Faux Mentor*, est agréable, quoique un peu froide. Elle obtint du succès, grâce surtout à Frédérick qui, de l'aveu du *Courrier des Théâtres*, montra dans le principal rôle un bon ton de comédie.

3 Août. — Reprise de *l'Ermite du Mont-Pausilippe*, mélodrame en trois actes, par Caigniez. — Rôle d'*Ambroise*.

24 Août. — *Le Passage militaire, ou la Désertion par honneur*, divertissement en un acte, mêlé de vaudevilles, pour la fête du Roi, par MM. J.-A. Jacquelin et Coupart. — Rôle du *Commandant*.

La scène se passe à Irun, village formant la frontière de France et d'Espagne. Le jeune Alexis, soldat de la garde royale, n'ayant pas été désigné par le sort comme devant guerroyer en Espagne, s'échappe nuitamment pour aller rejoindre à la frontière le corps expéditionnaire. On le croit d'abord déserteur, puis tout s'explique. Son commandant le félicite alors, et le maire d'Irun promet, au nom du roi, de doter sa fiancée.

Dans cet à-propos, qui contient d'agréables couplets, le rôle du commandant n'est qu'une figuration insignifiante.

27 Septembre. — *Le Joueur d'orgue*, mélodrame en trois actes, à spectacle, par MM. Auguste et Rigaud. — Rôle de *Belton*.

La scène est en Irlande. L'employé Belton a commis des faux que la justice attribue à son patron Olombel. Ce dernier est, de ce fait, condamné à quinze ans de fers. Sa peine subie, il revient de Botany-Bay en Irlande, sous l'accoutrement d'un joueur d'orgue, au moment où son fils Jules, adopté par un lord, va épouser la fille de Belton. Il fait reconnaître son innocence et fournit les preuves de la culpabilité de Belton, mais celui-ci échappe par la mort au châtiment.

La donnée de cet ouvrage est suffisante, mais elle est traitée médiocrement et n'offre aux spectateurs que des sentiments outrés exprimés dans un style barbare. Ce fut à peine un demi-succès.

23 Octobre. — Reprise d'*Aben-Hamet, ou les Deux héros de Grenade*, mélodrame en trois actes et en prose, par M. Mélesville. — Rôle d'*Aben-Hamet*.

18 Novembre. — *Lisbeth, ou la Fille du laboureur*, mélodrame en trois actes, à spectacle, par M. Victor Ducange. — Rôle de *Bohermann*.

La pièce se passe dans le Tyrol. Le fermier Bohermann a reçu chez lui, après une bataille où deux de ses enfants ont

perdu la vie, un officier français blessé grièvement. Lisbeth, sa fille, a soigné l'étranger, et ses soins l'ont remis sur pied. Il s'en est suivi de l'amour, puis un mariage secret, puis des remords. Bohermann nourrit une haine violente contre les Français qui ont causé la mort de ses fils; impossible donc de lui avouer ce qui s'est passé. Wolf, le fils d'un ancien ami, doit être uni à Lisbeth; les apprêts de la noce vont se faire et Lisbeth n'a pas encore osé trahir son secret. Il le faut cependant; Wolf apprend tout par elle, et bientôt Bohermann lui-même est instruit. Furieux, il maudit sa fille et disparaît, en laissant ses vêtements sur le bord d'un torrent. On le croit mort, et les notables de l'endroit s'assemblent pour condamner sa fille au bannissement. Un digne pasteur veut la soustraire à cet arrêt cruel; par ses ordres on la conduit dans une habitation éloignée : c'est là que son père, en voulant se noyer, a été retiré de l'eau par un paysan et est devenu fou. Wolf a suivi Lisbeth et veut l'enlever; l'officier français surgit et tue le ravisseur. Bohermann recouvre la raison, maudit de nouveau sa fille et veut se tuer encore; on l'en empêche, et, ramené à de plus doux sentiments, il pardonne et consent à l'union des amoureux.

Tirée du roman de Ducange, intitulé *Léonide, ou la Vieille de Suresnes*, cette élégie intéressante et suffisamment écrite paraît d'une longueur démesurée. Dieu, le Ciel et la Providence y sont invoqués à tout moment dans des sermons interminables. Des personnages qui commencent l'action ne la finissent pas; d'autres la terminent sans l'avoir commencée; certaine scène de vaisselle brisée, au dernier acte, donne même à la folie de Bohermann une teinte comique; au total pourtant, *Lisbeth* fut chaleureusement applaudie et fit pendant longtemps couler des larmes abondantes. Frédérick, de l'avis général, se montra comédien dans son rôle de vieillard. Une indisposition le contraignit, par malheur, à l'abandonner, un mois plus tard, à son camarade Ménier.

7 Février 1824. — *Les Aventuriers, ou le Naufrage*, mélodrame en trois actes, par MM. Léopold et Antony. — Rôle d'*Henri Dermont*.

La scène se passe dans une ville maritime du midi de la France. Henri Dermont, abusant de l'empire qu'il exerce sur l'esprit de sa mère, a fait embarquer son frère Edouard pour l'Amérique et profite de cette absence pour dissiper les biens de la famille. Il n'a plus de ressources, quand le drame commence, que dans le jeu et certains expédients réprouvés par la délicatesse. Il compte cependant se relever honorablement en épousant une riche veuve, M^{me} d'Orvilly ; mais cette dame a précisément connu et aimé Edouard Dermont en Amérique, et l'accueil bienveillant qu'elle fait à Henri est motivé, à défaut du nom qu'il cache, par une grande ressemblance avec son frère. Ce dernier est jeté par un naufrage dans la ville qu'habitent Henri et M^{me} d'Orvilly, au moment où l'aventurier, qui a tué en duel un filou, est poursuivi par la justice. Le frère et la veuve s'emploient en sa faveur, mais Henri, échappé aux tribunaux, reçoit le prix de ses perfidies dans un combat avec un gentilhomme dont il a séduit la sœur.

Le premier acte de cet ouvrage est rempli d'intentions comiques et de mots heureux ; le second renferme des situations fortes que dénoue assez heureusement le troisième ; on lui reprocha d'être un peu touffu, ce qui rendit sa réussite moins complète. Le personnage d'Henri Dermont est gai et d'un élégant cynisme ; Frédérick y mérita tous les suffrages.

25 Mai. — *Cardillac, ou le Quartier de l'Arsenal*, mélodrame en trois actes, par MM. Antony et Léopold. — Rôle de *Cardillac*.

La scène se passe à Paris, en 1674. Cardillac, orfèvre-joaillier en renom, travaille pour tout ce que Paris renferme de gens distingués par le rang et par la fortune. Ses ateliers occupent l'ancien hôtel Saint-Paul ; il est immensément riche, jouit de l'estime publique, et semble la mériter.

Olivier Brusson, son chef d'atelier, jeune homme qui, à la bataille de Senef, a sauvé la vie au marquis de Rosambert, aime Louise, la fille de son patron, mais Cardillac, qui a d'autres projets, refuse d'accepter Olivier pour gendre et se dispose même à le renvoyer, malgré les instances de M^{lle} de Scudéry dont il est le filleul, et la protection que Rosambert promet à son sauveur.

Olivier, qui veut dire un dernier adieu à Louise, épie dans les environs de l'atelier le moment de s'y introduire. Le hasard le rend presque témoin de l'assassinat du chevalier de la Farre ; à travers les ombres de la nuit, il a cru reconnaître l'assassin, et cet assassin est Cardillac. Éperdu, il entre dans la maison, raconte l'événement, mais, doutant encore, se garde bien de nommer le coupable. Resté seul, que devient-il lorsque le panneau d'une boiserie s'ouvre et qu'il voit rentrer Cardillac, que tous les gens de la maison croient couché. Plus de doutes pour lui, le père de Louise est un criminel.

En proie à la soif des richesses, Cardillac est, en effet, le seul auteur des meurtres qui désolent Paris. En vain promet-il à Olivier de se repentir et de quitter la France ; son naturel sanguinaire reprend bientôt le dessus. Il doit livrer au marquis de Rosambert un écrin merveilleux. Rosambert soupe avec Sévigné, Villarceaux et autres ; une querelle a lieu, un duel en est la suite. Rosambert vainqueur est obligé de fuir pour se soustraire aux lois ; à dix heures il viendra prendre son écrin qui lui fournira des ressources dans son exil ; l'imagination de Cardillac travaille, la mort du marquis est résolue.

Dix heures sonnent, Rosambert arrive, Olivier lui remet son écrin ; Cardillac, par une route souterraine, est parvenu dans les ruines de l'hôtel Saint-Paul, où il attend sa victime. Mais Rosambert est revêtu d'une cuirasse sur laquelle glisse le poignard du joaillier que le marquis désarme et frappe à son tour. Des passants accourent ; Rosambert disparaît ; Cardillac mourant regagne son escalier secret, arrive dans sa chambre, et vient expirer dans les bras d'Olivier. Les gens de justice trouvent Cardillac sans vie, Olivier près de lui ; on sait que le jeune homme est violent et que Cardillac lui a refusé sa fille ; tous les soupçons se portent donc sur Olivier qu'on accuse de la mort de son bienfaiteur.

Au troisième acte, les preuves qui s'élèvent contre l'innocent se multiplient et s'aggravent ; il périrait si Rosambert ne reparaissait, au péril de sa vie, pour déclarer la vérité. On devine le dénouement.

Hoffmann avait inventé Cardillac dans sa nouvelle intitulée *M^lle de Scudéry*, histoire du temps de Louis XIV. Cette publication fut l'origine non avouée d'*Olivier Brusson*, roman publié, en 1822, sous le nom d'Henri de Latouche. Le roman, à son tour, devait donner pâture aux mélodramaturges; c'est de lui que MM. Antony et Léopold s'étaient inspirés. Leur pièce, pleine de mouvement et d'intérêt, produisit une sensation profonde, et obtint un succès auquel le jeu vigoureux et terrible de Frédérick contribua puissamment.

En un an Frédérick-Lemaître avait joué quatorze rôles et conquis une autorité réelle, sans que sa position en fût améliorée. Avec ses succès ses besoins augmentaient; il voulut sonder, au point de vue de ses intérêts, les intentions des directeurs de l'Ambigu-Comique, et manifesta tout d'abord le désir d'interrompre les représentations de *Cardillac*. Il reçut, à cette occasion, la missive suivante :

> Connaissant et votre zèle et votre bonne volonté, ce n'est pas sans surprise, Monsieur, que nous avons lu votre lettre. La demande que vous nous faites est inadmissible. Vous savez mieux que aux boulevards une pièce ne peut être interrompue sans une perte irréparable ; nous en avons renouvelé la malheureuse expérience lorsqu'une indisposition vous a fait arrêter la pièce de *Lisbeth*. Vous voyez combien de précautions nous prenons pour ne pas abuser de votre zèle ; depuis que *Cardillac* est au répertoire, nous ne vous avons rien fait jouer, et, si un dimanche vous avez fait le spectacle, c'est vous qui l'avez demandé ; vous n'avez même pas ignoré les craintes que ce surcroît de travail nous donnait.
>
> Cardillac est un rôle fort ; la chaleur et le talent que vous y montrez contribuent à le rendre fatigant ; cependant il n'a que deux actes, et, n'ayant rien en répétition, vous êtes maître de vous retirer de bonne heure. Si nous faisions

apprendre le rôle de Cardillac, bien certainement celui que nous en chargerions exigerait que le rôle lui restât, car vous savez qu'à l'Ambigu il n'y a pas de double.

Nous pensons trop bien de vous, Monsieur, pour ne pas espérer que vous changerez d'avis, car, sans cela, à l'avenir, nous aurions à réfléchir avant de vous distribuer un rôle dans une pièce nouvelle.

Vous savez, Monsieur, que nous nous sommes souvent prêtés à vous être agréables ; nous espérons de vous la même obligeance, et nous vous savons trop d'honneur pour penser autrement.

Recevez l'assurance de notre parfaite considération.

M. FRANCONI.

Paris, ce 3 Juillet 1824.

Force était à Frédérick d'exprimer sa pensée intime ; il le fit sans périphrases :

Il m'est flatteur, Messieurs, que vous daigniez me reconnaître du zèle et de la bonne volonté ; j'aime à croire que je trouverai l'occasion de les déployer encore en faveur de votre administration.

Vous m'accordez, Messieurs, le titre d'homme d'honneur ; je ferai tout pour le conserver, mais je ne crois pas qu'il implique le désintéressement.

Non, ce serait une bonhomie de ne pas exiger le prix de son travail.

Pourquoi serais-je moins bien *traité* que tous mes collègues, les Frénoy, les Philippe, les Gobert, etc ? Une réclamation juste, faite à des hommes justes, doit s'entendre à demi-mot.

Enfin, Messieurs, pour aller droit au but, je crois, par mon travail et mon zèle, avoir acquis le droit de vous demander une amélioration dans les clauses de mon engagement.

Messieurs, je me plais à croire que vous vous applaudirez de votre générosité. Conservez cette lettre, mais jamais vous ne me la mettrez sous les yeux : c'est dans ma conscience que mon devoir est tracé.

Si la gloire est le but d'un véritable artiste, il doit chercher les moyens de pouvoir se livrer tout entier à un art

qui fait son bonheur, en se débarrassant d'embarras qui glacent sa verve et le dégoûtent.

Faites-moi la grâce de croire au dévouement de votre pensionnaire et serviteur.

<p style="text-align:right">FRÉDÉRICK.</p>

L'administration jugea bon de ne point répondre. Frédérick-Lemaître en ressentit un dépit qui l'incita à commettre une action folle.

On racontait un soir, au foyer de l'Ambigu, que Philippe, le bel acteur de la Porte-Saint-Martin, était entré en scène, dans son rôle du *Vampire*, tenant à la main un parapluie ouvert, sans que le public soufflât mot.

— Moi, dit tout-à-coup Frédérick, je parie faire mon entrée aujourd'hui, dans *Cardillac*, avec un cigare allumé à la bouche ; je parie donner ensuite une prise de tabac au souffleur ; je parie enfin retirer ma perruque, m'en essuyer le front et la poser pendant plusieurs minutes sur la pomme de ma canne sans que les spectateurs se formalisent de ces trois facéties.

— Je gage cent francs que vous ne ferez pas ce que vous venez de dire, s'écria un des assistants.

— Je tiens vos cent francs, répondit Frédérick ; allez dans la salle, et vous verrez.

L'apparition de Cardillac s'effectuait dans l'obscurité. Frédérick, enveloppé d'un grand manteau, le chapeau rabattu sur les yeux, sortait d'une espèce de ruine placée au fond du théâtre, tenant à la main une lanterne sourde ; il l'éleva à la hauteur de son visage, dissimulant ainsi la lueur du cigare qu'il avait aux lèvres et qu'il fit disparaître après quelques pas. La première condition de la gageure était remplie.

La prise de tabac offrait plus de difficulté. Frédérick descendit la scène, tout en disant un monologue; arrivé près de la rampe, il tira son mouchoir et sa tabatière qu'il ouvrit, laissa tomber le mouchoir, et, se baissant pour le ramasser, présenta au souffleur la tabatière ouverte.

Restait l'enlèvement des faux cheveux. Il fut opéré au cours d'un divertissement-ballet qui durait bien un quart-d'heure. Frédérick ôta sa perruque, la passa comme machinalement sur son visage et en coiffa sa canne jusqu'à la reprise du dialogue.

Les trois clauses du pari avaient été exécutées avec assez d'adresse pour que le public s'abstînt de toute improbation, et la conduite répréhensible de Frédérick-Lemaitre n'aurait jamais été connue si le perdant n'avait imaginé de conter l'anecdote à Charles Maurice. Celui-ci s'empressa de fulminer contre l'acteur qu'il n'aimait guère; les autres journaux firent chorus; finalement l'autorité s'émut et défendit à Frédérick de reparaître, pendant quinze jours, sur la scène de l'Ambigu.

Il fit sa rentrée, le 3 août, dans *les Aventuriers*. La salle était pleine et l'assistance houleuse. Avant que l'on commençât la pièce, Frédérick, s'avançant d'une façon convenable, témoigna le désir de parler au public. Un bruit confus d'applaudissements et de sifflets l'en empêcha longtemps; saisissant un moment favorable, il exprima cependant son respect pour le public et son repentir pour une faute dont il avait trop tard apprécié l'importance. Des marques de satisfaction abrégèrent sa harangue. Au début de

son rôle, un second orage éclata pourtant ; un spectateur, plus acharné que les autres, cria même : « A genoux ! » — Frédérick haussa les épaules, le commissaire de police intervint pour conseiller le silence, et la représentation des *Aventuriers* s'acheva paisiblement : l'incident était clos.

Lors des premières représentations de *Cardillac*, les habitués du boulevard avaient paru scandalisés de voir le coupable puni au deuxième acte, et blâmaient fort les auteurs d'avoir avancé le châtiment qui, à l'Ambigu, ne s'infligeait d'ordinaire qu'entre dix et onze heures. Leurs réclamations furent entendues, et, le 11 octobre 1824, Frédérick reprit, dans la pièce modifiée, le rôle qui avait failli lui être fatal. Il s'y surpassa, et rentra, de la sorte, en possession de la faveur générale.

L'équipée de Frédérick-Lemaître avait compromis ses droits à la bienveillance des directeurs de l'Ambigu ; enchantés d'avoir un prétexte pour ne pas dénouer les cordons de leur bourse, ceux-ci pardonnèrent volontiers au comédien, qui, de son côté, se prêta gracieusement à tout ce qui pouvait faciliter la marche du répertoire. Le document qui suit donne l'état exact de leurs relations à cette époque :

A Monsieur Frédérick.

Paris, ce 8 Octobre 1824.

Monsieur,

Nous avons reçu votre lettre et nous vous remercions, tant en notre nom qu'en celui de l'auteur, de vouloir bien vous charger du rôle du magistrat, dans *le Diamant*. C'est nous donner une preuve de zèle que nous saurons apprécier, et dont nous vous tiendrons compte à l'avenir.

Recevez, Monsieur, l'assurance de notre parfaite considération.

FRANCONI, SENÉPART, AUDINOT.

Le Diamant, mélodrame en trois actes, par M. Victor Ducange, fut représenté le 6 novembre. Sa donnée, empruntée à un épisode de la Révolution française, ne manque pas d'intérêt.

La scène se passe à Édimbourg, vers 1745. Le comte de Walpool, condamné à mort pour avoir pris les armes en faveur des Stuarts, a dû fuir l'Angleterre. Il trouve asile en Espagne, dont le climat tue sa femme. Une fille de douze ans lui reste. Après quelques années de misère, l'amour de la patrie se réveille en son cœur. Il s'embarque et arrive à Édimbourg sous le nom supposé de Paterson. Les pinceaux de sa fille Sophie lui procurent des ressources auxquelles vient ajouter la vente de quelques bijoux de famille. Un diamant, le dernier de tous, est vendu, au commencement de la pièce, au bijoutier Rampsart. Or un jeune seigneur, mylord Oswald, brûle en secret pour miss Paterson. Un coquin de valet découvre cette inclination ; voulant en tirer parti, il insinue à l'amoureux que Sophie n'est pas aussi vertueuse qu'on le suppose, et qu'avec de l'or il réduira son apparente fierté. Oswald a la faiblesse de s'abandonner aux conseils de ce misérable qui ne manque pas d'outrepasser ses pouvoirs. Peu scrupuleux sur les moyens de réussite, il dérobe le diamant vendu au bijoutier, le dépose dans le nécessaire de miss Paterson, et donne l'éveil à la justice qui descend chez les proscrits, arrête Sophie et la fait mettre dans un cachot.

Oswald, à qui son valet a été obligé de tout avouer, est au désespoir. Il menace de tuer le coquin s'il ne parvient à sauver la jeune fille. L'intrigant, que rien n'embarrasse, corrompt un geolier, introduit son maître dans la prison et va pour enlever Sophie. Celle-ci résiste, la garde accourt, le valet est tué d'un coup de feu, le geolier complice arrêté et mylord prié de sortir.

Le troisième acte se joue chez le magistrat. Sophie, interrogée par lui, n'hésite pas entre le déshonneur et la mort : elle révèle son nom et le rang de son père. Le magistrat attendri refuse de recevoir cette déclaration. Oswald paraît alors, et éclaircit tout en racontant les crimes de son valet. Le magistrat proclame l'innocence de Sophie, mais, en attendant l'effet de la clémence royale qu'il va solliciter en faveur des proscrits, il fait embarquer ces derniers pour la France, où Oswald les accompagnera.

La pièce renferme des longueurs; son intrigue, aux deux premiers actes surtout, n'est pas habilement ourdie; la scène de l'interrogatoire, au dénouement, enleva le succès. Le rôle court, mais important du magistrat, fut tenu par Frédérick avec beaucoup d'âme et de dignité.

Pendant les représentations du *Diamant*, une campagne vigoureuse fut entreprise, contre Charles Maurice, par Armand Séville et Lepage, rédacteurs du *Corsaire*. Plusieurs écrivains ou comédiens les approuvèrent et se joignirent à eux. Frédérick-Lemaitre, qui n'avait pas à se louer du critique vénal, fut une de leurs premières recrues. L'entrefilet suivant porta son adhésion à la connaissance du public :

M. Frédérick, acteur de l'Ambigu, nous prie d'annoncer que, bien qu'il n'ait pas voulu renouveler son abonnement au *Courrier des Théâtres*, cette feuille lui est adressée tous les jours. Ne sachant comment se délivrer de ce nouveau genre de persécution, il se sert de la voie de notre journal pour engager M. Charles Maurice à ne pas prodiguer ainsi, en pure perte, les exemplaires du sien. Après une pareille démarche, M. Frédérick s'attend bien à être détestable dans le *Courrier des Théâtres*; mais le public est prévenu, voilà l'essentiel.

Le Corsaire, 16 Novembre.

Dans une note courroucée, Charles Maurice allégua, le lendemain, que Frédérick, en lui demandant devant témoins un abonnement, avait donné sur sa fortune des détails si affligeants qu'il lui servait depuis son journal par charité pure. La riposte ne se fit pas attendre :

A Monsieur le Rédacteur du Corsaire.

Paris, le 19 Novembre 1824.

Monsieur,

J'ai lu, non sans surprise, dans le *Courrier des Théâtres*, que c'était par suite des détails affligeants donnés par moi

sur ma fortune, que ce journal m'était envoyé gratis. Le fait est inexact, et je dois relever l'erreur dans laquelle M. Charles Maurice est tombé, sans doute *involontairement*.

Une circonstance particulière, dénaturée *toujours très-innocemment* par le plus candide des rédacteurs, détermina de ma part une démarche auprès de lui. Je n'allais pas lui demander des éloges, car je lui appliquai toujours ce mot de Beaumarchais : « Ne me flétrissez pas de votre estime. » Après quelques mots d'explication, je lui dis que mes appointements n'étaient pas assez forts pour que je pusse m'abonner à tous les journaux littéraires. — « C'est bon, me répondit-il, je suis plus riche et plus heureux que vous, ainsi... » — Là-dessus je me levai pour sortir, mais presque aussitôt l'homme riche et heureux ajouta, d'un ton presque menaçant, *que cependant il tomberait à bras raccourcis sur tous ceux qui ne s'abonneraient pas*. Il était difficile de ne pas comprendre ; je tirai donc treize francs de ma poche, et nous nous quittâmes amis, pour un trimestre.

Je n'ai pas jugé convenable, depuis, de renouveler ce bail de bienveillance, et j'ai secoué un joug dont mes camarades ne tarderont pas non plus à s'affranchir comme moi, puisqu'il leur est bien démontré que, fidèle à ses promesses, le *Corsaire* sera toujours ouvert à leurs justes réclamations.

Agréez, etc.

FRÉDÉRICK.

Courrier des Théâtres et *Corsaire* firent, pendant quelque temps encore, assaut de méchancetés, puis tout ce bruit s'éteignit. L'autorité de Charles Maurice n'en fut que momentanément compromise. Il reprit de plus belle son métier indélicat mais productif, ne gardant de l'alerte passée qu'un grief nouveau contre l'imprudent Frédérick.

Au commencement de 1825, Frédérick-Lemaître se fit recevoir franc-maçon. On sait qu'en pareil cas le néophyte, enfermé dans un cabinet, doit répondre à trois questions et formuler par écrit son testament. Voici la pièce rédigée par l'artiste, le jour de son initiation, et qu'un maçon peu discret livra plus tard à la publicité :

Le profane Antoine-Louis-Prosper Lemaître, dit Frédérick, âgé de vingt-quatre ans, né le 28 juillet 1800, au Havre (Seine-Inférieure), demeurant à Paris, rue de Bondy, 60, professant l'état de comédien, a répondu aux questions suivantes :

Qu'est-ce que l'homme doit à Dieu ? — Reconnaissance.
Que se doit-il à lui-même ? — Respect.
Que doit-il à ses semblables ? — Secours et protection.

TESTAMENT :

Je n'ai rien que des dettes, je les lègue à ceux qui me les ont fait faire ; mais en mourant, mon dernier vœu, je le fais pour le bonheur de ma mère à qui je dois tout, et dont rien ne surpasse la tendresse maternelle.
Je n'ai à me reprocher que des torts de jeunesse.
Ainsi donc, qui m'aime pleurera.

Signé : LEMAITRE.

Paris, ce 9 Janvier 1825.

Le nombre de pierres apportées par le frère Lemaître à l'édifice maçonnique fut peu considérable ; à peine assista-t-il à quelques tenues. Il ne dédaignait pas cependant la société qui l'avait accueilli, et affirma toujours son titre d'affilié par les trois points de son paraphe et par certain jeu de scène que nous signalerons dans le chapitre de *Trente Ans*.

L'année 1825 devait être fertile en événements, pour Frédérick-Lemaître. Elle fut inaugurée, à l'Ambigu-Comique, par un ouvrage singulier.

25 Janvier. — *Albert, ou Le Rêve et le Réveil*, mélodrame en trois actes, par M^{rs}. Benjamin et Melchior B. — Rôle d'*Albert*.

La scène se passe sur la côte de Normandie, vers 1650. Le jeune Albert Grandville s'est embarqué pour aller trafiquer dans les Indes. Un scélérat nommé Darby l'accompagne ; il négocie secrètement la vente de la cargaison et

livre le capitaine aux Anglais. Il revient ensuite au pays d'Albert, accuse ce dernier de trahison, fait flétrir son nom par le conseil de marine, déclare qu'il a péri misérablement en mer, et s'empare de la confiance de M. Grandville. Ce dernier, ruiné par les circonstances, possède une pupille, Caroline, dont Darby devient amoureux. L'intrigant est riche, il offre sa fortune pour la main de Caroline et celle-ci, bien qu'ayant gardé à la mémoire d'Albert une affection profonde, consent à se sacrifier pour son tuteur. Le jour même des fiançailles, Albert reparaît. Il dévoile à un marin de ses amis l'attentat dont il a été victime, apprend à son tour le dévouement de Caroline et veut sans retard châtier Darby ; mais l'émotion et la fatigue l'accablent, il s'assied sur un banc et s'endort profondément.

Les événements qui suivent sont la mise en action du rêve agité que fait Albert. Il se rend chez Grandville, empêche la signature du contrat, et défend son père contre les menaces de Darby qui met le feu au pavillon habité par Caroline. Albert sauve la jeune fille, se fait reconnaître et veut décharger son pistolet sur le criminel ; c'est Grandville qui reçoit le coup. Le parricide involontaire va succomber à son désespoir, quand ses yeux se rouvrent : Grandville et Caroline sont à ses côtés, le marin qui l'a reçu a porté sa justification devant le conseil de marine, Darby est sous les verrous, et le pays entier souhaite la bienvenue au capitaine réhabilité.

Cette pièce fantastique obtint un succès de bizarrerie. Le rôle d'Albert est surtout composé d'emportements et de cris; Frédérick s'y donna beaucoup de mal pour être récompensé de quelques beaux moments par le public et par la presse.

La nouveauté qui suivit lui fut beaucoup plus favorable.

9 Mai. — *Cagliostro*, mélodrame en trois actes, par MM. Antony et Léopold. — Rôle de *Cagliostro*.

La scène se passe dans les états Romains, en 1789. Joseph Balsamo a séduit, en Sicile, Olympia Malfi, fille d'un receveur des deniers publics de Palerme, et femme du

comte de Manfredi qui l'a épousée par amour. Olympia a quitté un fils en bas âge, son père et son époux, pour suivre Balsamo qui, dans sa fuite, a emporté la caisse du receveur. Celui-ci, accusé de vol par son gouvernement, a été condamné à mort ; mais le désespoir où l'a plongé la fuite d'Olympia et la trahison de Balsamo, qui était son ami, lui a fait perdre la raison et l'on s'est contenté de l'enfermer dans une maison de fous. Le comte de Manfredi, après avoir épuisé vainement sa fortune pour sauver son beau-père du déshonneur, est mort de chagrin, en confiant le jeune Alphonse, son fils, aux soins du duc d'Alviano, riche seigneur romain de ses amis.

Depuis cette époque Balsamo, qui se fait appeler comte de Cagliostro, a parcouru le monde avec Olympia ; il l'a d'abord présentée partout comme sa femme ; puis, son amour éteint, il lui donne le titre de sœur en l'affublant du nom de Mathilde, comtesse de Wallenstadt.

Arrivé à Paris, il y a connu le duc d'Alviano, ami de Manfredi, et a fait de lui un adepte de la religion cabalistique. Alviano retourne en Italie, et Cagliostro, forcé de quitter la France, le retrouve à Rome. Il conçoit alors le projet de s'emparer des immenses richesses du duc en épousant sa fille Julia. Pour arriver à ce but, il commence par se débarrasser de Mathilde en l'envoyant en Allemagne sous le prétexte d'une mission secrète ; il prévient ensuite Alviano contre Alphonse qui est aimé de Julia, et fait nommer son secrétaire Sadoc intendant du château d'Alviano.

Sadoc, aidé des affidés que Cagliostro a rassemblés dans une partie ignorée des catacombes de Rome, fait rétablir tous les passages secrets qui existaient jadis entre les appartements du château et les catacombes ; en sorte que, lorsque le duc arrive avec sa fille, Alphonse et Cagliostro, pour célébrer, selon sa coutume, l'anniversaire de la mort de sa femme, tous les ressorts que Cagliostro doit mettre en œuvre sont prêts à jouer. Pour frapper un grand coup sur l'esprit de Julia, il lui fait d'abord apparaître l'ombre de sa mère. Julia, qui partage l'enthousiasme du duc, regarde comme un avis du ciel l'ordre qu'elle reçoit de fuir Alphonse et d'accorder sa confiance et son amour même à Cagliostro. Mais Alphonse a pénétré les projets de l'aventurier, et jure de le démasquer. Mathilde, que Cagliostro croyait en Allemagne, arrive au château ; elle y apprend qu'Alphonse est son fils ; l'amour maternel uni à la jalousie l'arme contre le perfide qui veut l'abandonner. Cagliostro triomphe

de tous les périls qui le menacent ; Alphonse tombe en sa puissance, et Mathilde, qui tremble pour les jours de son fils, doit promettre de servir tous les desseins qu'elle voulait combattre.

Le duc et Julia, à qui l'on a fait prendre une boisson somnifère, sont conduits dans les catacombes où Cagliostro veut achever de les séduire par un spectacle fantasmagorique. L'ombre du chef de la famille d'Alviano paraît, en effet, mais le mendiant chargé de remplir ce rôle n'est autre que Malfi, le père de Mathilde, qui a fui de sa prison et qui erre depuis quelques mois dans l'Italie. Il reconnaît Cagliostro et l'insulte ; le comte, démasqué, se décide à employer la force à défaut de la ruse ; mais Alphonse, que Mathilde a fait échapper, paraît tout-à-coup à la tête d'une troupe nombreuse de soldats. Cagliostro se défend, désarme Alphonse, et va le frapper quand Mathilde s'élance entre eux et reçoit le coup destiné à son fils. Tous les affidés sont vaincus, et Cagliostro est entraîné au château de Saint-Ange, où il doit finir ses jours.

Cette analyse, quoique longue, laisse de côté pourtant de nombreux incidents. Les auteurs avaient triomphé des difficultés de leur sujet et fait une œuvre remarquable. On y trouve des scènes touchantes, des situations fortes et bien amenées. Le personnage de Cagliostro est développé d'une manière dramatique autant qu'habile. Frédérick y obtint un succès énorme. Tenue, diction, pantomime, tout en lui fut remarquable et remarqué. *La Pandore* du 12 mai résume ainsi l'impression générale :

Doué d'un instinct théâtral très-remarquable, Frédérick n'a point l'emphase des anciens comédiens du mélodrame. Cet acteur est quelquefois bien meilleur qu'on ne le croit ; il entre dans les passions du personnage, il a de la chaleur, du naturel, et semble appelé, s'il voulait travailler, à des succès d'un ordre plus élevé ; c'est non-seulement le meilleur acteur des boulevards, mais c'est encore un des bons comédiens de Paris. Nous en connaissons plusieurs, dont les prétentions sont fort élevées, qui ne parlent jamais des acteurs de mélodrame qu'avec le plus profond mépris, et

qui seraient fort au-dessous de Frédérick s'ils avaient à jouer les rôles difficiles et variés dans lesquels cet acteur a montré des lueurs d'un talent fort distingué.

Certaines scènes tragiques de *Cagliostro* amenèrent même la critique à établir une comparaison entre Frédérick-Lemaître et Talma, que le jeune acteur semblait avoir pris pour modèle; elle ne parut point trop hardie, et c'est à partir de ce rôle que Frédérick fut désigné, dans la plupart des journaux, sous le nom de *Talma des boulevards*.

Chose étrange, jamais le grand tragédien n'eut la curiosité d'aller voir son jeune émule; jamais Frédérick n'eut l'audace d'adresser la parole à celui qu'il regardait comme un maître incomparable, jamais enfin, — quoi qu'aient écrit certains biographes, — aucun rapport ne s'établit entre le célèbre vieillard et l'acteur nouveau qui devait recueillir son glorieux héritage.

La facétie de *Cardillac* et quelques autres menues fredaines avaient mis Frédérick en mauvais renom auprès des autorités. Ayant demandé au préfet de police la permission de faire vendre, pendant les représentations de *Cagliostro*, une notice sur le héros du drame, il se vit refuser sèchement cette légère faveur. Nous possédons le manuscrit de la notice défendue; il n'est pas de Frédérick-Lemaître, et, bien que corrigé par lui, offre trop peu d'intérêt pour figurer dans le présent livre. Il faut y voir cependant le premier symptôme de l'ambition littéraire dont Frédérick fut atteint vers cette époque, et que nous le verrons satisfaire bientôt avec plus de profit que de talent véritable.

La chaleur excessive de l'été de 1825 abrégea

la carrière de *Cagliostro*. Elle n'empêcha pas toutefois le succès d'une représentation extraordinaire que Frédérick-Lemaître donna, le 18 juillet, au théâtre de la barrière Rochechouart, et dans laquelle il joua l'*Othello* de Ducis devant une foule émerveillée. Mais la direction de l'Ambigu dut monter, plus rapidement qu'elle ne l'eût désiré, un nouvel ouvrage.

25 Août. — *Le Cocher de fiacre*, mélodrame en trois actes, par MM. Benjamin et Ruben. — Rôle de *Dupré, dit Roule-Paris*.

L'action se passe à Paris, en 1825. Les viveurs Saint-Edmond et Duclos, à bout de ressources, ont fait une fausse lettre de change dont l'échéance est proche. Le premier n'ose, pour obtenir l'argent du faux, recourir à son oncle De Méranges dont il a trop souvent exploité la tendresse ; Duclos l'y décide pourtant, et Saint-Edmond se voit favorablement accueillir parce qu'il annonce l'intention de rompre avec la vie de désordre en épousant une jeune fille de noble maison. Malheureusement pour lui, au moment où il proteste de ses bons sentiments, une jeune femme demande à parler à M. de Méranges. Elle se nomme Cécile ; Saint-Edmond l'a séduite, puis épousée à l'étranger ; mais il lui a signifié le matin même de retourner dans sa famille. L'abandonnée a imaginé de venir implorer l'oncle dont Saint-Edmond lui a fait à dessein un portrait effrayant. M. de Méranges, indigné de la duplicité de son neveu, le chasse et adopte à sa place la pauvre Cécile.

Toujours inquiets au sujet de leur faux, Saint-Edmond et Duclos vont louer un logement dans une maison du boulevard extérieur qui appartient au général Florbel, ami intime de Méranges. Florbel installe à côté des jeunes gens Cécile d'abord, puis un jeune couple composé du cocher Roule-Paris et d'une femme de chambre dont la noce doit avoir lieu dans la journée. Méranges vient naturellement rendre visite à Cécile ; se trouvant tout-à-coup face à face avec les deux amis, il croit à un guet-apens et saisit pour se défendre un pistolet qui éclate en le blessant grièvement. Les jeunes gens le croient mort et cachent son corps dans la voiture de Roule-Paris, qu'on arrête comme assassin. Heureusement,

Méranges revient à lui, raconte la vérité, et pardonne à Saint-Edmond qui retourne à Cécile après avoir reconnu, dans le cocher, un sien frère engagé et disparu depuis nombre d'années.

Cette pièce, dont l'exposition est excellente, contient de bonnes scènes, des rôles bien tracés et des mots heureux ; elle fut accueillie très-sympathiquement, grâce surtout à l'originalité avec laquelle Frédérick représenta le personnage épisodique de Roule-Paris. Nous savons, par un des auteurs, que Frédérick, désireux de varier ses créations et de montrer son talent sous des faces diverses, avait demandé ce rôle, de préférence à celui de Saint-Edmond qu'on lui destinait. Un instinct sûr guidait son choix. Le cocher de fiacre qu'il incarna possède toutes les mauvaises habitudes de son état, mais il les rachète par la simplicité, la bonne humeur et une inflexible probité. Le début du rôle surtout est des plus favorables. La première fois que paraît Roule-Paris, il rapporte 60.000 francs qu'un monsieur a oubliés dans son fiacre. M. de Méranges, à qui appartient la somme, lui fait remettre comme récompense un billet de mille francs. C'est un de ses amis, le général Florbel, qu'il charge de cette commission. Or, avant d'être cocher, Roule-Paris, chasseur dans le sixième régiment, a sauvé la vie à son camarade de lit, et, par son courage et sa bonne conduite, a obtenu la croix d'honneur. Florbel est précisément l'ancien camarade de Roule-Paris, qui se fait reconnaître en montrant la croix cachée sous sa veste : « — Mon général, dit-il, voulez-vous permettre que je t'embrasse ? » — Ce mouvement caractéristique alors, ces mots tou-

chants et vrais furent couverts d'applaudissements. Dans cette scène composée avec art, l'ancien soldat exprime, d'une manière toujours naturelle, les divers sentiments qu'il éprouve ; Frédérick la rendit avec une incontestable supériorité. Aux bravos du public, aux éloges des journaux s'ajouta même, pour l'acteur, un hommage imprévu : la corporation des cochers lui offrit un banquet, en gage de reconnaissance et d'estime pour son talent.

La nécessité de maintenir et d'accroître, par le travail, sa réputation dramatique, n'absorbait pas Frédérick-Lemaître au point de lui faire oublier ses intérêts. Franconi, qui lui avait ouvert l'Ambigu-Comique, et qui plaidait volontiers sa cause auprès des autres administrateurs, venait de retourner au Cirque. Ce départ enlevait à Frédérick tout espoir d'augmentation avant la fin de l'engagement en cours. Que ferait-il par la suite ? Il y pensait, non sans appréhension, lorsque MM. Merle et De Serres, directeurs de la Porte-Saint-Martin, manifestèrent le désir de l'attacher à leur théâtre. Les pourparlers furent brefs ; le 24 septembre 1825, Frédérick-Lemaître s'engageait à la Porte-Saint-Martin, comme « premier rôle dans tous les emplois de la comédie, du vaudeville, du mélodrame et de la pantomime, moyennant cinq cents francs par mois, cinq francs de feu pour les pièces en un ou deux actes et dix francs pour les pièces en trois actes. » L'engagement était conclu pour trois années, du 1er avril 1827 au 31 mars 1830 (6).

Tranquillisé sur l'avenir, Frédérick ne pensa plus qu'à bien employer les dix-huit mois qu'il

devait encore à l'Ambigu-Comique. Une création médiocre lui échut tout d'abord.

25 Octobre. — *Les Ruines de la Granca*, mélodrame en trois actes, par MM. Jules, Saint-Amand et Henri. — Rôle de *Marinellos*.

La scène est en Espagne. Le peintre Sainclair, protégé du duc de Torellas, va s'unir avec la jeune Elvire qu'il aime et dont il est aimé, quand le duc s'éprend tout-à-coup d'une passion folle pour la future. Son secrétaire Marinellos, homme sans scrupules, met tout en œuvre pour retarder le mariage et séparer les fiancés; dénonciation, enlèvement, assassinat même, rien ne lui coûte. Quoique contrecarré dans ses projets par une ancienne maîtresse de Torellas, Marinellos réussit à mettre Elvire en la puissance du duc, mais la noble fille préfère le trépas à la honte et se frappe d'un poignard. Le duc est exilé, et Marinellos expie sur l'échafaud son excès de zèle.

Mélodrame de l'ancien genre, mal conduit, et écrit dans un style plus que médiocre. C'est *l'Emilia Galotti*, de Lessing, transportée sur la scène française avec une inhabileté qui fut châtiée par des sifflets.

Un auteur accepte difficilement la chute de son œuvre; s'il n'ose l'attribuer à quelque cabale, il en rend responsable ou son collaborateur, ou l'artiste qui l'interprète. C'est à ce dernier parti qu'un des signataires des *Ruines de la Granca* crut devoir s'arrêter. S'il l'eût fait sous forme de critique directe, l'artiste n'aurait pu que s'en affliger, mais la mauvaise humeur inspira à Jules Dulong une véritable perfidie. On lisait, en effet, dans *la Pandore* du 24 novembre, la dénonciation suivante, rédigée par lui :

A MM. les Rédacteurs de La Pandore.

Messieurs,

Habitué des petits spectacles, j'y vais ordinairement, comme beaucoup d'autres, dans l'idée d'y voir représenter,

non le grand répertoire de la rue de Richelieu, mais du bel et bon mélodrame, ce qui est bien différent. Samedi, je m'étais rendu à l'Ambigu pour voir la dernière nouveauté jouée à ce théâtre ; jugez de ma surprise lorsqu'au lieu des *Ruines de la Granca* annoncées sur l'affiche, l'acteur Frédérick m'a donné une représentation des *Folies Amoureuses*. Vous me demanderez, sans doute, de quoi je me plains ?... D'accord, je puis avoir tort, mais, chacun son goût, je préfère le mélodrame. L'un de mes voisins, qui me parut au fait des coulisses, me donna le mot de l'énigme en m'apprenant que c'était le résultat d'un pari semblable à celui que *Monsieur Frédérick* a gagné, il y a quelque temps, dans *Cardillac*. (Vous vous rappelez sans doute, qu'après être rentré en scène un cigare à la bouche et avoir offert une prise de tabac au souffleur, il retira sa perruque pour s'essuyer le front.) Cette fois, la représentation a été moins bouffonne ; il ne manquait, pour compléter l'effet, que le costume de Crispin, que *M. Frédérick a eu un moment l'intention de prendre*. La plaisanterie peut être fort bonne, mais il me semble nécessaire de rappeler à cet acteur que, par de pareilles inconvenances, non seulement il manque au public qui, malgré ses nombreux défauts, lui a donné des marques d'intérêt, mais encore qu'il compromet les intérêts de la direction qui le salarie et ceux des auteurs qui veulent bien lui confier des rôles. Une pareille conduite éveillera, sans doute, l'attention de l'autorité, qui se chargera de donner une leçon *de politesse et d'usage* à *M. Crispin-Frédérick*.

J'ai l'honneur d'être, etc.

Un habitant du boulevard du Temple.

Cette anecdote, absolument inventée, pouvait causer à Frédérick-Lemaître un tort considérable en le représentant comme un acteur trop fantaisiste pour n'être pas suspect aux administrations théâtrales. Pris d'une juste colère, Frédérick se rendit aux bureaux de *la Pandore*, fit demander Jules Dulong, et, dès qu'il parut, le souffleta en lui disant : « Vous êtes un lâche ! je vous attends quand vous voudrez ! »

On se battit à l'épée, le lendemain 26 novembre.

Un fragment inédit des *Souvenirs* de Bouffé nous édifiera sur le résultat et les suites de cette rencontre. Nous le tenons du comédien même à qui le théâtre doit tant de créations charmantes. Contemporain de Frédérick-Lemaître, témoin sympathique de ses premiers pas, Bouffé peut d'autant mieux affirmer l'exactitude de son récit qu'il habitait alors porte à porte avec le premier sujet de l'Ambigu :

> Un jour, en me rendant à la répétition, je rencontrai Frédérick enveloppé dans son manteau et montant péniblement l'escalier. Sa belle figure, d'une pâleur extrême, annonçait la souffrance. Le voyant dans cet état, je m'offris pour l'aider à monter chez lui ; il n'eut pas la force de me répondre, s'affaissa sur les marches et perdit connaissance. Aussitôt j'appelai notre camarade Paul Miné, qui demeurait également dans la maison ; nous eûmes beaucoup de peine à transporter le pauvre garçon qu'on aurait pu croire mort, à le voir ainsi sans mouvement.
>
> Nous l'étendîmes sur son lit et lui fîmes respirer des sels. Enfin il revint à lui, et ce n'est qu'après l'avoir déshabillé que nous vîmes qu'il était blessé au sein droit. Il n'y avait pas une minute à perdre pour appeler un médecin, car la plaie, de couleur bleuâtre, ne saignait pas. Le médecin fendit cette plaie en quatre et ordonna de poser vingt sangsues, ce qui fut fait immédiatement ; le blessé en éprouva un grand bien-être.
>
> Je le vois encore étendu sur son lit, la poitrine découverte, la chevelure frisée, et, au milieu de sa figure blanche comme du marbre, de beaux grands yeux dont le regard, accompagné d'un sourire imperceptible des lèvres, semblait dire : « Je ne suis pas encore mort. » — Il était vraiment superbe ainsi.
>
> Frédérick n'en mourut pas, fort heureusement pour l'art du théâtre, et, trois semaines après, il reparaissait à l'Ambigu-Comique.
>
> Une chose m'avait particulièrement frappé dans cela, c'était l'absence des témoins qui auraient dû, sachant Frédérick blessé, l'accompagner chez lui ; le fait me fut bientôt expliqué.
>
> Frédérick était doué d'un très-grand courage ; quand il se

sentit atteint par l'épée de son adversaire, il ne voulut pas avoir l'air, devant lui, d'éprouver un moment de faiblesse. Cachant donc la gravité de sa blessure aux deux amis qui lui servaient de témoins, il les remercia en les priant d'aller dresser le procès-verbal du combat. Quant à lui, il était attendu quelque part et désirait être seul. Les témoins, habitués aux allures fantasques de Frédérick, prirent congé de lui sans insister.

Jules Dulong avait été moins heureux que son adversaire ; sa blessure (car ils s'étaient blessés mutuellement) offrait plus de gravité ; ce n'est qu'au bout de quatre mois qu'il put sortir de son lit.

La calomnie, qui est toujours à son poste, ne manqua pas cette occasion d'entrer en campagne ; elle prétendit que Frédérick avait frappé Dulong après avoir été blessé lui-même, alors que les conditions du duel étaient réglées au premier sang. Mais les témoins étaient là, et ils rédigèrent un procès-verbal de la rencontre, qui attestait que les deux adversaires s'étaient conduits aussi honorablement l'un que l'autre.

Ce procès-verbal, signé par mon beau-frère Gauthier et Chéri, artistes de l'Ambigu, témoins de Frédérick-Lemaître, MM. Ménissier et René Perrin, témoins de Jules Dulong, parut dans plusieurs journaux et réduisit les calomniateurs au silence.

VI

Trois créations. — Frédérick-Lemaître auteur dramatique :
le Prisonnier amateur, le Vieil Artiste. — Frédérick se
marie. — Ses dernières représentations à l'Ambigu-
Comique.

La blessure de Frédérick-Lemaitre n'interrompit pas longtemps son travail. Trois créations marquèrent, pour lui, le commencement de 1826.

24 Janvier. — *La Nuit des noces*, drame en trois
 actes, par MM. Armand Overnay et Théodore
 Nézel. — Rôle de *Surville*.

Devenue veuve, M^{me} Valcourt s'est remariée avec M. Belval. De son premier mariage elle avait un fils, Ernest, dont son deuxième époux exige l'éloignement. Un fils nommé Charles naît également de ce nouvel hymen; celui-là, choyé par ses parents, les paie de la plus noire ingratitude. Veuve pour la seconde fois, M^{me} Belval est abandonnée par Charles, dépouillée par un valet, et réduite à entrer dans un hospice. C'est là qu'Ernest, devenu avocat, la retrouve pour assurer le repos de sa vieillesse. Pendant ce temps, Charles, dominé par ses passions, est allé du vice au crime en s'affiliant, sous le nom de Surville, à une bande de faux monnayeurs. Il courtise M^{me} de Saint-Ange qui, bien qu'aimant Ernest Valcourt, consent, dans un moment de dépit, à épouser son rival. Le soir même des noces, la justice envahit l'hôtel de Surville, qui fuit après avoir blessé Ernest, en emportant sa femme évanouie. Le hasard con-

duit ses pas dans la maison même où Ernest a recueilli M#me# Belval. Surville reconnait sa mère et apprend les liens de parenté qui l'unissent à Ernest. Pris de remords, il s'empoisonne pour assurer le bonheur des siens.

Ce drame, dont l'idée première n'est ni neuve ni originale, offre un dialogue spirituel et des détails pathétiques. Frédérick montra, dans Surville, du naturel et de la sensibilité.

1#er# Avril. — *Le Corrégidor, ou les Contrebandiers*, mélodrame en trois actes, par MM. Antony et Léopold. —Rôle de *Don Félix de Sylva*.

La scène est en Espagne, sous le règne de Charles IV. Etudiant à l'université de Salamanque, Don Félix de Sylva, âgé de dix-huit ans, s'est laissé aller à menacer publiquement d'un poignard le marquis de Sandoval qui l'insultait. Le même jour, Sandoval est trouvé mort dans un bois, et l'arme qui l'a frappé est précisément le poignard de Don Félix. Condamné à mort pour ce fait, le jeune homme parvient à s'échapper et à gagner la France où il trouve un protecteur dans le duc de Berwick. Il devient, douze ans plus tard, corrégidor de Ségovie, protège à ce titre la vertu et poursuit impitoyablement une bande de contrebandiers qui désole la contrée. Son zèle est amplement récompensé ; il assure le bonheur de sa famille, et le chef des contrebandiers qu'il arrête se déclare coupable de l'assassinat de Sandoval.

Tirée d'un roman de M. de Mortonval, intitulé *le Comte de Villa-Mayor*, cette pièce contient, avec quelques situations dramatiques, une accumulation d'effets invraisemblables. Frédérick y fit preuve de tenue, d'intelligence et de chaleur.

27 Mai. — *Le Charpentier, ou la Mariée de Bercy*, mélodrame en trois actes, par MM. Boirie, Ch. Hubert et Poujol. — Rôle de *Saint-Eugène*.

Fille d'un honnête artisan, Louise Delorme, après avoir été chassée du toit paternel par suite des calomnies d'un séducteur

éconduit, Saint-Eugène, a été recueillie par un marchand de vins de Bercy. Ce dernier, n'ayant pu retrouver la famille de Louise, lui donne pour mari son fils unique. La noce se célèbre lorsque Saint-Eugène survient. Aidé par un maître charpentier, à qui jadis il a sauvé la vie et qui se trouve occupé à des travaux nécessités par une crue de la Seine, il ordonne à Louise de le suivre, et, sur son refus, l'assassine. Saint-Eugène va être arrêté, quand le charpentier, par reconnaissance, se déclare l'auteur du meurtre, pour donner à son bienfaiteur le temps de gagner la frontière. Une lettre de Saint-Eugène édifiera les juges en nommant le vrai coupable. La lettre est écrite, Saint-Eugène va fuir ; mais, à la lecture du procès-verbal, le malheureux charpentier apprend que celle qu'il dit avoir frappée est sa fille, chassée jadis par lui pour avoir résisté à Saint-Eugène. Tout se découvre alors ; Louise, rendue à la vie, obtient son pardon, et Saint-Eugène, après avoir embrassé les genoux de sa victime, se tue pour échapper à l'infamie.

Les deux premiers actes de cet ouvrage, construits avec assez d'art, furent bien accueillis; mais, au troisième, des inconvenances fréquentes, une reconnaissance mal préparée, un dénouement faible, provoquèrent de vifs murmures. Frédérick produisit moins d'effet que dans ses rôles précédents, les auteurs ne furent pas nommés et leur pièce resta manuscrite.

Nous avons dit, au précédent chapitre, que Frédérick-Lemaître manifestait alors des velléités de littérature. Admiré du public, appuyé par la majorité de la presse, nécessaire au théâtre qui l'employait et aux auteurs attitrés de ce théâtre, il ne lui était pas difficile de satisfaire sa fantaisie. Le 15 juin 1826, l'affiche de l'Ambigu-Comique annonçait la première représentation du *Prisonnier amateur*, comédie mêlée de couplets, que l'on savait être l'ouvrage de l'acteur en vogue.

Ce prisonnier, d'une espèce particulière, se nomme Dubuisson. Venu d'Amiens à Paris pour achever son éducation,

il a fait des dettes, quoique très-riche, et s'est laissé arrêter pour être à la mode. En même temps que Dubuisson se trouvent, à Sainte-Pélagie, un peintre, un poète et un avocat-vaudevilliste, Alfred de Belcourt. Alfred a délaissé pour une danseuse M^me Delmont, sa maîtresse; celle-ci pense ramener l'infidèle en achetant ses créances et en le faisant incarcérer pour dettes; puis elle prend le costume masculin, est condamnée elle-même sous le nom de son frère, et se rend en prison pour connaître l'état réel du cœur de son amant. Le déguisement de M^me Delmont amène nombre de situations embarrassantes pour l'imprudente. Un concierge fantaisiste, M. de l'Écrou, remarquant une certaine mélancolie sur le front de son nouveau pensionnaire, veut l'accoupler au plus gai des débiteurs récalcitrants, et Dubuisson qu'il choisit se trouve être précisément un prétendant à la main de M^me Delmont. Alfred, qui a reconnu sa maîtresse, s'oppose au projet du concierge et provoque Dubuisson. Le provincial furieux acquitte les dettes d'Alfred pour avoir le plaisir de se battre avec lui; au moment où ils vont sortir, M^me Delmont reparaît sous les habits de son sexe. Dubuisson comprend et excuse la vivacité de l'avocat; mais comme sur la promesse qu'il a faite de payer les dettes de tous ceux qui l'insulteraient, les prisonniers se sont empressés de l'accabler d'injures, il ne veut pas se dédire, solde les créances, et tous prennent la clef des champs, au grand désespoir du concierge.

Cette comédie, longue et froide dans sa première moitié, contient, dans la seconde, quelques situations plaisantes. Les scènes, mal liées entre elles, ont peu de vraisemblance; de jolis couplets désarment les spectateurs qui firent un chaleureux accueil au nom de Frédérick jeté par un des interprètes. Ce nom figure seul sur la brochure du *Prisonnier amateur*, éditée, le mois suivant, chez Lacourière, et devenue très-rare; en revanche, MM. Armand Dartois, Decomberousse et Ferdinand Laloue sont seuls portés au catalogue de la Société des Auteurs et Compositeurs dramatiques comme touchant les droits de

cet ouvrage. La part de Frédérick-Lemaître au *Prisonnier amateur* dut être, comme invention ou comme style, plus que modeste; ses collaborateurs, gens du métier, n'avaient besoin de lui ni pour les vers ni pour le dialogue; quant au sujet, il était cavalièrement emprunté au *Compagnon d'infortune*, joué quelque temps auparavant au théâtre des Variétés.

Le Prisonnier amateur fut donné quatre-vingt-deux fois en lever de rideau : c'était un chiffre encourageant; auteur réel ou simple signataire, Frédérick-Lemaître s'en autorisa pour présenter une œuvre nouvelle, que l'administration reçut avec empressement et monta sans délai.

26 Août. — *Le Vieil Artiste, ou la Séduction*, mélodrame en trois actes, par MM. Frédérick-Lemaître et C***. — Rôle de *Pierre Burck*.

Le comte de Bernau, favori du roi de Prusse et détesté de tous ceux qui se trouvent sous sa dépendance, fait appeler Pierre Burck, célèbre peintre allemand, et lui commande un tableau dans lequel il veut être représenté entouré de vassaux faisant éclater leur admiration pour ses vertus. Incapable de souiller ses pinceaux par une adulation mensongère, le vieil artiste refuse, retourne chez lui et fait un chef-d'œuvre dans lequel il montre le seigneur poursuivi par une foule de malheureux qui l'accablent de malédictions. Ce tableau, qui produit un grand effet, disparaît le jour même de son exposition, et le peintre est enfermé dans la forteresse de Krusmarck.

Quelque temps avant cette catastrophe, l'artiste prussien avait fait un voyage en Italie; tandis qu'il y perfectionnait son talent par l'étude des œuvres maîtresses, Caroline, sa fille, restée à Berlin sous la surveillance d'une duègne peu clairvoyante, a été séduite par le comte Adolphe de Muldorf et a mis au monde un fils. C'est au retour de Burck, qui ne sait rien du déshonneur de Caroline, qu'arrive l'aventure du tableau. Averti de son arrestation prochaine, le peintre se

cache dans un village sous le nom de Ludovic. Une lettre très-tendre que Caroline lui écrit tombe entre les mains d'Adolphe qui se croit trahi, frappe la jeune fille de son épée et va chercher la mort dans les combats. Rappelée à la vie, Caroline éloigne de sa vue l'enfant qui lui rappelle sa honte, en le confiant à une paysanne inconnue.

Cinq ans s'écoulent. L'enfant abandonné a été présenté au vieux Burck qui l'emploie comme modèle, s'attache à lui et l'adopte. Caroline obtient la permission de voir son père, reconnaît dans un jeune militaire qui traverse le pays son frère Frédérick qu'on croyait mort, l'instruit de leur commun malheur et court avec lui se jeter dans les bras paternels. Un général, investi de la confiance du monarque, vient au même moment visiter la forteresse ; il a des instructions particulières concernant Burck, dont la captivité cessera s'il consent à s'humilier devant Bernau. L'artiste refuse avec indignation ; le général, malgré les ordres qu'il a reçus, consent pourtant à lui laisser achever la journée en compagnie de ses enfants. Le cœur de Caroline s'est ému à l'aspect du petit garçon que son père lui présente ; son émotion redouble quand le peintre lui montre deux tableaux qu'il a composés pendant sa détention et qui représentent une fille séduite donnant la mort à son enfant, tandis que le séducteur se montre terrifié par ce spectacle. « Non, s'écrie-t-elle avec égarement, ce n'est pas cela ; ici le trompeur est attendri, il fallait le représenter cruel comme ils sont tous, comme je l'ai vu, comme le voilà ! » — En ce moment le général vient de reparaître, et ce général n'est autre qu'Adolphe de Mulforf.

Burck, à qui cette scène vient de révéler une partie de la vérité, l'apprend bientôt tout entière ; il pardonne à sa fille ; Muldorf lui-même se repent, embrasse son enfant, et offre son nom à Caroline qui s'est aisément justifiée. Malheureusement Frédérick apprend la faute de Muldorf, sans être informé de la réparation qui doit suivre ; il l'accuse d'avoir déshonoré sa famille et lève son sabre sur lui. On l'arrête pour le condamner à mort ; il marche au supplice, lorsque de vives acclamations annoncent l'arrivée du roi de Prusse qui vient aussi visiter la forteresse. Muldorf se jette aux pieds du monarque, la grâce de Frédérick est accordée, et la pièce finit au milieu de la satisfaction générale.

On trouve dans ce mélodrame nombre de situations empruntées : son premier acte est d'une

nullité complète, mais les suivants contiennent des scènes émouvantes et pleines d'intérêt. Le succès du *Vieil Artiste* ne fut contesté par personne ; Frédérick-Lemaître, remarquable dans le rôle principal, y fut accueilli par des applaudissements qui redoublèrent quand on le nomma comme seul auteur de la pièce. Il avait trois associés cependant : M. Chavanges, que la brochure désigne par une initiale, MM. Decomberousse et Maillard qu'indique le catalogue des Auteurs. Sa collaboration, toutefois, nous paraît beaucoup plus évidente dans cet ouvrage que dans le précédent. Le choix du sujet, l'agencement des scènes, la redondance du style, tout la décèle.

Il fut question, alors, d'une troisième pièce de Frédérick-Lemaître, intitulée *Amour et Friponnerie*, mais ce vaudeville ne vit pas le feu de la rampe, et nous l'avons vainement cherché dans les papiers laissés par le grand comédien. Bien qu'ayant obtenu de ses essais de théâtre un certain résultat pécuniaire, Frédérick était trop intelligent pour persister dans des pratiques qui lui eussent promptement aliéné la sympathie des administrateurs auxquels il s'imposait et des auteurs dont il diminuait les parts. Frédérick n'avait ni l'instruction ni la patience nécessaires pour faire isolément œuvre de littérateur, et c'est au sentiment de son infériorité qu'il faut attribuer d'abord la non-confection des *Mémoires* dont il caressa le projet pendant nombre d'années sans jamais l'exécuter.

Dans *le Vieil Artiste* et dans divers autres mélodrames, Frédérick-Lemaître avait eu pour partenaire une actrice du nom de Sophie Hallignier, qui venait, comme lui, de l'Odéon, où

leurs essais comiques ou tragiques s'étaient produits parallèlement. Belle personne à l'organe agréable, aux gestes mesurés, à la diction sage, elle possédait un talent inhabile et froid qui servait parfois de thème aux plaisanteries de la critique. Frédérick n'était pas insensible aux qualités physiques de sa camarade ; il lui faisait volontiers répéter ses rôles, et, dans l'intervalle des aventures amoureuses qui le sollicitaient, avait pour elle des attentions galantes. La sœur de Sophie tenait à l'Opéra-Comique, sous le nom de Mme Boulanger, une place honorable ; elle crut remarquer que Mlle Hallignier recevait avec plaisir les hommages de Frédérick, et se mit en tête de les marier. Elle déploya dans ce but toutes ses habiletés de femme et de comédienne. A force d'entendre répéter autour de lui qu'il était amoureux de Sophie, Frédérick le devint, effectivement, et demanda sa main qui lui fut accordée.

D'un acte dressé par Me Potron, notaire, les 10 et 12 octobre 1826, il appert que les deux artistes, peu fortunés l'un et l'autre, se marièrent sous le régime de la communauté, avec donation réciproque entre-vifs (7.) La cérémonie religieuse eut lieu, le 19 octobre, à l'église des Petits-Pères. Quantité de comédiens et d'auteurs y vinrent féliciter les époux, que Mme Boulanger contemplait avec des larmes de joie. Une grave nouvelle attrista, vers le soir, cette fête de famille : Talma venait de mourir. Frédérick, vivement affecté, décommanda son bal de noces, et conduisit de bonne heure Mme Lemaître au domicile conjugal.

Il avait couru sur Mlle Hallignier, ancienne

élève du Conservatoire, des bruits fâcheux, accolant son nom à celui du sémillant compositeur Auber; ces bruits, que Frédérick avait méprisés d'abord, lui revinrent en mémoire au moment du tête-à-tête décisif. Une partie de la nuit se passa pour lui à les peser et à se demander s'il avait fait ou non une sottise; puis l'amour l'emporta sur la jalousie, et cet incident — que nous mentionnons simplement comme un trait de caractère — finit à l'honneur de la nouvelle épouse.

Le mariage de Frédérick-Lemaître ne fut pas heureux. Dans la partie de ce travail consacrée à l'homme privé, nous en donnerons les raisons vraies, en faisant la part des responsabilités. Sur ce point, comme sur beaucoup d'autres, la mémoire du grand comédien ne peut que gagner à un examen sincère. Nous renvoyons ceux qui, sur la foi des légendes, contestent tout bon sentiment à Frédérick, au chapitre que nous écrirons surtout avec des autographes où parlent éloquemment son respect filial, sa tendresse d'époux et son amour de père.

Quoique à bon droit considéré comme la plus forte colonne du temple mélodramatique, Frédérick-Lemaître prenait plaisir à faire parfois des excursions dans le haut répertoire. Le 29 octobre, il jouait, au théâtre de Montmartre, le rôle de Fayel, dans *Gabrielle de Vergy*, et, le 18 novembre, sur la même scène, le personnage de *Manlius*, dans la tragédie de ce nom. Ces tentatives, accueillies par le public et par les journaux avec une curiosité sympathique, grandissaient encore la réputation de l'artiste, en dénotant chez lui une variété rare d'aptitudes.

Il y avait loin, certes, de ces œuvres classiques, à ses rôles ordinaires, à celui surtout qu'il jouait à l'Ambigu, deux semaines plus tard.

30 Novembre. — *L'Italienne, ou le Bigame*, mélodrame en trois actes par MM. Maurice Alhoy et Daubigny. — Rôle de *Molden*.

Le colonel de Molden a épousé en France, pendant la Révolution, Sophie de Ferrières. Plus tard, en combattant à la tête de son régiment, il est fait prisonnier et conduit en Russie. L'italienne Julia de Manfredi, quoique mariée avec le capitaine Risgal, conçoit pour le colonel une passion violente, lui assure que Sophie n'existe plus, et l'amène à contracter, avec elle, un second hymen.

La paix conclue et les communications rétablies, Molden apprend qu'il a été trompé ; il maudit Julia et revient en France, mais cette femme l'y suit et le dénonce comme bigame. Sophie apprend ainsi que son époux, abusé mais non coupable, est accusé d'un crime que la loi du pays punit de mort. Elle prend une détermination sublime ; un seul acte constate son union avec le colonel, elle le jette au feu et déclare qu'elle n'est que la maîtresse de Molden. Ce sacrifice sauve le colonel, mais, en même temps, il cause la perte de Sophie qu'on sépare de ses enfants pour l'enfermer, comme concubine, dans une maison de détention.

Le colonel, que l'on rend à la liberté, se rencontre avec Sophie revêtue du costume de la prison ; son dévouement le pénètre, mais il ne veut pas acheter sa grâce à ce prix. Au milieu de leur débat généreux, un conseiller découvre que le mariage de Molden avec Julia n'a été qu'un simulacre ; l'innocence de Molden est proclamée, la vertu de Sophie éclate au grand jour, et les époux sont réunis à jamais.

Des caractères outrés et un style amphigourique déparent cette pièce dont l'action est intéressante et qui ne dut son salut qu'à sa brillante mise en scène. Elle eut un nombre suffisant de représentations, mais ne fut pas imprimée.

L'ouvrage qui lui succéda devait avoir une destinée meilleure.

23 Janvier 1827. — *Cartouche*, mélodrame en trois actes, par MM. Théodore Nézel et Armand Overnay. — Rôle de *Cartouche*.

La scène se passe à vingt lieues de Paris, en 1720. La bande de Cartouche a envahi le domaine du comte de Saint-Alban ; tandis que ses hommes pillent le château et tuent le châtelain, le célèbre bandit outrage Camille, sœur de la victime, et la laisse évanouie au milieu des flammes. Des papiers lui apprennent que Saint-Alban était sur le point d'épouser Alphonsine de Méran, sans être connu de sa prétendue ni d'aucun de ses gens ; Cartouche conçoit aussitôt le projet de se faire passer pour le comte, et d'ajouter un nouveau chapitre à la longue liste de ses exploits en enlevant la future et sa fortune. Il est accueilli sans défiance, et les fiançailles vont se célébrer, quand Eugène de Courval, cousin amoureux et aimé d'Alphonsine, apporte aux Méran la nouvelle de l'assassinat de Saint-Alban. On devine aisément le nom de celui qui a usurpé son titre. Eugène, aidé de Camille échappée par miracle à la mort, fait cerner Cartouche et les siens par des archers, mais les bandits tiennent tête aux soldats et s'échappent, en emportant un riche butin et la belle Alphonsine.

Camille les suit et pénètre dans leur repaire, sous le déguisement d'une vieille paysanne. Elle rencontre là le frère de Cartouche, son propre fiancé, qui la supplie vainement de renoncer à sa vengeance ; mais Cartouche échappe encore cette fois aux pièges tendus par Eugène et Camille, qui réussissent pourtant à délivrer M^{lle} de Méran. La lutte entre le crime et la vertu se poursuit avec des incidents variés, à la suite desquels le frère de Cartouche est blessé mortellement et le bandit chargé de fers : « Je t'attends au lieu de mon supplice », dit-il orgueilleusement à Camille triomphante.

Amusant dans quelques-unes de ses parties, dramatique dans d'autres, ce mélodrame est écrit avec verve et offre un intérêt soutenu. Le rôle principal, taillé sur le patron de Robert Macaire, est un composé de gaîté cynique, de galanterie et d'audace. Frédérick fut redemandé avec acclamations, au baisser du rideau.

Bien que signalé par diverses feuilles comme un spectacle peu moral, *Cartouche* obtint un succès de vogue qui conduisit aisément Frédérick-Lemaître à l'expiration de son engagement. Le 31 mars 1827, il parut pour la dernière fois, à l'Ambigu-Comique, dans *la Nuit des Noces* et *Cartouche*. En quatre années, il avait repris ou créé vingt-cinq rôles, et figuré dans neuf cent quatre-vingts représentations.

VII

La Porte-Saint-Martin. — *Trente ans, ou la Vie d'un joueur*. — Effet produit par la pièce. — Deux lettres de conseils. — Frédérick-Lemaître dans le rôle de Georges de Germany.

Placé au confluent de trois civilisations distinctes, celles de l'industrie, de la bourgeoisie opulente et de l'aristocratie, le théâtre de la Porte-Saint-Martin était alors le rendez-vous de toutes les fortunes, de toutes les opinions, de tous les goûts, un congrès d'intelligences et d'instincts. Le mélodrame y régnait en maître, non point le produit vieillot où se complaisait volontiers l'Ambigu-Comique, et dans lequel l'extravagance et l'accouplement de grands mots tenaient lieu de naturel et de style, mais un genre de pièces édifiées d'après une formule nouvelle qui commandait aux auteurs la sévérité du plan, la peinture vraie des caractères, et l'art d'émouvoir sans choquer le bon sens. Les théories romantiques faisaient leur chemin au théâtre comme dans la littérature. Le début de Frédérick-Lemaître à la Porte-Saint-Martin s'effectua dans une œuvre puissante, hardie, et qui fit révolution.

19 Juin 1827. — *Trente ans, ou la Vie d'un joueur*, mélodrame en trois journées, par MM. Victor Ducange et Dinaux. — Rôle de *Georges de Germany*.

L'action de la première journée se passe en 1790. Georges de Germany, né d'une famille noble et riche, s'est abandonné dès sa première jeunesse à la passion du jeu. Son père, vieillard respectable, reconnaissant l'impuissance de ses réprimandes, a fait pour lui choix d'une épouse dont les charmes et les vertus sont dignes de le rappeler aux devoirs que son rang lui impose. Georges n'a pas refusé d'unir son sort à celui d'Amélie ; des promesses solennelles lui ont regagné la confiance de son père qui, la veille du jour fixé pour le mariage, n'hésite point à lui compter une somme considérable destinée à payer une parure de diamants que M. de Germany veut offrir à la jeune épousée. Mais à peine Georges a-t-il cet argent qu'il court de nouveau tenter, sur un tapis vert, les hasards de la fortune : en quelques minutes, la somme entière disparaît. Cependant Georges ne peut se représenter devant son père sans l'écrin attendu ; un chevalier d'industrie, Warner, se charge de lui procurer des diamants qu'il pourra payer à son aise, soit avec la dot d'Amélie, soit avec ses gains futurs. Ces diamants sont fournis par une femme suspecte que Georges ne voit pas ; il s'empresse de les offrir à Amélie qui s'en pare avec joie. La cérémonie du mariage est commencée, lorsqu'un oncle de la jeune fille, Dermont, qui habite ordinairement la province, se présente chez M. de Germany, que ses infirmités ont empêché de se rendre à l'église. Inquiet sur l'avenir de sa nièce, Dermont, caché pendant quelques jours à Paris sous un nom supposé, s'est attaché aux pas de Georges pour mieux connaître son caractère et ses habitudes ; la veille même, il l'a suivi jusque dans la maison de jeu qui lui a été si funeste. Effrayé des révélations de Dermont, M. de Germany veut empêcher, s'il en est temps encore, l'union de son fils avec une femme digne d'un meilleur époux ; mais il est trop tard, le mariage est accompli. Cependant la justice a été informée d'un vol considérable de diamants ; un commissaire les retrouve sur Amélie ; Georges n'est point soupçonné du vol, mais il est contraint d'avouer qui lui a fourni cette parure et comment il a perdu la somme qu'on lui avait confiée. Les reproches de son père et ceux de Dermont irritent son caractère fougueux ; il y répond par des insultes, et M. de Germany meurt en le maudissant.

7

Quinze ans s'écoulent avant le second lever du rideau. Georges a dissipé sa fortune sans que la passion du jeu se soit éteinte en lui. Pour subvenir à ses besoins toujours croissants, il ne lui reste qu'une ressource, la dot de sa femme, sur laquelle repose tout l'avenir de leur fils Albert. Amélie refusant de lui faire ce dernier sacrifice, Georges est obligé d'avouer que, pour faciliter un emprunt considérable, il n'a pas craint de commettre plusieurs faux. Les cent mille francs que sa femme possède peuvent seuls lui permettre de retirer les effets souscrits; Amélie, désespérée, n'hésite plus; elle fait abandon de sa dot, et Georges s'empresse d'en aller toucher le montant. Cependant le mauvais génie de Georges, Warner, amoureux d'Amélie, trouve moyen de s'introduire, pendant une fête, dans la chambre à coucher de Mme de Germany. Tandis que Georges s'acharne à demander au jeu la réparation de ses pertes antérieures, Warner se jette aux pieds de l'épouse délaissée en lui avouant son amour. Amélie repousse avec indignation cet aveu; mais, au moment où Warner va être forcé de quitter la place, Georges frappe à la porte; on ne lui répond pas, Warner se cache, Amélie tombe privée de sentiment, et son époux pénètre violemment dans la chambre. Il a de nouveau tout perdu; ses faux sont déposés au parquet du procureur du roi; il n'a plus de salut que dans la fuite. Mais il veut qu'Amélie l'accompagne; il va donc vers son lit pour l'éveiller et heurte son corps en chemin. Un soupçon jaloux l'envahit; il obtient de sa femme l'aveu qu'elle n'est pas seule dans l'appartement et se met à la recherche de celui qu'il croit son amant. Survient Dermont, accouru pour avertir Amélie qu'un mandat d'arrêt a été lancé contre son coupable époux. Dermont est accompagné d'un ami, Rodolphe d'Héricourt, qui a jadis excité la colère de Georges; pendant la conversation de l'oncle et de la nièce, Warner sort de sa cachette, rejoint Georges et lui dénonce Rodolphe comme le séducteur d'Amélie. Au comble de la fureur, Georges décharge ses pistolets sur l'innocent Rodolphe, et prend la fuite en entraînant sa femme et en laissant à Dermont le soin de veiller sur le fils qu'il abandonne.

Un entr'acte de quinze années s'écoule encore. Vieilli par la misère plus que par l'âge, Georges s'est retiré, avec sa femme et une petite fille née pendant leur exil, dans les montagnes de la Bavière. Locataire insolvable d'une cabane à peine close, il exerce la profession de bûcheron, mais en est réduit souvent à implorer la charité publique. La détresse

des siens le porte à égorger un voyageur qui l'a pris pour guide après lui avoir fait une abondante aumône. Warner retrouve Georges au moment où ce meurtre vient d'avoir lieu ; il a bientôt reconquis sur lui sa funeste influence en lui communiquant un procédé capable de faire sauter toutes les banques d'Allemagne. Pendant qu'ils vont cacher ensemble le corps de la victime de Georges, la malheureuse Amélie reçoit dans ses bras son fils Albert qui, devenu riche par la mort de l'oncle Dermont, vient arracher ses parents à leur détresse. Albert porte sur lui un portefeuille contenant un million en bons du trésor ; ce chiffre qu'il annonce est ingénument répété à Georges et à Warner par la petite fille, de qui Albert ne s'est point fait connaître. La tentation d'un crime naît aussitôt dans l'esprit de Warner ; glacé par une terreur secrète, Georges refuse de tuer l'inconnu ; Warner frappe pour lui et met le feu à la cabane pour effacer les traces de l'assassinat. C'est à la lueur de l'incendie qu'Amélie retrouve Albert blessé et que Georges reconnaît enfin son fils. Désespéré, le joueur se précipite avec Warner dans les flammes, et meurt en implorant le pardon d'Amélie.

Cette pièce énergique, morale, éloquente, n'avait encore aucun équivalent dans le répertoire dramatique. Sa représentation produisit un effet immense ; le troisième acte surtout, emprunté au *Vingt-quatre février* de Werner, porta l'émotion du public à son comble ; des cris de terreur partaient de tous les coins de la salle ; il fallut même emporter, avant le dénouement, un spectateur qui n'avait pu supporter l'horreur de quelques situations. La presse discuta passionnément l'ouvrage nouveau, accordant aux auteurs des éloges pour la disposition du sujet, la peinture des caractères, l'entente de la scène, mais leur reprochant d'avoir parfois forcé la nature et choqué les convenances. Ces défauts réels et la pauvreté du style employé dans *Trente ans* n'empêchèrent point la foule de

se porter, pendant trois grands mois, à la Porte-Saint-Martin.

L'interprétation était pour beaucoup dans ce triomphe. Frédérick-Lemaître tenait le rôle principal avec une vérité, une force de conception auxquelles Charles Maurice lui-même se complut à rendre hommage. Deux lettres conservées par Frédérick nous donneront, en même temps que la mesure exacte de l'intérêt qu'on attachait alors à ses travaux, des indications précieuses sur la façon dont il avait de prime-abord compris un rôle qu'il devait jouer et perfectionner pendant près d'un demi-siècle. La première, non signée, émane d'un « ami » qui dit avoir quelque connaissance du théâtre, et qui le prouve par des observations très-justes :

J'ai lu, avec le plus grand soin, tous les journaux qui ont rendu compte de la pièce du *Joueur* et de la manière dont elle a été jouée ; pas un seul ne vous donne le plus léger conseil, et cependant aucun ne vous loue sans restriction. C'est bien pour le public, qui est à même de vous voir et qui jugera par lui-même si les journaux ont eu raison de dire que vous avez *assez bien joué*, que vous avez été *inégal*, que vous avez eu *de beaux moments* ; mais, pour vous, cela ne suffit pas : il faut vous indiquer ce qui est bien et ce qui ne l'est pas, afin que vous continuiez l'un et que vous corrigiez l'autre. Un seul journal, *l'Etoile*, a dit que vous aviez manqué de noblesse, mais il aurait dû ajouter : dans la première scène, car dans tout le premier acte, qui est le seul où il en faille, je n'ai pas aperçu que vous en ayez manqué, excepté, dis-je, dans votre première scène, l'entrée dans la maison de jeu. Vous m'allez dire que vous êtes un mauvais sujet, que vous pénétrez dans un tripot ; n'importe : d'abord vous êtes un homme comme il faut, ensuite vous n'êtes encore que joueur et je crois que le défaut du jeu ne donne pas à l'homme qui en est atteint ce ton plus qu'aisé avec lequel vous avez fait l'entrée pour laquelle je vous demanderai un peu plus de tenue.

J'appuierai mon avis par une considération générale. Vous

avez en quelque sorte commencé votre réputation par *l'Auberge des Adrets*; le dernier rôle que vous ayez joué à l'Ambigu (et, par conséquent, le plus présent à la mémoire), est celui de Cartouche; ces deux rôles avaient un genre semblable; de là quelques personnes, quelques journaux même, ont pensé et dit que vous manquiez de noblesse. Le souvenir de quelques folies de jeune homme, folies qui, répétées de bouche en bouche, ont grossi au centuple, vous ont acquis à la ville une certaine réputation de mauvais sujet qui, chez bien des gens, ajoute encore à l'idée que les rôles de mauvais ton sont les seuls qui vous conviennent. Je sais le contraire, mais, pour faire revenir le public, je pense qu'il vous vaudrait mieux pécher par trop de tenue que de n'en avoir pas assez.

Je ne sais si quelqu'un vous l'aura déjà dit, mais il me semble que vous ne vous êtes pas tout-à-fait assez vieilli au second acte. Augmenter la transition du premier au deuxième acte, ce qui diminuerait celle du deuxième au troisième, ne serait, je crois, pas mal.

J'aborde maintenant le point le plus délicat : vous avez crié, Frédérick, oui, vous avez crié, et beaucoup, dans les trois actes. C'est une habitude, je le sais, mais il faut vous en défaire parce que cela nuit à vos moyens et parce que cela est opposé à votre grande qualité, qui est de bien sentir. Dès lors que vous criez, il n'y a plus d'âme, il n'y a que des poumons. Vous avez peu de moyens d'organe, mais vous en avez assez pour produire tout l'effet possible. Et ne m'objectez pas que par des cris vous obtenez plus de bravos; si vous aviez moins crié, vous eussiez été beaucoup plus applaudi. Une seule fois, les bravos vous ont interrompu au milieu d'un couplet, ils étaient universels, et, dans ce moment-là, vous étiez loin de crier. Remarquez l'effet que vous avez produit, au troisième acte, lorsque sortant de la misère la plus complète et possesseur de quelques pièces d'or vous songez à les jouer et dites, je crois : « La fortune n'est pas toujours contraire! » Eh bien, vous n'avez point crié en disant cela et vous avez produit beaucoup d'effet. Du naturel, Frédérick, du naturel, voilà ce que vous avez et que vous n'employez pas assez. Vous connaissez vos qualités et vos défauts, mais vous ne comptez pas assez sur les unes et vous ne vous défiez pas assez des autres. De la tournure, un physique agréable et expressif, une intelligence peu commune, une grande entente de la scène, telles sont les principales qualités que vous possédez et à l'aide desquelles, malgré une

prononciation un peu embarrassée, vous pouvez devenir un jour un comédien célèbre, mais, pour y arriver, il ne faut plus crier; loin de nuire à vos succès, cela ne fera que les augmenter et les rendre plus durables.

La seconde missive porte, comme signature, le nom d'un tragédien que les aspérités de son caractère éloignèrent du théâtre, où son talent lui avait conquis une place honorable, Pierre-Victor. Elle est adressée à Mme Lemaître, et contient des appréciations judicieuses autant que sincères.

Ce 10 Juillet 1827

Madame,

Vous aviez prêché M. Frédérick hier, je n'en puis douter, car, sur plusieurs points que nous avions touchés, il m'a paru presque entièrement converti et j'ai trouvé son exécution bien supérieure, en général, à celle des représentations précédentes. Achevez donc, Madame, achevez cette bonne œuvre, vous qui l'avez si heureusement commencée. Dites-lui de renoncer à certains gestes communs que l'on souffre vraiment de rencontrer à côté des plus belles inspirations. Au second acte, par exemple, lorsqu'Amélie, par ses prières, s'efforce d'arracher son époux à la passion du jeu, M. Frédérick, accoudé sur ses genoux et les poings dans la bouche, marque ainsi son indifférence ou son dédain. Que cette pantomime soit naturelle, je le veux bien, mais ce n'est point à une nature aussi triviale que l'art emprunte ses modèles, quand il aspire à l'approbation d'un public éclairé. A l'une des premières représentations, son goût l'avait beaucoup mieux conseillé; il prenait, m'a-t-on dit, une plume, et, dans sa distraction, en détachait les ailes ou la faisait jouer dans ses doigts. Cela paraissait si simple, si bien trouvé! Pourquoi substituer à cette heureuse idée une attitude et des gestes qui gâtent cette belle situation, au lieu de la faire ressortir? Plus loin, l'apparition de Dermont réveille dans l'âme de Georges divers sentiments où dominent la surprise et la colère. L'exclamation est forte et vraie, mais le geste qui l'accompagne, ce geste de la main frappant sur la cuisse est-il, je ne dis pas noble, mais seulement décent?

Une autre fois, ce sera un trait habilement dirigé, mais

qui dépassera le but. Ainsi le mot : « Elle signe! » paraît odieux, il avilit le personnage contre l'intention évidente de l'auteur. Pourquoi? C'est qu'il est adressé au parterre et articulé de façon à agir sur lui. Mais qu'au lieu d'être ainsi lancé des bords de la rampe par M. Frédérick, ce mot échappe involontairement à Georges de Germany, le coup porte avec force, et le mouvement est d'une effrayante vérité : c'est la faute de la passion, non l'effet de la perversité, et le personnage conserve notre sympathie.

Un mot encore sur les détails. Au troisième acte et à sa première scène dans la cabane, Georges rejette avec horreur le vin qui lui rappelle son crime; mais, dévoré d'une soif brûlante, agité en même temps par le remords, il se roule dans les douleurs et le désespoir. Le premier geste est beau ; on sent qu'il y a dans sa poitrine quelque chose qui le déchire, et le spectateur respire péniblement; mais il fallait s'arrêter là. Si, au contraire, visant à l'effet, il se frotte les jambes, se tord les mains, bat du pied, s'arrache les cheveux, déjà l'âme est tranquille ; et lorsqu'enfin, pour dernier coup de pinceau, il imite ou rappelle par le mouvement des doigts sur la tête je ne sais quelle action, il faut bien l'avouer, cela soulève le cœur. Nos premières habitudes nous suivent dans le reste de la vie, et l'homme bien élevé, tout avili et dégradé qu'on le suppose, ne ressemblera jamais, pour le ton et les manières, à l'homme du peuple. Faut-il rappeler des notions si élémentaires à M. Frédérick, qui a si bien compris et presque toujours aussi heureusement rendu la physionomie générale de son rôle? Plein de grâce et d'élégance dans la première période du drame, moins heureux peut-être sous ce rapport dans la seconde, il reprend tous ses avantages dans la troisième, où grâce à la plus belle figure et à certaine réminiscence de l'éducation et des habitudes premières, une sorte de noblesse et de dignité perce encore à travers ses haillons.

Remarquez bien, Madame, que je ne demande pas une dignité toujours soutenue, mais seulement l'exclusion des manières basses. Je ne voudrais pas non plus proscrire tout geste familier, ou même trivial, car il en est de cette nature dont peut sortir un grand et légitime effet. Entre autres exemples, je me rappelle celui-ci, que j'emprunte à Talma, dans le rôle d'Hamlet. Pour éclaircir ses soupçons sur le crime de Claudius et de la Reine, il prie son ami de

raconter devant eux les circonstances de l'assassinat du roi, son père. Si je vois, ajoute-t-il,

> Si je vois leurs regards s'entendre ou se troubler.
> Leur crime est vrai........

et il accompagne ces derniers mots d'une tape, oui, Madame, ni plus ni moins, une tape sur la main de Norceste. Voilà un geste bien vulgaire, et pourtant quel effet terrible ! Il se fit dans toute la salle un mouvement ; il semblait qu'on eût vu le poignard d'Hamlet dans le cœur de sa mère. C'est que l'action était préparée avec art, c'est qu'elle était relevée par un frappant contraste, et qu'elle passait comme l'éclair ; aussi le spectateur ne sentit que la violence du coup, sans savoir de quelle arme on l'avait atteint. Que l'on emploie donc avec ce discernement et de loin en loin un geste familier ou un mouvement trivial, le succès est infaillible. Mais, me dira-t-on, des principes si sévères, bons pour la tragédie, ne peuvent s'appliquer au mélodrame. Là, il s'agit bien moins de frapper juste que de frapper fort. Et pourquoi pas fort et juste en même temps ? Ces deux choses doivent-elles s'exclure ? Mais ceci me mènerait trop loin ; revenons à M. Frédérick.

Un défaut capital que l'on peut encore signaler à son attention, et qui tient peut-être à l'opinion dont je viens de parler, c'est une habitude d'accentuer fortement certaines syllabes et surtout d'appuyer sur les r et d'en prolonger l'articulation par une sorte de roulement qui rend le débit rauque et forcé. Cet appui est quelquefois si marqué et le mouvement de l'organe tellement contraint, qu'il prend même sur la beauté des traits et fait grimacer la figure. Mais l'effet le plus funeste d'un semblable défaut c'est d'altérer la voix, de la rendre sourde et fausse. Peut-être la sienne a-t-elle déjà souffert sous ce rapport. Ses amis ne sauraient donc trop l'engager à la travailler sans relâche, et le plus difficile sera fait dès qu'il aura dépouillé cette fatale habitude d'articulation emphatique qui dépare et rapetisse son talent.

Je vous livre, Madame, ces observations auxquelles je n'attacherai d'autre prix que celui qu'elles pourront tirer de votre suffrage. Si vous croyez pouvoir les communiquer à M. Frédérick, qu'elles lui soient présentées par vous et en votre nom, c'est le sûr moyen de les faire bien accueillir, par les ménagements dont vous saurez tempérer une critique

qui ne serait peut-être pas sans âpreté à des oreilles délicates.

Je vous prie d'agréer, Madame, l'hommage de ma haute estime et de mon respect.

<div style="text-align:right">Victor.</div>

Frédérick-Lemaître fit son profit de ces deux lettres. Pendant tout le cours de sa carrière artistique, il tint d'ailleurs intelligemment compte des avis que lui adressaient les personnes compétentes. « L'éloge, nous écrivait-il un jour, l'éloge ne m'a jamais empêché de dormir; la critique, au contraire, me tient éveillé, comme un soldat en faction à qui l'on crie : Garde à vous, sentinelle ! » Loin de s'abandonner, comme on l'a dit, aux hasards de l'inspiration, Frédérick étudiait ses rôles avec une attention profonde, les agençait avec un soin méticuleux et y pensait, même après le succès obtenu, avec une obstination qui lui permettait de varier constamment son jeu et d'y introduire souvent des effets nouveaux.

Le drame de *Trente ans* est un de ceux que Frédérick-Lemaître a joués le plus fréquemment et auxquels son nom reste à jamais attaché. Il y obtint, jusqu'en ses dernières années, un succès considérable. Nous consignerons ici, pour l'édification des comédiens à venir, quelques-uns des mouvements de scène et des effets mimiques dont le grand artiste avait doté le rôle de Germany.

Ce rôle, dans les deux premières parties de l'ouvrage, ne demande guère à l'interprète que du mouvement et de la chaleur. Dominé par sa passion fatale, Georges de Germany parle à tous les personnages, sauf Warner, sur un ton de

violence qu'aggravent encore des brutalités de gestes. Rien dans ce jeu tout d'emportement qui mérite une mention particulière. Nous trouvons cependant, à la fin de la seconde journée, une scène à signaler pour sa difficulté d'exécution. Amélie vient de tomber évanouie dans la chambre où l'a surprise Warner; le traître a éteint les lumières en entendant le pas du mari; ce dernier entre, en brisant la serrure. Il ne s'étonne pas de l'obscurité qui l'environne ; tout entier aux pertes de jeu qu'il vient de subir et à l'idée du déshonneur qui le menace, il s'assied, se lève, parcourt à grands pas l'appartement avec des exclamations de colère. Or, avant de heurter le corps inanimé d'Amélie, l'acteur doit débiter quelques tirades, en continuant sa marche brusque et fiévreuse, de façon à ne point toucher sa femme, sans avoir l'air pourtant de l'éviter. De l'aveu de tous, Frédérick était là merveilleux de naturel apparent et d'adresse dissimulée.

Si Frédérick-Lemaître s'affirmait, au deuxième acte de *Trente ans*, comme acteur habile, il s'élevait, dans la partie finale, au sommet de son art. Quelle effrayante guenille que celle dont il habillait le joueur ruiné ! Jamais la misère et le vice n'ont exercé sur un haillon des ravages plus significatifs. Ce costume hideux, infâme, sinistre, parlait par tous ses trous, par toutes ses taches. La physionomie n'était pas moins remarquable. Quelle chevelure farouche et quel visage sillonné ! Comme c'était bien la peau tannée du vieux vagabond habitué à traverser tête nue les plaines brûlées par le soleil et les forêts tordues par la tempête ! A partir du moment où il faisait son entrée, les yeux s'attachaient irrésistible-

ment à cet étonnant misérable. Et c'était dans la salle un frémissement général quand cette face pétrifiée se galvanisait par moments, et quand ce regard hébété s'illuminait d'un éclair.

La première scène même offrait à Frédérick l'occasion d'une transformation superbe. Assis à une table d'auberge, Georges fait entendre des lamentations; sa femme et sa fille meurent de faim, on va les chasser de leur pauvre cabane : — « Ah! si j'avais rencontré quelqu'un! », s'écrie-t-il tout-à-coup, avec un geste de menace. L'élan formidable et soudain qui accompagnait ces mots provoquait le frisson; on sentait que ce mendiant épuisé retrouverait, à l'heure de la tentation, une force indomptable; d'avance sa victime était perdue. Cette victime ne tarde pas à paraître. L'aubergiste, par peur ou par charité, a fait à Georges l'aumône d'un peu de nourriture et d'un pot de bière. Après avoir mis de côté la part des siens avec une satisfaction qui prouve que tout bon sentiment n'est pas éteint chez lui, le vagabond expédie son maigre repas, quand un voyageur, apitoyé par sa misère, s'approche doucement et jette la boisson que contient son verre pour y substituer du bon vin. Quelle flamme éclairait alors le visage de Frédérick, et quel emportement bestial le soulevait contre ce bienfaiteur audacieux! L'intérêt, cependant, impose silence à l'orgueil; le vin offert est accepté. — Ici se plaçait le jeu de scène dont nous avons parlé lors de la réception de Frédérick dans la franc-maçonnerie; après avoir trinqué « à un avenir meilleur », Frédérick se levait, frappait trois fois la table de son verre, et buvait en adressant à son interlocuteur le salut maçonnique. — Mais

quand le voyageur vidait imprudemment sa bourse devant lui, quel regard de féroce convoitise échappait au porte-guenilles! Bien qu'il hésitât un instant, l'assassinat du malheureux qui le prenait pour guide n'était douteux pour aucun des spectateurs.

Ce crime est commis, en effet. Georges revient en courant dans la hutte où l'attendent sa femme et sa fille, consternées par un orage; on l'entoure pour lui demander s'il n'a été victime d'aucun accident; la figure de l'acteur était un horrible poème quand il répondait, d'une voix sombre et hésitante, à ces questions naïves; dans une contraction de la face, dans un frémissement des membres, on lisait couramment le drame sanglant qui venait de se consommer.

Deux traits sont à mentionner encore. Georges a rapporté des vivres à sa famille; il a soif, on lui présente du vin; mais à peine a-t-il pris le verre qu'il le repose brusquement sur la table et demande de l'eau. Il a vu repasser, au fond du verre, la scène de l'auberge et ses suites; ce cauchemar était indiqué par Frédérick avec une netteté poignante. Un peu plus tard, la petite fille aperçoit du sang sur la main de son père et s'effraie. Il fallait voir Frédérick essuyer en cachette la tache révélatrice; Shakespeare n'eût pas voulu un autre geste pour sa lady Macbeth. Plus tard encore, Amélie se lamente. Emporté par un sentiment irréfléchi, Georges lui montre alors une poignée de l'or volé. Quelle puissance dans ce mouvement où se révélaient la fierté de l'homme sauvé de la détresse et la fièvre du joueur impatient d'une revanche sur le hasard! Et quel réveil pour

l'assassin quand Amélie l'interrogeait sur la provenance de cet or : — « Je l'ai trouvé ! », balbutiait-il, sur la note la plus terrifiante qu'ait jamais eue voix humaine.

Il faudrait citer en entier les répliques du rôle. De toutes Frédérick-Lemaître faisait jaillir des lueurs éblouissantes ou tirait des effets énormes. Sa création du *Joueur* est à bon droit enregistrée, dans les annales du théâtre, comme un type inoubliable de composition savante, de grandeur tragique et d'émotion sincère.

VIII

Marie Dorval. — Incendie de l'Ambigu-Comique. — *Le Peintre italien*. — *Le Chasseur noir*. — *La Fiancée de Lamermoor*. — *L'Ecrivain public*. — Premier voyage de Frédérick-Lemaître.

Frédérick-Lemaître eut, à la Porte-Saint-Martin, un des plus grands bonheurs de sa vie : il y rencontra Marie Dorval.

Marie Dorval avait, comme Frédérick, gravi péniblement tous les degrés de l'échelle dramatique. Fille d'un Vendéen et d'une chanteuse, elle jouait la comédie et le mélodrame en province, quand l'idée lui vint d'entrer au Conservatoire de Paris, pour s'ouvrir les portes de la Comédie-Française. Les professeurs l'accueillirent et la classèrent parmi les soubrettes d'avenir. Marie se révolta, comprima ses ambitieux désirs, et se fit engager à la Porte-Saint-Martin, où elle conquit péniblement une place secondaire. La venue de Frédérick servit ses intérêts, et le rôle d'Amélie, qu'elle créa dans *Trente ans* à ses côtés, la mit définitivement en lumière.

Au lever du rideau, Marie Dorval apparaissait petite et frêle. Sa voix était rauque, son regard

éteint, ses épaules voûtées, son geste vulgaire. Mais dès que le drame s'engageait, l'actrice grandissait, tumultueuse, pathétique, touchante ou fauve. Elle avait des intonations naturelles, des larmes vraies, des cris superbes. Elle était artistiquement la vraie femme de Frédérick, et leur réunion produisit une éclosion merveilleuse de scènes passionnées ou charmantes, dont les écrivains du temps ont fixé le souvenir. Des raisons étrangères à l'art devaient séparer trop tôt ces deux grands comédiens qui se complétaient si bien l'un par l'autre, et qui perdirent à leur divorce autant que le théâtre lui-même.

Avant de quitter l'Ambigu-Comique, Frédérick-Lemaître y avait fait recevoir un mélodrame en trois actes, écrit en collaboration avec M. Théodore Maillard et intitulé *la Tabatière*. Il apprit un jour, par hasard, que cette pièce était entrée en répétitions. Le sachant préoccupé de sa création dans *Trente ans*, l'administration de l'Ambigu n'avait pas cru devoir l'aviser. Son début effectué, Frédérick voulut mettre au point son ouvrage, et blâma fort les gaucheries de mise en scène commises par le régisseur et qu'on fut plusieurs jours à corriger. *La Tabatière* était ornée d'un feu d'artifice, tiré à l'occasion de la fête d'un des personnages ; on l'avait commandé sans donner d'indications exactes ; les pièces que livra l'artificier, non réduites aux proportions du théâtre, eussent pu couronner dignement une fête de village. On les essaya le 13 juillet, à l'issue du spectacle. Les premières fusées éclatèrent dans les frises et enflammèrent quelques bandes ; les pompiers s'élancèrent, on secoua les toiles, et, croyant avoir conjuré tout

danger, on ajourna l'expérience. Le théâtre évacué, le régisseur Varez traversait le boulevard, quand une lueur intense lui fit tourner la tête : l'Ambigu flambait.

Le bâtiment n'étant que bois et plâtre, sa destruction ne fut pas longue. A la première nouvelle du désastre, Frédérick prit à peine le temps de mettre un habit sur les haillons du *Joueur*, et courut à l'Ambigu. Il put atteindre la loge de sa femme et en retirer une caisse de costumes et de bijoux, qu'il alla déposer dans un terrain vague de la rue des Fossés-du-Temple, où l'on réunissait les objets préservés. Un régiment de ligne stationnait, l'arme au pied, du Café Turc au Château-d'Eau. Il parut à Frédérick que ces hommes pouvaient être employés plus utilement, et, s'adressant à leur colonel : « On manque d'eau pour combattre l'incendie, dit-il, faites donc faire la chaîne à vos soldats. » Le conseil, trouvé bon, fut immédiatement suivi, et peut-être les bâtiments voisins de l'Ambigu durent-ils à Frédérick de n'être pas réduits en cendres.

Le concierge du théâtre et un pompier périrent dans les flammes. Quand Frédérick revint, le lendemain, il apprit que les corps des victimes étaient déposés dans un hangar épargné par le feu. Un désir fou lui vint de regarder ces restes. Pénétrant dans le local désert, il se penchait pour soulever doucement la toile qui recouvrait les cadavres, quand une secousse vigoureuse lui fit perdre l'équilibre, tandis qu'une voix forte s'écriait : « Que faites-vous là? Allons, circulez! » La bourrade et l'apostrophe provenaient d'une sentinelle préposée à la garde des

défunts. Sans insister, Frédérick se hâta de disparaître, tremblant d'une émotion dont il garda toujours le souvenir.

Quatre jours après, la Porte-Saint-Martin donnait, au bénéfice des incendiés, une représentation extraordinaire, dans laquelle Frédérick joua *Cartouche* au milieu de ses anciens camarades, et qui produisit 5.000 francs de recette.

Disons, pour n'avoir point à revenir sur ce sujet, que lorsque l'Ambigu, réédifié sur l'emplacement qu'il occupe encore, opéra sa réouverture, Frédérick-Lemaître et M. Maillard sommèrent les directeurs de représenter *la Tabatière*. Il y eut procès, sur leur refus. Condamnée à jouer ce mélodrame ou à payer huit cents francs d'indemnité aux auteurs, l'administration de l'Ambigu préféra ce dernier parti; cela ne permet pas d'attribuer à *la Tabatière* une valeur bien haute, et atténue considérablement les regrets que nous éprouvons de sa perte.

Un grand acteur doit savoir pleurer et rire, rendre toutes les faces de l'âme humaine, toutes les émotions de la vie. Multiple comme Garrick et sûr de lui-même, Frédérick-Lemaître cherchait volontiers les effets de contraste. Puissant de terreur dans *Trente ans*, il voulut se montrer sous un aspect tout autre, et accepta un rôle bouffon dans la pièce qui devait suivre.

5 Octobre. — *Le Peintre Italien, ou le Portrait du pendu*, mélodrame en trois actes, par MM. Carmouche et Dieulafoy. — Rôle de *César*.

Salvator, officier espagnol, et Léon de Gonzalvi, étudiant, sont tous deux épris de la fille du peintre Raphaël Stephano,

la jolie Laura. Il n'est pas de ruse qu'ils n'emploient pour l'approcher. Le lazzarone César, adroit fripon, sert les amours de Salvator, tandis que Léon n'a comme aide qu'un valet niais et poltron nommé Bazile. Mais Léon est aimé, ce qui est un énorme avantage ; de plus Ninetta, femme de chambre de Laura, le protège. Elle lui a même donné rendez-vous, en lui indiquant le moyen de s'emparer d'une clef que garde soigneusement une vieille gouvernante. C'est Bazile qu'on charge de cette commission ; fort embarrassé pour la remplir, il s'adresse, sans le savoir, à César, qui enlève la clef et ne la lui remet qu'après en avoir pris l'empreinte. En l'absence de Raphaël, les deux rivaux se présentent à la fois dans sa maison. Surpris par son retour inopiné, il font assaut de mensonges et se sauvent tous deux quand on annonce l'arrivée du podestat Gonzalvi, père de l'étudiant.

Cependant le barbier Salpétrino propose à Raphaël une affaire excellente. Il s'agit de faire le portrait d'un célèbre conspirateur pendu tout récemment et dont tout le monde plaint le sort. Raphaël, qui voit là beaucoup d'argent à gagner, consent à recevoir le pendu dans son atelier. Salpétrino, gagné par Salvator, expédie au peintre un faux cadavre qui n'est autre que César ; mais Ninetta a découvert le complot ; elle en avise Léon qui, de son côté, envoie son valet comme le pendu véritable. Les deux morts vivants sont placés sur des fauteuils et laissés seuls dans l'atelier ; on devine la scène de terreur réciproque et de reconnaissance qui s'ensuit. Pris de remords, Salpétrino se confesse au même moment à l'artiste qui, pour se tirer d'embarras, invite le podestat Gonzalvi à instruire l'affaire. Salvator et Léon, arrêtés au moment où ils s'introduisent dans l'appartement de Laura, confessent la vérité. Les deux pères, quoique furieux d'avoir été joués, consentent au mariage de leurs enfants, et Salvator, suivi de César, court à d'autres conquêtes.

C'est le *Portrait de Michel Cervantès*, comédie de Dieulafoy, jouée longtemps au théâtre Louvois sous la direction de Picard, et que Carmouche avait transformée tant bien que mal en pièce mélodramatique. Elle ne fut pas reçue sans opposition.

Une lettre de Frédérick à sa femme, alors en province, contient ce compte-rendu sincère :

> Nous avons joué *le Pendu* : réussite contestée. Grand succès pour moi, au premier acte ; dégringolade ensuite. Cela fait rire beaucoup cependant.

Vingt-sept représentations épuisèrent la curiosité du public. L'acteur, qu'on avait jugé moins favorablement que de coutume, se releva de ce demi-échec en jouant, dans la même soirée, au théâtre d'élèves, le rôle de Procida, dans la tragédie des *Vêpres Siciliennes*, et celui de *Cartouche* (29 décembre).

L'année 1828 réservait à Frédérick-Lemaître diverses créations importantes.

30 Janvier. — *Le Chasseur noir*, mélodrame en trois actes, par MM. Benjamin Antier, Théodore Nézel et Armand Overnay. — Rôle d'*Ulric*.

> La scène se passe dans le canton de Bâle. Ulric, ancien châtelain ruiné par ses débauches et mis en prison comme contrebandier, fait sous les verrous connaissance avec deux coquins subalternes, Worms et Fritz. Tous trois ayant pris l'engagement de livrer le célèbre bandit Scheffer qui désole l'Allemagne, sont élargis par mesure provisoire. Une curiosité naturelle amène Ulric sur le théâtre de ses anciennes splendeurs ; il apprend là l'existence d'un inconnu, toujours chassant, vêtu et masqué de noir. Ulric croit retrouver Scheffer dans ce mystérieux, et fait tous ses efforts pour apercevoir son visage. Le chasseur noir aime la chevrière Guitly, à qui Ulric a fait jadis vainement la cour, et qui n'écoute qu'Iselin, son égal. Ulric sent se réveiller ses projets à l'égard de Guitly, mais celle-ci lui échappe en se réfugiant au château du chasseur noir, et en acceptant la main du ténébreux, qui promet de rendre la vue à sa mère infirme. Ulric et ses compagnons, déguisés en maçons, pénètrent à leur tour dans le château ; ils réussissent à enlever le masque du chasseur, alors que celui-ci, ayant appris l'amour partagé de Guitly et d'Iselin, passe généreusement

sa nuit de noces dans une retraite isolée : sous le masque arraché apparaît alors la tête d'un squelette. Le chasseur, frappé par Ulric, meurt en unissant Iselin à Guitly, tandis qu'Ulric et ses associés retombent au pouvoir de la justice.

La donnée de cette pièce est faible et développée avec peu d'art. Son dénouement terrible et le jeu de Frédérick lui valurent pourtant un certain succès. Le rôle d'Ulric, tracé avec une préoccupation évidente de singularité, permettait à l'acteur de donner libre carrière à sa verve, et Frédérick y montra une originalité très-amusante. Il se révéla même imitateur de premier ordre, en parodiant Kemble et le père Doyen dans une scène étrangère au sujet, et que nous eûmes le plaisir de lui voir jouer, pour nous seul, quarante ans plus tard. Les auteurs du *Chasseur noir* récompensèrent libéralement son zèle en lui abandonnant le quart de leurs droits.

25 Mars. — *La Fiancée de Lamermoor*, pièce héroïque en trois actes, imitée du roman de Walter Scott, par M. Victor Ducange. — Rôle d'*Edgard de Ravenswood*.

Lucie, fille de lord Ashton, chancelier et gouverneur de Lamermoor, a été sauvée d'un taureau furieux par le jeune Edgard de Ravenswood, à qui elle voue une reconnaissance éternelle. La famille d'Edgard et celle de lord Ashton sont divisées par des haines héréditaires ; Edgard attribue sa ruine et la mort de son père au chancelier, dont il aime secrètement la fille ; il est, en outre, du parti de Jacques II, tandis que le lord soutient Guillaume, prince d'Orange.

Lord Ashton, malgré la haine qu'il porte aux Ravenswood, se réjouit de la passion d'Edgard, qui sert les projets de sa politique. Si Jacques II triomphe, Lucie deviendra lady Ravenswood, assurant ainsi la fortune de son père ; si la victoire, au contraire, sourit au prince d'Orange, Edgard sera dédaigné et Lucie deviendra la femme de lord Seymours, chaud partisan du prince.

On apprend que le roi vient de gagner une bataille décisive ; le prudent chancelier se rend immédiatement au pauvre castel d'Edgard et se disculpe du crime qu'il lui imputait ; Edgard s'apaise et défend vaillamment son ancien ennemi contre des cavaliers qui en veulent à sa vie. Lucie, émue de la tendresse et de la générosité d'Edgard, s'éprend de lui à son tour, et, forte de l'approbation tacite de lord Ashton, unit sa destinée à celle de Ravenswood par le redoutable serment des fiançailles.

Par malheur, la victoire si pompeusement annoncée est bientôt démentie par l'arrivée de lady Ashton, et lord Seymours vient réclamer la main de Lucie. Toujours prêt à s'incliner devant le vainqueur, lord Ashton presse sa fille de renoncer à Edgard ; Lucie résiste, mais on la menace de livrer son amant à la mort ; pour le sauver, elle devient parjure et, dans un accès de délire, signe le contrat qui la lie avec lord Seymours.

Edgard désespéré a provoqué son rival et le frère de lady Ashton. Le rendez-vous est donné au bord de la mer ; Edgard s'y trouve le premier, ne cherchant qu'à mourir. Tout-à-coup paraît Lucie, pâle, échevelée ; Edgard s'élance à sa rencontre, mais une tempête s'élève et le rocher où se réfugient les deux amants est envahi par les flots, qui les engloutissent.

Cette adaptation n'est pas sans mérite, bien que la plupart des caractères tracés par Walter Scott y soient affaiblis ou travestis. L'action est conduite avec habileté ; chaque acte a sa péripétie, et le dénouement, emprunté par le dramaturge à *l'Antiquaire*, est d'un grand effet. *La Fiancée de Lamermoor* obtint un succès d'émotion, de mise en scène, d'interprétation surtout. Il y eut dans la presse, en l'honneur de Frédérick-Ravenswood et de Dorval-Lucie, concert unanime d'éloges. Nous donnerons les plus significatifs de ces jugements flatteurs, parmi lesquels on remarquera celui de Charles Maurice, décidément conquis :

Imposant, pathétique, dans le personnage du sir de Ravenswood, Frédérick-Lemaître a prouvé que s'il savait

retracer à merveille le ton des libertins et des petits-maîtres du bagne, il pouvait, sous la toque et le manteau de chevalier, exprimer dignement les sentiments les plus nobles. Ses inflexions, ses poses annoncent un comédien qui comprend son art.

Le Corsaire, 26 Mars.

Le talent de Frédérick vient de se montrer sous un jour nouveau. Il y a vraiment de la poésie dans cet homme. C'est bien ce jeune Edgard, quelquefois maître de lui, plus souvent impétueux, dévoré par une mélancolie farouche, tout à l'amour et au désespoir ; qui, tombé dans le dédain d'une famille dont il était la veille encore l'ennemi juré, se relève tout-à-coup pour lui disputer son triomphe ; puis brise les gages de fidélité d'une fiancée qui l'a trahi, et s'éloigne enfin en provoquant la mort qui est déjà dans son cœur. Un bel avenir s'ouvre pour cet acteur-là.

Le Figaro, 26 Mars.

L'auteur devra associer Frédérick à son triomphe. Jamais cet acteur ne donna plus d'espérances et ne recueillit de plus justes applaudissements. Il nous a révélé un talent que nous ne pouvions lui supposer et qu'il ne devra pas compromettre. Frédérick, tout entier à son art, doit être un jour un des plus fermes appuis du genre romantique.

Les Annales, 27 Mars.

La belle scène du contrat a été supérieurement jouée par Frédérick, et nous n'avons cette fois que des éloges à donner à cet acteur. Mais ce n'est pas seulement dans le troisième acte que Frédérick s'est élevé à une hauteur de talent fort remarquable ; il s'est justement fait applaudir à la fin du premier et pendant toute la scène du second, où les amants s'unissent à la face du ciel.

La Pandore, 27 Mars.

Frédérick, dans un rôle tout-à-fait différent de ceux qui ont fait sa réputation au boulevard, a été toujours excellent et plusieurs fois sublime : il a eu des inspirations de Talma.

Le Globe, 27 Mars.

Hâtons-nous de reconnaître l'influence qu'a exercée sur le succès de l'ouvrage le jeu extrêmement remarquable de Frédérick, qui a prouvé que le bon ton, celui de la haute comédie, le goût, la profondeur et l'élégance ne sont pas

exclus du domaine de son talent. Les autres acteurs auront des progrès à faire ; Frédérick, seul, parfait du premier coup, n'a rien à ajouter à sa manière de rendre le rôle d'Edgard.
Le Courrier des Théâtres, 27 Mars.

Frédérick a donné à Edgard de Ravenswood une physionomie qui prouve la flexibilité du talent de cet artiste et les études sérieuses qu'il fait de ses rôles. Le théâtre de la Porte-Saint-Martin a fourni des sujets à l'Opéra ; la Comédie-Française y viendra peut-être chercher un pensionnaire.
La Réunion, 27 Mars.

Les gens de théâtre même joignirent leurs applaudissements à ceux de la critique. Un ancien camarade de Frédérick-Lemaître lui écrivait, au lendemain de la première représentation :

Mon cher Frédérick,

J'ai été pour vous faire mon compliment et ne vous ai point trouvé. Je ne puis résister pourtant au désir qui me presse de vous adresser mes félicitations. C'est vous qui avez été le héros de la soirée. Il est bon, mon ami, de constater les progrès que vous faites dans votre art. Jusqu'à présent j'avais remarqué en vous un grand instinct dramatique (que l'on nommerait génie si vous l'eussiez développé sur notre premier théâtre) ; mais aujourd'hui vous avez fait un grand pas. Une raison profonde a présidé à la conception de votre Ravenswood ; c'est elle qui a maîtrisé et coordonné ces élans qui partent de votre âme brûlante et de votre poétique imagination ; en un mot, vous n'avez pas eu seulement de beaux moments, vous avez été parfait d'un bout à l'autre du rôle. Continuez, mon cher ; je ne vois plus personne devant vous ; encore un pas, et vous serez isolé, car vous serez placé trop haut pour qu'on puisse vous atteindre. Je n'oublierai jamais l'impression que vous avez produite sur moi : vous avez été beau, très-beau !

DUBOIS-DAVESNE.

L'épithète qu'on vient de lire est celle que nous avons rencontrée sur les lèvres de tous les survivants de cette époque : Frédérick fut, à tous les points de vue, un très-beau Ravenswood, et

le public s'étonna, avec la presse, que la Comédie-Française ne s'attachât pas, dès ce moment, un artiste aussi complet.

A la pièce héroïque succéda une œuvre bourgeoise.

10 Mai. — *L'Ecrivain public*, drame en trois actes, en prose, par MM. Merville et Drouineau. — Rôle de *Charles Dourdan*.

Charles Dourdan est venu de son village à Paris avec les illusions de la jeunesse; après s'être fait successivement sans résultat élève en médecine, avocat et auteur, il en est réduit au métier d'écrivain public en échoppe. Peu scrupuleux sur les moyens de réussir, il se promet bien de saisir au vol la première occasion de fortune qui lui sera offerte. Or, un inconnu vient lui faire écrire deux lettres : l'une est un rendez-vous donné à M. Mazerol qu'on engage à se trouver le soir même, dans une maison de la rue Sainte-Hyacinthe; l'autre est une invitation de M. Mazerol au maître de son hôtel garni de remettre au porteur les effets qu'il a laissés chez lui et qu'il ne peut aller reprendre, étant obligé de partir précipitamment. Payé largement pour cette besogne, Charles soupçonne un mystère, cherche à le découvrir et parvient à savoir que son client se nomme Alexandre de Fauligny, qu'il a un frère appelé Jules, et qu'il donne une fête. Témoin d'un rendez-vous entre une demoiselle Agathe, sœur naturelle de MM. de Fauligny, et son amant Delaunay, il apprend de nouveaux détails, s'habille tout à neuf et se rend à la fête annoncée, où il prend le nom de Mazerol.

Avant son arrivée, les frères Fauligny sont allés à la maison de la rue Sainte-Hyacinthe, où ils ont assassiné M. Mazerol, qui revenait d'Amérique avec un testament écrit par leur père défunt en faveur d'Agathe. La présence du prétendu Mazerol les déconcerte, mais ils n'osent l'interroger publiquement. Retournant dans le lieu où ils ont commis le crime, ils y amènent un ouvrier, les yeux bandés, pour faire un trou et jeter de la chaux dans la citerne où ils ensevelissent le cadavre de leur victime. Ce soi-disant maçon n'est autre que Charles qui, maître du secret des deux scélérats, reparaît chez eux, leur déclare qu'il sait tout et se fait faire un écrit qui lui assure deux millions, tiers de la somme

qu'ils ont touchée. Devenu riche, il se met en tête d'épouser Agathe, sans égard pour la paysanne Julienne, sa cousine, à laquelle il avait promis le mariage. Julienne arrive avec le vieux père de Charles ; mais ce dernier trouve moyen de les éloigner, et part pour son château avec sa future et la société des Fauligny. Il y rencontre Julienne qui s'est mise en route à pied pour retourner au village avec Dourdan malade. Charles, ému de ce spectacle et maudit par le vieillard, revient à de meilleurs sentiments ; il abandonne ses deux millions, marie Agathe à Delaunay et va suivre son père quand la police, informée par le maître de l'hôtel où logeait M. Mazerol, arrête les Fauligny. Charles est forcé de les suivre, mais tout fait espérer qu'il sera mis en liberté, après que les magistrats auront reçu sa confession.

On attendait beaucoup d'une collaboration réunissant l'auteur de la *Famille Glinet* et celui de *Rienzi*; l'espérance générale fut trompée. *L'Ecrivain public*, bien accueilli pendant deux actes, échoua au troisième. L'obscurité de l'intrigue, des longueurs, des invraisemblances, les ridicules du père noble, la niaiserie de l'amoureux, justifient les rigueurs du parterre, rigueurs approuvées par la critique, mais auxquelles échappa Frédérick « tour à tour gai, profond, dramatique, et toujours vrai ».

Bien que rencontrant plus de succès que de chutes, le théâtre de la Porte-Saint-Martin n'était pas dans une situation brillante. Cela tenait surtout à ceux qui le géraient. Les directeurs Merle et De Serres, prodigues plus que de raison, avaient dû céder la place au baron de Mongenet, associé d'abord avec Crosnier, puis avec Jouslin de Lasalle. M. de Mongenet, capitaine de cavalerie, homme du monde, riche, aimant le luxe et les plaisirs, gouvernait en fantaisiste. Bien vu de la direction des Beaux-Arts, il obtint cependant, à la fin de mai 1828,

une prolongation de privilège, sous l'obligation de faire à la salle de la Porte-Saint-Martin des réparations que les architectes indiquaient comme urgentes. Une demi-douzaine de crevasses confirmaient leur dire ; des fragments de plâtre, détachés du plafond, avaient même, certain soir, fortement intimidé le public : on ferma le 27 juin, pour remettre à neuf le théâtre entier.

Frédérick-Lemaître jugea l'occasion bonne pour aller exploiter son répertoire en province. Strasbourg, dont Merle dirigeait le théâtre, le vit d'abord, avec M^{me} Dorval, dans *Trente ans*, et ce fut un triomphe complet pour les deux artistes. Les journaux de l'Alsace en transmirent la nouvelle à Paris, et Frédérick put écrire aux siens ces lignes satisfaites :

Ce 30 Juillet.

Succès ! succès inouï, succès inconnu ! Froids comme le marbre au début, ces lourds buveurs de bière ont été électrisés par la fin du deuxième acte et par ma pantomime. Je suis modeste... comme Lafon.

Rappelé à Paris par des affaires de famille, il repartit seul pour Calais, le mois suivant. Son impression première est peu favorable :

Ce 21 Août.

Je sors du théâtre ; répétition étonnante : les brigands, les gueux ! Je suis abattu... Enfin, à la grâce de Dieu ! Il faut que je tire pied ou aile de cette bonne ville de Calais, assez drôlette, bien qu'on n'y voie pas un arbre.

Il joua, pourtant, et obtint un succès éclatant, malgré la médiocrité de son entourage. Il songeait à gagner quelque autre ville, quand une dame arriva tout exprès d'Angleterre pour lui communiquer la lettre suivante :

Londres, 25 Août 1828.

Mon cher Monsieur,

On vient de m'informer de votre séjour à Calais, en me prévenant que vous ne seriez pas éloigné de venir à Londres.

Voilà quelles sont mes propositions.

Je paierai vos frais de voyage, et la personne porteuse de cette lettre a tous les ordres nécessaires pour que vous soyez bien traité.

Je vous offre à votre choix : partage, les frais prélevés, ou quatre cents francs par représentation. La salle pleine fait fr. 3.000, les frais sont de fr. 1.200. Votre réputation vous assurera ici un grand concours de spectateurs. Vous pourriez donner cinq représentations en dix jours. Si vous aviez quelques jours de plus, nous organiserions en partage un bénéfice qui, bien certainement, vous rapporterait fr. 2.000, de telle sorte que votre séjour de dix à douze jours à Londres vous vaudrait quatre mille francs, vos frais de Calais à Londres et de Londres à Calais payés.

Si vous acceptez, la présente sera regardée de ma part comme un engagement. En outre, je donne pouvoir à M^{me} Robin d'agir pour mon compte, et je déclare d'avance ratifier tout ce qu'elle fera.

Il faudrait que vous puissiez jouer samedi ou mardi. J'aurais été moi-même auprès de vous, si je n'étais retenu ici par la mise en scène du *Joueur*. Les premiers tragiques anglais ayant joué ce rôle, je pense que tout Londres voudrait voir celui qui l'a créé, et votre représentation à bénéfice serait superbe.

Nous verrions à nous entendre pour la composition des spectacles suivants.

Votre dévoué serviteur,
CHEDEL.

Frédérick-Lemaître n'avait garde de refuser l'occasion qui lui était offerte non-seulement d'augmenter d'une façon sensible le profit de sa tournée, mais encore d'aller étudier, dans le pays même, un théâtre essentiellement différent du nôtre, et des artistes qu'il n'avait fait qu'entrevoir lors de leur passage à Paris. Le 4 septembre, il paraissait, au « West London Theatre »,

dans le drame non modifié de *Trente ans*. Il y fut acclamé, et les journaux anglais, avec une impartialité presque héroïque, avouèrent que Kean était resté, dans le rôle de Georges, bien au-dessous du créateur.

Deux représentations subséquentes de *Trente ans* attirèrent un public plus nombreux et plus enthousiaste encore. Chargé de lauriers et de guinées, Frédérick repassa le détroit comme un voyageur vulgaire :

Calais, 10 Septembre.

Je suis arrivé ce matin, après une traversée pendant laquelle j'ai compté mes chemises, et, à dire vrai, je ne me croyais pas si riche ! La mer était superbe à voir... de terre.
Mon succès à Londres a passé *toute espérance*...

Il dut se rendre aux instances du directeur de Calais et lui consacrer trois soirées nouvelles, qu'il couronna par une représentation extraordinaire au bénéfice des veuves et orphelins de pêcheurs naufragés. Puis il reprit le chemin de Paris, où le précédait ce résumé joyeux :

Baptiste, de Feydeau, finissait au moment de mon arrivée ; il avait fait 700 francs en cinq représentations ; j'aurai, moi, avec mon vieux mélodrame, encaissé 1.000 francs par soirée. Talma a fait plus d'argent ici, le prix des places ayant été augmenté, mais il n'a pas eu plus de monde.
Mes six représentations m'auront rapporté 1.500 francs. J'emporte de Calais argent, applaudissements, estime et regrets : tout cela me va beaucoup !...

IX

Faust. — Le rire de Méphistophélès. — Frédérick-Lemaître et Dorval jugés par des sourds-muets. — La Comédie-Française veut s'attacher Frédérick. — Un bel engagement. — *Les Deux Philibert*. — La dernière lettre de Picard. — *Rochester*. — Un dénouement modifié. — *Sept heures*. — Frédérick est appelé à la direction de l'Ambigu-Comique. — *Marino Faliero*. — Incident grave et double procès. — Frédérick-Lemaître et Ligier.

La Porte-Saint-Martin rouvrit, après quatre mois de vacances, par une pièce à spectacle, annoncée longtemps avec fracas, et qui surexcita vivement la curiosité.

29 Octobre 1828. — *Faust*, drame en trois actes, imité de Gœthe, par MM. Antony Béraud, Merle et Charles Nodier. — Rôle de *Méphistophélès*.

Le docteur Faust, au déclin de l'âge, donne des leçons de philosophie, tout en regrettant sa vie passée dans des recherches abstraites. Le désir d'une existence nouvelle le dévore; il fait appel, pour l'obtenir, aux puissances occultes, et Méphistophélès lui apparaît. Leur marché est rapidement conclu; en échange de la jeunesse et de la possession d'une belle fille qu'il a entrevue, Faust abandonne son âme au démon. Méphistophélès tient parole, et Marguerite ne peut résister aux discours enflammés que lui tient Faust rajeuni; elle accepte ses présents et consent à le recevoir au milieu de la nuit, tandis que sa mère dormira par l'effet d'un som-

nifère. Sa vertu succombe et sa mère ne se réveille plus. Valentin, frère de Marguerite, rend Faust responsable de ces deux malheurs et se précipite sur lui, l'épée haute, mais il est blessé lui-même et expire. Marguerite, chassée du village, devient folle, met au monde un enfant qu'elle tue, et est enfermée dans les cachots de Venise. Faust et le démon pénètrent près d'elle pour la faire évader, mais Marguerite refuse de les suivre et meurt sur l'échafaud, pendant que Méphistophélès entraîne Faust aux noirs abîmes.

C'est, on le voit, le drame exact de Gœthe, allégé toutefois de ses digressions philosophiques. Des longueurs et quelques inconvenances indisposèrent le public, mais les pluies de feu, la magie blanche, les changements à vue et la mise en scène l'adoucirent; les auteurs cependant n'osèrent livrer leurs noms.

Frédérick obtint un vif succès sous son accoutrement diabolique. On loua beaucoup sa diction, sa pantomime et son rire singulier. Ce rire n'avait pas été trouvé sans peine. Désespérant de l'obtenir, Frédérick s'était même, au cours des répétitions, décidé à lui substituer quelque grimace. Mais, un jour que, placé devant un miroir, il contournait en tous sens les muscles de son visage, il s'aperçut tout-à-coup que des voisins l'examinaient de leurs fenêtres; gêné par cette indiscrétion, il descendit immédiatement la jalousie de son cabinet d'études, et les lamettes de bois, grinçant dans ce mouvement rapide, lui donnèrent l'effet qu'il avait inutilement cherché.

Le personnage de Méphistophélès est froid, parce qu'il n'est que caustique; le rôle de Frédérick-Lemaître dans *Faust* consistait surtout en évolutions et en éclats de rire; il voulut le doter d'un attrait plus puissant et composa, en collaboration avec le danseur Coraly, une valse déli-

cieuse et saisissante, pendant laquelle on voyait Méphistophélès enlacer de ses bras immenses la femme qu'il voulait séduire, l'effrayer, la saisir, la repousser, la reprendre, lui sourire et plonger enfin sur elle un terrible regard qui la laissait immobile et pétrifiée. Ce fut l'épisode le plus applaudi de la pièce.

Nous trouvons, dans les papiers de Frédérick-Lemaître, un curieux document relatif à *Faust* et à ses deux principaux interprètes. Le directeur de la Porte-Saint-Martin avait offert à l'Institut des Sourds-Muets un certain nombre d'entrées, en témoignant le désir que les élèves conduits au spectacle lui communiquassent leur impression. Il reçut satisfaction par la lettre suivante :

Monsieur,

Puisque vous avez bien voulu désirer connaître notre opinion sur *Faust*, permettez à des sourds-muets qui ne savent pas si bien s'exprimer que sentir de réclamer toute votre indulgence pour les quelques réflexions qu'ils ont l'honneur de vous adresser.

Vous comprendrez aisément combien nous éprouverions de difficulté à vous donner, Monsieur, une notion précise de l'effet produit sur notre âme par une représentation aussi moralement terrible, aussi féconde en leçons. La pièce est une sorte d'allégorie qui personnifie le cœur humain et qui prouve, comme l'a dit Bossuet, que la vie est un enchaînement d'espérances trompées, et que le vrai bonheur ne se trouve point hors du contentement de soi-même, hors de la paix de la conscience.

Devons-nous parler des décorations? Nous en pouvons peut-être mieux juger que les autres ; notre attention se concentre plus sûrement et plus énergiquement sur ces tableaux, tandis que le bruit confus qui frappe continuellement les oreilles ôte aux yeux de leur force. Quelle variété étonnante dans les images! Quel ensemble tour à tour séduisant et effrayant! Quelle puissante illusion! Le goût

sévère des Français a corrigé le sujet allemand, en conservant les beautés naturelles et vraies.

Permettez, Monsieur, que nous offrions ici l'expression de notre admiration à l'acteur qui remplit si bien le rôle de Méphistophélès. Son jeu nous a plus d'une fois transportés. Ce n'est pas un acteur, c'est le noir esprit lui-même, dont chaque mouvement glace le sang et fait frissonner d'horreur ! — Nous qui suivons exactement les traits de la physionomie et les mouvements du cœur jusqu'aux nuances les plus délicates du sentiment, nous rendons aussi justice à l'intelligence de M^{me} Dorval. Ces deux talents divers sont égaux par leur perfection.

Nous terminons, Monsieur, en vous priant de vouloir bien agréer nos sentiments de respect et de reconnaissance.

BERTHIER, LENOIR.

Enfin émue du bruit qui se faisait autour de Frédérick-Lemaitre, la Comédie-Française eut, à cette époque, la tentation de l'engager, comme pensionnaire. Des pourparlers eurent lieu entre le comédien et le baron Taylor, commissaire du roi. Mais si flatté qu'il fût de voir son concours désiré par le premier théâtre du monde, Frédérick ne pouvait accepter les conditions pécuniaires qu'on lui posait. Deux enfants déjà étaient nés de son mariage ; cet accroissement de famille créait des besoins qu'il devait satisfaire et lui imposait des devoirs auxquels il eût rougi de se dérober ; il déclina, pour cette unique raison, les offres du baron Taylor (8).

M. de Mongenet eut connaissance de la tentative faite pour enlever Frédérick-Lemaitre à la Porte-Saint-Martin, dont il était le soutien le plus robuste. Craignant que Frédérick changeât d'idée ou que la Comédie-Française lui fît l'offre irrésistible du sociétariat, il appela, certain matin, l'artiste dans son cabinet, et lui soumit sans préambule un projet de traité aussi avantageux que flatteur.

Par ce traité, la Porte-Saint-Martin engageait Frédérick-Lemaître pour jouer, en chef et sans partage, les premiers rôles dans tous les emplois du drame, de la comédie, du mélodrame et de la pantomime, pendant une période de dix années (du 1er avril 1830 au 31 mars 1840), et promettait de lui payer pour cela neuf cent cinquante francs par mois, plus vingt francs de feux par chaque pièce jouée. Mme Lemaître, de son côté, était engagée comme premier rôle, premier rôle marqué et jeune mère noble, aux appointements de trois cents francs par mois, plus dix francs de feux par pièce. Les deux époux restaient, en outre, libres de leur talent et de leurs personnes pendant les mois de juin et juillet de chaque année.

C'était un progrès énorme sur l'engagement en cours. On échangea les signatures le 24 novembre 1828; puis, fidèle à son amour des contrastes, Frédérick voulut jouer, en même temps que Méphistophélès, un personnage amusant.

18 Décembre. — Reprise des *Deux Philibert*, comédie en trois actes et en prose, par L.-B. Picard. — Rôle de *Philibert cadet*.

Cette pièce met en opposition deux frères de caractères différents, l'aîné homme de mérite, le cadet homme de plaisir; c'est un reflet de l'esprit de Molière, moins le coloris, l'âpreté et les éclairs de génie; elle divertit sans rien prouver. Frédérick fut beaucoup applaudi dans le rôle de mauvais sujet établi par Clozel; il avait habilement saisi la nuance qui sépare l'étourdi de bonne famille du libertin décidé et du pilier d'estaminet.

L'auteur, que la mort devait enlever deux

semaines plus tard, apprit avec plaisir le succès de Frédérick-Lemaître, et c'est au bas d'une lettre de félicitations à l'artiste qu'il voulut mettre sa dernière signature :

Mon cher Frédérick,

Permettez-moi de vous offrir un exemplaire de mes œuvres, en reconnaissance du talent que vous venez de déployer dans mes *Deux Philibert*, et surtout du zèle tout amical que vous avez mis à monter la pièce. Tout le monde me parle de vous et trouve que vous jouez le rôle avec la vérité et le comique qu'il réclame...

Je me félicite bien d'avoir apprécié votre talent lorsque vous étiez, tout jeune encore, au Second Théâtre-Français.

Adieu, mon cher Frédérick, recevez de nouveau mes remerciements et l'assurance de ma sincère amitié.

PICARD.

Flanqué des *Deux Philibert*, *Faust* atteignit aisément la date fixée pour la représentation d'une œuvre sur laquelle comptait beaucoup la nouvelle école dramatique.

17 Janvier 1829. — *Rochester*, drame en trois actes et en six parties, par MM. Benjamin Antier et Théodore Nézel. — Rôle de *Rochester*.

La scène est à Londres, en 1664. Rochester, le Richelieu de l'Angleterre, a conçu, dans ses honteux désordres, une passion violente pour Jenny, femme de Wilkins, riche marchand de la cité. Il veut la séduire, et, pour parvenir facilement à son but, il déguise son nom devenu trop célèbre dans Londres, et se présente à Wilkins sous le nom de Campbell. A l'aide de ce mensonge, il gagne sa confiance et développe ses moyens de séduction auprès de Jenny; ne pouvant séduire cette dernière, il l'enlève et finit par obtenir de la violence ce que l'amour lui refuse.

Au moment où le spectateur est initié aux secrets du ménage Wilkins, six mois se sont écoulés. Jenny cherche à dérober à son mari le secret d'une chute qu'elle déplore; Wilkins, de son côté, emploie les moyens les plus délicats

pour dissiper la tristesse d'une femme qu'il aime et dont il se croit aimé. C'est au moment même où il la réunit à une sœur dont elle souffrait d'être séparée, qu'un billet égaré lui donne le soupçon de son malheur. Il en acquiert bientôt la certitude, et veut se venger d'une façon terrible. La chose a lieu dans une scène tout intime. En servant à sa femme une tasse de thé, Wilkins lui demande si jamais ses procédés envers elle ont justifié de sa part moins d'amour et moins de confiance. Jenny, qui n'a cessé d'être torturée par le remords, se précipite aux pieds de son mari et lui fait l'aveu de sa faute : « Je le savais, répond froidement Wilkins, tu vas mourir empoisonnée ». Et la femme adultère expire sous les yeux du séducteur, dont le mari menace également la vie.

Le succès de ce drame prouva, une fois de plus, que le goût du public se portait vers la peinture exacte des passions, des vertus et des bizarreries humaines. En vain reprocha-t-on aux auteurs d'avoir emprunté à Shakespeare, à Schiller, à M. Alexandre Duval surtout, la vogue n'en adopta pas moins leur pièce audacieuse et vivante.

La rouerie de Rochester, son cynisme, la froide cruauté avec laquelle il poursuit ses victimes, en faisaient un personnage difficile à représenter; Frédérick s'en tira avec une intelligence et une habileté que tous les journaux applaudirent.

Pour faire à *Rochester* des lendemains agréables, on reprit *la Fiancée de Lamermoor*, avec un dénouement à l'anglaise, arrangé par Frédérick lui-même. Edgard, mortellement blessé, se traînait sur la scène, appuyé sur son épée sanglante; atteint de délire, il était rejoint par Lucie qui, non sans peine, se disculpait du reproche de trahison. Edgard mort, Lucie, désespérée, se précipitait dans les flots. Cette variante, quoique très-bien jouée par Frédérick et par Dorval, produisit un effet médiocre, et l'on y renonça, après quelques soirées.

La Porte-Saint-Martin mit alors à l'étude un grand ouvrage évoquant les souvenirs révolutionnaires, et dont Charlotte Corday était l'héroïne. La censure changea la date de l'action, travestit les noms des personnages, et modifia nombre d'épisodes sans décourager les auteurs ni dépister le public.

23 Mars. — *Sept heures*, mélodrame en trois actes, par MM. Victor Ducange et Anicet-Bourgeois. — Rôle de *Marcel*.

La scène est à Saint-Saturnin, vers 1750. Le comte de Senneville, proscrit et fugitif, s'est réfugié dans la maison de M. d'Armans, son ami. Il est caché par les soins de cet homme courageux, de sa femme et de sa fille Julie. Celle-ci pleure son prétendu Ferdinand, mort sur l'échafaud par suite de l'affreuse jalousie d'un homme qui, né dans l'Helvétie, est parvenu, du rang d'obscur médecin, aux plus hauts emplois. Cet homme — Marcel — paré du titre d'agent supérieur, arrive inopinément à Saint-Saturnin, où sa présence excite la terreur. Instruit de la retraite de Senneville, il fait visiter la maison de d'Armans, mais le proscrit échappe à ses recherches.

Au second acte, d'Armans s'arrache aux embrassements de sa famille pour aller protéger l'évasion du comte. Pendant ce temps, l'agent Marcel pénètre dans la chambre de Julie, et emploie, pour la séduire, les prières et les menaces. Il va se porter à la dernière violence quand des coups de feu retentissent : Senneville a pu fuir, mais d'Armans est tombé aux mains des soldats de Marcel. Un tribunal d'urgence est assemblé par ce dernier et reçoit l'ordre de condamner le père de Julie. Il obéit ; d'Armans est conduit à l'échafaud et sa tête va tomber lorsque sa fille, surmontant l'horreur que Marcel lui inspire, se jette à ses genoux. Elle obtient un sursis, mais à condition que, pendant la nuit, elle viendra chercher la grâce définitive de son père. « La politique s'inquiète peu des promesses de l'amour », dit le nouveau Machiavel, qui lutte contre la mort dont le menace un mal secret. Julie cependant a pris une résolution suprême ; elle fait ses adieux à sa mère, invoque le ciel, et part pour le redoutable rendez-vous, après avoir caché un poignard dans son

sein. Le tribun l'accueille avec des transports de joie, mais Julie exige avant tout la grâce promise. Marcel rédige la pièce, la signe, et dit en entrant dans sa chambre à coucher : « Viens la prendre sur mon cœur! » Julie le suit, lui fait éteindre les lumières et le frappe de son poignard. Marcel succombe, et le tableau final représente le Palais de Justice d'où Julie sort, au moment où sept heures sonnent, pour monter sur l'échafaud.

La main des censeurs est visible dans cette pièce où l'on trouve, à côté de situations vigoureuses et de scènes pathétiques, des épisodes tout de remplissage. Elle reçut néanmoins un accueil chaleureux. Mme Dorval avait conçu avec âme et rendu avec énergie le rôle de Julie-Charlotte ; de son côté, Frédérick-Lemaître avait composé le personnage de Marcel-Marat avec une conscience et un talent remarquables. L'homme représenté par l'habile comédien était d'un aspect à faire frémir ; il suait le sang, puait la maladie, et incarnait d'une façon saisissante ce crime grandiose, qui naît d'un enthousiasme aveugle ou d'une passion brûlante. Au jugement de tous, il n'était pas possible à un acteur d'aller plus loin dans les recherches commandées par l'exercice de son art.

L'autorité de M. de Mongenet, qui n'avait jamais été bien solidement établie, fut, vers cette époque, en butte à des attaques vigoureuses. Diverses actions judiciaires furent intentées au directeur de la Porte-Saint-Martin par des créanciers, par ses associés même. Il apparut bientôt aux moins clairvoyants que le retrait de son privilège devait s'ensuivre. Ce cas était prévu, dans l'engagement décennal de M. et de Mme Lemaître, comme motif indiscutable d'annulation ; l'avenir se trouvait donc remis en question pour

Frédérick et pour les siens. Il y songeait avec quelque mélancolie, quand une occasion superbe s'offrit à lui. L'Ambigu-Comique, rebâti sur le boulevard Saint-Martin, avait ouvert le 7 juin 1828; mais son répertoire démodé et sa troupe médiocre n'attiraient qu'un public insuffisant pour couvrir ses dépenses. Réunis en assemblée générale, les actionnaires de l'Ambigu décidèrent, au printemps suivant, la retraite de M. Senépart et de Mme veuve Audinot, titulaires du privilège, et offrirent la direction à un homme de lettres nommé Tournemine. Ce dernier eut l'idée de s'adjoindre Frédérick-Lemaître, et lui proposa les fonctions de directeur de la scène. Diriger un théâtre est le rêve caressé par tout acteur en vue; Frédérick accepta donc avec empressement l'offre de Tournemine. Mais une difficulté se dressait; le traité signé par lui avec la Porte-Saint-Martin le 24 septembre 1825 et qui durait encore, stipulait, en cas de rupture, un dédit de trente mille francs que Frédérick eût été fort embarrassé de payer; il fallait donc que les actionnaires de l'Ambigu acceptassent une part au moins de l'obligation contractée par le comédien. Une réunion spéciale eut lieu, le 28 avril 1829, pour traiter ce point délicat et entendre l'exposé des idées de Frédérick en matière d'exploitation théâtrale. On ne lira pas sans intérêt le travail soumis à cette assemblée par le grand acteur, travail resté inédit, et que Frédérick eût certainement inséré dans un chapitre de ses *Mémoires*.

Messieurs,

Le but de cette assemblée est trop important pour négliger aucun détail. Le désir que j'exprime de quitter le théâtre de

la Porte-Saint-Martin pour diriger celui de l'Ambigu a pu inspirer à quelques-uns d'entre vous des craintes, en ce sens que je donne comme chance de succès la décadence certaine de la Porte-Saint-Martin. J'appartiens encore à ce dernier théâtre, et je n'y serais plus attaché que ma conscience ne me permettrait pas de mettre au jour les fautes de son administration ; mais il m'est permis, comme à tout homme, de penser à mon avenir, et d'assurer l'existence des miens. Laissant donc de côté l'inexpérience du directeur, la jalousie existant entre les deux principaux administrateurs et le désordre chronique, fruit de la gestion Merle et De Serres, je ne vous dissimulerai pas que je suis effrayé de l'augmentation progressive des frais de ce théâtre, augmentation qui doit amener tôt ou tard un résultat funeste et pour l'entreprise et pour ceux dont l'existence en dépend. Je crois ce peu de mots suffisant non-seulement pour justifier ma conduite et détruire toutes les craintes, mais encore pour m'attirer votre approbation.

Ma nomination demande, il est vrai, un sacrifice pécuniaire ; mais, par les nouveaux détails que vous donnera à ce sujet M. le président de la commission, vous verrez qu'il est bien moins grand que vous ne le pensiez d'abord et que j'en supporterai la plus forte partie.

Mais voyons, dans votre intérêt et dans le mien, ce que le grain semé nous promet de récolte. On ne peut se dissimuler que la rivalité de la Porte-Saint-Martin est nuisible aux intérêts de l'Ambigu ; il est facile de sentir tout ce qu'un système de bascule offre d'avantageux. Je vais, par des chiffres, vous démontrer l'impossibilité de la prospérité des deux théâtres.

Les recettes annuelles des treize théâtres sont de huit millions, ce qui, dans un partage égal, donne pour chacun d'eux cinq cent mille francs. La Porte-Saint-Martin a fait, dans l'année qui vient de s'écouler, 635.631 fr. 80 ; l'Ambigu 345.411 fr. 85 ; ensemble 981.043 fr. 65 : partage égal 490.521 fr. 80. A ce taux, les deux théâtres eussent été en perte, les frais de la Porte-Saint-Martin montant à 620.000 fr., et l'Ambigu, de son côté, ne pouvant parvenir à éteindre sa dette, pas même à en payer les intérêts. Je n'avance rien que les registres ne prouvent, et ces mêmes registres prouvent encore que les meilleures recettes de l'Ambigu-Comique sont celles des mois de Juillet et Août, mois pendant lesquels la Porte-Saint-Martin était fermée. D'après ces faits certains, on ne peut douter de la nécessité d'une supé-

riorité, et l'Ambigu, pour atteindre ce but, doit profiter de tous les moyens qui se présentent.

J'arrive à une observation que tout le monde a dû faire. Pour obtenir des succès, il faut non-seulement de bons acteurs, mais il faut aussi de bons ouvrages. Après avoir constitué un ensemble permettant aux auteurs de développer fortement leurs conceptions dramatiques, il ne resterait plus, pour se les attacher, qu'à éviter le monopole en acceptant indistinctement tout ouvrage reconnu bon et susceptible de succès. La première recommandation doit être le talent.

Un journal — le Figaro — après m'avoir donné des éloges que je voudrais toujours mériter, a dit, en parlant de moi : « Comme on ne peut tout avoir, Frédérick a une vocation très-dramatique, mais il n'a aucune prétention à une vocation littéraire. » Ce journal a eu raison. J'aurais d'ailleurs trop à faire, et comme acteur et comme directeur, pour me livrer à la carrière d'auteur ; et, si ma probité ne suffisait pas pour me faire refuser les partages qu'on pourrait m'offrir, la certitude que cet indigne prélèvement éloignerait de nous tout homme de mérite et amènerait une stérilité funeste aux intérêts du théâtre, conséquemment aux miens, me ferait rejeter de semblables propositions.

C'est donc principalement dans la réunion des bons auteurs et des bons comédiens que je vois les chances les plus favorables de notre prospérité.

Telle est, Messieurs, ma profession de foi. Quant aux détails concernant mon projet de direction, votre commission peut vous en instruire. J'ai débattu vos intérêts et les miens ; elle m'a honoré d'une attention particulière ; puissent, Messieurs, vos suffrages se réunir aux siens.

Le vœu par lequel terminait Frédérick-Lemaître fut exaucé de la façon la plus complète. La société nouvelle, constituée séance tenante sous la raison Tournemine et Cie, approuva son discours, le nomma directeur de la scène, et prit à sa charge les deux tiers du dédit qu'il devait solder pour être libre.

Cette délibération fut consignée, le 23 juin 1829, dans l'acte signé par-devant Mes Vavasseur-Desperriers et Esnée, et dont nous extrayons

les articles relatifs aux attributions et aux émoluments du comédien-directeur :

Art. v. — Indépendamment du directeur-gérant, il y aura un directeur de la scène, dont les fonctions seront déterminées ci-après. Ces fonctions seront confiées à M. Frédérick-Lemaître.

Art. xiii. — Les attributions du directeur de la scène sont fixées ainsi qu'il suit :

1º Il assistera aux assemblées générales et pourra être appelé aux réunions de la commission de surveillance pour donner des renseignements. Il sera de droit membre du comité de lecture où il aura voix délibérative. Il le présidera même et y aura voix prépondérante en l'absence ou en cas d'empêchement du directeur-gérant, à moins que M. Tournemine n'ait prévenu trois jours à l'avance de son empêchement, auquel cas la séance se tiendra de droit à la huitaine suivante, sans aucune remise.

2º Les rôles seront distribués par M. Frédérick-Lemaître, d'accord avec M. Tournemine; en cas de dissidence, ces messieurs prendront l'avis de l'auteur de la pièce pour les départager.

3º M. Frédérick-Lemaître composera et dirigera tous ordres nécessaires aux régisseurs, sous-régisseurs, chef d'orchestre, compositeur, acteurs, actrices, danseurs, danseuses, figurants, comparses, machinistes, aides-machinistes, chef des accessoires, etc.

4º M. Frédérick-Lemaître composera et dirigera le répertoire courant et les affiches, de concert avec M. Tournemine.

5º M. Frédérick-Lemaître proposera les décors et les costumes et désignera les accessoires nécessaires aux représentations et répétitions ainsi que le nombre des comparses.

6º M. Frédérick-Lemaître assignera, conjointement avec le directeur-gérant, les numéros de représentation des pièces reçues, et, en cas de dissidence, le numéro de réception prévaudra.

7º Il concourra, avec le directeur-gérant, à la confection des règlements relatifs à la police du théâtre et à la fixation des amendes, et ils en feront soit conjointement soit séparément l'application.

8º Enfin il s'interdit le droit de faire représenter aucune pièce de sa composition sur le théâtre de l'Ambigu Comique ni sur aucun théâtre exploitant le même genre, à l'exception des pièces déjà reçues et de celles pour la fête du roi.

Art. XVII. — Le traitement de M. Frédérick-Lemaître, comme directeur de la scène, est fixé à douze mille francs par année ; il aura droit en outre, en cette qualité, à dix pour cent sur les bénéfices nets de la société.

Son traitement, comme acteur, est fixé à six mille francs, plus à trente francs de feux pour chaque représentation dans laquelle il jouera, sans que ces feux puissent excéder six mille francs par année.

Il aura également droit, dans cette dernière qualité, à dix pour cent sur les bénéfices nets de la société.

Toute médaille a son revers. Frédérick n'avait pu négocier avec l'Ambigu-Comique sans que le bruit en parvînt à M. de Mongenet. Ne pouvant s'opposer au départ de l'artiste, il voulut tout au moins tirer vengeance de son abandon. L'occasion s'offrait d'elle-même. Casimir Delavigne avait, quelque temps auparavant, retiré de la Comédie-Française une pièce intitulée *Marino Faliero* pour la donner à la Porte-Saint-Martin, où Frédérick-Lemaître et Mme Dorval devaient jouer les principaux rôles. Ce choix n'avait pas été fait à la légère ; l'auteur s'y était déterminé après une audition spéciale et plus que satisfaisante de l'*Andromaque* de Racine. Enchanté par la perspective d'une création essentiellement littéraire, Frédérick l'étudiait avec un zèle dont Casimir Delavigne le félicitait aux répétitions, quand M. de Mongenet lui retira son rôle pour le donner à Ligier. Ce fut un coup cruel pour l'acteur dépossédé, qui se plaignit avec énergie sans obtenir de résultat. Il résolut alors de recourir aux voies de droit, et fit insérer dans divers journaux la déclaration suivante :

Paris, le 23 Mai 1829.

Monsieur le Directeur,

Sous peu de jours une tragédie nouvelle de M. Casimir Delavigne sera représentée sur le théâtre de la Porte-Saint-

Martin. Je devais y jouer le principal rôle ; je n'aurai pas cet honneur. Mais, comme il circule différents bruits qui pourraient donner une triste idée de mon caractère et faire supposer que je suis étranger aux sentiments qui doivent animer un artiste ambitieux, avant tout, du suffrage du public, je les détruirai par le récit succinct des faits suivants :

Le rôle de Marino Faliero me fut confié ; je l'appris ; après l'avoir répété plus de vingt fois, je me le suis vu ôter, ou plutôt arracher des mains, en pleine répétition, devant cinquante témoins, sans aucune raison valable et au mépris des engagements écrits. J'ai instamment redemandé ce rôle à diverses reprises. Las de refus illégaux, j'ai fait adresser une sommation judiciaire à la direction du théâtre de la Porte-Saint-Martin : les tribunaux prononceront.

Agréez, etc.

FRÉDÉRICK-LEMAITRE.

Cette lettre partagea les journaux et le public en deux camps, l'un tenant pour le comédien sympathique, l'autre approuvant le directeur irascible. De pareilles contestations n'étaient point rares, mais aucun des intéressés n'avait eu jusque-là la pensée de soumettre son différend à la justice. Le procès intenté par Frédérick n'empêcha pas toutefois Ligier de prendre possession du rôle en litige. *Marino Faliero*, joué par M^{me} Dorval et par lui, obtint le 30 mai 1829, un succès retentissant. Trois jours après (2 juin), le Tribunal de commerce, présidé par M. Aubé, appelait « l'affaire Lemaître contre De Mongenet » devant une multitude d'acteurs et de journalistes curieux d'entendre préciser, pour la première fois, les droits respectifs des directeurs et de leurs pensionnaires.

M^e Auger, avocat de Frédérick-Lemaître, exposa la demande en ces termes :

Dans les contestations entre acteurs et directeurs, ce sont ordinairement les refus des premiers qui occasionnent les procès ; le contraire arrive aujourd'hui, c'est un caprice

injuste de M. le baron de Mongenet qui nous amène devant le tribunal.

On sait que M. Casimir Delavigne a donné au théâtre de la Porte-Saint-Martin une pièce que l'affiche qualifie de mélodrame, mais qui, en réalité, est une tragédie de premier ordre. Jamais un ouvrage de ce genre n'avait été joué sur les théâtres des boulevards ; jamais les acteurs de mélodrame n'avaient parlé la langue poétique. Ce devait être une nouveauté piquante, un attrait puissant pour la curiosité publique, que de voir ces acteurs dans les rôles élevés de la tragédie et de les comparer avec les organes habituels de la Melpomène française. M. Frédérick-Lemaître, chargé des premiers rôles à la Porte-Saint-Martin, comptait dans cette circonstance se couvrir d'une gloire nouvelle, et conquérir l'admiration des amis les plus distingués de l'art dramatique et des vrais connaisseurs. Effectivement, lors de la distribution des rôles de *Marino Faliero*, du célèbre académicien, on assigna le rôle principal, celui du Doge, à l'artiste pour qui je me présente. Ce dernier se mit à l'étude avec ardeur, et acquit la certitude d'un brillant succès. M. Casimir Delavigne partagea les espérances de mon client, et eut d'autant plus de confiance que M. Frédérick ayant répété devant lui le rôle de Procida, l'auteur des *Vêpres Siciliennes*, ravi d'enthousiasme, accueillit avec transport son éloquent interprète.

Cependant MM. de Mongenet et Casimir Delavigne ont tout-à-coup changé de procédés à l'égard du demandeur. On lui a retiré inopinément le rôle de Marino Faliero pour le confier à l'acteur Ligier, qu'on a appelé à grands frais d'un autre théâtre, et auquel on donne 9.000 francs pour soixante représentations seulement. Quel a été le motif de cette conduite extraordinaire? Le voici : le bruit a couru que M. Frédérick-Lemaître passerait à l'Ambigu-Comique dès le lendemain de la première représentation de *Marino Faliero*. C'est sur la foi de cette rumeur absurde, ou plutôt sous ce prétexte futile, qu'on a privé un acteur recommandable d'un rôle qui appartenait exclusivement à son emploi, et pour l'étude duquel il avait fait de longs efforts, même au dépens de sa santé.

Il est constant que le retrait du rôle de Marino Faliero est un acte purement arbitraire, un caprice souverainement injuste. Sous le rapport de la simple équité et des convenances, le directeur de la Porte-Saint-Martin est certainement passible d'une condamnation judiciaire. Mais je veux

démontrer que, dans la rigueur du droit strict, cette condamnation doit encore être prononcée.

M. Frédérick-Lemaître a été engagé, le 24 septembre 1825, par MM. Merle et De Serres pour jouer tous les premiers rôles de la comédie, du vaudeville, du mélodrame et de la pantomime. On lui a accordé 500 francs par mois d'appointements fixes, 5 francs de feux par chaque représentation d'un ou deux actes, et 10 francs pour les pièces en trois actes ; ces feux ont été ensuite portés à 20 francs, tant on a reconnu que le talent de M. Frédérick contribuait à la prospérité du théâtre. Il est dit, dans la convention, que l'acteur jouera les premiers rôles, à la volonté des directeurs. Cette clause ne signifie rien autre chose, si ce n'est que M. Frédérick ne peut refuser les premiers rôles qu'on lui assigne. Telle a été la véritable pensée des contractants, puisqu'on a rayé deux lignes imprimées dans l'engagement et portant que l'artiste jouerait tous les rôles indistinctement, au choix de l'administration. Cette suppression établit clairement que la direction théâtrale ne peut pas retirer les rôles qu'elle a une fois distribués ; cette impuissance est conforme aux usages. Ne serait-ce pas, en effet, décourager les chefs d'emploi que de leur enlever des rôles péniblement étudiés pour les confier à des subalternes ?

Mais ce n'est pas sur cette unique considération que se fonde la réclamation de M. Lemaître. Il a droit à des feux par chaque représentation ; c'est une clause aléatoire qui lie l'acteur et les directeurs qui ont signé au contrat du 24 septembre 1825. Il n'est pas au pouvoir de l'une des parties de priver l'autre du bénéfice de ces feux. Le *Marino Faliero* de M. Delavigne est destiné à une longue vogue, et si le demandeur eût conservé le rôle principal, comme cela devait être, cette vogue eût été bien plus grande encore. Ainsi par le fait, par le caprice de M. de Mongenet, et au mépris d'un acte formel, mon client est privé de 20 francs de feux qu'il eût indubitablement gagnés chaque jour pendant cent ou cent cinquante représentations peut-être.

M. Lemaître, lésé dans ses intérêts pécuniaires, n'éprouve pas un moindre préjudice dans sa réputation ; il perd le fruit de longues et laborieuses études, et l'occasion de faire briller son talent d'un éclat nouveau. Le public, qui n'est pas tenu de connaître les motifs secrets de M. de Mongenet et les intrigues des coulisses, va s'imaginer que le demandeur n'a pas eu assez de capacité pour jouer l'ouvrage d'un académicien, et que c'est par nécessité qu'on a eu recours à un acteur de la Comédie-Française.

Je demande avec instance qu'on nous rende le rôle de Marino Faliero, ou 12.000 francs de dommages-intérêts. Le jugement que je sollicite ne sera qu'un acte d'équité envers mon client ; mais, à l'égard de la Porte-Saint-Martin, ce sera un signalé service, ainsi que pour la foule de spectateurs avides de comparer le Talma des boulevards avec les successeurs du grand tragédien de la rue Richelieu.

M⁰ Chevrier, agréé du baron de Mongenet, soutint naturellement une thèse opposée :

La cause est d'un genre tout nouveau, dit-il ; cette remarque qui appartient à l'adversaire est parfaitement juste. On voit, en effet, un acteur en révolte contre son directeur : c'est un employé qui prétend contraindre son patron à subir une volonté qu'il lui impose. Il faut d'abord examiner l'acte qui fait la loi des parties ; j'expliquerai ensuite pourquoi l'on a retiré et dû retirer le rôle de Marino Faliero à M. Frédérick-Lemaître.

Le demandeur a été engagé pour jouer les premiers rôles ; mais, aux termes même du contrat, il est tenu de jouer un rôle au choix et à la volonté des directeurs. Cette clause est plus claire que le jour ; il n'y a pas de subtilité qui puisse l'obscurcir. Les deux lignes supprimées portaient qu'on chargerait l'acteur de toutes les espèces de rôles qui peuvent se jouer sur un théâtre. D'après cette clause, M. Frédérick-Lemaître aurait pu être forcé à jouer les utilités ou d'autres emplois plus ou moins infimes. M. Lemaître ayant la conscience de son talent, ne voulut pas se soumettre à cette condition humiliante et qui était incompatible avec le titre et les fonctions de chef d'emploi. Cette susceptibilité n'avait rien que de juste et de légitime ; les deux lignes furent rayées sans difficulté, la suppression n'a pas d'autre motif, et certes il est impossible d'en tirer l'induction que l'adversaire en a fait surgir.

C'est avec raison qu'on a retiré le rôle de Marino Faliero au demandeur. Il n'est que trop certain que M. Frédérick-Lemaître passe à l'Ambigu-Comique en qualité de directeur de la scène ; c'est lui-même qui a propagé ce bruit et s'en est vanté à qui a voulu l'entendre. Les actionnaires de l'Ambigu doivent lui fournir 20.000 francs pour l'aider à payer son dédit de 30.000 francs à la Porte-Saint-Martin. M. Frédérick a dit et répété qu'il quitterait la salle de M. de Mongenet, même à la seconde ou à la troisième repré-

sentation. On voulut s'entendre avec lui pour avoir au moins Beauvallet, acteur de l'Ambigu, à qui l'on aurait fait apprendre le rôle en double ; par là le fugitif aurait été remplacé sur-le-champ et la Porte-Saint-Martin n'aurait pas été prise au dépourvu. M. Frédérick-Lemaître donna rendez-vous chez lui à huit heures précises du matin à MM. de Mongenet et Delavigne pour régler cet arrangement. Mais, dès six heures, l'adversaire était chez M. Beauvallet où il l'engageait pour onze ans à l'Ambigu, dans le cas où la direction de ce théâtre lui serait définitivement confiée. Cette déloyauté ouvrit les yeux au directeur de la Porte-Saint-Martin qui dut s'assurer d'un autre acteur, pour que les représentations de *Marino Faliero* ne fussent pas interrompues. Qui pourrait blâmer la conduite de M. de Mongenet? Le défendeur n'avait-il pas l'intérêt le plus puissant à conserver le rôle à M. Frédérick-Lemaître, que le public aurait eu beaucoup de plaisir à comparer avec Messieurs de la Comédie-Française? Comme on l'a dit, la vogue se serait accrue par cette circonstance, et avec la vogue les recettes productives. Il a donc fallu des motifs bien graves pour se priver de cette ressource assurée de bénéfices évidents.

Le Tribunal rendit, sans désemparer, le jugement suivant :

Attendu que l'engagement passé entre les parties porte que le sieur Frédérick-Lemaître s'engage à remplir les premiers rôles, soit en chef, soit en partage avec des doubles, pour la totalité ou partie des pièces qui seraient jouées au théâtre, à l'option du directeur qui s'est réservé le droit de distribuer les rôles, de concert avec les auteurs ; que la condition relative aux feux ne peut forcer le directeur à distribuer ou conserver à un acteur des rôles qu'il lui convient de confier à un autre ; que celui-là reste seul maître de cette distribution, et que celui-ci n'a aucun moyen de réclamer contre la volonté du directeur ;

Par ces motifs, le Tribunal déclare le demandeur non recevable, et le condamne aux dépens.

La réputation de Casimir Delavigne qu'on appelait alors le poète national, les péripéties traversées ou provoquées par son œuvre, le soin avec lequel la Porte-Saint-Martin l'avait montée,

tout concourut pour assurer à *Marino Faliero* une série de représentations productives. M. de Mongenet n'en profita guère; il dut, dans l'intérêt de l'entreprise, céder la direction à M. Caruel-Marido. Ce dernier, assez neuf en matière de théâtre, essaya d'attirer le public par des reprises multipliées; ses tentatives échouèrent. L'idée lui vint alors de remonter la pièce de Casimir Delavigne, en faisant jouer à Frédérick-Lemaître le rôle établi par Ligier. Depuis le procès relatif à *Marino Faliero*, Frédérick, cessant tout service à la Porte-Saint-Martin, avait pris à l'Ambigu la direction générale de la scène; son dédit n'étant point payé, il n'en restait pas moins pensionnaire du premier de ces théâtres. Frédérick avait sincèrement regretté le rôle de Marino; il lui parut blessant néanmoins d'être contraint, par un caprice directorial, de doubler un personnage qu'un caprice identique l'avait empêché de créer. Sur son refus très-net, directeur et comédien retournèrent devant le Tribunal de commerce. La cause y fut appelée le 10 septembre.

Mᵉ Guibert-Laperrière, agréé de M. Caruel-Marido, prit ainsi la parole :

La contestation qui nous amène aujourd'hui devant le Tribunal est plutôt un combat d'amour-propre et de modestie qu'un procès sérieux. Les faits que je vais exposer rapidement feront connaître ma pensée.

Personne n'ignore que M. Casimir Delavigne a retiré sa tragédie de *Marino Faliero* du Théâtre-Français pour la donner au théâtre de la Porte-Saint-Martin. L'intention du célèbre auteur était que tous les rôles de la pièce nouvelle fussent confiés exclusivement aux acteurs ordinaires du mélodrame. M. Frédérick-Lemaître, qui est le plus bel ornement de la Porte-Saint-Martin, devait naturellement obtenir

le principal personnage dans la tragédie importée au boulevard; aussi assigna-t-on à cet acteur, justement aimé du public, le rôle de Marino Faliero.

M. Frédérick-Lemaître se mit à l'étude avec ardeur, et parvint si bien à s'identifier avec le personnage du Doge de Venise, que M. Casimir Delavigne fut ravi d'enthousiasme des premiers essais dont il fut témoin. Malheureusement, vers cette même époque, on flatta notre artiste de l'espoir de devenir directeur de la scène au nouveau théâtre de l'Ambigu-Comique. M. le baron de Mongenet, qui attendait les recettes les plus fructueuses de la tragédie-mélodrame, pressait de toutes ses forces le jour de la première représentation. L'auteur, qui projetait alors un voyage en Italie, partageait le même empressement. On sollicita M. Frédérick-Lemaître de déclarer sans détour si l'on pouvait compter sur lui; la réponse ne fut pas satisfaisante. L'administration de la Porte-Saint-Martin, craignant de se trouver prise au dépourvu, dut faire dans cette incertitude des sacrifices considérables pour se procurer un autre artiste capable de jouer le rôle de Marino Faliero. On traita avec M. Ligier, qui appartenait alors à la Comédie-Française, et qui depuis a passé au théâtre de l'Odéon. Les choses étant en cet état, M. Frédérick-Lemaître se ravise tout-à-coup; ce n'est plus cet acteur irrésolu, dont les paroles ambiguës et la conduite équivoque avaient fait naître tant de doutes et de soupçons, c'est un chef d'emploi qui revendique impérieusement ce qu'il regarde comme un droit incontestable, et qui s'offense des craintes qu'on a pu concevoir. Mais des engagements formels avaient été contractés avec le pensionnaire de la rue Richelieu. Le sacrifice était consommé, et le Talma du mélodrame venait trop tard à résipiscence; le rôle du Doge fut donc conservé à M. Ligier. Toutefois, M. Frédérick-Lemaître ne voulut pas en avoir le démenti; il cita devant le Tribunal de commerce le directeur de la Porte-Saint-Martin pour se faire réintégrer judiciairement dans l'emploi qu'on lui refusait. Mais le Tribunal décida avec raison qu'une pareille prétention était inadmissible, attendu qu'un acteur doit jouer à la convenance de l'administration théâtrale et ne peut forcer ses chefs à lui donner les rôles qu'il lui plaît de réclamer. Depuis cette décision, M. Frédérick-Lemaître n'a plus reparu sur la scène de la Porte-Saint-Martin; mais il n'en a pas moins touché ses appointements de chaque mois avec beaucoup d'exactitude. M. Ligier a satisfait, de son côté, aux obligations qu'il avait prises envers le prédé-

cesseur de M. Caruel-Marido. Nous avons besoin maintenant du concours de notre pensionnaire pour continuer les représentations de *Marino Faliero*, qui a obtenu le plus brillant succès. Sans les tergiversations du défendeur, c'eût été lui qui eût créé le personnage du Doge. Mais si un autre a eu cet avantage, M. Frédérick-Lemaître peut encore acquérir une gloire égale; il possède assez de talent pour se montrer un second créateur. La comparaison qu'on voudra faire de son jeu avec celui de M. Ligier sera un puissant aiguillon pour la curiosité publique; ainsi, d'une discorde passagère, d'un orage qui avait d'abord mis les coulisses en émoi, peut naître la source d'un bénéfice considérable pour la Porte-Saint-Martin.

M. Caruel-Marido n'a pas eu plutôt recueilli l'héritage de M. le baron de Mongenet qu'il s'est empressé de rendre le rôle de Marino Faliero à M. Frédérick-Lemaître. Celui-ci n'a opposé tout d'abord que la crainte de ne pas réussir après M. Ligier. Vainement nous avons voulu rassurer notre pensionnaire contre son excessive modestie; on a fini par exprimer un refus catégorique; il a donc fallu, pour la seconde fois, venir devant la justice consulaire à l'occasion du *Doge de Venise*.

Il est évident que l'obstination actuelle du défendeur provient moins de la modestie que de l'amour-propre. On ne veut pas reprendre un rôle dont on a été privé à une autre époque : le Tribunal n'approuvera point cette susceptibilité de coulisses. Les magistrats ne verront que l'esprit et la lettre des conventions intervenues entre les parties. Or, aux termes de l'engagement que vous avez contracté avec l'administration de notre théâtre, lorsqu'il était sous la direction de MM. De Serres et Merle, vous êtes tenu de jouer tous les premiers rôles que nous jugeons convenables à votre physique et à votre talent. Le personnage de Marino Faliero que nous vous destinons est bien un premier rôle; vous êtes donc tenu de le remplir, puisque telle est notre volonté. Qu'importe que ce rôle vous ait été interdit il y a quelques mois! N'est-ce pas par votre faute que cette interdiction a eu lieu? Et depuis quand, d'ailleurs, un directeur doit-il se soumettre au caprice d'un pensionnaire? Nous ne vous devons aucun compte des motifs qui ont déterminé notre conduite qui, du reste, n'a pas besoin de justification. Un contrat positif vous oblige à jouer sur notre ordre.

En définitive, nous concluons à ce que M. Frédérick-Lemaître soit condamné à assister, dans les vingt-quatre

heures, aux répétitions de *Marino Faliero*, et à jouer, dans les cinq jours du jugement à intervenir, le rôle du Doge, sinon à nous payer 500 francs pour chaque jour de retard, sauf plus ample indemnité, le cas échéant.

Mᵉ Auger riposta, pour Frédérick-Lemaître, de la façon suivante :

On répète souvent que les comédiens sont des êtres capricieux, et que la chose du monde la plus difficile à conduire est une troupe dramatique. Ne pourrait-on pas appliquer la même observation à MM. les directeurs de théâtre? La cause actuelle n'est-elle pas une preuve palpable que les acteurs ne sont pas seuls sujets à des changements subits de volonté? Effectivement, après nous avoir tour à tour donné et retiré le rôle de Marino Faliero, on veut maintenant nous forcer à le reprendre dans les vingt-quatre heures. Qui nous garantira que votre volonté d'aujourd'hui subsistera encore demain?

Je ne parlerai pas du talent de M. Frédérick-Lemaitre, ni du mérite de la tragédie ou du mélodrame de M. Casimir Delavigne, comme on voudra l'appeler. Le Tribunal n'est point une académie, et la justice consulaire n'a pas été instituée pour décerner des palmes aux artistes et aux littérateurs. On ne s'occupe ici que d'intérêts matériels. Lorsque nous sommes venus la première fois dans cette enceinte, ce n'était point un désir de gloire qui était le mobile de notre conduite. On nous avait accordé vingt francs de feux par chaque représentation. Nous avions un rôle dans *Marino Faliero*, et nous présumions que cette pièce aurait un succès prodigieux. Nos prévisions n'ont point été trompées ; après plus de soixante représentations consécutives, la curiosité publique est loin d'être refroidie ; nous avions donc le plus grand intérêt à conserver notre rôle dans la tragédie nouvelle, qui devait infailliblement nous procurer un grand nombre de feux, c'est-à-dire des bénéfices certains. Nous suppliâmes le Tribunal de nous conserver un rôle qui nous appartenait de droit. La justice crut devoir rejeter notre demande; il fut décidé que nous ne jouerions pas *Marino Faliero*. Cette sentence fait la loi des parties ; elle n'a point été attaquée par la voie d'appel. Depuis lors, notre position respective n'a point changé. Comment ose-t-on aujourd'hui demander le contraire de ce qu'on a fait juger il y a à peine quelques semaines?

J'ai une considération non moins puissante à présenter au Tribunal. Un acteur n'a pas d'autre patrimoine que son talent, ou, pour parler avec plus l'exactitude, que l'estime qu'on fait de son talent. Affaiblissez cette estime, et vous précipitez l'artiste dans l'indigence, car la faveur populaire se retire plus vite encore qu'on ne parvient à la conquérir. Comment le public pourrait-il continuer d'avoir de l'engouement pour un acteur qu'il verra devenir votre jouet habituel? Donner, enlever, donner encore le même rôle à un pensionnaire, c'est le rendre la risée de ses camarades, le dégrader à ses propres yeux et l'exposer au mépris de la foule. On cesse de voir l'artiste habile là où l'on n'aperçoit plus que l'objet de la décision du directeur. Avec sa renommée, l'acteur perd tous ses moyens de subsistance. Je livre ces réflexions à la sagesse du Tribunal.

Le Tribunal, présidé par M. Remi Claye, formula cette sentence :

Attendu que le sieur Frédérick-Lemaître est obligé, par son engagement, à jouer tous les rôles qui lui seront confiés par le directeur lorsqu'ils conviennent à son emploi et à ses moyens;
Attendu que le sieur Frédérick, qui connaît déjà le rôle de Marino Faliero pour l'avoir étudié, n'a présenté aucun motif valable pour refuser de le jouer;
Condamne le sieur Frédérick à assister dans les vingt-quatre heures du présent jugement aux répétitions de la pièce, et à la jouer dans la huitaine également du présent jugement; sinon et faute par lui de ce faire, le condamne dès à présent à 100 francs de dommages-intérêts par chaque jour de retard, et aux dépens, sous réserve de plus amples indemnités dans le cas où Frédérick n'exécuterait pas le présent jugement.

Frédérick-Lemaître n'appela pas plus de ce deuxième arrêt qu'il n'avait appelé du premier. L'honneur était sauf, de par sa résistance; il importait désormais pour lui de gagner devant le public le procès deux fois perdu devant les juges. La lutte contre le souvenir de Ligier n'avait, au fond, rien qui l'effrayât ou lui déplût;

il s'y prépara sans délai. Le directeur de la Porte-Saint-Martin n'eut garde de soulever une contestation nouvelle, en réclamant l'exécution rigoureuse de l'arrêt obtenu; l'essentiel était que la rentrée de Frédérick s'effectuât dans des conditions suffisantes pour amener les recettes dont le théâtre avait le plus pressant besoin; on accorda donc au Doge nouveau tout le temps qu'il jugea nécessaire au complément de ses études.

La perspective d'un regain de succès pour *Marino Faliero* ne souriait pas moins à Casimir Delavigne qu'au directeur de la Porte-Saint-Martin. L'auteur principal de *Trente ans*, mandataire de M. Caruel-Marido, écrivait au comédien, le 13 septembre, ce billet significatif :

> Voici, mon cher Frédérick, un *Marino* tout neuf. Nous venons, M. Caruel et moi, de voir M. Casimir Delavigne. Il est enchanté que vous repreniez le rôle, et il nous a chargés de vous dire que non-seulement il vous donne carte blanche, mais encore qu'il vous prie de faire à la mise en scène du rôle et de l'ouvrage tous les changements que votre esprit et votre génie vous dicteront.
> Allons, mon ami, profitons vite de la déconfiture du grand rival.
> Tout à vous,
> V. DUCANGE.

Frédérick, méditant son rôle, devint bientôt maître de ses développements et de ses nuances; il les traduisait aux répétitions avec un succès dont l'écho surexcitait la curiosité publique. La reprise de *Marino Faliero* eut lieu, le 29 septembre, avec une solennité égale à celle de la première représentation.

Nous avons dit que la réputation de Casimir Delavigne était alors indiscutée. Commencée par les Messéniennes courageuses où le poète, s'ins-

pirant du deuil national, avait glorifié la France en face de ses ennemis victorieux, cette réputation s'était accrue par des œuvres dramatiques dans lesquelles, après avoir copié Racine, l'auteur prétendait concilier, par une manière mixte, les écoles ennemies. Trop intelligent pour rester complètement en dehors du mouvement littéraire qui apparaissait comme une conséquence forcée de la transformation sociale accomplie depuis 1789, mais trop prudent pour s'y lancer dès l'origine, Casimir Delavigne s'était placé, entre l'ancien et le nouveau système, sur le pied d'une neutralité active, en prenant à chacun d'eux ce qui convenait à son goût personnel. *Marino Faliero* marquait un pas nouveau du poète dans la voie révolutionnaire; des trois unités classiques il en répudiait une, celle de lieu, et imprimait à son œuvre une physionomie insolite en la soumettant au cortège d'accessoires que le classicisme scénique répudiait encore.

Le sujet, emprunté aux chroniques italiennes de Sanuto et au drame de lord Byron, peut se raconter en quelques lignes. Marino Faliero, Doge de Venise, est, quoique octogénaire, le mari d'une femme jeune et belle. Elle est outragée par un écriteau diffamatoire dont Faliero découvre l'auteur. Il le défère au Sénat, qui le punit d'une peine insuffisante à laver l'affront du dernier des gondoliers. Le Doge, indigné contre le patriciat vénitien, se saisit de la première occasion venue pour servir sa vengeance. Il pénètre le mystère d'une conspiration du peuple contre les nobles et s'en fait le chef; mais il est trahi et meurt par ordre du Conseil des Dix.

Cette donnée, que Byron a traitée avec sagesse

et sobriété, n'avait point paru suffisante à Casimir Delavigne. Elle se complique, dans sa pièce, d'un adultère d'autant plus coupable que la femme du Doge a pour complice un neveu, un fils adoptif du vieillard couronné. Le spectateur sait, dès la première scène, que Faliero n'est plus qu'un homme à plaindre et qui sera trop heureux d'échapper au ridicule par une mort éclatante. De cette invention malséante et vulgaire, l'auteur a su tirer pourtant des effets qui l'excusent, en greffant sur la chronique ancienne une tragédie neuve, tendre et passionnée.

L'entrée de Frédérick-Lemaître fut saluée par de nombreux applaudissements. Chose étonnante, cet accueil sympathique, loin d'encourager l'acteur, le déconcerta visiblement; aussi parut-il à son désavantage dans les deux premiers actes, tout de raisonnement et de sensibilité. Il avait pris cependant, avec une habileté rare, l'extérieur du personnage; on lisait sur ses traits profondément sillonnés tous les soucis et tous les travaux d'une vie de quatre-vingts ans; sa démarche était facile et grave, ses gestes mesurés et jetés avec un heureux calcul; mais les difficultés de la tâche qui lui incombait rendaient son trouble bien explicable. Au lieu de la prose hachée ou boursouflée qu'il débitait d'ordinaire, il prenait la responsabilité d'un ouvrage en vers presque toujours solennels; au lieu des personnages jeunes et violents, de manières brusques et tranchées auxquels il paraissait voué, il rencontrait le rôle d'un vieillard héroïque, passionné, mais noble, qui ne permettait ni les gestes rompus ni les saccades de la voix; enfin la robe tragique et le manteau ducal mettaient à la gêne son

corps habitué à agir librement sous le frac ou le sarrau modernes.

Les trois derniers actes, vigoureux et originaux, offraient à Frédérick des effets beaucoup plus favorables; il s'y releva d'une façon triomphante. La salle tout entière lui fit une ovation, jugeant que Frédérick avait été inégal, mais comme un homme de haut mérite, dans un rôle qu'il avait sondé plus hardiment et plus profondément que son prédécesseur.

Ce dernier crut devoir, au baisser du rideau, féliciter politiquement le nouveau Doge.

— Je vous remercie de votre démarche, monsieur Ligier, lui répondit Frédérick, mais le public m'avait suffi.

X

Frédérick-Lemaître à l'Ambigu-Comique. — Début fâcheux. — *Peblo*. — Dissensions intestines. — Fin d'un beau rêve.

Frédérick-Lemaître ne donna que treize représentations de *Marino Faliero*. Le 1ᵉʳ novembre il versait la moitié de son dédit à M. Caruel-Marido, qui lui rendait la liberté, à la seule condition de mettre un mois d'intervalle entre son départ de la Porte-Saint-Martin et sa rentrée à l'Ambigu-Comique. Prudence inutile : la Porte-Saint-Martin était déclarée en faillite et fermait le jour même où Frédérick reparaissait au théâtre rival, dans la pièce suivante :

5 Janvier 1830. — *Les Voleurs et les Comédiens*, pièce en trois actes et six tableaux, par MM. Charles Dupeuty et Benjamin Antier. — Rôle de *Saint-Julien*.

Une troupe de comédiens français s'est arrêtée, pour déjeuner, dans une auberge d'Italie. Elle se rend chez le prince de Castel-Negro qui l'a engagée pour donner des représentations dans son château. Parmi ces artistes se trouve la jeune première Adèle que son amant, Saint-Julien, a suivi dans l'espoir d'être engagé et surtout de partager le festin qui se prépare. On le reçoit fort mal et c'est à grand'

peine qu'il obtient la faveur de manger un morceau sur le pouce. Tout-à-coup un cri se fait entendre et des figures atroces se montrent à toutes les issues de l'auberge : ce sont des brigands qui arrêtent les acteurs, les emmènent avec leurs bagages, et laissent Saint-Julien par terre, le croyant tué d'un coup de pistolet. Le pauvre diable n'est pas mort ; il court après ses camarades et se présente aux ravisseurs sous le déguisement de Clara Wernac, brigand-demoiselle renommé. On le fait chef de la bande, à laquelle il propose de partir avec les comédiens, de laisser croire à Castel-Negro que tous sont artistes et de dévaliser, à la faveur de ce mensonge, et le prince et ses invités. On accepte avec enthousiasme, mais le premier soin de Saint-Julien est naturellement d'avertir l'intendant de Castel-Negro, qui prévient la gendarmerie du pays. Au beau milieu du spectacle, les bandits sont faits prisonniers ; le prince reconnaissant attache les comédiens à sa maison, marie Saint-Julien avec Adèle, et tout se termine par des chants et des danses.

Le répertoire des Funambules contient des scénarios moins nuls que celui-ci. Les auteurs avaient eu souci, non de mettre dans leur ouvrage une action ou un sens, mais de donner à Frédérick l'occasion de montrer son entier savoir-faire. On le voyait, au début, jouer une scène de *Trente ans* et déclamer des vers de *Sémiramis*. A l'acte suivant, il charmait les yeux sous le costume fashionable de brigand-demoiselle : robe de velours plein ouvert sur la poitrine, collier carcan, chaîne d'or. Pendant les derniers tableaux, il endossait divers déguisements, et se livrait à diverses parodies ou scènes d'imitation, débitant tour à tour des lambeaux de mélodrames, de farces, de tragédies, de comédies, d'opéras même. Au total il déclamait, dansait et chantait sans relâche dans cette parade prétentieuse qui fatigua le public et que sa présence seule préserva des sifflets.

C'est par gratitude sans doute que MM. Dupeuty et Antier concédèrent à Frédérick-Lemaître le tiers de leurs droits d'auteurs. Il ne paraît pas que le comédien se soit rendu compte qu'en acceptant il démentait un des points principaux de son discours-programme. La modicité du présent tranquillisait probablement sa conscience : *les Voleurs et les Comédiens* furent donnés vingt-huit fois, avec des recettes dérisoires.

Des biographes, malveillants ou superficiels, ont prétendu que Frédérick-Lemaître, jaloux à l'excès, ne pouvait souffrir qu'un camarade recueillît des applaudissements à ses côtés. Les faits affirment, au contraire, que Frédérick, prenant à cœur les intérêts de l'écrivain qui lui donnait un rôle, montrait aux répétitions une ardeur infatigable, stylait ses partenaires, réglait la mise en scène, et provoquait au besoin l'engagement d'artistes nouveaux pour composer ce bon ensemble sans lequel il n'est point de succès. Lors de sa rentrée dans *Marino Faliero*, il avait imposé, pour le rôle de Fernando, un jeune acteur de l'Ambigu nommé Adolphe et qui fut plus tard Laferrière; au moment de son association avec Tournemine, il engagea tout d'abord Beauvallet, qui s'était cependant posé comme son rival en s'appropriant ses meilleurs rôles; quand la faillite de la Porte-Saint-Martin devint officielle, c'est Frédérick encore qui ouvrit à Marie Dorval les portes de l'Ambigu, en stipulant que son engagement aurait la même durée que le sien propre, et que la rupture de l'un entraînerait celle de l'autre. Ce ne sont point là, certes, des actes indiquant une nature égoïste, et nous en rencontrerons ultérieurement assez

d'autres pour dissiper, à cet égard, les doutes que pourrait conserver le lecteur.

Frédérick-Lemaître et M^me Dorval parurent ensemble dans la première nouveauté qui suivit *les Comédiens et les Voleurs*.

4 Mars. — *Peblo, ou le Jardinier de Valence*, mélodrame en trois actes, par MM. Saint-Amand et Jules Dulong. — Rôle de *Peblo*.

Peblo, le plus beau des jardiniers de Valence, est sur le point d'épouser Maria, pour laquelle il n'a cependant pas grand amour. Une sorcière lui a prédit qu'une noble fille l'avouerait un jour pour amant, et, depuis ce temps, il ne songe plus qu'à la belle Elena, fille du corrégidor San-José, chez qui Maria sert en qualité de cameriste. De son côté, Elena, dévote ardente, retrouve dans Peblo, qui lui est présenté par Maria, tous les traits d'un archange qu'elle admire depuis longtemps dans un tableau de son oratoire, et pour lequel le beau jardinier a effectivement servi de modèle. Cependant un autre amant soupire pour Elena ; c'est le capitaine Jacinti, son cousin. Grâce à Maria, il s'introduit la nuit chez la noble fille. Elena le repousse avec mépris, mais, entendant venir son père, et craignant d'être compromise par la présence de Jacinti, elle le conjure de fuir. Jacinti aime mieux se cacher et il s'enferme dans un coffre. Quand le père est parti, Elena se hâte de délivrer le capitaine, mais celui-ci ne donne plus signe de vie. Effrayée de cette catastrophe, Elena entend tout-à-coup chanter sous ses fenêtres ; c'est Peblo qui lui donne une sérénade. Elle l'appelle et le supplie d'enlever le cadavre par une porte dérobée dont elle lui donne la clef. Peblo consent, en se promettant bien de revenir la nuit même chercher la récompense de son dévouement.

Cependant les amis de Peblo sont au cabaret, et le pêcheur Dimio se plaint à eux des dédains du jardinier pour sa sœur Maria. Peblo survient ; poursuivi par une patrouille, il a laissé le corps de Jacinti sur le pavé et s'est sauvé à la faveur de la nuit. On le fait boire, il boit lui-même afin de se monter la tête pour le projet qu'il a conçu. Dans l'ivresse, une demi-confidence lui échappe ; on se moque de lui et on le menace de le chasser de la confrérie s'il ne

prouve pas la bonne fortune dont il se vante. Peblo accepte et parie qu'avant une heure il amènera au cabaret sa noble maîtresse. Il se rend en effet chez Elena, et moitié par force, moitié par menace de la perdre en révélant le secret qu'il a surpris, il l'entraîne voilée à la taverne, où il la montre avec orgueil. Furieux de l'affront que Peblo fait à sa sœur, Dimio veut arracher le voile d'Elena ; celle-ci tire un poignard, frappe l'insolent et s'évanouit. Jacinti, revenu de son long évanouissement, paraît à point pour recevoir Elena des mains du jardinier qui se dénonce ensuite comme auteur de la mort de Dimio.

Jacinti n'a plus que du mépris pour sa cousine, qu'il croit la maîtresse de Peblo. Elena ne peut accepter la pensée de son déshonneur; elle conjure Peblo de confesser la vérité, afin de l'excuser aux yeux de Jacinti. Peblo refuse pour ne point faire passer Elena dans les bras de son cousin qu'il croit aimé ; la senora ne peut vaincre son obstination qu'en lui avouant qu'elle n'a jamais eu d'amour que pour lui. Heureux de ces paroles, Peblo la justifie, subit courageusement la torture et meurt aux pieds d'Elena, que le corrégidor conduit au couvent de l'Annonciade.

La donnée de ce mélodrame, empruntée à une pièce de Desforges, *Féodor et Lisinska*, représentée en 1786 à la Comédie-Française, et dont s'inspirèrent, beaucoup plus tard, Victorien Sardou pour *Maison neuve*, Gozlan et Plouvier pour *la Princesse rouge*, est intéressante et hardie ; mais les auteurs l'ont traitée avec plus de vigueur que d'habileté. Les événements se succèdent sans beaucoup d'ordre et les personnages s'expriment d'une façon prétentieuse et fatigante. Bien mis en scène et monté avec luxe, *Peblo* réussit cependant de la façon la plus complète. M^{me} Dorval fit preuve d'un art exquis dans le rôle ingrat de la dévote Elena, et Frédérick saisit à merveille la double physionomie du jardinier, sentimental et généreux dans une partie de l'ouvrage, matériel et brutal dans l'autre.

Les directions multiples sont ordinairement malheureuses. Il est rare, en effet, que deux hommes aient sur un art et sur l'exploitation de cet art des idées identiques. Des discussions s'étaient bientôt élevées entre Frédérick-Lemaître et Tournemine. Ce dernier, écrivain sans consistance, n'avait comme administrateur que des aptitudes contestables; il n'en prétendait pas moins exercer, sur Frédérick, une autorité que le comédien, fort de sa compétence, n'acceptait pas sans révolte. A la faveur de ces tiraillements, la situation de l'Ambigu, critique depuis quelques années, s'aggravait encore. On n'attirait le public qu'en renouvelant fréquemment l'affiche. A *Pcblo* succéda, le 3 avril, une reprise de *l'Auberge des Adrets*.

Cette pièce — interdite, on se le rappelle, au printemps de 1824 — avait été autorisée de nouveau, en novembre 1828. Jouée alors par un acteur secondaire du nom de Vautrin, elle n'avait produit qu'une sensation médiocre. La réapparition de Frédérick sous les haillons de Macaire donna une vie nouvelle à ce mélodrame singulier, augmenté pour la circonstance de la valse de *Faust*, et dans lequel Serres tenait pour la première fois le rôle de Bertrand, qu'il s'assimila avec une adresse étonnante.

La reprise de *Trente ans*, qui suivit (15 mai), ne fut pas moins heureuse; mais les efforts de Frédérick, contrariés par Tournemine, ne pouvaient apporter qu'un secours momentané à l'entreprise sur laquelle pesait un arriéré considérable. Il le comprit, jugea la lutte impossible et résigna, le 25 mai, ses fonctions de directeur de la scène. Les créanciers de l'Ambigu s'ému-

rent, déposèrent Tournemine, et essayèrent d'exploiter pour leur compte. Frédérick se trouvait dans une situation fausse à laquelle ils eurent le bon goût de compatir : une résiliation amiable mit fin, le 2 juillet, à l'essai malencontreux dont Frédérick n'avait tiré ni profit ni gloire.

Le 5 juilllet, il signait avec Harel, directeur de l'Odéon, un engagement de vingt mois pour jouer les premiers rôles dans la tragédie, la comédie, le drame et le vaudeville, moyennant un feu ou cachet de soixante-dix francs par représentation, le chiffre de dix-sept représentations par mois lui étant garanti (9).

Avant de quitter l'Ambigu, Frédérick voulut démontrer, d'une façon éclatante, l'influence qu'il eût pu exercer sur le public, en composant les spectacles à sa guise. Il traita avec les administrateurs pour six soirées qu'il prit à son compte, à mille francs chacune, et gagna la partie en réalisant de beaux bénéfices.

L'Ambigu-Comique s'était mis en faillite avant même que Frédérick y donnât sa dernière représentation, composée de *Trente ans* et de *l'Auberge des Adrets*.

XI

Frédérick-Lemaître tragédien. — Un trait de modestie. — Harel et Mlle Georges. — *Nobles et Bourgeois.* — *La Mère et la Fille.* — *L'Abbesse des Ursulines.* — *Napoléon Bonaparte.* — *Médicis et Machiavel.* — *Le Moine.* — *La Maréchale d'Ancre.* — *Mirabeau.*

L'intention de Frédérick-Lemaître était, en quittant l'Ambigu, de courir quelque peu la province. La Révolution de Juillet, en rendant ce voyage impossible, avança d'un bon mois sa rentrée au Second Théâtre-Français. Il y parut d'abord dans le répertoire tragique, et joua successivement :

12 Août 1830. — *Les Vêpres Siciliennes*, tragédie en cinq actes, par Casimir Delavigne. — Rôle de *Procida*.

18 Août. — *Othello*, tragédie en cinq actes, par Ducis. — Rôle d'*Othello*.

31 Août. — *Manlius*, tragédie en cinq actes, par De la Fosse. — Rôle de Manlius.

6 Septembre. — *Hamlet*, tragédie en cinq actes, par Ducis. — Rôle d'*Hamlet*.

11 Septembre. — *Iphigénie en Aulide*, tragédie en cinq actes, par Racine. — Rôle d'*Achille*.

Ces essais, qui attirèrent à l'Odéon un public considérable, fournirent à la presse un intéres-

sant sujet d'étude. On reconnut généralement que Frédérick était, dans la tragédie, ce qu'on l'avait vu dans le drame : un acteur intelligent, chaleureux, et peu jaloux d'être applaudi par les procédés ordinaires. Nous rencontrons cependant, au milieu des articles les plus flatteurs, certaines réticences qui donnent à penser que Frédérick n'avait pu complètement triompher, dans son nouvel emploi, des difficultés nées de ses habitudes et de sa nature. Une anecdote peu connue prouve qu'il se jugeait lui-même, sous ce rapport, avec une sagacité rare.

L'Odéon allait reprendre *Sylla*. L'auteur de cet ouvrage, M. de Jouy, monta sur le théâtre à l'une des répétitions, s'approcha de Frédérick chargé du principal personnage, et lui dit :

— Monsieur, vous êtes, dans ce rôle, plus beau que Talma!

Un appel de Frédérick fit aussitôt accourir Harel :

— Mon ami, dit le comédien très-ému, M. de Jouy vient de prononcer une parole qui m'a profondément blessé. Levez la répétition, je ne joue plus *Sylla*.

Le nom de Harel doit revenir assez souvent sous notre plume pour qu'une notice sur ce personnage ait ici son utilité.

Né le 3 novembre 1790, Harel était neveu de Luce de Lancival, auteur tragique, qui dirigea ses études et fit de lui un excellent humaniste. Nommé, en 1810, auditeur au Conseil d'Etat, Harel fut, quatre années plus tard, appelé à la sous-préfecture de Soissons et se montra, pendant toute la durée du siège de cette ville par les Russes, plein d'énergie et de patriotisme.

Son attachement à Napoléon le fit destituer par la première Restauration; les Cent-Jours, en revanche, lui donnèrent à administrer le département des Landes. La seconde Restauration l'exila, mais l'amnistie lui rouvrit, vers 1820, le chemin de la capitale. Il y fonda *le Miroir*, collabora à divers journaux d'opposition, et s'attacha finalement à la fortune de Mlle Georges Weimer, tragédienne illustre, avec laquelle il parcourut la France jusqu'au jour où la direction de l'Odéon lui fut accordée (juillet 1829).

C'était, au dire de ses contemporains, un homme agréable, spirituel, entreprenant, mais dominé par Mlle Georges au point d'oublier sa dignité personnelle et de sacrifier, sur un mot, les intérêts des écrivains ou des acteurs susceptibles de porter ombrage à son amie.

Mlle Georges, alors âgée de quarante ans, était belle d'une beauté devant laquelle s'inclinaient les poètes, et qui avait eu pour admirateurs divers rois et Napoléon lui-même. Son talent, vigoureux et profond, l'avait placée au premier rang des interprètes tragiques. Un caractère entier, capricieux jusqu'à l'injustice, jaloux jusqu'à la perfidie, déparait en elle les dons de la nature; on l'admirait sans éprouver à son égard cette sympathie que la bonté du cœur attire, et dont Mme Dorval, par exemple, fut constamment environnée.

Mlle Georges assista-t-elle avec plaisir aux essais de Frédérick-Lemaître dans la tragédie? Il est permis d'en douter en voyant ces essais s'interrompre tout-à-coup, et l'acteur se vouer exclusivement à l'interprétation des dramaturges modernes. Volontaire ou forcée, la détermina-

tion de Frédérick était intelligente et lui fut des plus profitables.

20 Septembre. — *Nobles et Bourgeois*, drame en cinq actes, par MM. Frédéric Soulié et Cavé. — Rôle de *Frantz*.

La scène se passe à Schwelnitz, dans le royaume de Bohême, sous le règne de l'empereur Maximilien. La bourgeoisie et la noblesse de cette ville se sont voué une haine qui se manifeste souvent par des luttes sanglantes. Frantz, le fils du bourgmestre, se fait surtout remarquer par son acharnement contre les patriciens. C'est ainsi que, prenant pour prétexte le vol d'un cheval, il ameute les bourgeois contre les nobles et provoque un nommé Denctz, qui s'échappe à la faveur de la nuit et se réfugie chez la maîtresse même de Frantz. Ce dernier, qui vient passer quelques instants près de son Agathe, est surpris par le père de la jeune personne qui le menace de mort et va frapper quand le gouverneur militaire se présente pour arrêter l'instigateur des troubles. Le père magnanime se dévoue pour Frantz et se livre aux soldats, après avoir fait jurer au séducteur d'épouser Agathe.

Frantz, peu touché d'une générosité que le vieillard paie de sa vie, refuse bientôt de tenir son serment. Agathe, après avoir feint un suicide, poursuit son ancien amant d'une rancune tenace, mais il échappe aux nombreux pièges qu'on lui tend. Déguisée par un épais voile, elle parvient cependant à faire croire à Frantz qu'un officier de l'empereur, nommé Tansdorff, l'a appelé lâche ; Frantz, animé par la fureur, se jette l'épée à la main sur ce seigneur qui paraît au même instant, et qui, en se défendant, blesse grièvement le provocateur.

Le bourgmestre, pour venger son fils, active le jugement de Tansdorff qui meurt dans les tortures. Frantz expire également, après une entrevue suprême avec Agathe, et le bourgmestre châtie la vindicative amoureuse en la condamnant à la prison perpétuelle.

Tiré d'un roman de Vanderwelde, intitulé *les Patriciens*, ce drame parut long, froid et indigeste. Frédérick se montra « vif, beau, spirituel

et passionné » dans le rôle de Frantz, sans que l'ouvrage bénéficiât de son succès personnel. Les auteurs gardèrent l'anonyme, et leur pièce, représentée quatre fois, ne fut pas imprimée.

11 Octobre. — *La Mère et la Fille*, comédie en cinq actes, par MM. Empis et Mazères. — Rôle de *Duresnel*.

<small>La femme du magistrat Duresnel a été séduite, pendant une absence de son mari, par l'Anglais Talmours qui s'éprend ensuite de la fille de sa victime et la demande en mariage. M^{me} Duresnel refuse d'abord par jalousie et consent ensuite par prudence. Mais, au moment de signer le contrat, Duresnel apprend son malheur par un billet que lui remet innocemment sa fille. Il songe, au premier moment, à dégrader publiquement la coupable et à tuer le séducteur ; la pensée du déshonneur retombant sur ses enfants l'arrête. Il exige de Talmours un éclat qui sauve sa réputation et l'avenir de sa fille ; l'Anglais, provoquant une basse discussion d'intérêt, donne froidement son honneur pour M^{me} Duresnel et se tue. La coupable continuera à jouir devant le monde des égards de son mari, mais dans l'intimité, le mépris de l'époux outragé sera son châtiment.</small>

Cette donnée très-simple est développée avec beaucoup d'art. Rompant avec les traditions qui faisaient des maris trompés un sujet de risée, les auteurs ont mis l'adultère aux prises avec la famille, face à face avec les enfants, punition tardive, mais inévitable. Le dénoûment, qui détourne le châtiment de la tête innocente, est excellent, moral et juste. Il y a terreur et pitié dans ces scènes où la comédie s'allie heureusement au drame, et dont l'effet fut immense.

Le rôle de Duresnel laissait à l'interprète une responsabilité très-grande. Frédérick, retrouvant le ton de l'ancienne comédie, sut y montrer un naturel sans effort, un aplomb parfait, une dic-

tion pure, une noblesse réelle. Rien dans son jeu de faux, d'outré, de niaisement apprêté. La scène où la jeune fille dévoilait ingénument le crime de sa mère produisait une sensation profonde ; l'acteur y fut admirable de simplicité et de douleur poignante. Composition large et sévère, étude vraie avec des nuances très-fines de sentiment, le Duresnel de Frédérick a pu, sans exagération, être considéré comme un digne pendant du Danville de Talma.

6 Novembre. — *L'Abbesse des Ursulines, ou le Procès d'Urbain Grandier*, drame en trois actes, par MM. Ch. Desnoyers et J. Mallian. — Rôle du *Père Joseph*.

Urbain Grandier a composé un ouvrage contre le célibat des prêtres. Une créature du cardinal de Richelieu, le père Joseph, est chargé de poursuivre l'auteur de cet écrit. Il fait arrêter Urbain dans un couvent d'Ursulines où il s'est réfugié et dont l'abbesse est éperdument amoureuse de lui. Urbain aime une jeune personne noble, qui est aimée d'un jeune avocat nommé Fournier. Cet avocat prend fait et cause contre Urbain, qui est accusé de sortilège. De son côté l'abbesse, furieuse d'être déçue dans ses espérances, se ligue avec les persécuteurs du jeune prêtre.

Urbain est traduit devant un tribunal composé de moines fanatiques. Fournier, que le désir de se venger avait un moment animé, est revenu à des idées de raison ; il plaide éloquemment la cause d'Urbain et triompherait des juges si l'arrêt n'était prononcé d'avance. Urbain, conduit à la salle des tortures, subit la question ; mais le peuple se prononce en sa faveur, enfonce les portes et le délivre.

L'abbesse recueille le blessé qui se rétablit en quinze jours, et veut le faire évader avec l'aide de Fournier ; mais le capucin Joseph est instruit de leurs projets et les déjoue. En protégeant la fuite d'Urbain, Fournier reçoit une blessure mortelle ; Urbain expire dans les flammes et l'abbesse affolée partage son bûcher.

Cette histoire lamentable demandait à être présentée avec une adresse qui manquait aux

auteurs. Le premier acte de leur pièce fut écouté attentivement, mais les deux derniers ne se jouèrent qu'au bruit des murmures et des sifflets. Frédérick, en Eminence grise, et Mlle Georges en abbesse, trouvèrent de belles inspirations. La pièce néanmoins n'eut que quatre représentations et resta manuscrite.

Dans ses volumineux et vivants *Mémoires*, Alexandre Dumas raconte qu'à l'issue d'un souper donné après la première représentation de *la Mère et la Fille*, Harel l'emprisonna dans une chambre attenante à celle de Mlle Georges en lui disant : « Vous n'en sortirez pas que vous n'ayez fait une pièce sur Napoléon. »

Victoires et Conquêtes étaient dans un coin, Bourrienne dans l'autre, Norvins sur la table, *le Mémorial de Sainte-Hélène* sur la cheminée. Une forte prime aidant, Dumas prit du bon côté la plaisanterie et se mit à l'ouvrage. Au bout de huit jours le drame était fait; il se composait de vingt-quatre tableaux et comportait neuf mille lignes.

Frédérick devait jouer le rôle principal. Jugeant que le physique était pour beaucoup dans cette création, Dumas discuta ce choix, rien ne ressemblant moins à Napoléon et surtout à Bonaparte que Frédérick.

— Mon cher, lui dit Mlle Georges, juste à ses heures, un homme du talent de Frédérick peut tout jouer.

La raison parut bonne à l'auteur qui s'y rendit.

On eut quelque peine à mettre en scène la version touffue de Dumas, qu'il fallut amputer d'une bonne moitié. La première représentation

en fut donnée devant une assistance considérable et sympathique.

10 Janvier 1831. — *Napoléon Bonaparte, ou Trente ans de l'histoire de France*, drame en six actes et dix-neuf tableaux, par Alexandre Dumas. — Rôle de *Napoléon*.

Le premier acte se passe à Toulon, où l'on voit le lieutenant Bonaparte, contrarié dans ses plans d'attaque par les représentants du peuple, chargés par un gouvernement ombrageux de diriger les généraux de la République. Heureusement, Gasparin, l'un d'eux, a deviné le génie du jeune Bonaparte ; il fait adopter son plan, et l'attaque commence.

Au deuxième acte, la foire de Saint-Cloud ; Napoléon, déguisé dans la foule, à la veille de son couronnement, manque d'être assassiné par des conspirateurs royalistes ; il a avec Bourrienne une conversation confidentielle, puis enfin apparaît en manteau impérial sur le balcon des Tuileries, aux acclamations du peuple.

Le troisième acte nous transporte à Dresde, où l'on voit Napoléon, au faîte de sa puissance, recevant une douzaine de rois en maître de maison, et causant littérature avec Talma. Le tableau change pour montrer le camp français, des scènes de bivouac, une revue, et Napoléon donnant divers ordres pour la grande bataille qu'il va livrer. Nous entrons ensuite à Moscou, qui bientôt devient la proie des flammes ; Napoléon veut marcher à Saint-Pétersbourg, ses maréchaux redemandent Paris, la fatale retraite est résolue et s'opère avec de navrants épisodes.

Le quatrième acte se passe à Fontainebleau, où nous sommes témoins de l'abdication et des adieux de l'empereur.

Le cinquième acte montre tour à tour un ministre de la Restauration outrageant l'armée dans la personne d'un brave, puis l'île d'Elbe et les apprêts du départ de Napoléon pour la France, puis un salon du faubourg Saint-Germain où les émigrés rêvent l'ancien régime, puis le vaisseau qui transporte l'empereur en France, enfin le déménagement des Bourbons et la rentrée du petit caporal.

Le sixième acte retrace la longue et douloureuse agonie du grand homme.

C'est, comme on voit, moins un drame qu'un défilé de scènes plus ou moins heureuses, dont

l'auteur lui-même reconnaît la pauvreté littéraire. Tout était fait à coups de ciseaux, sauf un rôle d'espion, personnage intéressant qui, sauvé de la mort à Toulon par Bonaparte, se dévoue au service de ce dernier, le préserve à Saint-Cloud du poignard d'un assassin, et meurt pendu à Sainte-Hélène, pour avoir tenté d'arracher leur proie aux Anglais.

Le succès de *Napoléon Bonaparte* fut énorme, succès de circonstance auquel ajoutait une mise en scène qui n'avait pas coûté moins de quatre-vingt mille francs, et dont Frédérick-Lemaître put revendiquer une part importante.

Plein de respect pour la mémoire du conquérant qui avait été la grande admiration de sa jeunesse, Frédérick avait composé son rôle avec un soin extrême. Le duc de Bassano, consulté par lui, s'était fait un plaisir de l'aider par des indications précieuses d'attitudes et de costumes. Les spectateurs de l'Odéon acclamèrent le comédien tour à tour noble, énergique, bonhomme, pathétique, toujours simple et vrai; la presse le couvrit d'éloges, et Dumas lui offrit un exemplaire de son œuvre avec cette dédicace significative : « Au Talma romantique ! »

11 Avril. — *Médicis et Machiavel*, drame en trois actes et en vers, par M. Pellissier. — Rôle de *Médicis*.

Machiavel, poussé par Rome, conspire contre le dernier Médicis, son bienfaiteur et son ami; mais il est contrarié dans ses desseins par son fils Carlo qui, dévoué à Médicis, met ce dernier sur ses gardes. Informé que ses ennemis tiennent assemblée dans une caverne, Médicis y pénètre avec audace, surprend tous leurs projets, et, se dévoilant, les fait tomber à ses pieds. Machiavel, cruellement puni par la mort acci-

dentelle de son fils, prend le chemin de l'exil, et Médicis travaille en paix à la gloire de Florence.

Sur ce thème suffisant, l'auteur a écrit des vers corrects, tantôt élégants, tantôt pleins d'énergie. Deux scènes d'un grand effet protégèrent son œuvre, dans laquelle Ligier paraissait pour la première fois à côté de Frédérick, et qui disparut de l'affiche après cinq soirées.

28 Mai. — *Le Moine*, drame fantastique en cinq actes et huit tableaux, d'après le roman de Lewis, par L.-M. Fontan. — Rôle d'*Ambrosio*.

L'esprit du mal, jaloux de la vertu d'Ambrosio, prieur des Franciscains, dépêche vers lui la plus jolie de ses damnées, Mathilde, pour le pervertir. Mathilde, sous l'habit d'un novice, s'acquitte de sa mission ; mais, après l'avoir possédée, Ambrosio la dédaigne : c'est une autre femme qu'il aime, la pure Antonia que l'on va marier le jour même où commence la pièce. Antonia, de son côté, est éprise du moine ; elle s'évanouit au pied de l'autel en proférant un refus. Pour connaître la raison de sa conduite, la gouvernante d'Antonia la conduit au prieur ; pendant cette entrevue, le secret des deux amoureux leur échappe, mais Antonia se refuse avec horreur aux désirs d'Ambrosio et s'échappe pour aller s'empoisonner. C'est alors que Mathilde offre au moine de sauver Antonia et de la jeter dans ses bras s'il veut abandonner son âme au noir esprit ; fou de désespoir et d'amour, Ambrosio signe sans le lire le pacte que Satan lui présente et qui doit lui assurer dix années de prospérité. A l'aide d'un narcotique, Ambrosio, le soir même, enlève Antonia après avoir tué son frère ; mais un sentiment plus fort que son amour lui fait respecter l'innocente endormie ; le repentir pénètre même dans son âme, il fait venir un prêtre et se confesse ; ce prêtre n'est autre que Satan qui, au moment où le moine implore l'absolution, lui pose sa griffe sur l'épaule et le lance dans un abîme en poussant un cri de triomphe : au lieu de dix ans le pacte infernal ne stipulait qu'un jour.

Le personnage d'Ambrosio semble exhumé de quelque vieux mélodrame, et la pièce, terrible et

sombre, contient surtout des effets de violence. Le jeu passionné de Frédérick lui valut un succès qu'il faillit payer cher. Au dénouement, le démon et le moine se battaient à l'épée ; pendant cet assaut, le fer du maladroit Satan-Delaistre atteignit violemment Frédérick au sourcil gauche ; une ligne plus bas, l'œil eût été perdu. Ce duel, ridicule d'ailleurs, fut supprimé le lendemain.

25 Juin. — *La Maréchale d'Ancre*, drame en cinq actes, par M. le comte Alfred de Vigny. — Rôle de *Concini*.

Le rideau se lève sur les appartements de la maréchale d'Ancre, au Louvre ; ses courtisans y jouent aux dés, aux épigrammes, aux proverbes d'antichambre. A travers les propos frivoles on sent pourtant gronder la menace d'un grand événement politique ; la maréchale d'Ancre, en effet, a décidé l'arrestation du prince de Condé, et cette arrestation s'opère à la suite d'une raillerie du prince. Comme la maréchale promène sur sa cour un regard de triomphe, elle aperçoit à l'écart un homme au teint pâle, aux yeux noirs et sombres ; c'est le corse Micael Borgia, le premier amant de la Galigaï, que la vendetta amène en France, car les Concini et les Borgia sont ennemis héréditaires, et c'est à la suite d'un mensonge que le Florentin a épousé la maîtresse du Corse. La maréchale se sent émue à l'aspect de Borgia ; elle lui accorde une audience particulière et le reçoit le lendemain, au moment même où Concini, qu'on croit loin de Paris, s'introduit dans la maison mystérieuse où Borgia cache à tous les yeux Isabella, sa femme.

Borgia sent se fondre sa haine auprès de celle qu'il a aimée ; il veut la sauver des ennemis qui l'entourent et ont juré sa perte ; elle refuse de fuir, confie ses enfants à Borgia, et tombe bientôt des marches du trône dans un cachot de la Bastille. On instruit rapidement son procès et on la condamne au bûcher comme magicienne, sur la déposition mensongère de Léonora, jalouse jusqu'au crime.

Concini, pendant ce temps, erre dans les escaliers du logis d'Isabella ; quand il parvient dans la rue, c'est pour y rencontrer Borgia. Un combat acharné s'engage entre les

deux ennemis ; ils se blessent en même temps, de façon à ne pouvoir s'achever eux-mêmes ; Borgia meurt le premier, et Concini est arquebusé par les gardes bourgeoises, sur la borne même où Ravaillac monta pour frapper Henri IV. La maréchale, qu'on conduit au bûcher, aperçoit les deux cadavres et meurt avec courage, en léguant à son jeune fils le soin de sa vengeance.

La Maréchale d'Ancre est plutôt un roman qu'une pièce de théâtre. L'action en est trop morcelée pour être bien intéressante ; l'histoire est travestie dans l'idée principale qui est la complicité de Concini dans le crime de Ravaillac ; en revanche il y a dans toutes les scènes une délicatesse de touche assez rare et une couleur locale qui produit illusion. L'accueil des spectateurs fut assez froid, et Frédérick eut quelque peine à se faire applaudir, entre Mlle Georges et Ligier, dans un personnage antipathique et posé d'une façon malhabile.

Après un congé, qu'il utilisa en allant donner des représentations à Calais et à Boulogne, Frédérick reparut à l'Odéon dans divers rôles, et termina son engagement par la création suivante.

3 Novembre. — *Mirabeau*, drame en cinq époques et sept tableaux, par M. Bohain. — Rôle de *Mirabeau*.

L'action commence à Pontarlier, chez le sénéchal qui doit, le jour même, marier sa fille Sophie à M. de Monnier. C'est un jour d'audience ; Mirabeau, accusé d'avoir enlevé une jeune fille au sortir d'un bal, paraît devant le sénéchal qui le fait conduire en prison, mais bientôt il apprend que la victime est sa propre fille, que Mirabeau adore et dont il est aimé. Il songe alors à rompre le mariage projeté, mais quand il offre la main de Sophie à Mirabeau il est tout étonné de le voir hésiter ; l'examen des papiers saisis sur lui donne le secret de son trouble, il est marié déjà. Monnier, qui a

appris l'enlèvement de sa future, vient la chercher pour la conduire à l'autel, et demande raison à Mirabeau de l'injure qu'il a reçue. Sophie accepte alors la main de Monnier, et Mirabeau prend la résolution de ne point défendre sa vie ; mais Monnier montre sur le terrain un tel air d'insolence que son rival sent se réveiller sa colère et le frappe d'un coup mortel. Revenu près de Sophie, Mirabeau justifie sa conduite antérieure, et l'engage à fuir avec lui : — « Je serais adultère, s'écrie la jeune fille. — Qu'importe, répond Mirabeau, l'adultère n'est un crime que lorsque le divorce est permis ! » — et ils fuient.

Monnier cependant survit à sa blessure et fait enfermer sa femme dans un couvent d'où elle ne pourra sortir que par sa volonté. Mirabeau cherche à s'y introduire, mais la comtesse de Mirano qu'il a aimée le poursuit de sa jalousie et s'oppose à ses desseins. Les élections vont avoir lieu ; Mirabeau se présente à la députation dans l'espoir d'être utile à Sophie ; sa candidature échoue près de la noblesse, mais, grâce au pouvoir de la comtesse, il est élu par le peuple. — « Vive Mirabeau ! » s'écrie-t-on de toutes parts, et pour compléter son bonheur, on lui annonce le décès de M. de Monnier : Sophie est libre.

Le troisième acte se joue dans les salons de l'intrigant Cagliostro, qui donne une fête pour prouver à la comtesse de Mirane que Mirabeau lui est infidèle. Des nobles ont engagé Cagliostro à mettre l'éloquent député du Tiers dans un état tel qu'il ne puisse, le lendemain, parler à la tribune, car le roi doit faire fermer les États-Généraux. Mirabeau échappe au piège et découvre le projet de la cour : « Messieurs, dit-il à ceux qui l'entourent, le rendez-vous pour demain est au Jeu-de-Paume. » — Après la grande séance que l'on sait, Mirabeau, de retour chez lui, est sollicité par la noblesse qui le supplie de consacrer son talent au salut de la monarchie. L'orateur, quoique pauvre, résiste à l'appât de l'or, mais la reine elle-même vient l'implorer, et Mirabeau s'écrie en tombant à ses pieds : « Madame, la monarchie est sauvée ! »

L'acte final contient le tableau d'une assemblée populaire. Mirabeau, accusé de trahison, repousse avec dédain les invectives de Marat, et part en défiant ses ennemis, pour aller achever un souper interrompu. Ce souper lui est fatal ; brûlé par la fièvre, il accepte d'un jacobin une coupe empoisonnée et meurt en appelant sur le peuple les bénédictions du ciel.

L'analyse précédente, faite sur des notes laissées par Frédérick-Lemaître, est tout ce qui reste de ce drame, joué trois fois seulement et qu'on n'a pas imprimé. Il était conçu pourtant avec bonheur et exécuté avec mérite, mais il évoquait des passions trop ardentes et des souvenirs trop récents pour que sa représentation ne fût pas dangereuse. Frédérick montra, dans le rôle principal, son énergie accoutumée et une science de composition à laquelle on rendit unanimement hommage.

XII

Harel achète la Porte-Saint-Martin. — Chassé-croisé. — *Richard Darlington*. — Sa parodie. — *L'Auberge des Adrets*, revue et augmentée. — Incident de *la Tour de Nesle*. — Frédérick et Bocage. — *Le Barbier du roi d'Aragon*. — *Le Fils de l'émigré*. — Frédérick-Lemaître joue Buridan. — Un nouveau traité. — *Lucrèce Borgia*. — *Le Paradis des voleurs*. — Harel et M. de Custine. — *Béatrix Cenci*. — Querelles et rupture.

Tandis que le Second Théâtre-Français multipliait les nouveautés sans attirer le public, le romantisme livrait, à la Porte-Saint-Martin, les importantes batailles d'*Antony* et de *Marion Delorme*. M^{lle} Georges avait trop d'intelligence pour ne point comprendre que le faubourg Saint-Germain était un terrain défavorable ; impatiente de contribuer à la révolution littéraire qui s'accomplissait, elle manifesta le désir d'abandonner l'Odéon pour un théâtre où le combat fût possible. Tout désir de M^{lle} Georges était un ordre pour Harel ; ce dernier, portant ses vues sur la Porte-Saint-Martin même, offrit au directeur Crosnier 250,000 francs pour la cession de son privilège. La somme était énorme pour l'époque ; Crosnier n'eut garde de refuser l'aubaine qui se présentait à lui, et Harel devint directeur de la Porte-Saint-Martin, sans renoncer toutefois

à l'Odéon. Une ingénieuse combinaison établit l'alternat comme moyen de prospérité pour les deux théâtres ; pièces et acteurs, passant successivement sous les yeux de deux publics, devaient se livrer à un chassé-croisé continuel. Pour commencer, une pièce de Dumas et Dinaux, qu'on répétait à l'Odéon, fut mise en réserve pour inaugurer, au boulevard, la direction nouvelle. C'était *Richard Darlington*, dont l'idée première, née d'une lecture des *Chroniques de la Canongate*, offrait autant d'originalité que de puissance. Le rôle principal, un moment destiné à Bocage, échut finalement à Frédérick-Lemaître, réengagé pour quinze mois, aux conditions de son précédent traité. (10).

La substitution de Harel à Crosnier avait fait quelque bruit, et la réouverture de la Porte-Saint-Martin fut un événement.

10 Décembre 1831. — *Richard Darlington*, drame en trois actes et en prose, précédé de *la Maison du Docteur*, prologue, par MM. Alexandre Dumas et Dinaux. — Rôle de *Richard Darlington*.

Par une nuit sombre d'automne, une voiture s'arrête à la porte du docteur Grey, médecin de Darlington, bourg situé dans le Northumberland. Un homme masqué en descend ; au nom de l'humanité, il supplie le docteur de donner soins et asile à une jeune femme qui l'accompagne, et qui a été surprise en route par les douleurs de l'enfantement. Après quelques hésitations, le docteur consent à ce qu'on lui demande, et, peu d'instants après, la jeune femme donne, entre ses mains, le jour à un fils. L'homme masqué demande une grâce nouvelle ; s'il ne pouvait emmener avec lui l'enfant qui vient de naître, obligé qu'il est de repartir à l'instant même avec la mère, la femme du docteur consentirait-elle à garder cet enfant jusqu'à ce qu'on vînt le lui réclamer? On lui donnerait le prénom de Richard et le nom du bourg où il a vu la lumière ; quatre fois l'an, un rouleau

d'or viendrait payer les soins qu'il recevrait. Mᵐᵉ Grey se prêta encore à cet arrangement. Tout à coup, au moment où les voyageurs vont se remettre en route, la maison se remplit de gens de justice ; un constable, accompagnant un homme qui se dit le père de la jeune femme, demande, un mandat à la main, qu'on la lui remette. L'accouchée, ayant entendu la voix du marquis Da Sylva, son père, sort de son lit et vient se jeter à ses pieds ; elle le conjure de ne pas la séparer de l'amant qui lui a sauvé la vie, qu'elle a aimé par reconnaissance et qui sera dans peu son mari. Da Sylva saisit sa fille, et, arrachant le masque de l'inconnu qui veut la défendre : « Connais ton amant, c'est le bourreau », dit-il à la jeune femme qui jette un cri d'horreur et s'évanouit.

Vingt-six ans s'écoulent entre cet événement et le second lever du rideau. Le docteur Grey fait une partie d'échecs avec l'homme masqué du prologue, qui, sous le nom de Mawbray, s'est établi depuis six ans à Darlington et est devenu l'ami dévoué de la famille Grey. Une fille, née au docteur pendant l'entracte, a grandi suffisamment pour être belle et amoureuse ; aussi aime-t-elle l'enfant que ses parents ont adopté et baptisé Richard, suivant le désir du père inconnu. Richard, qui se croit véritablement fils du docteur, entend sans les comprendre les soupirs de Jenny ; il est d'ailleurs distrait par une passion qui a déjà en lui de profonds germes, l'ambition, et rêve, comme premier échelon de fortune politique, un siège à la Chambre des communes. Une lettre anonyme qu'il reçoit, la veille des élections de Darlington, le décide à se présenter au suffrage de ses compatriotes, mais ceux-ci lui révèlent qu'il n'est pas le fils du docteur. Croyant la partie perdue, Richard rentre chez lui désepéré, quand une députation de bourgeois vient lui apporter l'expression de leurs vifs regrets. Parmi ces bourgeois, se trouve Tompson, l'auteur de la lettre adressée à Richard. C'est un ambitieux aussi, mais un ambitieux subalterne qui s'offre pour être le second de Richard, auquel il indique, comme moyen de réussite, un mariage avec Jenny. En l'épousant, Richard se créerait la famille qui lui manque et lèverait toutes les objections faites à sa candidature. Richard accepte le complice que le hasard lui donne, et conclut avec Tompson une alliance offensive et défensive. Jenny aime trop Richard pour ne pas ajouter foi à ses subites protestations d'amour ; le mariage se décide donc, malgré les hésitations de Mᵐᵉ Grey qui redoute pour sa fille l'ambition de Richard, et ce dernier, grâce à la publication de son hymen et aux

manœuvres de Tompson, est élu représentant de Darlington.

Au second acte, Richard est devenu chef de l'opposition et le Mirabeau de l'Angleterre. Un bill a été présenté, dont le rejet entraînerait la chute des ministres. A tout prix, il faut que la cour ait Richard pour allié. Le marquis Da Sylva, banquier du roi, se charge de la négociation. Pour sauver les apparences, Richard, caché dans un cabinet, entend proposer à son secrétaire Tompson, qui doit lui transmettre ces offres, la main de miss Wilmor, petite-fille du marquis, cent mille livres de dot, le titre de comte et la pairie. Le sacrifice de Jenny est dès lors accompli dans l'esprit de Richard, à qui Tompson a donné l'idée d'un divorce. Il espère obtenir aisément le consentement de sa femme, reléguée dans le fond d'une campagne éloignée et dont le monde ignore l'existence; mais les larmes ont fortifié le cœur de Jenny, elle refuse. Après avoir inutilement employé la prière, la menace, la violence même, Richard retourne à Londres, furieux contre les ministres qui lui ont fait jouer un rôle odieux et ridicule. Nous le voyons bientôt entrer hardiment dans la chambre du conseil et repousser avec dédain toute alliance avec les ministres. Mais, tandis que ceux-ci se retirent éperdus, Richard voit s'avancer vers lui un personnage qu'il reconnaît pour le roi d'Angleterre. Alors s'établit entre le tribun avide et la royauté corruptrice un entretien fort habile dans lequel tout est offert et accepté. Tompson réveille l'ambitieux de l'extase où le jette la réalisation de ses rêves : Mawbray vient d'arriver à Londres avec Jenny. Richard, exaspéré, chasse Mawbray et fait monter Jenny dans une voiture conduite par Tompson et qui, loin de se diriger sur Darlington comme le croit la jeune femme, doit la mener à Douvres, puis en France. Mawbray, gardien fidèle de Jenny, surprend ce projet, arrête la voiture, tue Tompson, ramène Jenny chez elle, et la quitte pour faire une dernière tentative sur l'esprit de Richard. Jenny, restée seule, entend tout à coup les pas de son mari; prise de terreur, elle se cache dans un cabinet où Richard la surprend. Il a obtenu que son contrat de mariage avec miss Wilmor serait signé dans cette maison déserte; la fiancée et les témoins vont arriver, il faut que Richard soit à jamais délivré de Jenny. La malheureuse lit son arrêt de mort dans les yeux de son époux; elle court à la fenêtre en criant au secours; Richard l'y suit précipitamment et s'enferme avec elle sur le balcon, donnant sur un précipice. Un cri retentit; Richard, pâle et s'essuyant le

front, repousse du poing la fenêtre : Jenny a disparu. Miss Wilmor, Da Sylva et le ministre des finances entrent au même instant. La signature du contrat commence; Richard prend la plume et se trouve tout à coup en face de Mawbray qui se propose pour témoin. Il a vu la mort de Jenny; il gardera le silence cependant, si Richard veut rompre son mariage et se retirer avec lui dans un coin isolé de l'Angleterre : « Si vous pouviez me dénoncer, vous l'eussiez déjà fait, répond le criminel, une cause que je ne connais pas vous arrête, c'est tout ce qu'il me faut ». — Mawbray s'approche alors de Da Sylva, lui rappelle les incidents du prologue, et termine en disant : « Richard est mon fils, et je suis le bourreau ». — Cette révélation foudroie Richard qui tombe anéanti.

Bien que Walter Scott et Schiller aient fourni plus d'un élément à cette donnée, la part des auteurs français reste considérable. Ils ont tiré de leur fond propre des caractères hardis, des incidents originaux, des scènes excitant au plus haut point l'émotion et la terreur. Ayant une grande affinité avec le genre du mélodrame, leur œuvre échappe à cette classification par l'habileté, la pureté, quelquefois la poésie de ses formes. Qu'au milieu de ce vaste développement de pensées dramatiques, quelques moyens tourmentés, quelques invraisemblances se soient glissés, à peine les remarque-t-on, pressé que l'on est par l'intérêt qui vous entraîne et qui ne se ralentit pas un moment.

Le succès de *Richard Darlington* fut immense, et le rôle principal devint pour Frédérick-Lemaître l'occasion d'un véritable triomphe. Triomphe difficile, car tout est abject dans le caractère de Richard. L'ambition même perd sa noblesse chez cet homme, et pas un éclair de vertu n'illumine son âme dégradée. Frédérick grandit le personnage au point de le rendre in-

téressant, sauva par un magnifique emportement la brutalité des scènes conjugales et fit passer, par sa mimique étonnante, l'entrevue scabreuse où la royauté, tête-à-tête avec le tribunat, corrompt de sa parole dorée l'homme dont elle fait un traître et qui deviendra pour elle assassin. Le dénouement surtout, fut joué par lui avec une passion telle, que Mlle Noblet, qui faisait Jenny, jeta des cris de véritable épouvante.

« Il avait été admirable aux répétitions, écrit Dumas dans ses *Mémoires*; à la représentation, il fut prodigieux. Je ne sais pas où il avait étudié ce joueur sur une grande échelle qu'on appelle l'ambitieux; — où les hommes de génie étudient ce qu'ils ne peuvent connaître que par le rêve : dans le cœur. »

Richard Darlington eut l'honneur d'une parodie, parodie commandée par Harel lui-même, et qui fut représentée le 31 décembre au théâtre de l'Odéon.

Piffard Droldeton, pièce en trois actes, précédée de *la Mansarde de la sage-femme*, prologue, par MM. Dumersan, Brazier et Saint-Hilaire.

Le héros de cette imitation est, selon l'expression des auteurs, une ambitieuse canaille; il ne tend qu'à s'élever sur la corde raide. Pour y arriver, il fait un mariage d'intérêt, bat sa femme, veut divorcer et enferme sa moitié gênante dans une cave, d'où elle sort par les soins d'un protecteur pour confondre son bourreau. Le tout se termine par un vaudeville contenant des prédictions pour l'an de grâce 1832.

Cela n'a rien de bien spirituel, ni de bien intéressant; bénéficiant du bruit fait par *Richard*, *Piffard* eut cependant un nombre de représentations respectable.

Les succès dramatiques n'avaient point, à cette époque, une durée bien longue : quarante soirées épuisèrent la vogue de *Richard Darlington*, que l'*Auberge des Adrets* remplaça sur l'affiche (28 janvier 1832).

L'apparition de Macaire et de Bertrand à la Porte-Saint-Martin fut précédée d'un singulier procès. M. Couder, directeur de l'Ambigu, prétendant que la *propriété morale*, le *poëme* des costumes des deux bandits lui appartenait, assigna Frédérick et Serres devant le juge de paix, pour usurpation desdits costumes. Les artistes eurent gain de cause, mais le public s'entretint longtemps de cette plaisante affaire : les costumes valaient bien, à eux deux, *un franc vingt centimes.*

L'*Auberge des Adrets* produisit une sensation considérable. Surexcité par les bravos, Frédérick l'augmenta successivement de répliques singulières et de traditions désopilantes qu'on recueillit dans une édition nouvelle. Deux scènes surtout acquirent, par ces additions, une physionomie inoubliable. Nous les transcrivons sur l'exemplaire qui servait à Frédérick dans ses tournées en province.

Macaire et Bertrand, arrivant à l'Auberge des Adrets, discutent avec Pierre, le garçon, le menu de leur repas.

MACAIRE. — Ici, l'ami ; fais-nous servir de quoi nous rafraîchir.

BERTRAND. — Oui, de quoi nous rafraîchir et puis manger un morceau... Qué qu't'as ?

MACAIRE. — Qu'est-ce que tu as ?

PIERRE, *à Macaire*. — Qu'est-ce que dit donc ce monsieur ?

Macaire. — Mon noble ami te demande ce que tu as à nous donner à manger, imbécile.
Pierre. — Ah! j'y suis... Monsieur veut dire quéqu'j'ai... Nous avons une bonne omelette au lard.
Bertrand. — Des omelettes?... On en trouve partout; autre chose?
Pierre. — Nous avons du canard aux navets avec des petits pois.
Bertrand. — C'est donc du canard à la julienne?... autre chose?
Pierre. — Un petit poulet au cresson?
Bertrand, *à Macaire*. — Aimes-tu le poulet?... Moi, je suis blasé sur le poulet, nous en mangeâmes encore hier chez la marquise.
Macaire. — Eh mais, je ne professe pas grand mépris pour le poulet.
Bertrand. — Pas de poulet. — Donne-nous du fromage de gruyère.
Pierre, *goguenard*. — Dites donc, messieurs, avec ça, il ne vous faut pas un peu de dessert?
Bertrand. — Ah bien! si, un peu de dessert.
Macaire. — Ah! je te reconnais bien là, gourmand, toujours sur ta bouche, il te faut du dessert!...
Bertrand. — Dame, que veux-tu... puisque nous faisons tant que de faire un bon repas... Voyons, quéqu't'as en dessert?
Pierre. — J'ai du bon fromage à la crême.
Macaire. — Mais, mon ami, vous n'y pensez pas; nous avons déjà du fromage de gruyère pour la première entrée : ça nous ferait deux fromages.
Pierre. — Ah! messieurs, des quatre mendiants pour deux.
Bertrand. — Donne-nous des pommes de terre à l'huile.

Au second acte, le meurtre de Germeuil découvert, le brigadier de gendarmerie Roger fait subir aux deux voleurs un interrogatoire.

Macaire, *à Roger*. — Aimable convive, de quoi s'agit-il?
Roger. — Un assassinat a été commis dans la maison.
Macaire. — Vraiment, monsieur?... Et qui donc a été la victime?
Roger. — Le malheureux Germeuil.
Bertrand. — Qui a assassiné?

MACAIRE. — Eh non, qui a été la victime. Mais nous le connaissions beaucoup, M. Germeuil ; c'est ce monsieur qui était hier soir à la fête.

BERTRAND. — Tiens, tiens, tiens ; qui avait des bas de coton et une culotte beurre frais.

MACAIRE. — Ce que tu dis là est hors d'œuvre. Il avait l'air de jouir d'une parfaite santé. Oh! les auteurs de ce crime sont des monstres, détruire un homme qui se portait si bien.

ROGER. — Vos passe-ports?

MACAIRE, *lui donnant une lettre.* — Voici le mien. — Ah! — Oh! oh! Pardon... le voici. (*A Bertrand*) Une lettre de la baronne.

BERTRAND. — Elle te fait des reproches.

ROGER. — Vous vous nommez?

MACAIRE. — Toujours.

ROGER. — Je vous demande votre nom.

MACAIRE. — De Saint-Rémond.

ROGER. — Où allez-vous?

MACAIRE. — A Bagnères, prendre les eaux de ce pas. Ma santé est un peu délabrée.

ROGER. — Comment, vous allez à Bagnères prendre les eaux de Spa? Cela ne se peut pas; Bagnères est dans les Pyrénées, et Spa à sept lieues de Liége.

MACAIRE. — Monsieur le brigadier ne perd pas la carte... Mais je vous dis que je vais de ce pas prendre les eaux de Bagnères.

ROGER. — C'est différent. Votre profession?

MACAIRE. — Ambassadeur du roi de Maroc... Vous êtes peut-être étonné de ne pas me voir en maroquin?

ROGER. — Fort bien. (*A Bertrand*) Le vôtre? Est-ce que vous n'en avez pas?

MACAIRE. — Monsieur te fait l'honneur de te demander ton passe-port.

BERTRAND. — C'est que nous les avons déjà montrés hier.

MACAIRE. — Eh bien, qu'est-ce que cela signifie? Est-ce que Monsieur n'est pas dans l'exercice de ses fonctions? Monsieur a le droit de t'interroger, tu n'as pas celui de lui répondre.

BERTRAND. — Voilà, voilà... Ah ! c'est la reconnaissance de mon manteau, j'ai eu cent soixante-six francs dessus.

ROGER. — Vous vous nommez?

BERTRAND. — Bertrand.

ROGER. — Et vous allez?

BERTRAND. — Pas mal, et vous?

Roger. — Je dis : Et vous allez?
Bertrand. — Pas mal, et vous ?
Macaire. — Monsieur me suit.
Bertrand. — Je le suis; je suis de sa suite ; de sa suite, j'en suis; je le suis.
Roger. — Votre profession ?
Bertrand. — Orphelin :

> A peine au sortir de l'enfance...

Roger. — Mais, monsieur, je vous demande votre profession.
Macaire. — Je vous demande bien pardon, mais mon ami est un peu lunatique.
Bertrand. — Oui, je suis fabricant de lunettes...

Il faut bien citer ces folies; par quel artifice de style pourrait-on les traduire? Le troisième acte de l'*Auberge*, lugubre au possible, faisait avec les deux premiers un contraste tel qu'on se vit bientôt contraint de chercher à la pièce une conclusion plus gaie. C'est Frédérick qui la trouva et en fit présent au public, pendant le carnaval de 1832.

Sur le point d'être emprisonnés, Macaire et Bertrand jetaient du tabac dans les yeux des gendarmes et se réfugiaient, Macaire dans une loge d'avant-scène, Bertrand à l'orchestre. Un gendarme rejoignait Macaire, luttait avec lui, était tué et jeté sur le théâtre, tandis que Bertrand passait au milieu des musiciens, prenait un violon et reparaissait par le trou du souffleur. A la fin, cependant, force restait à la gendarmerie...

Bertrand. — Décidément, nous la gobons...

> Nous somm's pincés, et, quoi qu'on fasse,
> Faudra subir un jugement.

MACAIRE.
Mais il est un recours en grâce
Qu'ici j'implore en ce moment ;
Ah ! daignez calmer nos alarmes,
Pour nous, montrez-vous indulgents...

Au fait, qu'a-t-on à nous reprocher ? Quelques escroqueries gracieuses, une trentaine de vols de bonne compagnie, cinq ou six assassinats... à peine.

BERTRAND. — Et le gendarme de tout-à-l'heure ?
MACAIRE. — Tais-toi donc, imbécile.
BERTRAND. — Je dis : le gendarme de tout-à-l'heure.
MACAIRE. — Qu'est-ce que ça prouve ? Eh ! mon Dieu...

Tuer les mouchards et les gendarmes,
Ça n'empêch' pas les sentiments.

C'était là, certes, de la parade pure ; le public, cependant, s'engoua de ce dénouement insensé comme d'un chef-d'œuvre, et la Porte-Saint-Martin réalisa, grâce à lui, des recettes merveilleuses. Il faut dire que Frédérick avait trouvé dans Serres un partenaire impayable, et que la verve des deux acteurs enfantait presque chaque soir une excentricité nouvelle. Quand l'assistance lui semblait clairsemée, Frédérick, profitant d'un entr'acte, faisait lever le rideau, saluait le public, et, gravement :

— Messieurs, disait-il, nous ne pourrons ce soir assassiner un gendarme, l'acteur chargé de ce rôle étant indisposé, mais nous en tuerons deux demain.

Le lendemain, on refusait du monde aux bureaux.

Chose singulière, le comédien qui, dans la *Fiancée de Lamermoor*, dans *Trente ans*, dans *la Mère et la Fille*, dans *Richard Darlington*, et dans mainte autre pièce, avait cherché et produit surtout des effets de noblesse et de terreur, semblait prendre à tâche de dérouter la critique

et le public en exagérant le côté trivial et burlesque de Macaire. Il s'amusait évidemment en amusant les autres. Un moins puissant artiste n'eût pu, sans péril, s'engager dans cette voie dangereuse; Frédérick, sûr de lui-même, n'y devait rencontrer qu'un accroissement de popularité.

M^{lle} Georges n'avait pas fait acheter la Porte-Saint-Martin pour assister de sa loge aux succès de Frédérick-Lemaître. Il lui fallait son tour; ce tour arriva avec la *Tour de Nesle*, drame de cape et d'épée, dont on connaît la genèse. Le rôle de Buridan échut d'abord à Frédérick; mais le choléra venait d'éclater avec une effrayante intensité dans la capitale; légèrement indisposé, Frédérick prit un jour peur du fléau sournois et s'enfuit à la campagne, où les billets de répétition lui parvinrent sans l'émouvoir. Dans l'impossibilité d'ajourner la pièce, Harel jeta les yeux autour de lui pour remplacer l'acteur qui s'obstinait à rester absent, et traita avec Bocage, libre de tout engagement. Blessé à la fois dans son cœur et dans son talent, Frédérick accourut alors pour revendiquer son rôle. Dumas, ému de sa douleur, lui adressa spontanément ce billet sympathique :

30 Avril 1832.

Mon cher Frédérick,

Je suis totalement étranger à l'engagement de Bocage; j'ai appris à la fois qu'il était engagé et que le rôle de Buridan passait de vous à lui. Je n'ai pas besoin de vous répéter ce que je pense de votre talent, je vous ai écrit là-dessus ce que je devais vous écrire. Maintenant, je vais me charger d'une mission difficile; c'est de tirer, si je le puis, ce rôle des mains de Bocage. Cette mission est d'autant plus diffi-

cile que ce n'est pas moi qui le lui ai donné et que je ne parais en rien dans l'ouvrage. Enfin, je ferai pour le mieux, croyez-le bien.

<div style="text-align:center">Tout à vous,
Alex. DUMAS.</div>

Une deuxième lettre apporta bientôt à Frédérick l'espoir d'un dénouement heureux :

<div style="text-align:right">2 Mai 1832.</div>

Mon cher Frédérick,

J'espère arranger l'affaire à votre satisfaction. J'ai passé deux heures hier soir en négociations.

Je n'ajouterai qu'un mot pour vous donner la certitude de que je n'abandonnerai la partie que de guerre lasse : il est complètement dans mes intérêts que vous jouiez Buridan et Bocage l'Echelle. Confiez-vous donc à nous comme à des gens qui estiment votre beau talent et en ont besoin.

Si une démarche amicale près de Bocage était nécessaire, vous la feriez, n'est-ce pas ?

<div style="text-align:center">Tout à vous,
Alex. DUMAS.</div>

La démarche conseillée fut faite le jour même ; Bocage y répondit par la déclaration suivante :

<div style="text-align:right">3 Mai 1832.</div>

Monsieur,

Je rentre, on me remet votre lettre. Vous me demandez si je suis dans les mêmes conditions qu'hier, et si je veux vous écrire ce que je vous ai dit, ce que je vous ai offert pour vous tirer de la fâcheuse position dans laquelle vous vous trouvez. Je n'ai jamais manqué à ma parole, même quand je l'avais donnée contre mes intérêts ; je vous le répète donc :

« Je garderai le rôle de Buridan, ou M. Harel consentira à me donner la somme de quatre mille francs, moyennant laquelle je romprai mon engagement. »

Ce sont bien mes paroles, n'est-ce pas ? et quoique je sois fort innocent de tout le chagrin que vous éprouvez, comme vous l'étiez de celui que j'ai éprouvé de la perte de Richard, malgré tout le désir que j'aurais de rester à la Porte-Saint-

Martin, je n'hésite pas à vous donner par écrit ce que vous me demandez pour M. Harel.

Comme vous, je pense qu'il faut terminer promptement cette affaire, pour l'administration et pour nous, car il est fort ennuyeux de ne savoir à quoi s'en tenir. Je rentre ce soir pour étudier, ayez la complaisance de m'écrire ce que vous déciderez.

Comme vous aussi, Monsieur, je suis fâché qu'il ne nous soit pas possible de renouer autrement notre ancienne connaissance de Conservatoire, et je désire beaucoup que M. Harel trouve un moyen de tout concilier.

<div style="text-align:right">Votre dévoué serviteur,
BOCAGE.</div>

Quatre mille francs ! Frédérick les eût donnés de bon cœur, mais il ne les possédait pas, et Harel, inspiré peut-être par Mlle Georges, refusa d'en faire l'avance. Force fut à Frédérick de déclarer, par une lettre en date du 4 mai, « qu'il n'élevait plus aucune prétention sur le rôle de Buridan ». Ce rôle resta donc à Bocage qui le joua, le même mois, avec un grand succès.

Des biographes ont dit qu'à la suite de cet incident Frédérick-Lemaître avait rompu son engagement avec la Porte-Saint-Martin ; nous le voyons, au contraire, redoubler de zèle à cette date, et occuper les lendemains de *la Tour de Nesle* avec *Richard*, avec *l'Auberge*, avec une reprise applaudie de *Trente ans* (18 mai), avec celle du *Moine*, beaucoup moins favorable (13 juillet), avec deux créations, enfin, dont les destins différèrent.

21 Juillet 1832. — *Le Barbier du roi d'Aragon*, drame en trois actes, par MM. Fontan, Dupeuty et Ader. — Rôle de *Perez*.

Perez, barbier du roi d'Aragon, a rendu quelques services à l'aubergiste Pinchilla et s'en autorise pour demander la

main de sa fille Paghita qu'on lui accorde. Mais Paghita aime le muletier Torreno et projette de s'enfuir avec son amant, le jour même du mariage. Perez ne soupçonne pas cette intrigue ; connaissant les appétits galants du roi Alphonse, il s'est uniquement préoccupé de cacher à son maître ses projets d'hyménée. Par malheur, Alphonse, en quête d'aventures, passe chez Pinchilla, voit la jeune fille, s'en éprend, et, se substituant à Torreno, l'enlève pour son compte. Perez, fou de rage, entre alors par vengeance dans une conspiration qu'il surveillait jusque-là dans l'intérêt d'Alphonse. Une révolte a lieu, pendant laquelle Perez, en s'acquittant de son emploi, doit couper la gorge au royal séducteur ; mais ce dernier, en veine de générosité, accable au même instant son barbier de faveurs, si bien que Perez se retire marquis et confus. Alphonse, cependant, apprend par son confesseur, conspirateur repentant, la trahison de Perez ; il se résout à céder à Torreno Paghita qu'il n'a pu séduire, puis, sous couleur de récompense, veut accomplir auprès de son barbier le même sanglant office dont celui-ci s'était chargé. Perez, peu rassuré, préfère avouer ; Alphonse, qui épouse le même jour une princesse de Castille, amnistie les coupables, en inventant toutefois un châtiment singulier pour son confesseur et son barbier : tous les soirs, le moine recevra la confession de Perez et lui infligera une rude pénitence ; tous les matins, Perez fera la barbe au moine.

Écrit avec verve, cet ouvrage eût mérité une vogue durable ; traité faiblement, il obtint néanmoins un succès qu'expliquent l'originalité de la donnée principale et la gaieté de quelques situations. Frédérick, tour à tour bouffon ou violent, fit de Perez une création qui lui valut nombre de bravos et d'éloges.

28 Août. — *Le Fils de l'émigré*, drame en quatre actes et huit tableaux, précédé de *l'Armurier de Brientz*, prologue en un acte, par MM. Anicet-Bourgeois et Alexandre Dumas. — Rôle de *Georges*.

Édouard, marquis de Bray, retiré à Brientz pendant les premiers temps de l'émigration, s'est lié avec Grégoire

Humbert, armurier. Épris de Catherine Humbert, femme de son ami, il a, certain soir, enivré Grégoire dans une taverne, l'a laissé sous une table de ladite taverne et s'est glissé à sa place dans le lit où Catherine attendait son époux. Les faits qui précèdent ont eu lieu neuf mois avant que le rideau se lève. Catherine Humbert vient de mettre au jour un garçon, à la grande joie de Grégoire. Un ouvrier de ce dernier, Patrot, contemple le nouveau-né avec tristesse ; il était dans l'arrière-boutique, le jour où Edouard de Bray est venu surprendre Catherine, et a des doutes sur la paternité de son patron. On est à l'époque de la guerre entre l'Autriche et la France. Les Autrichiens sont vaincus et les Français s'emparent de Brientz. Edouard de Bray, qui combattait dans les rangs des étrangers, fuit comme eux et vient se réfugier chez Humbert. Patrot le reçoit assez mal, mais Grégoire l'accueille à bras ouverts. Cependant, comme il y a danger pour un émigré à rester au milieu des Français, Humbert et son ouvrier font déguiser le marquis et protègent sa fuite. Mais l'armurier et l'émigré ont eu une querelle politique ; depuis longtemps, d'ailleurs, Edouard, qui a perdu son père et ses frères sur l'échafaud, a juré haine au peuple ; cette haine s'exercera sur Grégoire. Oubliant donc le grand service qu'on vient de lui rendre, le marquis, avant de disparaître, remet à Patrot, pour Humbert, un écrit au crayon dans lequel il apprend à l'armurier que son fils est enfant de l'adultère. Grégoire, furieux, veut se précipiter sur Catherine ; l'alcôve de cette dernière s'ouvre au même instant, laissant voir le grand-père et la famille priant autour de l'accouchée ; ce tableau désarme Grégoire, qui bénit la jeune mère et se réserve l'avenir pour tirer vengeance du vrai coupable. — Ainsi finit le prologue.

Le premier acte se passe vingt ans plus tard, pendant les Cent-Jours, à Francfort, où le marquis de Bray est exilé de nouveau. Il vit avec une maîtresse fantasque, Thérèse, qu'il a prise dans les rangs du peuple, et un secrétaire qui n'est autre que l'enfant né au prologue, et qui a pris le nom de Georges Burck après la faillite de Grégoire Humbert, son père putatif. Georges enlève la maîtresse du marquis et se rend chez sa mère, retirée à Mayence par suite de la mort d'Humbert. Catherine a réussi, avec Patrot et un second fils — légitime, celui-là, et nommé Jules — à relever un peu les affaires de l'armurier. Le jour est venu où Catherine, à force de travail et d'économie, a réuni les 15,000 francs nécessaires pour réhabiliter Humbert et remettre son nom sur

la porte de la fabrique. Ce jour-là même, Georges vient demander à sa mère l'argent dont il a besoin pour conduire à Paris sa maîtresse. Sur le refus de Catherine, Georges s'empare, au moyen d'une fausse clef, de la somme destinée à payer les dettes d'Humbert et prend le chemin de Paris, tandis que Catherine, Patrot et Jules se voient contraints d'abandonner leur maison et leur outillage aux créanciers irrités.

Deux ans s'écoulent et le second acte nous conduit à Paris. Le marquis de Bray y fait de la haute police pour le compte des Bourbons, et, pour son propre compte, de fausses lettres de change. De son côté, Georges, livré au jeu, est toujours épris de Thérèse qui l'abandonne pour un riche banquier. Les circonstances remettent Georges en présence du marquis; celui-ci a les moyens de rendre Thérèse au jeune homme, mais il ne veut le faire qu'à la condition que Georges, à l'aide d'une clef qu'on lui procurera, pénétrera chez un sieur Valin pour y reprendre des faux qui perdraient De Bray. Georges, fou d'amour, consent à cette infamie, mais le Valin chez lequel il s'introduit est précisément le banquier qui lui a pris Thérèse; Georges rencontre là sa maîtresse infidèle et la tue.

La clef dont le jeune homme a fait usage a été fournie par Patrot, installé avec Catherine et Jules dans une modeste boutique de serrurier. En livrant son travail, il reconnait le marquis. Il a juré à Grégoire Humbert que son fils Jules, devenu grand, le vengerait; il révèle donc tout à Jules qui provoque De Bray. Catherine l'apprend et se jette aux pieds de son fils pour le détourner de ce duel; elle fait plus, elle va voir De Bray et le supplie de ne pas se battre. A peine est-elle chez le marquis, qu'on entend des cris au dehors; c'est Georges, que les gendarmes poursuivent et saisissent sous les yeux de sa mère.

Arrêté, de son côté, comme faussaire, le marquis retrouve Georges en prison. Là seulement, Georges et le marquis connaissent les liens qui les unissent. Protégé par la police malgré son indignité, De Bray reçoit un sauf-conduit pour s'évader; il l'offre à son fils qui le déchire, se laisse condamner à mort et demande à Catherine qui vient le visiter que Jules assiste à son supplice. La mère est, par surprise, conduite à exiger de son jeune fils l'accomplissement de cette volonté, et le rideau tombe au moment où Jules, qui ignorait tout, voit, d'une fenêtre de la Conciergerie, son frère marcher à l'échafaud.

Ce drame, dont l'idée mère — la haine d'un noble pour le peuple — n'est point bonne, eut un sort lamentable. Le prologue et les trois premiers actes furent accueillis convenablement, mais le quatrième déplut au point que la seconde moitié ne se joua qu'en pantomime. Sifflets, huées, projectiles même, rien ne fut épargné aux artistes. — « C'est, nous disait un jour Frédérick-Lemaître, une des plus bruyantes représentations auxquelles j'aie pris part : on jetait des petits bancs sur la scène ! » — Les journaux confirmèrent, à l'unanimité, le jugement du public sur cet ouvrage « rebutant, sans intérêt et sans style ».

Bien que, par suite de conventions formelles, Alexandre Dumas ne dût pas être nommé, les ennemis que lui avaient faits ses précédents succès s'empressèrent de publier sa collaboration au *Fils de l'émigré*, pour lui attribuer une large part dans la lourde chute de cet ouvrage. Dumas en prit philosophiquement son parti, confessant lui-même que la pièce honnie n'était point bonne. En dépit du blâme unanime qui châtia le *Fils de l'émigré*, en dépit du sincère aveu fait par un des auteurs, nous ne pouvons nous empêcher de regretter que cette œuvre soit restée manuscrite. Il est impossible qu'un drame de la jeunesse de Dumas n'ait aucun mérite et ne constitue pas un document important pour l'histoire de notre théâtre.

Le *Fils de l'émigré* fut joué neuf fois devant une assistance plus agitée que nombreuse. Les artistes, cependant, M^{lle} Georges et Frédérick en tête, eurent le temps de dégager leur responsabilité en se taillant, dans la chute des dramaturges, un certain succès personnel.

La reprise de la *Tour de Nesle* devait suivre. Bocage étant alors en congé, Harel ne craignit pas d'offrir le rôle de Buridan à Frédérick-Lemaitre, qui l'accepta généreusement, et le joua de façon à émouvoir le public et à intéresser les connaisseurs en fait d'art (15 septembre).

« Le personnage de Buridan, disait, le lendemain, Charles Maurice, s'est montré avec une tout autre physionomie, ou plutôt il en avait une, et la pièce y a considérablement gagné. Bocage, qui l'a établi, ne produit des *effets* qu'avec sa voix, et son extérieur se refuse à tout ce qui tient de la noblesse. Frédérick, au contraire, médite un rôle et y trouve, quand il est bien tracé, des ressources d'où jaillit un grand intérêt; hier, il a été fort remarquable. »

Le succès de la *Tour de Nesle* et de plusieurs autres reprises amena des modifications au traité qui liait Frédérick-Lemaitre à la Porte-Saint-Martin. Un nouvel engagement fut signé le 29 décembre. Conclu pour une année (du 1er avril 1833 au 1er avril 1834), il accordait à l'artiste, pour jouer les premiers rôles dans les tragédies et drames, soixante francs par jour et par pièce jouée; vingt représentations par mois lui étaient assurées, avec faculté pour l'administration d'en exiger vingt-quatre au taux préfixé (11).

Le jour même où cette convention était faite, Harel se rendit chez Victor Hugo pour lui demander une pièce. Le grand poète avait en portefeuille un drame en trois journées intitulé *le Souper à Ferrare*. Il l'offrit à Harel, sans vouloir rien conclure avant l'assentiment de Mlle Georges dont il connaissait l'influence. Une lecture

préalable faite chez l'actrice séduisit à la fois le directeur et sa conseillère.

— C'est trop beau, dit cependant Harel, pour s'appeler *le Souper à Ferrare*. Le titre n'est pas assez grave ni assez grand. A votre place, j'appellerais cela simplement et gravement *Lucrèce Borgia*.

Victor Hugo comprit bien que la raison vraie du directeur était de plaire à Mlle Georges en donnant à l'ouvrage le nom de son rôle; pour être intéressé, le conseil n'en était pas moins bon, et l'auteur le suivit.

Après la lecture aux artistes, Victor Hugo donna le choix à Frédérick-Lemaître entre Alphonse d'Este et Gennaro.

— Alphonse d'Este, répondit Frédérick, est un rôle éclatant et sûr, ses effets concentrés dans un acte porteront l'acteur, tout le monde y réussira; Gennaro, au contraire est un rôle difficile, la dernière scène surtout est dangereuse avec son mot terrible : *Ah! vous êtes ma tante;* en conséquence je choisis Gennaro.

« Les répétitions allèrent vite, dit l'auteur de *Victor Hugo raconté par un témoin de sa vie*. M. Frédérick-Lemaître, qui avait moins besoin de conseils que personne, était le plus docile à ceux de l'auteur. Son rôle secondaire ne le désintéressait pas de la pièce, il s'y mettait de tout cœur. Il aidait ses camarades, disait : « Ce n'est pas ça, tiens, dis plutôt de cette façon » — et donnait l'intonation précise. Quelquefois, pour leur montrer, il jouait leur scène et faisait regretter qu'il ne pût pas être tous les personnages. »

Les journaux hostiles ayant à l'avance dénoncé

la pièce comme un tissu d'obscénités et d'horreurs destiné a ne durer qu'un soir, tout Paris voulut assister à cette représentation unique, et c'est devant une assemblée considérable et fiévreuse qu'elle s'effectua.

2 Février 1833. — *Lucrèce Borgia*, drame en trois actes, par M. Victor Hugo. — Rôle de *Gennaro*.

Le premier acte se passe à Venise, en plein seizième siècle. Sept jeunes seigneurs, magnifiquement vêtus, causent sur la terrasse du palais Barbarigo, où les attire une fête de nuit. Ce sont Apostolo Gazella, Ascanio Petrucci, Oloferno Vitellozzo, Jeppo Liveretto, Maffio Orsini, Gennaro son frère d'armes et un certain comte de Belverana qui n'est autre que Gubetta, confident et complice de la terrible duchesse de Ferrare, Lucrèce Borgia. Jeppo raconte, avec force malédictions, l'histoire lugubre du meurtre de Jean Borgia le duc par César Borgia le cardinal, meurtre ayant pour cause l'amour abominable des deux frères pour leur sœur Lucrèce. Les auditeurs dont les familles ont toutes souffert par quelque Borgia font chorus avec l'indigné Jeppo et rentrent au palais, laissant en scène Gennaro qui s'est endormi pendant leur conversation sans intérêt pour lui, capitaine d'aventure à origine inconnue, et Gubetta très-éveillé. — Entre Lucrèce Borgia, masquée. Elle aperçoit Gennaro dans son fauteuil et le contemple avec une sorte de ravissement et de respect. La vue de ce jeune homme lui remue l'âme ; elle a honte de sa terrible renommée et peur de la haine qu'elle inspire à toute l'Italie : elle aime Gennaro et voudrait être aimée de lui. Gubetta étourdi la quitte pour exécuter les ordres miséricordieux qu'elle vient de lui donner. Lucrèce, comme en extase devant Gennaro, pleure, et, ôtant son masque, lui baise la main sans se douter que deux hommes l'observent du fond du théâtre. L'un de ces hommes est Alphonse d'Este, mari de Lucrèce, l'autre Rustighello, son confident. Alphonse a quitté Ferrare pour s'assurer d'une infidélité de sa femme que lui dénonçaient plusieurs rapports ; ce qu'il voit accusant Lucrèce et Gennaro, il se retire en méditant la perte du capitaine. — Lucrèce très-émue ne peut s'empêcher de mettre un baiser sur le front de Gennaro qui s'éveille en sursaut et la saisit par les

bras. Jeppo survenant fait s'enfuir la dame et le capitaine, mais Lucrèce n'a pas eu le temps de remettre son masque, et Jeppo, la reconnaissant, va chercher avec Maffio le moyen d'arracher leur camarade à cette dangereuse aventure. — Lucrèce revient sur la terrasse, toujours suivie par Gennaro qui la trouve belle et la croit bonne. Il lui raconte naïvement sa vie d'enfant perdu, une histoire que Lucrèce connaît bien, car Gennaro est le fruit de ses relations incestueuses avec Jean Borgia, mais qu'elle écoute en pleurant, tant le capitaine y met de tendresse charmante pour sa mère inconnue. — « Je vous ai dit qui je suis, fait en terminant Gennaro, dites-moi qui vous êtes ? » — Lucrèce hésite, refuse et veut se retirer quand Jeppo, Maffio et leurs compagnons paraissent avec bruit. — « Veux-tu connaître la femme à qui tu parles d'amour ? » dit Maffio au capitaine interdit, et les jeunes seigneurs s'avançant, inflexibles, jettent l'un après l'autre à Lucrèce, qui a remis précipitamment son masque, leurs noms et ceux de leurs parents qu'elle a fait périr par le poison, le poignard ou la corde. — « Quelle est donc cette femme ? » s'écrie Gennaro terrifié. Lucrèce comprend bien que son nom dit ainsi tuerait en Gennaro qui commençait à l'aimer toute affection et toute indulgence, l'abîme qu'elle entrevoit entre elle et son fils l'épouvante ; elle se jette à genoux devant les insulteurs implorant leur pitié, mendiant leur silence, mais tous restent implacables et jettent comme une insulte le nom de Borgia à la criminelle qui s'évanouit de honte.

Le tableau suivant nous transporte sur une place de Ferrare où Lucrèce, aidée de Gubetta, prépare sa vengeance contre les jeunes Vénitiens qui l'ont insultée et qui viennent d'arriver dans sa ville à la suite d'une ambassade. Les Vénitiens, du reste, sont loin d'être rassurés ; l'air qu'ils respirent leur semble plein de menaces ; ils se racontent à voix basse de ténébreux événements où le poison de Borgia joue le grand rôle. Maffio propose même de quitter subitement Ferrare, mais Jeppo s'y oppose ; il est invité à souper chez la princesse Negroni qu'il aime et ne veut pas avoir l'air de fuir devant une jolie femme. Les jeunes gens qui, sauf Gennaro, ont tous reçu la même invitation se rangent à l'avis de Jeppo. Ils plaisantent ensuite le capitaine sur la mine soucieuse qu'il garde depuis le bal de Venise et lui demandent en riant des nouvelles de son amourette avec Lucrèce. Gennaro, que ces plaisanteries irritent, veut y répondre par une bravade ; il monte au balcon de Lucrèce et, avec son

poignard, fait sauter la première lettre du nom de Borgia gravé sur le mur, où reste ce mot infâmant : *Orgia*. — « Monsieur Gennaro, dit Gubetta redevenu Belverana, voilà un calembour qui fera mettre demain la moitié de la ville à la question. » — « Si l'on cherche le coupable, je me présenterai, » répond le soldat. Il n'a point cette fatigue. A peine est-il rentré chez lui que deux hommes vêtus de noir arrivent à sa porte. L'un est ce Rustighello que nous avons vu accompagner le jaloux Alphonse d'Este à Venise, l'autre est Astolfo, porte-chape de Lucrèce. Le duc et la duchesse ont tous deux donné l'ordre de conduire Gennaro au palais ducal. Les deux hommes, embarrassés de leurs missions contradictoires, jouent à pile ou face la possession du capitaine : Rustighello gagne et le prend. — Alphonse d'Este entre alors sérieusement en scène. Il est enchanté de l'équipée qui met en son pouvoir l'amant supposé de Lucrèce. Celle-ci pénètre bientôt avec impétuosité chez lui pour lui reprocher furieusement de la laisser insulter par la populace. Sait-il qu'une main audacieuse a mutilé en plein jour le nom de sa femme et veut-il enfin mettre un terme à ces injures continuelles ? Le duc réplique froidement que l'attentat dont elle se plaint lui est connu et son auteur découvert ; il attendait, pour punir, l'avis de l'insultée. Lucrèce exige d'Alphonse le serment que le coupable, fût-il de sa maison, ne sortira pas vivant du palais et demande ensuite à interroger le prisonnier. C'est Gennaro qu'on lui amène. La douleur de Lucrèce est immense ; elle cherche d'abord à faire mentir Gennaro, mais le capitaine, franc et loyal comme son épée, fait l'aveu de son crime. Lucrèce revient alors à Don Alphonse et met en usage tout le répertoire des ruses et des séductions féminines pour obtenir la grâce de celui dont elle demandait la tête avec injures un instant auparavant. Cette métamorphose ne fait qu'affermir la résolution d'Alphonse ; il croit Gennaro l'amant de sa femme, le déclare à Lucrèce et lui laisse le choix entre ces deux genres de mort : l'épée de Rustighello ou le poison des Borgia. Lucrèce choisit le poison et le verse elle-même à Gennaro dans une scène où le duc, feignant la clémence, annonce au capitaine sa mise en liberté et boit avec lui un verre de son vin de Syracuse. Le poison absorbé, Alphonse se retire, laissant en tête-à-tête la duchesse éperdue et Gennaro qui n'a plus qu'un quart-d'heure à vivre. Ce court moment suffit au salut du jeune homme. Lucrèce connait un antidote à la composition des Borgia ; elle offre à Gennaro ce mystérieux

contre-poison qu'il n'accepte qu'à force de prières, et le fait évader par une porte secrète.

Don Alphonse apprend par Rustighello la résurrection du capitaine. Il va s'embusquer avec son confident, sur la place de Ferrare, pour tuer le jeune homme au passage, quand Maffio arrive, en fredonnant, faire auprès de Gennaro une dernière tentative pour l'emmener au souper de la princesse Negroni. Gennaro raconte l'aventure du poison et la promesse qu'il a faite à sa protectrice de retourner immédiatement à Venise. Maffio se moque de lui et traite de « comédie » l'intervention de Lucrèce. Il y a moyen d'arranger la chose : que Gennaro l'accompagne au souper, et, le lendemain, tous deux quitteront Ferrare ; les dangers du festin ou du voyage, s'il en existe, seront ainsi partagés comme il convient entre deux frères. Gennaro finit par céder et les jeunes gens s'éloignent sans que Don Alphonse intervienne : — « Qu'attendez-vous, monseigneur, demande son compagnon, ne frappons-nous point ? — Non, Rustighello, ils vont souper chez la princesse Negroni. » — Cette réponse fait soupçonner un piège ; la Negroni n'est, en effet, que l'instrument de Lucrèce, et le festin dont il est question doit terminer le drame par une catastrophe effroyable. Lucrèce n'a pas oublié l'insulte de Venise, et le vin de Syracuse, servi chez la princesse, doit être préalablement saupoudré de poison. Nous assistons à ce souper funeste : ils sont là sept brillants cavaliers — les sept du premier acte — et sept femmes jeunes, jolies et galamment parées, buvant ou mangeant, riant à gorge déployée : une orgie parfaite. A un moment donné, Gubetta, suscitant une querelle, fait s'en aller les femmes et entonne une chanson à boire. Mais, au refrain gaillard dit en chœur avec le choc des verres pour accompagnement, répond du dehors une psalmodie lugubre. Les voix se rapprochent, et bientôt une longue file de grands pénitents blancs et noirs entre dans la salle étincelante en chantant de sinistres versets. Les soupeurs essaient encore de rire, mais le sang se fige dans leurs veines quand Lucrèce apparaît tout-à-coup : — « Vous êtes tous empoisonnés, messeigneurs, dit-elle ; et, se jouant des condamnés comme le chat de la souris captive, elle leur rappelle complaisamment les crimes dont ils l'ont souffletée jadis, les exhorte à mourir saintement, et compte, avec une joie féroce, les cercueils préparés pour eux : — « Voici le tien, Jeppo ; Maffio, voici le tien ; Oloferno, Apostolo, Oscanio, voici les vôtres ; cinq, le nombre y est. » — « Il

en faut un sixième, madame, dit en s'avançant Gennaro, qui s'est tenu à l'écart jusque-là. » Ce mot réveille en sursaut Lucrèce. Sur un signe d'elle, les moines emmènent processionnellement dans une chambre ténébreuse les cinq seigneurs chancelants. Qui donc place ainsi Gennaro sous les coups qu'elle frappe? Heureusement le capitaine a sur lui le contre-poison dont il a déjà fait usage ; elle le supplie d'y revenir encore, mais comme elle déclare que la fiole n'est pas assez grande pour sauver tous les seigneurs vénitiens, Gennaro saisit un couteau pour la tuer. Dans l'espérance d'échapper à cette mort cruelle, Lucrèce révèle à Gennaro qu'il est le fils de Jean Borgia, sans oser compléter sa triste confidence. — « Ah ! vous êtes ma tante ! » s'écrie Gennaro abasourdi. Elle le supplie cependant, avec tant de bonnes paroles et tant de larmes, que le capitaine en est attendri. Il va pardonner peut-être, quand la voix de Maffio s'élève de la chambre funéraire pour demander vengeance. Gennaro lève alors son couteau, et, terrible et froid comme la fatalité, frappe Lucrèce qui laisse s'échapper, avec son âme, l'aveu de sa maternité.

Les contemporains de Lucrèce Borgia ont porté sur elle et sur ses actions des jugements contradictoires. Tomasi, Guicciardini, le *Diarum* la chargent de nombreux crimes ; Giraldi, Sardi, Cariceo lui accordent, avec la beauté, toutes les qualités de l'âme et de l'esprit ; Pontanus et Saunazar ont rimé contre elle des vers infâmes, l'Arioste a vanté, dans un épithalame, ses vertus et ses grâces. De ces versions dissemblables, le poète avait choisi la plus fâcheuse pour Lucrèce, afin de bien souligner la moralité de son œuvre, la difformité morale amnistiée par le sentiment maternel, antithèse tirée des entrailles de l'âme humaine. Le génie de l'auteur éclate dans le plan même du drame. Trois scènes suffisent pour exposer et dénouer l'action. Point de ces détails parasites, qui servent à distraire le spectateur, faute de pouvoir le cap-

tiver. Les péripéties s'enchaînent, se précipitent, palpitantes, vers la catastrophe finale. La forme, de plus, est superbe, pleine, serrée, vigoureuse en même temps que sonore et brillante. Jamais, en prose du moins, on n'a parlé au théâtre une langue plus fière d'allure, jamais on n'y a charpenté d'œuvre avec plus d'habileté. On est émerveillé qu'un drame de cette étendue se soutienne par le seul intérêt de la curiosité et de la donnée philosophique, sans rien emprunter à la passion, à l'amour, à la pitié.

Si *Lucrèce Borgia* nous produit, après cinquante ans écoulés, l'impression d'un chef-d'œuvre éloquent et complet, quelle émotion ne devait-elle pas causer aux spectateurs du premier soir? Son succès fut considérable et unanime. L'insulte des seigneurs, au premier acte, les scènes entre le duc et la duchesse, entre Lucrèce et Gennaro, le souper surtout et sa conclusion terrifiante portèrent au plus haut point l'enthousiasme du public. On demanda l'auteur lui-même, et, sur son refus de paraître, on l'attendit dans la rue et l'on détela sa voiture pour le traîner en triomphe, ovation à laquelle Hugo eut l'esprit de se dérober.

Les acteurs ne furent pas moins fêtés que le poète. M^{lle} Georges, au talent puissant et dur, avait montré, dans Lucrèce, une émotion et une souplesse féline qu'on ne lui connaissait pas encore ; Frédérick, à la fois naturel et grand, enjoué et profond, mérita, comme elle, les suffrages du public et de la presse : — « La pièce, écrivait, le 4 février, Charles Maurice, est supérieurement jouée par Frédérick-Lemaitre, qui représente Gennaro avec une simplicité, un

goût, une noblesse des plus remarquables. On félicitera assez cet acteur du talent qu'il déploie dans la dernière scène ; mais, pour nous, il est supérieur dans tout le reste, parce qu'il est aussi difficile de produire beaucoup d'intérêt sans efforts qu'il est aisé d'être applaudi dans les scènes violentes. Nous avons des régiments de comédiens romantiques tout prêts à passer pour de grands hommes parce qu'ils savent bien épouser l'exagération du genre ; la multitude les croit beaux parce qu'ils ont de beaux rôles, mais, pour être ce que Frédérick est ici, il n'y a que lui. »

— « M. Frédérick, dit, de son côté, Victor Hugo, a réalisé avec génie le Gennaro que l'auteur avait rêvé. M. Frédérick est élégant et familier ; il est plein de grandeur et plein de grâce, il est redoutable et doux ; il est enfant et il est homme ; il charme et il épouvante ; il est modeste, sévère et terrible. »

Epris de son art, dévoué aux intérêts de l'auteur qu'il admirait, Frédérick n'en voulut jamais à son rôle de n'être que le troisième de la pièce. Il ne put s'empêcher pourtant de répondre à un ami qui lui disait : « Vous avez été superbe ! » ce mot un peu mélancolique : « Oui, d'abnégation. » — Cette abnégation n'allait pas jusqu'à interdire au créateur de Gennaro toute recherche de l'effet. A la deuxième représentation, par exemple, sur le cri final de Lucrèce : « Tu m'as tuée, je suis ta mère ! » l'acteur imagina de chanceler et de tomber brusquement à la renverse, comme foudroyé par l'apostrophe. Emus de sa chute shakespearienne, les spectateurs lui firent une large part dans leurs bravos

et leurs cris de rappel. Cela n'était pas pour
plaire à la jalouse Mlle Georges ; aussi l'actrice-
maîtresse exigea-t-elle de Harel la suppression
immédiate du mouvement trouvé par Frédé-
rick. Celui-ci ne crut pas devoir résister au
caprice de sa camarade ; il en ressentit toutefois
un mécontentement qui le porta à brandir, avec
une énergie particulière, son couteau sur Geor-
ges-Lucrèce, quand se jouait le dénouement.
Mlle Georges n'avait ni la conscience assez tran-
quille ni le cœur assez ferme pour supporter la
vue d'un rival dangereusement armé ; sur ses
prières instantes, Frédérick dut substituer à la
lame luisante et pointue qui l'effrayait, un
inoffensif poignard de théâtre, dont le grelotte-
ment accentuait d'une façon assez bizarre les
menaçantes paroles du personnage.

Discutée avec passion par les journaux et les
revues, parodiée aux Variétés dans *Tigresse-
Mort-aux-Rats*, à l'Ambigu-Comique dans
l'*Ogresse Borgia*, émouvante au total et comprise
par la foule aussi bien que par les lettrés,
Lucrèce Borgia tint l'affiche pendant deux mois
consécutifs, et réalisa des recettes inconnues
jusqu'alors. L'*Auberge des Adrets* lui succéda,
remaniée et flanquée de nouveaux appendices.

25 Avril. — *Les Trois derniers quarts d'heure*, épi-
logue en un acte, par MM. Benjamin Antier et
Maurice Alhoy, suivi du *Paradis des Voleurs*,
apothéose fantastique, par M. Lefebvre — Rôle
de *Macaire*.

Victor Hugo a analysé, dans le *Dernier jour d'un Con-
damné*, les sensations d'un homme qu'attend la guillotine ;
ce sont ces sensations, appliquées à Robert Macaire et à
Bertrand, que les auteurs des *Trois derniers quarts d'heure*

ont dialoguées dans un rêve, dialogue mêlé de chants burlesques et de danses excentriques. Puis, de l'échafaud, ils font monter les deux brigands au *Paradis des Voleurs*, où leur sont réservées des banquettes spéciales.

Les sifflets accueillirent l'épilogue ; l'apothéose, plus heureuse, excita de nombreux rires. C'était une toile peinte reproduisant, dans des attitudes diverses, les bandits illustres du passé et les fripons modestes de l'époque. Nous en avons sous les yeux l'amusante lithographie. On y voit un libraire, un cosaque, des plagiaires, le *Voleur*-journal, l'escamoteur et Jean-Jean, les deux Gaspard, un meunier, un boucher, un boulanger, un vendeur de contremarques, un marchand de vins, un tailleur, une petite roulette, un apothicaire, un marchand de lorgnettes, un cocher de fiacre, un domestique, une cuisinière, une célèbre baronne, une dame de charité, la jeune fille et la dame, des voleurs de diligence, un maquignon, un épicier, Vidocq, un brigand napolitain, Mandrin, Cartouche, l'abbé Terray ou autre, un ex-caissier du Trésor ; et, derrière tout ce monde, des avoués, des agents de change, des fournisseurs, des galériens, la Loterie, le Mont-de-Piété, l'hôtel d'Angleterre et la Bourse. Ce rassemblement ne manque ni de drôlerie ni d'audace, et l'idée méritait bien d'être protégée par sa singularité.

D'un genre bien différent était l'ouvrage que la Porte-Saint-Martin mit à l'étude, quelques jours plus tard. Il avait pour titre *Béatrix Cenci*, et racontait, en cinq actes rimés, les malheurs de cette héroïne. L'auteur, M. de Custine, reçu d'abord à la Comédie-Française, s'y était heurté à des difficultés diverses, que la lettre suivante,

adressée au baron Taylor, indique ou laisse deviner :

11 Juillet 1832.

Ce que vous me mandez, Monsieur, pour ma tragédie, m'afflige extrêmement, car, sans M^{lle} Mars, que deviendra-t-elle ? Ma lecture chez elle est remise à dimanche, mais si vous avez la bonté de venir l'entendre demain samedi, en sortant de votre comité, vous me ferez un très-grand plaisir.

Quand *Louis XI* permettra-t-il à la *Cenci* d'arriver ? En attendant le théâtre, elle fait son chemin dans le monde, et la *Gazette de France*, si redoutable pour ce sujet, y sera très-favorable. J'ai fait une lecture tout exprès pour M. de Genoude, dans le faubourg Saint-Germain ! On m'assure que vous voulez encore faire passer une pièce avant moi ; je vous connais trop pour croire à ce propos. Je juge de vos sentiments sur les miens, et j'ai toute confiance en vos bons offices.

A. DE CUSTINE.

Lenteurs de l'administration, hésitations de la principale interprète, appréhension des jugements de la presse et du public bien pensant, tout se réunissait pour créer à M. de Custine une situation peu agréable. Il avait fait cependant les choses en gentilhomme ; à ses frais, *Béatrix* devait paraître avec tout le luxe de l'Italie du moyen-âge ; Cicéri avait reproduit pour lui, sur la toile, les somptueux vestibules du palais Cenci, les galeries gothiques du château de Petrella, les salles du Vatican et l'admirable point de vue du pont Saint-Ange. La mise en scène terminée, les rôles distribués, la pièce prête, le ministère s'effraya de l'apparition sur la scène du pape Clément VIII et défendit *Béatrix*. C'est alors que M. de Custine offrit à la Porte-Saint-Martin son œuvre interdite à la Comédie-Française. Harel, connaissant

les procédés de l'auteur, ne se fit pas faute de mettre à haut prix l'hospitalité qu'on lui demandait.

— Je reçois votre pièce, dit-il à M. de Custine, mais vous connaissez les conditions imposées à l'auteur qui fait ses premières armes. Nous devons, en administrateurs prudents, refuser l'œuvre de tout écrivain non baptisé par le succès, à moins qu'il ne nous garantisse les frais complets de la mise en scène.

— C'est on ne peut plus juste.

— Vous acceptez, très-bien.

Prenant plume et papier, Harel établit alors à M. de Custine un compte de décors, de costumes, de machines, d'éclairage, de pompiers, de services divers, capable d'effrayer tout autre qu'un millionnaire désireux de se produire.

M. de Custine s'exécuta avec un sourire. Sa pièce n'était pas absolument sans valeur; Frédérick-Lemaître consentit, sur son désir, à y prendre le rôle dangereux du père ; Mme Dorval eut celui de Béatrix, et l'auteur put, du moins, avoir la certitude d'être compris et bien défendu par ses principaux interprètes.

Harel ne s'en était pas tenu à la convention primitive. La facilité de M. de Custine l'avait mis en appétit, et il s'ingéniait pour lever fréquemment sur lui quelque contribution nouvelle.

Révolté par ce manège indélicat, Frédérick en châtia l'auteur, certain jour, par une sanglante apostrophe. C'était après la répétition générale de *Béatrix Cenci;* Harel avait attiré M. de Custine dans son cabinet, où Frédérick les suivit en silence.

— J'espère, monsieur, dit l'insatiable direc-

teur, que vous louerez demain la totalité des premières loges.

— Y pensez-vous ? J'ai déjà tant dépensé !

— Vous les distribuerez aux membres du corps diplomatique : le succès de votre pièce en dépend.

— Soit, répondit le gentilhomme, acceptant ce dernier sacrifice.

Mais, comme le directeur reconduisait sa victime, Frédérick, s'approchant de Harel, lui dit d'un ton sarcastique, en désignant l'écrivain bénévole : « Il a encore sa montre ! »

M. de Custine avait déboursé trente mille francs environ, quand le rideau se leva sur le premier tableau de sa pièce.

21 Mai 1833. — *Béatrix Cenci*, tragédie en cinq actes et en vers, par M. de Custine. — Rôle de *François Cenci*.

L'action se passe en 1599. Le comte François Cenci a fait périr sa première femme et poursuit de sa haine les enfants qu'il a eus d'elle. Cette haine s'exerce à leur égard de façons différentes. Tandis qu'il éloigne de lui ses deux fils, il prétend, au contraire, imposer sa présence continuelle à sa fille Béatrix. Celle-ci attribue ces assiduités à quelque pensée criminelle, et sa crainte est fondée ; mais, sans soutien ni défense, comment échappera-t-elle au sort qui la menace ? Le cardinal Camille Salvestri essaie pourtant de lui porter secours ; son neveu Léo aime Béatrix et en est aimé ; sous les auspices du pape Clément VIII il demande donc au comte la main de la jeune fille. Le comte, ayant appris la mort de ses deux fils, est d'humeur gaie ; la démarche du cardinal l'assombrit ; il n'en laisse rien voir cependant et promet à Léo la main de Béatrix ; mais à peine le cardinal s'est-il retiré que Cenci emmène Béatrix dans son château de Petrella, où son autorité pourra s'exercer sur elle sans contrôle.

A Petrella, Béatrix trouve une aide inattendue dans son

frère Fabrice, échappé par miracle aux assassins du comte. Fabrice veut que sa sœur fuie, mais Béatrix attend Léo et demande un délai. Ce retard est fatal à tous ; Fabrice, surpris, reçoit la mort des mains de son père, et Léo n'entre dans le château qu'au moment où Cenci expire à son tour, frappé par Béatrix déshonorée.

La parricide est mise à la torture qu'elle supporte avec courage ; le pape ensuite la veut interroger pour obtenir le nom de ses complices ; elle résiste avec tant de dignité et se défend avec tant d'éloquence que le pontife s'attendrit et va pardonner peut-être quand se répand le bruit d'un nouveau parricide commis par un noble Romain. Il faut faire un exemple ; Léo tente en vain de délivrer son amante ; il est tué par les sbires, et Béatrix monte sur l'échafaud, maudite par l'Arétin, et bénie par le Guide.

Le sujet de *Béatrix Cenci* était évidemment le plus dramatique, le plus complet et le plus saisissant que l'auteur pût choisir, mais il eût fallu le traiter avec audace, et M. de Custine, par excès de timidité, en avait fait disparaître la passion. Sa composition, dans son ensemble, manque d'art et de chaleur ; on y trouve une connaissance très-imparfaite des combinaisons scéniques ; le style est souvent décoloré et dépourvu de pensées : c'est, en un mot, l'ouvrage d'un homme du monde sans expérience du théâtre. Jouée devant un public de bonne compagnie, plus disposé à la louange qu'à la critique, *Béatrix Cenci* réussit pourtant, le premier soir, d'une façon très-honorable, et ce ne fut pas sans étonnement qu'on la vit disparaître de l'affiche, après trois représentations. C'est que, trompant l'espoir secret de Mlle Georges, Marie Dorval, qu'on croyait dépourvue d'aptitudes tragiques, avait fait du rôle principal une étude savante, y trouvant des inspirations énergiques et soudaines que la presse avait fort applaudies. Or,

M^lle Georges, jalouse de Frédérick-Lemaître, l'était bien plus encore de Dorval ; la suppression de la pièce pouvait seule compenser son désappointement, et Harel n'avait pas cru devoir lui refuser cette joie.

Par un sentiment d'amour-propre blessé, M. de Custine retira son œuvre, qu'il publia avec un avant-propos dans lequel, sans vouloir approfondir le secret des coulisses, il protesta contre l'injure brutale qui lui était faite et rendit justice au talent déployé par ses interprètes.

« Nous devons, dit-il, après un long éloge de Dorval, des remerciements à M. Frédérick pour la force tragique avec laquelle il a rendu les intentions d'un rôle difficile et ingrat. Sa profonde intelligence s'est montrée dans plusieurs scènes d'ironie, et partout, mais surtout dans la scène du troisième acte, où la teinte de mélancolie qu'il a répandue sur son astucieux récit, a rendu supportable l'explosion de sentiments révoltants. »

Par suite de l'étranglement de *Béatrix Cenci*, M^me Dorval rompit avec la Porte-Saint-Martin. Furieux lui-même contre Harel et contre son inspiratrice, Frédérick-Lemaître n'apprit pas cet incident sans émoi. Il s'en expliqua avec les coupables d'une façon très-vive dans une entrevue où cris, injures, voies de fait alternèrent, et qui fournit plus tard à Dumas, pour *Kean*, le thème d'une scène violente entre lord Melvil et l'acteur anglais. Quelques jours après, Frédérick quittait la capitale, bien résolu à ne plus reparaître à la Porte-Saint-Martin (Juin 1833).

XIII

Frédérick-Lemaître en tournée. — Prison et calomnie. — *Une promenade dramatique.* — Ce que pensaient de Frédérick les journaux de province. — Résiliation avec Harel. — Nouveau voyage. — L'agenda de Frédérick-Lemaître. — Une lettre de Maurice Alhoy. — Harel se venge.

Explorer la province avec une troupe volante formée par lui était depuis longtemps le rêve de Frédérick-Lemaître. Sens, Besançon, Grenoble, reçurent d'abord sa visite et l'accueillirent d'une façon plus que satisfaisante. Pendant son absence, le tribunal de la Seine le condamna à cinq jours de prison pour refus réitérés de service dans la garde nationale, et quelques rivaux inventèrent sur lui une ignoble histoire ; ces deux nouvelles lui parvinrent à Lyon, d'où il s'empressa d'adresser aux journaux parisiens la réplique suivante :

<div style="text-align:right">Lyon, le 18 Juillet 1833.</div>

Monsieur le Directeur,

C'est avec étonnement, avec indignation, que je viens d'apprendre les bruits infâmes, absurdes, qui ont couru sur moi. Coupable de viol !... Fi ! fi !... Et pas autre chose avec ?... Comment, pas un petit coup de poignard, ou toute autre gentillesse de ce genre ? Oh ! c'est d'une simplicité

désespérante !... On a bien eu raison de me blâmer, c'est stupide. Mais on était dans une erreur complète ; je ne me mets pas en route pour si peu de chose. A Sens, j'ai fait périr mes deux fils ; à Besançon, j'ai commis quatre assassinats, et, le croirait-on, les Byzantins ont eu l'infamie de rire de la mort du malheureux Cerfeuil !... A Grenoble, c'était bien pis, plus je commettais de crimes, plus on était content. A Lyon, où je suis en ce moment, on daigne m'encourager aussi ; j'aiguise mes poignards et fais crier ma tabatière ; une douzaine de bons meurtres dans la seconde ville de France, et ma réputation sera gentille !... Mais, si tous ces crimes enfantent des vengeurs qui veulent ma perte, qu'ils s'y prennent donc mieux.... Allons, un peu de courage : au grand jour, une épée, un pistolet... et tout sera dit !

Je serai à Paris le 1er octobre, pas avant. J'ai des engagements sacrés avec Lyon, Toulouse et Marseille ; sans cela, on m'eût vu aujourd'hui boulevard Saint-Martin, n° 8. En mon absence, on y trouvera mon excellente et vertueuse femme, ma respectable mère et trois jolis petits enfants qui, déjà, ont un goût extraordinaire pour commettre des crimes à la façon de leur père... de leur père qui ne doit rien à personne, paie son loyer, ses contributions, monte sa... Ah ! diable — c'est ici qu'il y a crime — ne monte pas régulièrement sa garde. Aussi, la prison... Soumettons-nous aux arrêts du destin... et du conseil de discipline.

Veuillez croire à mon respect.

<div style="text-align:right">FRÉDÉRICK-LEMAITRE.</div>

L'effet produit par cette protestation fut très-grand : — « Tout le théâtre, écrivait à son mari M^{me} Lemaître, tout le théâtre a trouvé ta lettre charmante, pleine d'esprit et m'en a fait compliment. Ces horribles bruits sont tombés et tout le monde est certain maintenant de leur fausseté : reviens donc à la tranquillité dont tu as tant besoin. » — Jugeant cependant sa réponse insuffisante, Frédérick la voulut corroborer par la publication de documents irréfutables en donnant, presque jour par jour, l'emploi de son temps en province. Cette publication, faite sous

la forme d'une brochure ayant pour titre *Une promenade dramatique*, est aujourd'hui fort rare. C'est le recueil des articles écrits, de juin à septembre 1833, par les journalistes des départements, et dans lesquels Frédérick et ses rôles sont diversement appréciés. Nous donnerons deux de ces jugements, intéressants par eux-mêmes et par les noms des signataires.

Le Garde National, de Marseille :

A drame nouveau, acteur nouveau. Après les saturnales du mélodrame, le bon sens et la vérité historique devaient remonter sur la scène : l'ordre se constitue l'héritier naturel de l'anarchie au théâtre, comme dans la société. Le mélodrame même avait dû passer pour du bon sens et de l'ordre après les pièces de Sylvain Maréchal, ce Corneille de 93, qui faisait comparaître tous les rois du globe, y compris le pape, dans une île déserte, et les faisait dévorer par un volcan au troisième acte. A cette époque de transition où le *Maréchal de Luxembourg* et *Villars* brûlaient leur dernière cartouche, un acteur paraissait à l'horizon du boulevard ; il avait à choisir entre les dissimulations du Truguelin, le triple masque d'Abélino, le poignard de Toraldi : il répudia tout cela ; il oublia les pas saccadés du tyran à plumes, les *à parte* menaçants contre les victimes prisonnières dans les tours, les fanfaronnades des Matamores français, mises en mélopée par Cuvelier et psalmodiées par Defresne, Stokleit, ou Marty ; il oublia tout pour se faire lui ; il se révéla, avec le regard inspiré de Cardillac, et les hommes qui comprennent l'avenir devinèrent que le drame allait nous venir de l'Ambigu : Frédérick-Lemaître était là. Puis ce théâtre s'incendia dans une nuit, comme un homme ruiné qui se brûle la cervelle de désespoir : l'Ambigu avait fait son temps.

La Porte-Saint-Martin est un théâtre très heureusement placé à Paris ; il est au confluent de trois civilisations distinctes ; celle de l'industrie, qui s'aligne parallèlement dans les deux rues, ou plutôt dans les deux villes Saint-Denis et Saint-Martin ; celle qui descend du Temple et du Marais ; celle qui remonte à la chaussée d'Antin par les rues aristocratiques. La Porte-Saint-Martin est un congrès de toutes

les fortunes, de toutes les opinions, de tous les goûts ; il y a au parterre un jury orageux sans homogénéité ; le balcon éblouit comme à l'Opéra ; aux loges supérieures, il y a une composition d'auditeurs toute distinguée, c'est la bourgeoisie opulente de la rue Vendôme et de la rue Meslay qui donne la main à sa sœur de la rue Hauteville et des trois faubourgs voisins. Un succès d'auteur ou d'acteur est aussi glorieux et plus difficile à ce théâtre qu'à la Comédie-Française ; un succès, j'entends comme peuvent en obtenir des hommes tels que Dumas, Vigny, Hugo. Frédérick-Lemaître peut dire : c'est sur ce théâtre que j'ai fondé le drame du jour. Et, en effet, il est venu après lui des acteurs de talent, heureux transfuges de l'école ancienne qui renonçaient à l'emphase pour la diction naturelle et à la démarche pompeuse pour le maintien de la rue et du salon ; mais ces acteurs ne se sont mis en hostilité contre les vieux systèmes qu'après les succès de Frédérick. Le théâtre présent, le théâtre à venir, devront beaucoup à cet acteur si grand, si original.

Il a tout reçu de la nature : organe inépuisable d'effets, mobilité incomparable de physionomie, constitution puissante, qui ne craint pas six actes de règne, et sans laquelle il n'y a ni héros ni grand acteur. Son intelligence est proverbiale, il comprend un rôle de prime abord, tel qu'un auteur l'a conçu ; en l'écoutant au salon, on s'aperçoit que Frédérick a beaucoup pensé, beaucoup observé, chose rare dans ces existences d'artiste si cahotées dans les études de rôle, dans les intrigues, les plaisirs, les répétitions, qu'il semble ne devoir plus y avoir place pour la réflexion solitaire, pour la méditation philosophique, sur toutes les mystérieuses choses du cœur humain. C'est ensuite un talent multiple ; c'est un acteur en vingt personnes ; il a, comme Garrick, la double et contradictoire faculté du rire et des pleurs ; marotte ou poignard, il manie tout avec une égale dextérité. Son comique est moins traditionnel que celui de Monrose, et nous verse de longs épanchements de gaieté ; ce n'est pas avec les mots écrits par l'auteur qu'il fait ce comique, c'est avec des gestes, des intentions, un maintien à lui ; on peut dire qu'il est tout habillé de comique, et que la gaieté l'enveloppe sur les planches comme un costume obligé. Son talent tragique est plus effrayant que celui de Talma, du moins c'est mon avis ; en voici la raison : Talma n'habitait jamais la sphère dans laquelle nous vivons ; c'était l'épouvantail des rois, des reines, des empoisonneurs de cour ; il

avait un poignard doré en évidence, un costume qui n'était pas le nôtre, une langue qu'on ne parle pas dans la vie ; pour avoir à trembler de ses fureurs il fallait, à force d'illusions, habiter des châteaux et des palais, ou se faire grec ou romain. Frédérick, lui, s'habille comme nous, il a le frac et le gilet ; il parle notre langue de salon, il cache soigneusement son poignard. Nous pouvons rencontrer les héros bourgeois qu'il représente, le lendemain même, dans notre appartement de ville ou de campagne, les rencontrer mêlés, par un hasard dangereux à quelqu'une de nos intrigues, de nos accidents domestiques ; c'est à faire véritablement frémir. On redoute fort peu *Néron* menaçant *Britannicus* ; mais *Georges de Germany*, mais *Richard Darlington*, nous en avons peut-être de ceux-là dans nos parentés, dans nos relations et à notre insu. J'ai oublié depuis longtemps quel effet de contraction nerveuse animait la figure de Talma quand il prenait l'urne funéraire dans *Hamlet*, mais j'aurai toute ma vie devant moi la tête de Frédérick au dernier acte de *Richard Darlington*, lorsqu'il a ramassé le chapeau de sa femme et qu'il médite un assassinat.

Aujourd'hui, vous l'avez vu, Frédérick, dans un rôle tout grave, tout sérieux : il vous a ressuscité Ravenswood, par exemple, de la *Fiancée de Lamermoor* ; il vous a fait là, j'espère, un plaisir bien vif; car vous aimez ce roman, chef-d'œuvre de Scott, et vous savez gré à qui vous en ranime les personnages morts. Frédérick s'y est révélé sublime ; c'était un Oreste moderne, la fatalité au front, mélancolique ou passionné, vous donnant de l'épouvante, ou vous demandant de la pitié dans l'admirable scène du contrat; Frédérick alors si grand, si beau, lorsqu'il joue avec la garde de son épée, et qu'il laisse tomber des paroles dédaigneuses, des phrases convulsives, comme un agonisant au désespoir ; eh bien! vous l'avez vu, ce Ravenswood si profondément tragique; revenez le voir demain dans l'*Auberge des Adrets* : il y a un abîme entre le noble Écossais si fier, si généreux, si brave, et le voleur de grand chemin ; c'est bien le cas de dire comme cet amateur de la Porte-Saint-Martin : c'est Frédérick qui joue dans *la Fiancée de Lamermoor*, c'est Lemaître qui joue l'*Auberge des Adrets*; en effet, le contraste scénique est si étonnant de tous points, qu'on récuse l'identité des deux noms. L'*Auberge des Adrets* est un mélodrame comme un autre; l'analyse n'a rien à faire là : la pièce, c'est Frédérick; il lui a plu à cet acteur de se créer là un rôle qui dépassât les bornes connues du comique; parce qu'il peut

donner à volonté du comique de bon ton aussi bien qu'un autre; il a voulu, avec son voleur de l'*Auberge*, se jeter dans une véritable saturnale de gaieté bouffonne, ne prenant souci ni des écarts ni des moyens, arrivant juste au point où l'on peut encore faire du comique avec le crime sans blesser les convenances et la moralité. Tout Paris a passé cent fois et repassé cent fois encore devant l'*Auberge des Adrets*; Frédérick y a fait, au temps du choléra, plus de cures merveilleuses que toutes les ordonnances de médecins. On disait aux convalescents ou aux effrayés : allez voir Frédérick dans l'*Auberge des Adrets*, comme on disait : ne mangez point de légumes et buvez du Bordeaux.

Le hasard d'une tournée méridionale nous a gracieusés d'une visite de Frédérick; il est à Marseille, à cette heure; mais il y est comme tous les grands acteurs qui l'ont précédé ici, indécis et mal à l'aise. C'est une fatalité attachée à notre ville de ne pouvoir jamais jouir complètement d'une illustration dramatique en voyage, il y a toujours certaines difficultés de répertoire, ou bien des épines mystérieuses de coulisses ou des préventions irréfléchies et clairsemées à l'amphithéâtre, toutes choses qui se croisent, bourdonnent et arrivent à l'oreille du grand acteur et lui jettent du découragement à l'âme. On sait bien qu'avec le temps tout cela tourne à la gloire de l'acteur et au profit du public, car tout s'aplanit et se fait facile. Mais l'acteur en voyage n'a pas le loisir d'attendre nos aises : il a ses dates sacrées d'engagement écrites sur sa feuille de route; il y a trente villes où le théâtre l'attend, à jour fixe, son répertoire à la main, planches arrosées et coulisses en bon état. Frédérick aurait pu donner dix représentations à Marseille; les deux premières, succès de haute estime; l'enthousiasme serait venu aux autres, à sa représentation de clôture, le théâtre eût écroulé d'applaudissements. Voilà ce qui était dans la destinée de Frédérick à Marseille; voilà ce qui doit y être encore, lorsqu'il nous reviendra quelque jour, dans un avenir très-prochain; car Frédérick doit savoir que presque toute la jeunesse marseillaise a fait au moins une fois son voyage à Paris; qu'elle marche à la tête de la civilisation provinciale; qu'elle a des couronnes toutes prêtes pour l'acteur de Dumas et d'Hugo, et qu'elle est bien innocente des contrariétés de la coulisse et des marches indécises de l'administration.

<div style="text-align:right">MÉRY.</div>

La Revue de Rouen :

Bien des bonnes gens disaient encore de Hugo, il y a quelques années, qu'il n'était romantique que parce qu'il ne pouvait être classique, et que c'était involontairement, et comme par prédestination, qu'il rompait avec cette banale phraséologie académique qu'on appelait *style de bonnes études*, ou plus poétiquement *parfum d'antiquité*; ils ne savaient pas qu'il avait eu à choisir, comme nous tous, et que s'il s'était arrêté à ceci ou à cela, c'était après mûre délibération. Pauvre Hugo, à qui on faisait faire des péchés d'ignorance, lui, l'un des grands travailleurs de ce temps. Mais c'est la critique qui disait cela : la bête à une tête !

Lui aussi, ce pauvre Frédérick, n'a pu qu'à grand' peine se faire déclarer responsable de sa belle gloire. Si cet homme-là, disait-on, joue le drame, c'est parce que *ça lui est venu comme ça*, sans qu'il s'en doute et à son insu ; il s'est trouvé poussé au boulevard : mon dieu! le vent contraire l'eût poussé rue Richelieu. Le génie est chose inerte et passive; pourquoi lui tenir compte de ses déterminations? — Vous croyez qu'il s'est voué au drame de prédilection : erreur, il ne connaissait pas la tragédie, il n'a pas eu le choix. — Frédérick, qui avait subi sept ans d'épreuves classiques à l'*Ecole royale de déclamation* et qui sait par cœur tout le répertoire du Théâtre-Français, depuis Corneille jusqu'à De Belloy ! — N'importe, c'est un des plus grands assassins dramatiques ; mais il faut le sauver par des circonstances atténuantes, écartons la préméditation. — C'est l'opinion publique qui disait cela : la bête à mille têtes !

Pauvres fous que nous sommes, quand nous nous avisons de jaser, — dans la rue ou le coude appuyé sur la cheminée d'un salon, la jambe droite passée sur la jambe gauche — des raisons cachées des rois, même constitutionnels, et des hommes de génie ; pays inconnus, qu'on ne sait pas quand on n'y a pas été, voyages d'imagination ! — Hélas ! voyages dans la lune.

De même que Béranger a chansonné l'ode, au lieu de la déclamer ; de même que Foy et Benjamin Constant ont été les représentants de la parole publique, au lieu d'être orateurs ; de même la tragédie s'est fait drame, le drame s'est fait vulgaire, et Frédérick Frédérick. Cela vous suffit-il pour vous expliquer l'un des plus beaux génies dramatiques de notre temps ?

Tant que la Comédie-Française a conservé ses rangs et ses distances, que ses héros ne se sont parlé qu'à dix pas en se chantant des mélopées, qu'*Agamemnon, roi des rois*, s'est obstiné à suivre la royauté de *Louis-le-Grand*, que le drame et la littérature convenus se sont entêtés, comme des vieillards, à ne vouloir *être l'expression* que d'une société vieillie et morte, Frédérick et Mme Dorval se sont retranchés au boulevard, comme Béranger chantait dans le peuple, comme Hugo écrivait *Cromwell*, comme notre langue se refaisait une seconde fois vulgaire, comme nous tous nous descendons dans la société pour nous faire égaux devant la loi ; cela, parce qu'ils étaient de leur temps et qu'ils avaient compris qu'un homme ne dépasse plus un autre homme que de la tête ; que la vraie gloire aujourd'hui est celle qui descend, que le génie ne peut plus être génie, que comme le roi est roi, selon la constitution, « *primus inter pares* ». — Ils ont, comme nous tous, passé par cette suite d'idées logiques, pour arriver aux mêmes conclusions que nous, *vérité en deçà et au-delà ;* et si vous croyez naïvement que ce n'est pas en vertu de ce même génie qui les a fait tous les deux si grands au théâtre, vous leur aurez refusé le sens commun du premier brocanteur de fonds publics, qui vend ses rentes parce qu'il s'aperçoit qu'elles sont à la hausse.

Ce que Frédérick a fait au théâtre, il l'a fait sciemment avec sa stratégie à lui et ses plans de campagne. On n'arrive pas à de si grands résultats sans de savantes combinaisons ; il s'est mis de toute sa force et de toute sa volonté à la grande révolution qui se fait vers le vrai, depuis notre vie de tous les jours jusqu'aux plus hautes conceptions du poëte et du philosophe ; il a révolutionné le théâtre comme Talma l'eût fait, si les éléments ne lui eussent pas manqué, et, de *Charles VI* à *Richard Darlington*, il n'y a peut-être que la distance de temps. C'est à la fois l'éloge du mort et du vivant : l'un a testé, l'autre a recueilli : repos pour Talma, gloire pour Frédérick !

Frédérick avait commencé par convertir à lui ce que les boutiquiers et les concierges de bonne maison appellent le peuple ; puis les artistes, les hommes de travail qui savent où est la vérité ; puis les gens du commerce ; puis l'aristocratie financière ; puis la noblesse héréditaire ; et, à part quelques boudoirs *à l'entour de Saint-Germain-dans-les-Prés*, où l'on boude avec du fard au visage et un chien sur les genoux, contre toutes les révolutions possibles, je ne lui sais plus une hérésie, tant son culte est bien établi.

A présent que le voilà roi, il voyage en monarque, en empereur romain ; il visite ses sujets de province pour s'assurer de l'amour des populations. Il a raison : tout l'empire n'est pas à Rome ; remercions-le d'abord d'avoir songé à nous. C'est bien peu que les félicitations de bienvenue, en retour des dix admirables représentations qu'il nous donne, et qui, avec celles de Mᵐᵉ Dorval, doivent entrer dans l'histoire de Rouen. Mais enfin on donne ce qu'on a : les Dieux se contentent de l'offrande des fruits selon la saison, et ce sont des Dieux.

On a dit que Richard était Mirabeau ; Frédérick y a mis du Napoléon. Quelle grande et belle étude de la passion, dans ce calme de l'ambition qui trompe tout le monde, et qui ne tromperait pas un enfant, si elle s'oubliait, à perdre son manteau de glace. — « *Anna Grey, as-tu donc seule connu Richard?* » Surprendre ses plus proches, sa famille au coin du feu ! — Quelle double écorce il faut avoir ? — «*Vous ne m'avez donc jamais aimée ? — Jenny, vous êtes folle.* » — Napoléon disait : « Cette bonne Louise ! elle est naïve jusqu'à la bêtise. » — Puis, quand François, l'empereur, trompait une de ses vues européennes : « Ton père est une vieille ganache, » disait-il à Marie-Louise d'Autriche. — Voilà Richard. — Frédérick, vous avez rendu avec génie et bonheur l'ambition, la passion qui prend et quitte, sans s'altérer, la forme de toutes les autres ; vous n'avez oublié aucune nuance, vos teintes sont mélangées de main de maître ; vous êtes un grand peintre.

Descendons maintenant de l'autre côté de l'échelle. — Voici le joueur, qui passe par toutes les conditions de la vie, et, ce qui est plus encore, de notre vie accidentelle à nous, si difficile à rendre pour l'artiste, parce qu'elle n'est vraie que d'une vérité convenue, du moment et des circonstances. Eh bien ! Frédérick ne s'est pas trompé une seule fois ; son crayon est toujours sur la ligne ; pour ceux qui l'ont vu à Paris, et d'assez près, il est sublime dans la scène du conseil de *Richard* et dans la cabane du bûcheron du *Joueur*. Un homme qui reproduit ainsi à vif toute la société de son temps, avec cette puissance et à ce degré de vérité, savez-vous ce que c'est ? Je n'en voudrais pas davantage pour décider de l'étendue de son génie dramatique, et pour l'avouer chef de la scène française, en haut et en bas.

Frédérick a fait un père de Buridan, un père qui pleure et fait pleurer. Vous ne reconnaissez plus le soldat de taverne et l'assassin du roi Robert. — Frédérick a fait

d'*Othello* plus que ce pauvre Ducis; il a rhabillé son squelette, il a mieux dit les vers qu'ils ne sont écrits, il a été vrai dans une poésie fausse et prétentieuse, il a été nerveux dans une versification molle et étendue. Mais tout cela n'est rien : c'est une ode dans la vie de Hugo, une élégie dans la vie de Lamartine, c'est un moment, une pensée. — *La Mère et la Fille* est quelque chose de plus : c'est une composition large et sévère, une étude vraie avec des choses si fines de sentiment, qu'il vous faut un bon œil ou une bonne loupe pour voir les perfections de détails, tant c'est travaillé menu, au milieu d'une composition en grand. — Frédérick, *la Mère et la Fille* est votre *Ecole des Vieillards*. Le saut vous a moins coûté qu'à Talma, car votre drame, jusque-là, n'avait pas été héroïque. Vous avez été bourgeois avec moins d'efforts que lui; vous avez eu de son ombre six ans plus tard, et vous pouvez m'en croire; j'ai vu jusqu'au nœud de votre cravate, votre mouchoir blanc roulé en peloton dans vos deux mains jointes, et votre sortie du quatrième acte, que vous faites avec vos mains dans vos poches, tout d'action et sans comédie.

Je ne donne cette analyse que comme preuve de ce que je disais tout à l'heure; je ne parle de l'acteur que pour faire juger l'homme. Frédérick n'est pas un Richard, un Buridan, un Othello; il n'est pas *un* drame, il est *le* drame, comme je le disais de M^me Dorval. Sa réalisation va jusqu'où le poëte conçoit, et j'en fais juge le plus poète des hommes, et la poésie va loin aujourd'hui, même au théâtre. Voulez-vous mon dernier mot? La tragédie est morte avec son personnel, et la Comédie-Française avec elle. Les vieux amours-propres ne se sont soutenus qu'en se ruinant; c'est l'histoire des *pensions* : et le drame s'est enrichi de gloire et d'argent; et Frédérick, l'homme d'instinct et de génie, est monté seul, ou presque seul, même à présent, de Cagliostro à Richard Darlington, et Richard est le dernier terme de la progression du théâtre jusqu'à présent, comme Frédérick. Ceci est de l'histoire. Où s'arrêteront-ils l'un et l'autre? — Qu'en savez-vous?

J'aime à ouvrir cet avenir au drame et à l'artiste qui l'a si puissamment servi, parce que la poésie d'action semble nous être réservée encore pour de longues années; comme le mouvement, dans notre société qui cherche l'équilibre. Courage à l'homme qui pense le drame et à l'homme qui le parle, car ils sont liés intimement comme la pensée et la parole, et leur destinée doit être la même. Frédérick, si je

ne me trompe, a le sentiment de sa haute vocation : qu'il aille donc ; il est arrivé à une hauteur où l'on arrive presque toujours seul, même quand on est parti plusieurs, soit qu'on y monte plus vite, ou que les autres ne puissent pas vous y suivre ; et une fois là, l'horizon s'agrandit à chaque coup-d'œil, parce que le regard y joue comme l'éclair. Je souhaite de tout mon cœur qu'il comprenne, non pas mes encouragements, dont il n'a pas besoin, mais toute l'étendue de mes prévisions.

<div align="right">Adolphe DUMAS.</div>

Cette tournée, en somme, rapporta à Frédérick-Lemaître de nombreuses satisfactions d'amour-propre et des profits respectables ; aussi la voulut-il continuer, après un court séjour à Paris, pendant lequel il résilia le traité qui le liait encore avec Harel (29 novembre), et prit part, avec Dorval, à une représentation de *Trente ans,* donnée à l'Odéon au profit de M^{me} veuve Ducange (5 décembre).

Un précieux document nous renseignera sur l'itinéraire et le résultat de ce second voyage ; c'est l'agenda sur lequel Frédérick-Lemaître inscrivait quotidiennement, à la plume ou au crayon, ses déplacements, ses impressions, ses recettes, le tout entremêlé d'exclamations intimes qui prouvent que l'artiste ne tuait en lui ni l'époux ni le père.

Je suis parti de Paris le 19 décembre 1833. Temps épouvantable, pluie, éclairs, tonnerre, tempête... Etait-ce un présage ?... Nous verrons bien. — Emporté 2,400 francs.

1^{er} Janvier 1834. — J'achète une montre de 200 francs pour les étrennes de ma femme.

3 Janvier. — Bordeaux : théâtre bien, mais avec un intérieur rococo ; artistes mauvais ; public très-arriéré ; journaux stationnaires et bêtes. L'art dramatique n'est pas compris à Bordeaux, mais les pirouettes, vivat ! — Reçu 1,800 francs.

16 Janvier. — Je traverse les Landes, ma voiture se brise et manque de me tuer.

18 Janvier. — Bayonne : ville jolie et gaie; journal républicain et chaud; théâtre ignoble; public bon et bête.

19 Janvier. — Je visite Biarritz, très-curieux; l'Océan est superbe à ce point.

21 Janvier. — Bayonne : *Trente ans*; reçu 452 fr. 50.

22 Janvier. — J'ai mis le pied en Espagne, à Irun.

24 Janvier. — Bayonne : *La Mère et la Fille*; reçu 124 francs.

26 Janvier. — *Trente ans*; reçu 290 francs.

27 Janvier. — Je refuse de jouer, ce sont des cabotins.

28 Janvier. — Je joue cependant *Othello*; reçu 320 francs.

30 Janvier. — Toute la ville me redemande *la Mère et la Fille*; je fais 101 fr. 50.

2 Février. — *L'Auberge des Adrets*; reçu 574 fr. 55.

7 Février. — Je quitte Bayonne pour Pau.

8 Février. — Tarbes. — Bagnères-de-Bigorre.

9 Février. — La vallée de Campan; singulier carnaval.

11 Février. — Vallée de Grips. Je vais visiter les montagnes de neige; on m'invite au bal, mais je suis indisposé par le froid et je me couche.

12 Février. — Nous partons pour Auch.

13 Février. — J'aime ma femme!

14 Février. — Nous arrivons à Toulouse, ville toujours triste par excellence. — J'adore mon Frédérick!

16 Février. — Ma femme part pour Paris avec 1.100 francs; je reste seul avec 700 francs, et fort triste.

17 Février. — Je pars pour Narbonne et Perpignan; j'y meurs d'ennui et je reviens sur mes pas.

18 Février. — Je me blesse et maudis les voyages.

20 Février. — Je chéris mes enfants, je ne vis que pour eux!

21 Février. — J'arrive à Montpellier, jolie ville; hôtel du Midi parfait.

22 Février. — Mélancolie continuelle.

23 Février. — Je passe à Nîmes.

24 Février. — J'arrive à Marseille avec 53 francs; ainsi, en huit jours, j'ai dépensé 650 francs.

28 Février. — Je redébute à Marseille : *Trente ans*; accueil froid; il me revient 342 fr. 90.

3 Mars. — Je joue *Richard Darlington*; succès colossal; je fais pour moi 185 francs.

5 Mars. — *La Tour de Nesle* : 284 fr. 70.

7 Mars. — *Richard* et *l'Auberge* : 497 francs.
9 Mars. — Je clôture au Grand-Théâtre de Marseille : *l'Auberge* seule 1,200 francs; le tiers pour moi, 322 francs. Je quitte avec plaisir ce théâtre ignoble. Malheur au comédien forcé d'y rester! C'est un établissement qui mériterait l'attention de l'autorité; il est d'une immoralité repoussante.
11 Mars. — J'envoie 1,000 francs à ma femme.
13 Mars. — Petit-Théâtre de Marseille : *la Tour de Nesle*; 250 francs.
14 Mars. — Aix : *Trente ans*, 70 francs. J'en ai dépensé 80!
15 Mars. — *La Mère et la Fille*, *l'Auberge*; 200 francs.
16 Mars. — *Richard*, *l'Auberge*, *le Barbier*; 500 francs.
17 Mars. — L'envie me prend de voir la Suisse.
21 Mars. — Toulon : Arsenal; beau point de vue, grottes d'Ollioules superbes.
22 Mars. — Clôture au Petit-Théâtre de Marseille : cent couronnes!
24 Mars. — Je quitte Marseille sans regret.
25 Mars. — Sisteron; point du vue d'apothéose! Je cotoie les Alpes; ouragan étonnant, tableau sublime!
26 Mars. — Gap; maître de poste mauvais; on est généralement mal servi sur cette route. J'arrive le soir à Grenoble passant, en vingt-quatre heures, de l'été à l'hiver.
28 Mars. — J'arrive à Lyon et ne sais que faire.
31 Mars. — Moulins; les chapeaux des paysannes sont extrêmement remarquables.
1er Avril. — Paris!!

Indépendamment de sa famille, quelques amis sincères, auteurs ou comédiens, entretenaient avec Frédérick-Lemaître, pendant ses tournées, une correspondance qui le tenait au courant des nouveautés théâtrales et des bruits de coulisses. Nous donnerons, entre vingt autres, une lettre de Maurice Alhoy, contenant, outre certains détails intéressants, une anecdote des plus plaisantes.

Ce 15 Février 1834.

Mon cher Frédérick,

Ma lettre va peut-être vous poursuivre de département en département. Adressée au pays des jambons, elle n'arrivera

peut-être que dans la patrie des truffes, à moins que vous ne la devanciez sur le sol national de la choucroute. Enfin, quand elle vous tiendra, elle vous apprendra que nous allons être tous deux en procès avec très-franc, très-sincère, très-probe Christophe Harel, directeur de la Porte-Saint-Martin.

J'ai prévu ce malheur de bien loin en conservant la lettre qui servait de base à nos conventions relativement aux droits de l'*Auberge des Adrets*.

Depuis que le facétieux Macaire-Delaistre a fait son apparition, on reçoit nos billets au contrôle, mais on refuse de payer les droits aux agents. La lettre est venue faire acte, mais Harel a juré qu'il y avait surprise faite à sa bonne foi si connue (historique). Il prétend n'avoir jamais eu l'intention de nous accorder des droits à perpétuité; enfin, l'affaire en est là. Il y a des fonds qui nous reviennent, car le carnaval n'a pas été mauvais, malgré Delaistre. Mon avis est de faire plaider cette affaire; je ne suis pas assez cousu d'or pour faire les deux parts des frais, mais, vous qui voyagez avec des valeurs considérables, si vous pouviez envoyer une cinquantaine de francs ou bien autoriser Porcher ou tout autre à verser cette somme chez Michel, je pense que nous donnerons un fameux pied-de-nez judiciaire à Harel. J'attendrai vos réflexions à cet égard. Il ne faudrait pas trop tarder, car feue *Angèle* ne laisse pas grand chose dans son testament, et la barque Saint-Martin n'a en espérance qu'un drame dont tout le monde désespère.

Si vous avez le temps de lire, je vais vous transcrire une petite comédie entre Serres et Harel, aussi divertissante que toutes celles jouées dans le cabinet directorial.

SCÈNE Ire

SERRES, *seul*.

Ce diable de Harel m'ennuie, tout de même. Il me dit toujours : « Serres, je vous récompenserai prochainement; il est temps que je reconnaisse les services que vous avez rendus à l'administration, » — et je ne vois rien arriver.

A ce moment, Harel passe et sourit.

SCÈNE II

SERRES et HAREL, *dans le cabinet*.

SERRES. — Ah! çà, dites donc, monsieur Harel, vous n'y pensez pas... vous allez vraiment faire jouer à Delaistre le rôle de Macaire?

HAREL. — Il n'y a pas de doute.

SERRES. — Je ne voudrais certainement pas dire du mal d'un camarade, mais il sera exécrable et l'on nous sifflera.

HAREL. — Et c'est vous qui venez vous plaindre... vous, Serres... ingrat! Ah! vous êtes bien de l'école de Frédérick!... Mais vous ne comprenez donc pas ce que je fais pour vous? Faire jouer l'*Auberge* par vous et Delaistre, c'est la faire jouer par vous seul ; c'est faire dire au public : « Il n'y a vraiment qu'un rôle dans cette pièce, l'autre était accessoire, toute la vogue vient de Bertrand. » — Tant que Frédérick a été ici, je n'ai pas voulu le contrarier, parce qu'au fond je l'aimais, ce garçon, mais maintenant, tant pis! Je vous ai promis de vous récompenser, et la plus belle récompense que je puisse vous offrir, c'est de vous faire jouer l'*Auberge* avec Delaistre. Quand Frédérick reparaîtra, le public lui criera : « On n'a plus besoin de vous, votre rôle est de trop! »

SERRES. — Ah! bon... merci...

HAREL. — Allez et ne vous laissez pas comme cela monter la tête. (*Serres sort et va conter l'histoire au foyer.*)

HAREL, *au régisseur Saint-Paul*. — C'est un charmant garçon, ce Serres, plein de probité, de délicatesse... j'étais bien aise de faire quelque chose pour lui!...

Bon voyage, mon cher Darlington, grosses recettes, et croyez-moi bien tout à vous.

<div style="text-align:right">Maurice ALHOY.</div>

En donnant l'*Auberge des Adrets* sans le concours de Frédérick, Harel avait eu pour but principal de tirer vengeance des duretés que le comédien lui avait dites et de l'embarras où le mettait son départ. La rancune du directeur s'exerça, dans le même temps, d'une façon plus sérieuse encore. En représentant Frédérick-Lemaître comme un pensionnaire exigeant et brutal, il n'eut pas de peine à faire entrer la plupart de ses confrères parisiens dans une sorte de sainte-alliance ayant pour objet l'exclusion systématique du grand artiste. Cette mesure, injuste autant que grave, devait avoir un résultat bien différent de celui qu'espéraient les coalisés.

XIV

Les suites de l'*Auberge des Adrets*. — *Robert Macaire*. — Frédérick-Lemaître aux Folies-Dramatiques. — La comédie du Puff. — Effets de la représentation. — Frédérick et son œuvre devant la presse.

La faveur persistante avec laquelle Macaire et son inséparable accolyte étaient accueillis devait naturellement éveiller l'attention des imitateurs. Le 25 septembre 1832, Charles Potier fils faisait représenter, au théâtre du Panthéon, un drame bouffon en trois tableaux, intitulé *la Suite de l'Auberge des Adrets*, et qui montrait les deux bandits en prêtres, en comédiens et en apôtres. Cette parade, unanimement déclarée malpropre et ridicule, avait fait rire cependant, les acteurs s'étant ingéniés à copier fidèlement Frédérick-Macaire et Serres-Bertrand. Les romanciers ne pouvaient dédaigner longtemps ce filon productif. En 1833, le libraire Baudouin mettait en vente un ouvrage anonyme en quatre volumes, intitulé : *l'Auberge des Adrets, manuscrit de Robert Macaire trouvé dans la poche de son ami Bertrand*. Ce livre, qui reproduit le drame primitif et le continue en faisant traverser à Macaire et à Bertrand une série d'aventures drôlatiques ou sombres, mérite de notre part une attention particulière. Macaire

y devient successivement forçat, troupier, académicien, chimiste, garde du commerce, chef de claque, faux monnayeur, américain, tandis que Bertrand endosse tour à tour la livrée de la chiourme, les costumes d'infirmier, de gendarme, de servante, de paillasse, de missionnaire et de fabricant de tabacs. Retournés imprudemment chez l'aubergiste Dumont, ils sont arrêtés de nouveau, conduits à Paris, jugés et condamnés à mort. Par considération pour Charles, son fils adoptif, Dumont fournit encore à Macaire les moyens de s'échapper; mais, au moment décisif, Macaire s'endort et Bertrand, indigné de voir recommencer la scène égoïste de *l'Auberge*, prend la place de son ami. Macaire finit sur l'échafaud et Bertrand, affecté par ce dénouement lugubre, meurt de chagrin, quelque temps après.

Cette fable, racontée dans un style vulgaire, ne manque pourtant point d'originalité ni d'intérêt. L'accueil favorable qui lui fut fait affermit Frédérick-Lemaître dans le projet qu'il caressait secrètement de reprendre lui-même le type de Robert Macaire pour le compléter en le rattachant à la haute tradition de Molière, de Lesage et de Beaumarchais. Renseignements pris, il se trouva que l'auteur inconnu du roman, que Frédérick voulait utiliser d'abord, était Maurice Alhoy; de ce côté, donc, aucun obstacle ne devait venir au comédien; il n'en rencontra pas davantage de la part des signataires de *l'Auberge* primitive, qui consentirent avec empressement à travailler sur le canevas tracé par lui.

La pièce nouvelle devait naturellement avoir pour titre *Robert Macaire*; sa confection surtout

occupa Frédérick-Lemaître à son retour dans la capitale. L'agenda qui nous a fourni les notes du chapitre précédent contient encore, au sujet de *Robert Macaire*, des indications de situations, de mise en scène et de dialogue qu'il est intéressant de relever, plusieurs d'entre elles n'ayant pas été utilisées.

25 Avril 1834. — Scène du gendarme qui donne une leçon de vol à un jeune homme.
28 Avril. — Avoir une jolie tabatière à musique.
29 Avril. — Se servir de Germeuil, qui viendra se faire assurer sur la vie.
1er Mai. — Il n'est pas mal que Macaire se débarrasse violemment de Bertrand, à la fin du deuxième acte (contre-partie de *l'Auberge*).
19 Mai. — Avoir un petit groom, pour annoncer les actionnaires.
22 Mai. — Eloa devra s'habiller comme Dorval dans *Antony*.
23 Mai. — « J'ai l'air de faire la parade ! »
25 Mai. — Le commissaire devra parler du nez, afin que Macaire le contrefasse.
26 Mai. — *Le Voleur*, journal de Macaire. — Il est indispensable que les acteurs et actrices paraissent à la noce. — Nommer ainsi l'auteur : « Notre camarade Frédérick-Lemaître ».

La pièce terminée, Frédérick s'en empara et se chargea de la faire représenter. Les grands théâtres lui étant fermés, il alla simplement offrir son œuvre et son talent à la plus infime des scènes parisiennes, les Folies-Dramatiques. M. Mourier, directeur de ce théâtre, fut à la fois ébahi et charmé de l'aubaine. Par une convention rédigée et signée séance tenante, Frédérick-Lemaître prit l'engagement de jouer *Robert Macaire* aux Folies-Dramatiques tous les jours de la semaine, excepté le dimanche. Le produit

de chaque représentation (le droit des indigents, les droits d'auteurs et la somme de cent cinquante francs au profit de l'administration prélevés), devait être partagé en deux portions égales, l'une au profit de Frédérick, l'autre au profit du théâtre.

La nouvelle de ce traité, bientôt répandue, causa dans le monde des artistes une surprise énorme. On la déclara d'abord fabuleuse, incroyable; il fallut bien se rendre à l'évidence quand l'affiche des Folies-Dramatiques eut parlé, ce qui ne tarda guère.

14 Juin 1834. — *Robert Macaire*, pièce en quatre actes et six tableaux, par MM. Saint-Amand, Overnay, Benjamin Antier, Maurice Alhoy et Frédérick-Lemaître. — Rôle de Macaire.

Macaire, frappé par Bertrand au dénouement de *l'Auberge des Adrets*, a guéri de sa blessure, mais, à la sollicitation de son fils Charles, un médecin complaisant constate le décès du voleur, et le convoi supposé de Macaire traverse la scène au lever du rideau. Le funèbre cortège disparu, Macaire descend imprudemment de la chambre où on le tient caché; il est dans un état de somnambulisme causé par l'absortion de plusieurs bouteilles de champagne, et chancelle en agitant, comme Hamlet, le problème de la vie:

« Mort! bien mort! très-mort! — L'horloge est détraquée, le grand ressort est brisé! — Bast! je m'en moque pas mal! — La tombe!... qu'est-ce que la tombe? C'est un asile sûr où l'espérance... tombe; où, pour l'éternité, on se croise les deux bras! — Qu'est-ce que la vie? — Plante amère et narcotique, étoile qui file, feu follet qui flâne sans direction arrêtée, bougie diaphane menacée à chaque instant de l'éteignoir, éclair pendant lequel on fait usage de vin, d'amour et de briquets phosphoriques... »

Charles et le domestique Pierre interrompent ce monologue en reportant le somnambule dans son lit. L'équipée de Macaire rend Charles inquiet; redoutant d'ailleurs l'indiscrétion du médecin, il se décide à quitter la France.

Pierre, désireux d'acquérir l'auberge, presse l'exécution de ce plan. Macaire, du reste, justifie toutes les appréhensions par ses exigences.

— « Monsieur, dit-il à son fils, j'ai des plaintes à vous adresser contre vos gens qui n'ont pas pour moi tous les égards dus à mon titre de père et à mes malheurs! Croirais-tu, mon garçon, qu'à l'heure qu'il est, je n'ai point encore fait mon second déjeuner, et que je n'ai pas même reçu mon journal! Et puis, on viendra s'étonner que je ne sois pas au courant des affaires politiques et de la rente! »

Macaire médite évidemment un départ prochain de cette auberge où le service est si négligé; aussi Charles accueille-t-il avec joie l'arrivée d'un étranger qui voyage avec sa fille, dit s'appeler le baron de Wormspire, général de brigade, et avoir le projet de fonder une colonie dans l'Amérique du Sud. Le jeune homme cède sa maison à Pierre et s'entend avec le baron pour être admis, ainsi que son père, au nombre des futurs colons. Le difficile est de faire ratifier cet engagement par Macaire. Justement ce dernier quitte sa chambre, en s'écriant avec emportement :

— « L'existence n'est pas tenable ici; cette auberge est une véritable gargote. — Qu'on me passe l'expression!

— Ecoutez-moi, dit Charles.

— Je suis tout oreilles; parlez, monsieur.

— Après ce qui s'est passé, vous devez penser qu'il nous est impossible de rester ici plus longtemps.

— Pourquoi donc?

— Vos crimes...

— O mon fils, vous oubliez le respect dû à mes cheveux blancs. — Je n'en ai pas, c'est vrai; mais je pourrais en avoir. — Continuez, néanmoins.

— Nous allons partir...

— Pour Paris?

— Vous oseriez vous y montrer!

— Pourquoi pas?

— Un bâtiment nous attend à Bordeaux.

— Et nous allons?

— En Amérique.

— Faire le tour du globe! Tu perds la boule, mon garçon.

— Prétendriez-vous refuser?

— De m'expatrier? sans doute. Qui? moi, je quitterais cette aimable France, séjour de l'industrie, des beaux-arts et des belles manières? Jamais! — Et pour quel pays? —

Si c'était pour l'Asie, renommée pour ses bayadères et son tabac, je ne dis pas !... Passe encore pour l'Afrique, pays curieux par ses indigènes, dont la noire couleur rompt cette monotonie qui parfois m'afflige !... Mais pour l'Amérique, avec ses mines blafardes et ses sociétés de tempérance ; pour l'Amérique, qui a emprunté à notre civilisation les impôts, les bottes à revers et les gendarmes... Oh ! non ! non ! France, je te reste ! ton aspect fait battre mon cœur ! je reste dans ma patrie... »

Une découverte confirme Macaire dans sa résolution ; il aperçoit, au fond de l'armoire où les marchands de passage déposent leurs recettes, la sacoche appétissante du baron de Wormspire. Pour notre homme, chose vue, chose prise. Il lève adroitement les scrupules de la serrure, jette le sac sur ses épaules, franchit les murs de l'auberge et disparaît après avoir cueilli le cheval et le manteau d'un brigadier de gendarmerie.

Pendant que se joue cet épisode, Bertrand, conduit à la potence, s'échappe en emportant les pistolets du gendarme son gardien. Nous le retrouvons dans la voiture à charbon d'un auvergnat, qui lui a servi d'asile. Son estomac est vide et sa bourse absente. Heureusement un acrobate traverse la forêt où le voleur se désole, portant une valise qu'il prétend bourrée de *quibus* ; Bertrand suit la piste de ce voyageur bavard. Au même instant paraît Macaire ; malade de soif et de faim il entre dans la cabane du charbonnier pour demander quelque réconfortant, pendant que Bertrand revient chargé de la valise du banquiste et s'accroupit pour en visiter le contenu. Macaire, ragaillardi par un verre de piqueton, aperçoit dans cette posture Bertrand méconnaissable et s'approche pour lui demander la bourse ou la vie. Bertrand riposte par une phrase identique ; à l'organe les deux voleurs se reconnaissent avec surprise. Macaire, qui se souvient du coup de pistolet de Bertrand, tient d'abord rigueur à son ex-associé ; mais ce dernier lui fait des excuses si humbles, des protestations de dévouement si chaleureuses qu'il s'attendrit et presse le coupable sur sa poitrine en s'écriant : « Malheur à celui que le repentir d'un ami ne touche pas ; il reste insensible aux plus douces émotions de la nature ! » — L'association reconstituée, les deux voleurs partagent fraternellement les costumes de la valise ; tout-à-coup Macaire pousse un cri, disparaît en courant pour aller porter secours à une berline emportée, et revient avec le baron de Wormspire et sa fille Eloa tout

émue. Le service rendu aux voyageurs par Macaire commence une liaison entre le général et le filou qui se donne pour le chevalier de Saint-Rémond, membre de plusieurs académies. Après un échange de congratulations burlesques, tous les personnages montent dans la voiture du baron, que Macaire fait audacieusement escorter par les gendarmes envoyés à la recherche de Bertrand, et qui se dirige vers la capitale.

A Paris, Macaire trouve pour son ingéniosité un vaste champ d'expériences. Il y installe avec luxe une compagnie d'assurance; Bertrand, son collaborateur, est élevé au grade d'intendant, et Wormspire, abusé par de magnifiques apparences, s'empresse d'accorder au spéculateur la main de sa fille Eloa.

Une scène du troisième acte nous fait assister à l'assemblée des actionnaires, présidée par Macaire. L'épisode vaut une citation complète.

— « Messieurs, dit avec aplomb Macaire, soyez les bienvenus; prenez place, je vous prie. Distribuez à ces messieurs le prospectus de nos opérations que j'ai fait lithographier... Bien!... (*Il agite sa sonnette.*) Messieurs, à une époque où les passions mauvaises semblent se déchaîner sur notre ordre social avec la fougue du torrent; dans un siècle où chacun cherche à glisser, sans être vu, sa main dans la poche de son voisin, c'était une pensée à la fois vaste et philanthropique que celle d'une association contre les voleurs. A moi l'honneur d'avoir conçu cette pensée; mais à nous, messieurs, celui de l'avoir fait fructifier par vos capitaux et votre concours. Une telle entreprise devait prospérer, et elle a prospéré. Les résultats sont on ne peut plus satisfaisants. Veuillez prendre la peine de jeter les yeux sur le travail qui est entre vos mains...

— J'attends qu'on y mette le dividende, interrompt un actionnaire méfiant, baptisé du nom de Gogo.

— Non, non! crie l'assemblée.

— Messieurs, monsieur Gogo a parfaitement raison, et mon intention est de le faire distribuer avant peu. Mais je ne dois pas vous dissimuler que les risques augmentent, que les vols sont fréquents... la police n'arrête pas tous les voleurs, messieurs (ce n'est pas que je lui en fasse un crime); aussi ai-je conçu, dans l'intérêt de la société, un projet qui se rattache essentiellement à notre compagnie d'assurance contre les voleurs... Je suis en instance auprès du gouvernement pour obtenir la direction de la police géné-

rale du royaume... j'offre une économie de dix millions.

— Dix millions ! font les actionnaires en extase.

— Nous répondrons avec nos deniers de tous les vols commis, dont personne n'a plus intérêt que nous à réprimer l'effronterie. J'attends une audience du ministre qui, j'ose le dire, me voit d'un très-bon œil; et j'ai tout lieu de croire qu'avant peu je serai nommé, comme je viens d'avoir l'honneur de vous le dire, directeur général de la police du royaume de France... et de Navare.

— Quelle entreprise admirable et gigantesque ! s'exclame intelligemment Bertrand...

— Pour cette nouvelle compagnie j'aurai un fonds de cinq millions... Comme de juste, les emplois les plus lucratifs appartiendront de droit aux premiers actionnaires; c'est de toute justice. Messieurs, ai-je trop présumé de vous en comptant que vous serez les premiers à...

— Oui ! bravo ! très-bien ! dit-on, avec enthousiasme.

— Un instant, objecte M. Gogo; avant d'arriver à un nouvel appel de fonds — car remarquez, messieurs, que c'est un nouvel appel de fonds...

— Mais non, rectifie Bertrand, c'est une nouvelle entreprise.

— Monsieur Gogo, que vous êtes enfant ! répond Macaire; la chose va de soi-même, elle est claire aux yeux de tous, et il n'y a que la malveillance qui puisse venir mettre des bâtons dans les roues...

— Je ne veux pas mettre des bâtons dans les roues, déclare M. Gogo, mais des bénéfices dans ma poche !

— Mais c'est un homme d'argent ! fait Bertrand indigné.

— Oui, d'argent, d'or, comme vous voudrez.

— Eh quoi ! reprend Bertrand, il serait permis au premier venu de faire des propositions inconséquentes et inconsidérées ?

— Cela n'a pas le sens commun, dit Macaire. Messieurs, ma vie tout entière est exempte de reproche; je ne recule devant aucune investigation : parlez, monsieur Gogo, parlez !

— J'exige qu'on distribue à l'instant le dividende des bénéfices.

— C'est absurde ! dit Bertrand.

— Ah ! monsieur, gémit Macaire, c'est comme cela que vous entendez les affaires ?

— Dame !

— O mon Dieu ! monsieur le directeur se trouve mal !

— Non, s'écrie Macaire, autour de qui les actionnaires s'empressent, c'est l'émotion que font naître en moi des insinuations aussi perfidement calculées... mais un homme déjà riche par lui-même, qui épouse aujourd'hui une riche héritière et qui triple ainsi sa fortune, est au-dessus des insinuations d'un monsieur Gogo.

— Il est vendu à nos ennemis, insinue Bertrand.

— A la porte! à la porte! tonnent les actionnaires.

M. Gogo est expulsé, et Macaire, agitant sa sonnette, clôt la séance en disant :

— Messieurs, dans huit jours, nous reprendrons la discussion au point où nous l'avons laissée; je vois avec plaisir que nous nous entendrons parfaitement, à peu de chose près... Je compte sur vous pour assister ce soir à ma fête, et demain matin la caisse sera ouverte...

— Ah! ah! pour toucher?...

— Pour recevoir les fonds des nouveaux actionnaires. »

Si intelligent, si fin même qu'il soit, Macaire fait cependant reposer ses plans de fortune sur une base imaginaire. Les titres de Wormspire, qui l'ont ébloui, sont des titres en l'air, ses propriétés des châteaux en Espagne, et la belle Eloa, dont il a demandé la main, n'est qu'une enfant sans nom, ramassée dans la rue par le prétendu général qui l'emploie comme appeau. Ces deux merveilleux imposteurs, aveuglés par leur convoitise réciproque, se trompent eux-mêmes, chacun jouissant *in petto* de la feinte naïveté de sa dupe. Le mariage accompli, le beau-père et le gendre, se croyant maîtres enfin de la situation, laissent leur naturel indélicat reprendre le dessus. Cette transformation s'opère, au retour de la mairie, pendant une partie d'écarté trop extraordinaire pour n'être pas entièrement reproduite.

MACAIRE. — Beau-père, voici les tables de jeu qui nous attendent.

LE BARON. — Oh! oh! le jeu... prenez garde, mon gendre, je joue gros jeu, moi.

MACAIRE, *à part*. — Plumer le beau-père, ça ne sort pas de la famille... Allons, argent sur table...

LE BARON. — Je joue vingt-cinq louis.

MACAIRE. — Moi, je ne joue jamais moins de mille francs.

LE BARON. — Eh bien, va pour le billet de mille... Coupez — à qui fera? *(Il donne les cartes.)* Le roi!

MACAIRE. — Je demande des cartes?

LE BARON. — Impossible... atout, atout et atout!

MACAIRE, *donnant*. — Le roi!

Le baron. — Je propose ?

Macaire. — Impossible... atout, atout, vous êtes volé, beau-père.

Le baron, *à part*. — Si je n'étais sûr de la probité de mon gendre, je croirais qu'il a fait filer la carte... Coupez... le roi !

Macaire, *à part*. — Ah çà, mais, est-ce que le beau-père ?... — Je vous en demanderai ?

Le baron. — Jouons... atout, atout, atout, atout !

Macaire. — Ma revanche ?

Le baron. — Volontiers.

Macaire. — A qui fera... (*Ils jouent.*) On voit, beau-père, que vous êtes l'enfant chéri de la victoire. (*A part.*) J'espère bien que tu paieras les frais de la guerre. (*Il donne.*) Le roi !

Le baron. — C'est singulier !... quand c'est à lui à faire, je n'ai pas un atout... Je propose ?

Macaire. — Non !... Je prends... le roi, atout, atout et atout !

Le baron. — Si c'est du bonheur, il peut se flatter d'en avoir... A moi la main... le roi !

Macaire. — Plus de doute, le beau-père me filoute, c'est clair... cœur.

Le baron. — Je prends, atout trois fois... gagné !

Macaire, *à part*. — Quelle singulière manie ! être riche comme un Crésus et tricher au jeu... Le roi !

Le baron. — C'est une véritable sainte-alliance... Je propose ?

Macaire. — Jouons ! — Atout, atout, atout !

Le baron. — Eh bien ! nous sommes quittes, mon gendre. (*Il ramasse les enjeux.*)

Macaire. — Je ne dis pas le contraire ; mais vous ramassez tout l'enjeu.

Le baron. — Mais, puisque nous sommes quittes.

Macaire. — Faites donc attention, c'est l'enjeu.

Le baron. — Mon Dieu ! quelle distraction !... Pardon, pardon !

Macaire. — Oh ! cela arrive tous les jours... légère erreur.

Le baron, *à part*. — Décidément, je suis floué !

Macaire, *à part*. — Il n'y a pas d'eau à boire avec le beau-père.

Une descente de police interrompt le jeu. Macaire disparaît avec Eloa pendant que les agents gardent les portes et

s'assurent des autres personnages. Fuyant les visiteurs indiscrets, Macaire s'évade en chemise par les toits, et s'introduit par une cheminée dans la chambre à coucher d'un commissaire de police, où il surprend l'épouse du magistrat en conversation amoureuse avec un cousin. Pour éviter la publication de sa faute, la dame promet de seconder l'intrus qui se donne d'ailleurs pour un galant dérangé pendant une bonne fortune. Quand le commissaire, invité à un repas de noce, rentre à moitié gris, Macaire l'aborde, entame une histoire insensée pour expliquer sa présence et finit par endormir le magistrat en lui faisant absorber plusieurs prises d'un tabac narcotique. Puis, comme un agent demande audience, Macaire juge à propos de faire un instant le personnage de commissaire. Il rabat ses cheveux, met un bonnet de coton et des lunettes vertes, et se couche dans le lit du vrai magistrat qu'il jette dans la ruelle.

L'agent paraît bientôt; il conduit Bertrand, Eloa, Wormspire, et les présente au juge supposé comme les complices du chevalier d'industrie Saint-Rémond. Wormspire et Eloa protestent avec indignation, mais l'agent possède des papiers qui rendent toute équivoque impossible. Macaire apprend de la sorte qu'il a pour beau-père un fripon et pour épouse une drôlesse. — C'est le cas plus que jamais de laver son linge sale en famille. — Il cherche une querelle d'allemand à l'agent interdit, confisque son mandat et le fait emmener à la Préfecture. La scène qui suit est des plus animées. Macaire s'élance furieux de son lit et accable d'injures le baron qui riposte sur le même ton. Un mot imprévu de Wormspire fait reconnaître par Bertrand, dans Eloa, sa fille abandonnée jadis sur une route, et le baron retrouve à son tour, en Macaire, le fils qu'il avait oublié, trente ans auparavant, au milieu d'un champ d'épinards. Tous se réconcilient et s'embrassent, quand les infatigables gendarmes reparaissent et poursuivent nos personnages jusque sur la place publique, où ils engagent avec eux une lutte décisive. Au plus fort du tumulte, un ballon, orné de guirlandes et de verres de couleur, s'élève et disparaît, après avoir essuyé le feu des gendarmes désappointés. Il emporte, vers des pays inexplorés, Robert Macaire et Bertrand, son inséparable.

Cette pièce qui côtoie tantôt la comédie de mœurs tantôt la farce pure, n'a d'équivalent

dans aucun répertoire. Ce qui lui est particulier, c'est l'audace, l'attaque désespérée contre l'ordre social ou contre les hommes. C'est une bouffonnerie satirique dont les détails sont d'une puissance d'effet, d'une vérité d'observation extraordinaires. Elle constitue la peinture la plus fidèle d'une époque où la fièvre d'argent, s'emparant de la bourgeoisie, avait fait sortir des pavés tout un peuple de spéculateurs louches et de financiers véreux, tablant sur la bêtise humaine.

Le troisième acte, surtout, tient du chef-d'œuvre. Indépendamment des épisodes hilarants que nous avons reproduits, il contient une scène profondément comique, celle où Macaire et Wormspire s'accablent de donations réciproques et imaginaires, et une parodie amoureuse plus qu'étrange. Là, le brigand fait le puff de la philanthropie, le filou le puff de la délicatesse, la prostituée le puff de la vertu avec un aplomb, une verve, une habileté incomparables.

Le succès de la première représentation fut énorme. Devant une rampe de vingt quinquets, dans cette salle où l'atmosphère était bleue, Frédérick-Lemaître établit, dès son entrée, une communication inexprimable entre lui et la foule. Il provoqua, pendant quatre heures, des cris d'étonnement, des rires fous, des bonds d'enthousiasme. Un incident pourtant faillit compromettre le résultat de la soirée. L'acteur qui représentait Wormspire avait, sur les conseils de Frédérick, donné à son personnage une telle dignité d'attitude que le public, croyant le baron dupe de Macaire, n'avait pu s'empêcher de lui témoigner quelque sympathie; quand Wormspire se démasqua lui-même, dans un tête-à-tête avec Eloa, il

y eut parmi les spectateurs désappointés une certaine résistance ; mais la mystification était trop spirituelle pour qu'on pût en garder rancune, et le rideau tomba sur des applaudissements unanimes.

Par suite de conventions spéciales, dictées par l'intérêt plus que par la vanité, Frédérick-Lemaître fut nommé et désigné sur l'affiche comme seul auteur de *Robert Macaire*. C'est donc à la fois comme écrivain et comme auteur qu'il comparut devant la presse de l'époque. L'acteur, certes, n'avait rien à redouter. Dans aucun rôle, en effet, Frédérick ne dépensa jamais plus d'entrain, de souplesse et d'invention que dans celui de Macaire. Avec quelle verve il débitait les tirades plaisantes, fantastiques ou prudhommesques du personnage ! Quelle autorité dans le geste, dans la pose et dans le regard ! Ce fut dans la critique un concert d'éloges motivés. — L'auteur ne devait pas rencontrer la même sympathie. *Robert Macaire* ne vaut, à dire vrai, que par les types qu'il renferme ; ni son intrigue faible ni son style médiocre ne l'eussent sauvé de l'oubli ; il ne s'en dégage aucune morale, et la conclusion qu'il serait possible d'en tirer, si l'on voulait à toute force en chercher une, serait loin de satisfaire un esprit délicat. C'est ce point vulnérable de la pièce qu'attaquèrent furieusement plusieurs journalistes, à la tête desquels se mirent Jules Janin et Léon Gozlan ; d'autres, conduits par Méry et Gautier, ripostèrent avec une ardeur égale. Cette polémique passionnée servit *Robert Macaire* au lieu de lui nuire. Il devint de bon ton, pour la société musquée, d'aller chaque soir disputer aux spectateurs

en blouse les banquettes incommodes des Folies-Dramatiques. Surexcité par cette vogue inespérée, secondé d'ailleurs par un Bertrand excellent nommé Rébard, Frédérick trouvait quotidiennement quelque saillie piquante, quelque incident comique qui faisait de chaque représentation de sa pièce une représentation presque nouvelle. L'artiste que l'on avait prétendu jeter de côté en le renvoyant au peuple, l'appelait et le retenait, ce peuple, par la puissance du talent le plus souple, le plus vrai, le plus complet qu'on eût applaudi jusqu'alors.

XV

Frédérick-Lemaître propriétaire. — Nouveaux voyages. — Incident et lettre. — Une saison à Londres. — Rentrée superbe. — Pierrefitte. — Frédérick traite avec Harel. — *Othello* défendu. — Résiliation. — Barba contrefait *Robert Macaire*. — Procès intéressant.

Robert Macaire eut soixante-dix-neuf représentations consécutives. Ce chiffre, qui paraîtra mesquin aujourd'hui que les succès tiennent l'affiche pendant plus d'une année, était fort beau pour l'époque. Il ne tenait, d'ailleurs, qu'à Frédérick de l'augmenter sensiblement ; le public se portait toujours aux Folies-Dramatiques, et M. Mourier n'eût pas demandé mieux que d'héberger encore le facétieux bandit qui édifiait sa fortune. Mais Frédérick-Lemaître avait d'autres projets. Inventeur de *Robert Macaire*, il s'était refusé à la publication de la pièce, prétendant exploiter lui-même son œuvre en province et à l'étranger. Ses intentions connues, les propositions d'engagements affluèrent, et Frédérick n'hésita pas à quitter de nouveau la capitale.

Avant de s'éloigner il prit le temps, toutefois, de réaliser le plus cher de ses rêves en achetant,

pour sa mère, sa femme et ses enfants, une maison de campagne à proximité de Paris. Le 8 octobre 1834, il se rendait acquéreur, moyennant trente-cinq mille francs, d'une propriété « sise à Pierrefitte, rue Gloriette, n° 2, et se composant d'un bâtiment à deux étages avec jardin et dépendances, le tout d'une contenance d'environ quatre hectares ou neuf arpents. » — Un parent du comédien, l'architecte Coussin, se chargea de faire exécuter, à peu de frais, les travaux d'appropriation, et Frédérick, satisfait de ce côté, partit joyeusement à la conquête des bravos et des écus.

Il n'eut malheureusement pas à se féliciter de sa résolution ; Troyes l'applaudit d'abord, mais Dijon le reçut avec tant de froideur, qu'il jugea bon de quitter la ville, après une représentation de début dont le produit avait été de 97 francs. Ce départ choqua fort un plumitif de l'endroit, qui commenta désagréablement la lettre d'explication que Frédérick lui adressa par politesse. Parti pour Auxerre, Dôle et Châlons, le comédien ne connut qu'un mois plus tard le commentaire du journaliste, inséré dans la *Revue du théâtre ;* c'est à la même publication qu'il s'empressa d'adresser alors la riposte suivante :

Paris, 31 décembre 1834.

Monsieur le Rédacteur en chef,

A mon retour à Paris (retour nécessité par l'affaiblissement de ma santé), j'ai appris que vous aviez eu la bonté de vous occuper de moi, en insérant une lettre que j'ai adressée dernièrement à un journal de Dijon, ainsi que les réflexions du même journal, réflexions dont la niaiserie a surpassé ma franchise.

Comme nous vivons dans un temps où, grâce à la liberté de la presse, tout se dit et s'écrit, vous m'accorderez sans

doute, vous, Monsieur, qui avez créé un journal dans l'intérêt commun de l'art et des artistes, une place pour mes réflexions, à moi aussi. Je vous en saurai bon gré.

Connaissez-vous, Monsieur, une profession plus en butte aux histoires de toutes sortes, disons le mot, aux cancans de toute nature, que celle du comédien? L'action la plus ordinaire, le geste le plus simple, le mot le plus innocent sont aussitôt commentés, dénaturés et surtout calomniés ! Quelle singulière manie de vouloir ainsi tout connaître chez un acteur, jusqu'à ses plus secrètes pensées ! Est-ce le désir de faire un rapprochement entre le citoyen et l'homme de théâtre, le personnage qu'il représente et lui-même? Est-ce de la part du public l'envie de trouver, dans le comédien, un honnête homme, méritant autant d'estime pour ses mœurs que d'applaudissements pour son talent? Je doute de ce désir généreux; je crois que l'homme de théâtre ne suffit pas au public sur le théâtre pour l'amuser : il lui faut encore une censure plus cruelle, plus amère. Je parle de ce public qui obstrue l'avenue des théâtres, et qui empêche souvent l'honnête homme et la saine critique d'y pénétrer.

Vous ne sauriez croire, Monsieur, à combien de commentaires votre insertion toute simple, toute naturelle, a donné lieu. Le plus accrédité, le voici : « Frédérick ne fait rien en province, il est de retour, ne sachant que faire ! » Ainsi, me voilà revenu, au dire de ces bonnes gens, me promenant sur le pavé de Paris, criant : *comédien à louer !* Cela m'eût fait rire, si mes intérêts ne devaient point en souffrir, ainsi que ceux des directeurs avec lesquels j'ai traité pour tout l'hiver, et qui pourraient, par là, craindre que ma présence dans leur ville ne leur portât préjudice. — En avant donc la *vérité*.

On a dit, Monsieur, qu'à Dijon, je n'avais eu aucun succès, soit; mais a-t-on dit que j'ai débuté un vendredi, que la recette s'est élevée à près de 600 fr., que la salle était pleine d'abonnés au mois, d'abonnés à l'année, de loges louées à l'année, et que sais-je? A-t-on dit que le public a bien voulu m'applaudir à plusieurs reprises; a-t-on dit qu'à Troyes, mes recettes se sont élevées à un chiffre jusqu'alors inconnu du caissier; qu'il en fut de même à Dôle; et qu'à Châlons, où je suis tombé malade, les directeurs avaient si bonne opinion de moi, qu'ils m'ont offert une forte somme pour une seule semaine.

Je pourrais encore dire bien autre chose, mais je m'aperçois que cette lettre est déjà bien longue. Je doute qu'elle

soit plus amusante qu'un compte d'épicier ; mais aussi pourquoi diable de sottes gens forcent-ils, avec leurs sots cancans, à faire de sottes réclamations ?

Comptant sur votre impartiale bonté, je vous remercie de nouveau et me dis votre humble serviteur.

<div align="right">Frédérick-Lemaitre.</div>

Rétabli, Frédérick partit pour Londres où l'appelait un traité avec Pélissier, directeur du Théâtre-Français. Il y débuta dans la *Mère et la Fille* avec un succès sensiblement atténué par le personnage peu sympathique de l'anglais Talmours. L'*Othello* de Ducis, qu'il joua ensuite, parut bien faible à des spectateurs familiers avec l'œuvre intégrale de Shakespeare. Pour comble d'embarras, la censure britannique interdit *la Tour de Nesle* et *Richard Darlington*, comme irrespectueux pour la dignité royale et les mœurs anglaises ; Frédérick qui avait espéré donner, dans ces deux drames, la mesure exacte de son talent, eut en vain recours à l'obligeance du comte d'Orsay pour obtenir la levée du *veto* administratif ; il dut finalement se rabattre sur la partie comique de son répertoire. *Les Deux Philibert*, *l'Auberge des Adrets*, *Robert Macaire* enfin le dédommagèrent en lui conquérant les suffrages de la presse et les bravos du public.

Le 25 avril 1835, Frédérick reparut aux Folies-Dramatiques dans *Robert Macaire* ; Paris l'accueillit avec des transports d'enthousiasme et de joie et cette étonnante épopée, rajeunie par quelques détails, fit salle comble pendant plus de deux mois encore.

Pendant ce temps, les travaux s'achevaient à Pierrefitte. Comme la plupart des devis, celui de l'architecte Coussin avait été rapidement

dépassé, et Frédérick ne put retenir un mouvement de surprise sinon de colère à l'aspect des mémoires divers réglés au chiffre rond de seize mille francs. Que faire ? Plaider ou payer ? L'artiste s'en tint au second parti, comme étant le plus sage. Le produit de *Robert Macaire* et les économies antérieures de Frédérick y passèrent. Après tout, la propriété était belle, les femmes s'y plaisaient, les enfants s'y développaient à vue d'œil, c'était là l'essentiel. Au courant de la situation, Harel crut le moment bon pour tenter un rapprochement avec son ancien pensionnaire. Chargé de famille et préoccupé de l'avenir, Frédérick n'avait pas le droit de repousser ces avances ; le 18 juillet 1835, il s'engageait, envers Harel, à donner sur le théâtre de la Porte-Saint-Martin cinq représentations par semaine, composées de pièces choisies dans le répertoire du théâtre et dans l'ancien répertoire de la Comédie-Française ; on lui allouait, pour chacune, une somme équivalente au quart de la recette, droits des hospices et des auteurs prélevés (12).

Cette réconciliation servait trop bien les intérêts de l'art dramatique pour n'être pas favorablement accueillie. D'un commun accord Harel et Frédérick choisirent *Othello* comme pièce de début ; on suspendit le répertoire, des décors nouveaux furent peints, de nombreux costumes confectionnés, une partition écrite par Piccini ; pendant quinze jours enfin des affiches convièrent le public à la rentrée de son acteur favori, et le public accourut en foule. Mais, tandis que s'emplissait la salle, Harel interdit recevait des mains de son concierge cette sommation brutale :

L'an mil huit cent trente-cinq, le dix-sept août, à cinq heures du soir,

Nous, Charles Gabet, commissaire de police du quartier de la Porte Saint-Martin,

En exécution des ordres de M. le Ministre de l'Intérieur, que nous transmet M. le Conseiller d'Etat, Préfet de police, par sa lettre de ce jour,

Faisons injonction à M. Harel, directeur du théâtre de la Porte-Saint-Martin, de se renfermer dans les limites de son privilège, qui ne lui permet de représenter aucun des ouvrages du répertoire de la Comédie-Française ; et lui faisons, en conséquence, défense de représenter la tragédie d'*Othello*, annoncée pour ce soir à son théâtre ;

Et pour qu'il n'en prétende cause d'ignorance, nous lui avons remis la présente copie de notre procès-verbal de notification, en parlant au sieur Descudet, concierge dudit théâtre.

Ch. GABET.

Pour être inattendu, le coup n'en était que plus rude, mais Harel se laissait difficilement démonter. Sur sa demande Frédérick, en costume d'Othello, fit lever la toile, et, saluant le public, lui communiqua la défense ministérielle en proposant, à la place de la tragédie, *la Berline de l'émigré*. Un tumulte incroyable s'ensuivit ; six fois levé, le rideau dut retomber six fois devant les spectateurs surexcités. Les cris s'apaisèrent cependant, à la prière de Frédérick, mais on évacua la salle, en guise de protestation.

Deux jours après Frédérick-Lemaître reparut dans l'*Auberge des Adrets*. Il s'y montra, comme à son ordinaire, plaisant, spirituel, varié, et de longs bravos soulignèrent la réponse remplie d'à-propos qu'il fit au gendarme demandant la profession de Macaire : « *Ex-tragédien!* » — Ce fut la seule vengeance qu'il tira d'une mesure vexatoire qui le frappait plus que Harel et dont la Comédie-Française n'eut guère à se féliciter.

A l'*Auberge* devait naturellement succéder son complément satirique ; *Robert Macaire* passa au répertoire de la Porte-Saint-Martin le 5 septembre 1835 ; Serres y remplaça Rébard d'une façon triomphante, et la pièce gagna sensiblement à paraître dans un milieu convenable et dans un cadre agrandi. Chose plus étonnante, la Porte-Saint-Martin ayant alors besoin de réparations, la troupe de ce théâtre alla donner à l'Odéon vacant des représentations de *Robert Macaire,* qu'on n'accueillit pas moins favorablement au faubourg Saint-Germain qu'au boulevard. Mais l'entente entre Frédérick et Harel ne pouvait être de bien longue durée ; ils se fâchèrent de nouveau, à la suite d'un entretien qu'il est bon de relater.

—Mon cher, dit un jour Harel à Frédérick, vous avez des appointements trop forts...

— Plaît-il ? fit l'artiste, interloqué par ce début.

— Beaucoup trop forts ; mon projet formel est de les diminuer de moitié.

— Je comprends mal, sans doute.

— Attendez ; je continuerai à vous payer la somme intégrale, tout en paraissant ne plus vous donner que la moitié...

— Que voulez-vous dire ?

— Je suis gêné ; il est utile que vous donniez, du moins en apparence, l'exemple du désintéressement à vos camarades.

— Ce serait une supercherie, s'écria Frédérick indigné, et vous m'avez cru capable de m'y prêter ? Votre proposition est une insulte pour mon caractère !

Le lendemain même, le comédien résiliait avec

son directeur indélicat ; cette rupture lui fermait une seconde fois les grands théâtres parisiens au moment où la province, par suite d'un incident grave, ne lui offrait plus que de faibles ressources.

Nous avons dit que Frédérick-Lemaître, se proposant de courir les départements et l'étranger avec *Robert Macaire*, avait résolu de laisser la pièce manuscrite ; bien qu'il y eût accord à ce sujet entre l'artiste et ses collaborateurs, un de ces derniers, Saint-Amand, profitant du séjour de Frédérick à Londres, vendit quatre cents francs, au libraire Bezou, le droit de faire paraître *Robert Macaire* dans le recueil intitulé *la France Dramatique*, qu'il publiait en société avec les éditeurs Barba et Delloye. Informé de ce fait, Frédérick blâma Saint-Amand et s'opposa à la remise du manuscrit. Indisposé contre l'artiste et furieux du résultat négatif des sommations qu'il lui fit faire, Barba attendit la reprise de *Robert Macaire*, fit sténographier la pièce pendant une représentation à la Porte-Saint-Martin, et l'imprima dans les 134e et 135e livraisons de *la France Dramatique* avec cet avertissement, singulier en la circonstance, qu'il poursuivrait devant les tribunaux les contrefacteurs de cet ouvrage (10 octobre 1835).

Barba n'eut personne à poursuivre, c'est lui que Frédérick dépouillé assigna sans délai en contrefaçon de son œuvre. La cause fut appelée le 31 décembre, à la sixième chambre de la Police Correctionnelle, présidée par M. Brethous de la Serre. Nous empruntons à la *Gazette des Tribunaux* du 1er janvier 1836 le compte-rendu des incidents d'audience et le texte de l'arrêt prononcé à l'issue des débats.

La foule était grande à la sixième chambre pour entendre et voir de près l'illustre organe du Robert Macaire des boulevards, M. Frédérick-Lemaître, plaidant contre M. Barba, libraire, au sujet de la publication de la pièce qui, des Folies-Dramatiques, a passé avec lui au théâtre de la Porte-Saint-Martin.

M. Frédérick-Lemaître expose en peu de mots l'objet de sa plainte. Il est l'un des auteurs de la pièce intitulée *Robert Macaire* ; il a seul été nommé, son nom seul a figuré sur l'affiche. Un de ses collaborateurs, M. Saint-Amand, a vendu à M. Barba, libraire, le manuscrit de l'ouvrage. Dépositaire de ce manuscrit, il s'est, lui, Frédérick-Lemaître, refusé à le remettre, ne voulant pas que la pièce fût imprimée. M. Barba a envoyé à la Porte-Saint-Martin un sténographe ; il s'est ainsi procuré la pièce et l'a livrée au commerce, au mépris des droits de l'auteur et au plus grand préjudice de l'acteur. « J'aurais, ajoute M. Lemaître, à entrer dans de plus longs détails, mais je pense qu'il est à propos d'entendre d'abord les témoins. »

M. Wollis, premier témoin, déclare qu'il y a huit ou dix mois, M. Barba lui demanda s'il voulait sténographier la pièce de *Robert Macaire*. Il lui expliqua qu'il avait acheté cette pièce des auteurs et que M. Frédérick-Lemaître, qui n'était auteur que de nom, se refusait à livrer le manuscrit. M. Wollis refusa de se charger de ce travail, et plus tard il apprit que M. Barba s'était adressé à un autre et avait fait sténographier la pièce qui a été imprimée telle que le sténographe l'avait livrée.

M. Saint-Amand, l'un des auteurs de la pièce, déclare qu'il a fait un marché avec M. Bezou, libraire, et que, fort du consentement d'un autre de ses collaborateurs, M. Benjamin, il a cru pouvoir céder au libraire le droit d'imprimer la pièce ; toutefois il reconnaît que M. Frédérick-Lemaître est un des auteurs de *Robert Macaire* et avait en cette qualité touché des droits d'auteur.

M. Bezou, libraire.— J'avais acheté la pièce de MM. Saint-Amand et Benjamin ; M. Frédérick-Lemaître se refusait à remettre le manuscrit. Comme j'avais cédé cette pièce à M. Barba, je lui dis : « Mettez en demeure ces messieurs ». Il leur fit sommation de livrer le manuscrit ; ils répondirent qu'ils n'avaient pas ce manuscrit, qu'il était entre les mains de Frédérick-Lemaître, leur collaborateur, qui se refusait à le livrer. M. Barba me dit alors : « Laissez-moi faire, je connais Frédérick-Lemaître, je m'arrangerai avec lui. » Je donnai alors plein pouvoir à Barba et le laissai faire.

M. Benjamin, homme de lettres. — M. Frédérick-Lemaître est auteur de la pièce en collaboration avec moi et M. Saint-Amand. Il avait été convenu entre nous que la pièce ne serait imprimée qu'après un très-long temps.

M. Saint-Amand. — Il avait été convenu que la pièce serait imprimée après un temps plus ou moins long.

M. le Président. — Avait-il été convenu que la pièce ne serait imprimée qu'après le consentement de M. Frédérick-Lemaître ?

M. Benjamin. — Cela ne pouvait être autrement ; quand je consentis à l'impression de la pièce, je ne le fis que sous réserve de la ratification de M. Frédérick-Lemaître. Je lui écrivis même à Londres à cet effet.

M. Saint-Amand. — On n'a écrit à M. Frédérick qu'après le traité signé avec M. Bezou. Je dis alors à Benjamin : « Il faut écrire à Frédérick afin de tâcher de lui attraper le manuscrit. Il faut faire de la diplomatie. »

M. Benjamin. — Je crois n'avoir signé le traité qu'après avoir écrit la lettre. Je ne pouvais engager les droits de Frédérick ; il en avait évidemment comme co-auteur.

M. Hély-d'Oissel, avocat du roi, à M. Bezou. — M. Barba vous a-t-il dit comment il s'y était pris pour se procurer le manuscrit ?

M. Bezou. — Non, monsieur ; seulement il m'a dit qu'il se l'était procuré. Je dirai que, dans la librairie, il est d'usage de ne traiter qu'avec un des auteurs qui se porte fort pour les autres.

M. Saint-Amand. — J'ai fait quararante pièces peut-être, et j'ai toujours traité pour moi et mes collaborateurs.

M. Frédérick-Lemaître. — C'est peut-être là un usage dans la librairie, mais cet usage souffre sans doute exception, surtout lorsque, comme dans le cas actuel, un seul auteur est nommé. Un libraire, qui n'aurait connu l'auteur que par l'affiche, fût venu à moi, qui seul étais en nom, et aurait pu traiter avec moi sans s'inquiéter peut-être si l'auteur, dont le nom figurait sur l'affiche, avait des collaborateurs, des parents ou des cousins. Mais je demande quelle valeur aurait la vente faite par l'homme qui se présenterait à un libraire en lui disant : « Je vous vends *Don Juan d'Autriche*, j'en suis l'auteur. Sans doute M. Casimir Delavigne est sur l'affiche, mais je suis son collaborateur. Je ne puis, il est vrai, vous livrer le manuscrit ; c'est égal, allez toujours ; vous en serez quitte pour envoyer sur place un sténographe habile. »

M. Barba est interrogé.

« L'affaire est fort simple, dit-il. J'allai un jour aux Folies-Dramatiques, et je vis M. Frédérick-Macaire... non... M. Frédérick dans *Robert Macaire*, et je dois déclarer que jamais, dans ma vie je n'ai ri de si bon cœur. En sortant, je dis à M. Frédérick : « Voulez-vous me vendre votre pièce, je vous en donne 500 francs. » M. Frédérick me répondit : « Je vais en Angleterre ; nous verrons en revenant. » Ce fut sur ces entrefaites que M. Bezou acheta la pièce à M. Saint-Amand, qui est un honnête homme et un travailleur assez passable (*M. Saint-Amand salue, M. Barba rit*). On écrivit à M. Frédérick-Lemaître pour avoir un manuscrit, et celui-ci répondit : — (*Ici, M. Barba prend une attitude théâtrale et imite les inflexions de voix forcées de l'acteur*) — « Nous verrons, nous verrons. Vous l'aurez ! »

M. Frédérick-Lemaître. — Bravo, M. Barba, bravo !

M. Barba. — Je ne suis pas acteur, monsieur.

M. Frédérick-Lemaître. — Non, M. Barba, vous êtes libraire !

M. Barba. — Je dis à M. Bezou : « Mettez-moi ces gens-là en demeure ; en vain nous allons courir après Macaire, si nous le cherchons à Moscou, il sera à Londres, comment voulez-vous l'amener devant un tribunal ? » Remarquez, messieurs les juges, que je ne suis pas dans mon emploi. Je joue ici le premier rôle, et je ne devrais jouer que le second, je doute que j'aie des moyens de jouer les premiers rôles. Je reçus, à mon retour du Soissonnais, un petit billet ainsi conçu :

Mon cher Barba,

Venez me voir, nous nous arrangerons. Votre tout dévoué,

FRÉDÉRICK-LEMAITRE.

Je vais au domicile de M. Frédérick-Lemaître ; il demeure au quatrième ; il est fort bien logé, M. Frédérick-Lemaître, mais il demeure un peu haut. J'ai soixante-six ans, et j'avais bien chaud en arrivant chez lui. Je ne le trouvai pas, j'eus la précaution de laisser 500 francs chez un voisin pour lui. Ces 500 francs y restèrent plusieurs jours, et nous étions prêts à payer ; mais M. Frédérick s'est toujours refusé à la question des conventions faites en son nom par ses collaborateurs.

M. Frédérick-Lemaître. — Il y a dans ce procès une haute question de propriété littéraire ; il y a une question de dommage très-grave causé à un auteur-acteur, à l'acteur surtout. M. le directeur de la Porte-Saint-Martin, qui cherche

à nuire à tout le monde pourvu qu'il en profite, m'avait placé dans la situation de ne pouvoir jouer qu'en province.

(M. Frédérick-Lemaître, entrant ici dans des détails, explique comment il fut amené à jouer au théâtre des Folies-Dramatiques, et à y apporter avec lui la pièce de *Robert Macaire*.)

« J'avais, dit-il, rompu mon engagement avec la Porte-Saint-Martin, et, en vertu d'un infâme traité fait entre les directeurs de théâtres, traité qui place les comédiens au-dessous de la position sociale des nègres, je me trouvais pour cinq ans expulsé de tous les théâtres de la capitale. Ce fut alors que je passai un traité avec les Folies-Dramatiques, le seul théâtre de Paris qui, à raison de son humble position peut-être, n'avait pas été jugé digne de figurer dans cette coalition des directeurs contre les acteurs. Au moment d'entrer aux Folies-Dramatiques, je compris qu'il fallait frapper un coup fort qui attirât l'attention. J'avais déjà eu l'idée d'une suite de l'*Auberge des Adrets*. Je l'avais communiquée à MM. Fontan, Dupeuty, Maurice Alhoy, hommes de lettres. Je fis un traité avec M. Mourier, directeur des Folies-Dramatiques. Il fut convenu entre nous que j'entrerais à son théâtre, et que j'y viendrais avec la pièce de *Robert Macaire* qui serait jouée tant qu'elle pourrait aller, et avec laquelle, plus tard, je me réservais d'exploiter la province. Il fut alors positivement convenu entre toutes les parties que la pièce ne serait jamais imprimée ; et si quelque doute pouvait à cet égard s'élever dans les esprits, je me référerais à la lettre que je publiai à cette époque dans la *Gazette des théâtres*. Permettez-moi d'en donner lecture. J'écrivais, le 12 juillet 1834, au directeur de ce journal :

Paris, le 12 juillet 1834.

Mon cher directeur,

Les représentations que je donne en ce moment aux Folies-Dramatiques devant cesser le mois prochain, permettez-moi d'employer la voie de votre journal pour faire connaître mes intentions à MM. les directeurs des théâtres de la province.

Dans mes voyages dramatiques, j'ai vu la vogue s'attacher au mélodrame de l'*Auberge des Adrets*. Ma rentrée, à Paris, dans un ouvrage de ce genre, le succès qu'il obtient, m'ont convaincu que la France avait un penchant très-prononcé pour *Robert Macaire*. En conséquence, comme le premier devoir d'un comédien est de plaire au public, déposant la casaque du *Joueur*, le portefeuille de *Richard*, le poignard d'*Othello* et la noble perruque de *Duresnel*, je préviens MM. les directeurs qu'à dater du 1ᵉʳ septembre prochain je suis prêt à faire mon tour de France, emportant, pour tout bagage, mon habit vert, mon pantalon rouge et mon emplâtre, et à donner, sur tous les théâtres,

des représentations qui se composeront de la fameuse *Auberge des Adrets* et de *Robert Macaire*. Cette dernière pièce étant ma propriété, elle ne sera point imprimée. Il faudra traiter avec l'auteur et l'acteur. Quelques artistes m'accompagneront pour me seconder dans les principaux rôles.

<div style="text-align: right">Signé : Frédérick-Lemaitre.</div>

« Le tribunal comprend parfaitement qu'il ne s'agissait, dans mes projets et dans l'avis que j'avais la précaution de donner, que d'une affaire d'argent et que je mettais tout-à-fait de côté l'amour-propre d'auteur dramatique.

« Quelque temps après j'allai en Angleterre, et ce fut au moment où je revenais en France que je reçus la lettre de MM. Benjamin et Saint-Amand, me demandant mon autorisation pour faire imprimer *Robert Macaire*. J'avais l'intention de ne la faire imprimer que plus tard et lorsque j'aurais exploité la province avec elle. Je voulais d'ailleurs en faire précéder la publication d'une préface fort intéressante, où je me proposais de considérer l'art théâtral dans ses rapports avec le despotisme des directeurs de théâtre.

« A mon retour, M. le directeur de la Porte-Saint-Martin vint me prendre de nouveau dans ses filets et me fit jouer *Robert Macaire*. La pièce eut encore de la vogue. Ce fut alors que M. Barba fit ses diligences pour se procurer la pièce que je lui refusais. Il s'adressa à mes collaborateurs, aux Folies-Dramatiques, aux souffleurs, et enfin finit par me la voler.

« Aujourd'hui j'ai rompu mon engagement avec la Porte-Saint-Martin, je ne sais plus que faire. J'aurais pu jouer *Robert Macaire* en province, cela ne m'est plus possible ; l'impression de la pièce a éveillé l'attention de la censure, la pièce n'est plus tolérée. On la regarde comme immorale depuis qu'elle a été imprimée. Après l'avoir tolérée à la Porte-Saint-Martin, dernièrement encore à l'Odéon, on la défend dans les provinces, comme si cette impression était de nature à mettre le feu aux étoupes, et à bouleverser, moralement du moins, toute la France. Je suis ainsi privé d'un avantage considérable, car, dernièrement encore, on m'offrait 3,000 francs au Havre pour aller jouer la pièce quelques fois, et je ne puis plus y aller. C'est sur ces motifs que je base ma demande en dommages-intérêts. »

Me Syrot plaide pour M. Frédérick-Lemaître, et conclut, en son nom, à 15,000 francs de dommages-intérêts.

M. Hély-d'Oissel, avocat du roi, soutient la prévention et conclut, contre M. Barba, à l'application des articles 425 et 427 du Code pénal.

M⁰ *Laterrade* présente la défense de M. Barba et soutient principalement qu'il ne s'agit ici que d'une question de propriété à faire décider au civil entre les auteurs.

Le tribunal, après en avoir délibéré, rend le jugement suivant :

« Attendu qu'il résulte de l'instruction et des débats que Barba a traité de l'achat de la pièce de *Robert Macaire* avec l'un des auteurs de cette pièce ; que cet auteur ne lui a pas livré le manuscrit de la pièce qui se trouve entre les mains de Frédérick-Lemaître, l'un des auteurs de cette même pièce ;

Que le sieur Barba, lorsque Frédérick-Lemaître est venu à Paris, s'est adressé à lui pour obtenir, en exécution de son traité, la remise du manuscrit ;

Que le sieur Frédérick-Lemaître s'est refusé à la remise du manuscrit, en déclarant qu'il ne consentait pas à ce que la pièce de *Robert Macaire* fût imprimée ;

Qu'au mépris de ces refus, Barba s'est procuré la pièce de *Robert Macaire* en la faisant sténographier sur le théâtre où on la représentait ;

Qu'ainsi, au mépris des droits d'auteur de Frédérick-Lemaître, il a imprimé la pièce de *Robert Macaire*, ce qui constitue le délit prévu par les articles 425 et 427 du Code pénal ;

Le tribunal condamne Barba à 200 francs d'amende ;

Statuant sur les conclusions de la partie civile à fins de dommages-intérêts, le condamne à payer à Frédérick-Lemaître la somme de 1,000 francs ;

Ordonne l'affiche du présent jugement au nombre de cinquante exemplaires. »

Cet arrêt ne satisfit ni le plaignant ni son adversaire ; l'un trouvait insuffisant le chiffre des dommages-intérêts, l'autre prétendait sortir indemne de la poursuite ; tous deux allèrent donc en appel, mais la Cour Royale, à laquelle ils n'apportaient aucun élément nouveau d'appréciation, confirma simplement la sentence des premiers juges (18 février 1836).

XVI

Frédérick-Lemaître entre aux Variétés. — La genèse de
Kean. — Théaulon.— *Le Marquis de Brunoy.*— Charles
Maurice redevient hostile. — Démonstration interrompue.
— *Le Barbier du roi d'Aragon.* — *Kean.* — La tirade
des journalistes. — *Scipion.* — *Nathalie.* — Séparation
amiable.

« Je ne sais plus que faire », avait dit Frédérick
au tribunal de première instance. Son embarras
ne devait pas avoir une longue durée. Le théâtre
des Variétés qui, en raison de son genre spécial,
était resté en dehors de la coalition provoquée
par Harel, lui fit des propositions d'engagement.
Le 14 janvier 1836, Frédérick-Lemaître signait,
avec les administrateurs des Variétés, MM. Dartois et Crétu, une convention par laquelle il
s'engageait à jouer sur leur théâtre, en tout
temps et à toute heure, les premiers rôles dans
la comédie, le drame et la comédie mêlée de
chants. Il lui était alloué, pour cela, mille francs
par mois d'appointements fixes, plus, à titre de
feux, 50 francs pour chaque pièce en un acte,
75 francs pour chaque pièce en deux et trois
actes, 100 francs pour chaque pièce en quatre et
cinq actes, parties, tableaux ou époques (13).
La nouvelle de ce traité fit couler des flots

d'encre. Les plus avisés des critiques déclarèrent que le théâtre et l'acteur auraient forcément à subir tous les inconvénients d'une union mal assortie. Le théâtre, arraché violemment à ses habitudes, ne saurait opter franchement ni pour le vaudeville ni pour le drame ; l'acteur, à l'étroit sur cette scène, n'y pouvait trouver ni assez d'air pour ses poumons ni assez d'espace pour ses allures puissantes. Indifférent à ces fâcheux pronostics, un des auteurs attitrés des Variétés, Théaulon, s'était mis dès le premier jour à l'œuvre pour confectionner à Frédérick son rôle de début. C'était un homme à l'esprit fin, à l'imagination féconde, à la plume alerte, ce Théaulon, dont la réputation balançait alors celle de Scribe ; il jeta du premier coup son dévolu sur le sujet le plus propre à mettre en relief les divers côtés du talent de Frédérick. L'acteur anglais Kean était mort quelque temps auparavant, laissant au monde, avec le souvenir d'un mérite peu commun, celui d'une originalité plus extraordinaire encore. C'est avec divers épisodes de cette vie à la fois glorieuse et singulière que Théaulon, aidé par De Courcy, avait bâti la fable qu'il annonçait au comédien de la façon suivante :

La pièce est en cinq actes et aura pour titre : *Kean, ou Désordre et Génie.* Il y a de tous les genres. Je donnerais tous mes succès passés, présents et futurs pour que vous en soyez content (16 janvier 1836).

Son sujet adopté, l'auteur se mit à la besogne :

Mon désir d'être joué par le premier acteur de l'Europe est si grand, et j'ai la conviction si intime que le sujet de *Kean* doit vous plaire, qu'en moins de cinq jours j'écrirai l'ouvrage complet (18 janvier).

Théaulon tint parole ; il brocha même, dans ce court délai, un second ouvrage, mais il ne paraît pas que son double travail ait satisfait tout d'abord Frédérick. L'auteur écrit, en effet, le 30 janvier, à l'artiste :

> J'ai appris par Dartois votre opinion sur *Kean* et l'incertitude où vous étiez encore sur votre pièce de début. Il ne m'appartient pas de vanter le rôle de Kean, mais toutes les personnes auxquelles j'ai parlé des effets de ce rôle ont la même opinion sur la haute importance que vous pouvez lui donner et sur les résultats qu'il doit avoir pour les intérêts du théâtre. Une personne qui partage mon admiration pour votre talent me disait que *Kean*, par sa variété, était pour ainsi dire le programme animé des divers genres que vous êtes appelé à reproduire.
> Je trouve le motif de votre hésitation bien naturel, mais songez aussi, Monsieur, que pour arriver le premier j'ai fait deux pièces en cinq actes en moins d'une semaine. Il y a sans doute beaucoup à corriger dans ces deux ouvrages, mais on pourrait répéter les tableaux les moins incomplets tandis que nous ferions les autres.

L'hésitation de Frédérick-Lemaître s'explique pour nous qui possédons le manuscrit du *Kean* écrit par Théaulon. La pièce, certes, est intéressante, variée, originale ; elle pèche pourtant sous le rapport du style, inélégant parfois, moins passionné surtout que la donnée ne le comporte. La collaboration d'un écrivain de race s'imposait ; d'accord avec Théaulon et De Courcy, Frédérick demanda le concours d'Alexandre Dumas qui accepta, corsa le scénario, récrivit entièrement le dialogue, et reçut, comme dédommagement, la promesse d'une prime de mille francs si *Kean* produisait, en vingt-cinq jours, soixante fois cette somme (14).

Tandis que *Kean* acquérait, du fait de Dumas, une étonnante intensité de vie, Frédérick,

pressé par ses directeurs, débutait aux Variétés dans la seconde pièce improvisée par Théaulon et amendée par deux collaborateurs.

14 Mars 1836. — *Le Marquis de Brunoy*, pièce en cinq actes, par MM. Théaulon, Jaime et Dartois. — Rôle du *Marquis*.

La scène se passe à la fin du dix-huitième siècle. Roturier par son père, Nicolas Tuyau, mais noble par sa mère, le marquis de Brunoy se présente à la cour, où les gentilshommes l'accueillent avec des railleries. Le marquis possède quarante millions ; il jure de se venger de l'affront reçu et se retire dans sa terre de Brunoy, où il endosse la blouse du maçon et fraternise avec les plus humbles des artisans en gaspillant sa fortune. Malgré l'abaissement volontaire du marquis, un duc vient lui proposer la main de sa fille, à condition qu'il cédera Brunoy au comte de Provence qui en a grand envie. Le marquis-maçon refuse la fille du duc, et, afin que le notaire appelé pour le mariage n'ait pas fait une course inutile, il lui dicte son testament. Par cet acte rempli de clauses bizarres, le marquis lègue Brunoy au roi d'Angleterre. Le comte de Provence, prenant la chose avec philosophie, se déclare le protecteur du marquis et promet de faire casser l'arrêt d'interdiction que provoquent, au dénouement, des courtisans rancuniers et des parents avides.

Inspiré par un émouvant et curieux chapitre des *Châteaux de France*, de Léon Gozlan, cette pièce, qui veut tenir le milieu entre le drame et la comédie, n'a point les allures assez franches. Ses cinq actes sont plutôt des tableaux sans liaison entre eux et dans lesquels les situations sont insuffisamment développées. Il fallut le jeu savant et incisif de Frédérick pour donner de l'aplomb à l'ouvrage et le maintenir quelques semaines sur l'affiche.

Notons que deux débuts intéressants s'étaient effectués dans *le Marquis de Brunoy* ; celui de Bressant, qui fut plus tard un des plus brillants

acteurs de la Comédie-Française, et celui d'une jeune personne qui devait associer pendant plusieurs années sa carrière théâtrale à celle de Frédérick, Atala Beauchêne.

Les journaux, hostiles à la pièce, eurent, comme à leur ordinaire, des mots flatteurs pour Frédérick-Lemaître. Un seul rendit l'acteur responsable des imperfections de son rôle, et ce fut *le Courrier des Théâtres*. Subventionné par la Porte-Saint-Martin, effacé de la feuille de service des Variétés, Charles Maurice avait double intérêt à malmener alors Frédérick-Lemaître. Il le fit en conscience dans une série d'articles où, se souciant peu de démentir ses jugements antérieurs, il contestait à Frédérick et son présent et son passé. Nous reproduirons intégralement ces diatribes pour donner la mesure exacte de l'homme versatile et indélicat devant qui tremblaient les théâtres.

23 Mars 1836.

Il est temps d'en finir avec l'erreur dont le talent de Frédérick-Lemaître est le singulier objet. La laisser se perpétuer serait encourir le reproche de pouvoir être utile aux artistes et de s'y refuser. Comme rien ne saurait les éclairer plus que de vivants exemples, nous allons leur montrer sous toutes ses faces l'acteur dont ils doivent le plus s'éloigner, s'ils veulent une réputation méritée et durable. On sait combien est prodigue d'emphatiques éloges notre époque, tout étonnée de n'être rien, après avoir tant dit et répété qu'elle est beaucoup au-dessus des autres. A l'entendre, on ne peut faire un pas sans se heurter contre un grand homme. Pour ne parler que des acteurs, et, parmi les acteurs, pour ne citer que Frédérick-Lemaître, on a poussé l'abus du système jusqu'aux confins du plus dangereux ridicule. En le baptisant du nom de *grand* pour quelques succès obtenus à tort et à travers, on a posé sur un précipice la planche que ni lui ni d'autres n'ont pu traverser sans rouler jusqu'au fond. Cependant Talma vivait encore, lui qu'à peine on a

salué du titre de *grand acteur* aux derniers jours de sa longue carrière. Trente-six ans de travaux lui avaient tardivement mérité cette glorieuse épithète, et voilà que de chez M^me Saqui, la danseuse de corde, ou de chez les Funambules ses voisins (l'exactitude est ici fort peu de chose), un écolier passe au Cirque-Olympique où il trouve déjà plus de louangeurs que notre premier tragédien n'en avait rencontrés à la Comédie-Française ! Il entre à l'Ambigu-Comique, et nul n'y prend garde, tant que la médiocrité consent à être obscure. Tout-à-coup il devient extravagant (Robert Macaire 1^er) et sa *gloire* commence !... Les portes du Second Théâtre lui sont ouvertes. Là, il montre quelques dispositions victorieusement combattues par un fâcheux extérieur, par une voix de toute ingratitude, défendue même à la scène, par des défauts de tenue, de diction, de prosodie, d'intelligence et de tact qui demandaient beaucoup de travail pour n'être pas destructifs de tout avenir. De bons et sages conseils auraient déterminé Frédérick-Lemaître à s'y livrer ; non qu'en se résolvant à les suivre, il eût jamais fait un comédien posé, élégant, disert, sensible, raisonnable, comique de bon ton ou tragique avec goût, ces avantages ne sont point inhérents à sa nature d'artiste. Mais son aptitude, excitée par le besoin des satisfactions de l'amour-propre, aurait modifié les défauts naturels et corrigé ceux qui dépendent d'un bon vouloir. Alors les boulevards auraient eu un acteur passable, qui, en y occupant la première place, eût été justement récompensé de ses travaux. Loin de là ! Les éloges fous tombant sur Frédérick se prirent particulièrement à ses imperfections. Ce furent ses inconcevables hardiesses que l'on encensa, le peu qu'il avait de bien on le tut, tout le mal dans lequel il se roulait à plaisir on le trouva sublime ; sa réputation date du jour où il fut bizarre, audacieux, échevelé, maniaque, pantelant, extraordinaire, inintelligible et repoussant. — Bien sot s'il eût changé ! Ses erreurs ne sont pas sa faute.

24 Mars.

Le théâtre de la Porte-Saint-Martin, devenu l'asile du *drame actuel*, s'attacha Frédérick-Lemaître et le montra dans des pièces qui firent d'abord plus de bruit que l'acteur. Cela devait se passer ainsi, car ces ouvrages étaient le produit d'une littérature nouvelle qui, dans ses projets, n'avait pas oublié le scandale. Les artistes en furent jaloux. Ils cherchèrent à le partager en y mettant leur jeu de compte-

à-demi avec les pièces. L'anglomanie s'en mêla. Elle avait passé le détroit avec une troupe plus que mauvaise, mais dans laquelle se trouvait une actrice expressive, Mlle Smithson, dont la pantomime était bien selon le goût de ses compatriotes. La voir, l'imiter et, par conséquent, n'en prendre que ce qu'il fallait laisser et laisser ce qu'on pouvait en prendre, fut, pour nos acteurs secondaires, un plagiat très-facile. Un mot leur servit à le déguiser : n'osant pas avouer qu'ils se faisaient *Anglais*, ils se proclamèrent *Romantiques*. De là, toutes les folies, qui n'étaient que choses accréditées à Londres, et qui devinrent misérables à Paris. Le *grand acteur* joua en tournant le dos au public, en peignant ses cheveux avec ses doigts, en pressant à tout propos son front comme pour indiquer un grand mal de tête, en s'appuyant sur le dos d'une chaise tout en parlant à une femme, en s'asseyant sur le bras d'un fauteuil, en étouffant une jeune fille dans ses bras par forme d'embrassade, en posant ses lèvres sur les siennes, en la tutoyant avec fureur, en la frappant avec rage, en l'entretenant de choses dont rougiraient les matrones, et enfin en imaginant d'inconcevables trivialités, sous prétexte d'être *nature*. Le public, étourdi coup sur coup et par l'auteur et par l'acteur, reçut tout cela comme quelqu'un qui n'en croit pas ses yeux, qui doute de ses oreilles et qui se promet tout bas de réfléchir pour savoir un peu plus tard ce qu'il devra en penser. Pendant qu'il livrait son esprit à cette opération, les *grands acteurs* allaient leur train, on parlait d'eux, la *jeune école* qui se soutenait en les louant puisque la cause était devenue commune, gorgeait d'encens ses interprètes. Au milieu du désordre théâtral, Frédérick-Lemaître posait. Il était là, c'est à lui qu'on donna des rôles, c'est lui qui fut obligé d'y être *sublime*. Au drame seul était réservé le privilège de développer, de posséder des grands talents de comédiens... Voilà d'où part la réputation de Frédérick-Lemaître. Nous examinerons par quels moyens, indépendamment des auteurs et des funestes éloges qui l'ont égaré, ce comédien a su mériter qu'on le blâme ou qu'on l'approuve.

25 Mars.

Il y a du génie pour le comédien dont les études s'associent à la conception de l'auteur, l'animent, la fécondent, l'étendent et souvent lui donnent une portée plus haute que celle qu'en attendait celui-ci même. Nous appelons *grand acteur* un homme d'art qui sort de la foule et doit être

offert pour modèle à ses émules. Trouve-t-on rien de cela dans Frédérick-Lemaître ? A-t-il jamais montré qu'il comprenait ainsi les nécessités de sa profession ? Une idée large et forte, entièrement née soit de ses travaux préliminaires, soit de ses inspirations, a-t-elle quelquefois jailli du compte-rendu de ses rôles à la scène? Nous voulons cependant croire qu'il a beaucoup cherché, car nous n'avons point de raison de nier son application. Eh bien ! qu'a-t-il trouvé ?... Nous le dirons, quelque singulier et difficile que cela puisse être.

26 Mars.

Le théâtre de la Porte-Saint-Martin comptait de nombreuses réussites fondées sur un ensemble d'ouvrages intéressants ou gais, mais toujours par des moyens qui n'outrageaient ni la raison ni les mœurs. Il en était là quand Frédérick-Lemaître y parut, sans produire autrement de sensation. Les disgrâces de sa personne, augmentées par le défaut de tenue, par les incohérences de son jeu ; sa voix déjà usée, rebelle au charme des inflexions; son débit tombant sans art d'une bouche extrêmement fâcheuse et l'air de confiance dont sa nullité se montrait partout empreinte, le mettaient au rang des acteurs du boulevard les plus ordinaires. Un mélodrame l'en tira. C'était *la Fiancée de Lamermoor*. Frédérick y remplit le rôle d'Edgard. Dans quelques parties, il montra un meilleur ton ; une fois même il s'y éleva jusqu'à la noblesse et il eut un mouvement passionné dont l'excès lui fut très-favorable, c'est lorsqu'il jetait sa chaîne sur les genoux de sa maîtresse. L'étonnement du public procura à l'acteur un premier succès, qui trouva bientôt à se continuer, à grandir dans *Trente ans ou la Vie d'un Joueur*. Là, à travers des inégalités, Frédérick eut des accents de talent qui furent à bon droit remarqués. Au second acte, lorsqu'il forçait sa femme à engager sa fortune pour lui, il avait de la vérité ; seulement, on aurait voulu qu'elle fût prise moins bas, afin d'y retrouver l'homme du monde choisi par les auteurs. Mais à la fin de ce drame, quand le héros, parvenu aux derniers degrés de la dégradation vers laquelle l'avaient conduit ses vices et ses forfaits, n'offrait plus qu'un effrayant débris tout prêt encore à écraser les malheureux sur lesquels il pouvait tomber, Frédérick était admirable, complet et digne de tous les éloges que peut mériter un comédien. Son extérieur, sa mise vraie sans être hideuse, l'expression de son visage à

la fois sillonné par des restes de pensées de crimes, par de vagues remords, par la douleur et par un attachement instinctif pour sa femme et son enfant, son jeu muet, sa voix tour à tour atterrée et furieuse, son pressentiment du dernier meurtre qui allait accomplir sa destinée, tout cela révélait une composition aussi belle que puisse la présenter le théâtre. Il ne faut pas s'étonner qu'à cet aspect on ait fondé de grandes espérances sur un acteur jusque là semblable à tant d'autres et qu'en cette occasion on ne pouvait comparer qu'à lui-même. S'est-il maintenu à cette hauteur? Nouvelle question à résoudre.

2 Avril.

Une pièce parut à la Porte-Saint-Martin, qui offrit encore à Frédérick-Lemaître l'occasion de se distinguer, mais cette fois le rôle, sa situation, son influence sur l'esprit populaire, ses analogies contemporaines, et enfin le mérite de la pièce, tout servit l'acteur beaucoup plus que son talent.

Cet ouvrage était *Richard Darlington*. Tant que le héros s'y montrait dans une condition ordinaire : commis, simple particulier, ambitieux en herbe et ne gravitant que dans une petite sphère, Frédérick le représentait assez bien. Mais le personnage arrivant aux sommités laissait de beaucoup l'acteur derrière lui. La députation trouvait ce dernier déjà commun, sec, privé de souplesse et de certain charme qui veut s'attacher aux hommes en évidence. Le ministère l'écrasait entièrement. Il n'est pas dans la nature de ce comédien d'avoir de la véritable noblesse, de celle qui est mêlée de naturel et de simplicité. A défaut de cela, il cherche à s'en donner, il se campe, il se dessine, il exagère et laisse à découvert ses moyens d'effet; on voit que ce n'est pas de l'art, c'est de l'artifice. La preuve, c'est qu'avec lui jamais le spectateur ne s'oublie assez pour voir le personnage, pour croire à la réalité de l'action qu'on lui représente; il sent toujours qu'il est à la comédie et, dans ses plus graves moments de satisfaction, il ne s'écrie pas : « Richard deviendra ministre », il dit : « Frédérick joue bien! » Nous croyons exprimer ici notre pensée de manière à rendre palpable la nuance que nous voulons établir. Si, en effet, le point culminant du mérite d'un comédien est de porter dans l'âme de son spectateur une illusion telle que ce dernier croie par moments assister à une scène du monde, l'artiste qui n'atteint pas cette hauteur n'est qu'un homme ordinaire, un bon acteur s'il en approche, et non

un comédien qu'on puisse appeler *grand*. Tel est Frédérick et nous allons dire pourquoi. Deux raisons, également puissantes, l'ont cloué à ce rang intermédiaire qui n'est ni l'absence absolue du talent, ni la supériorité positive. D'abord la nature, cette première *faiseuse* (si nous osons risquer ce mot), cette mère-principe du comédien distingué, a beaucoup trop refusé à Frédérick-Lemaître pour qu'il puisse combattre cette volonté, établir même cette lutte pleine de démence que nous voyons soutenir à d'autres, celle de la créature contre le Créateur. Rappelons-nous Lekain, Fleury, et, plus près de nous, Potier, le plus grand comédien des temps modernes... Nous voilà à quelques mille lieues de Frédérick-Lemaître...

L'attaque était habile autant que méchante; sa conclusion sans doute eût offert un certain intérêt, mais conclure n'était pas le fort de Charles Maurice. — « Nous songeons à la suite de nos articles sur Frédérick-Lemaître », dit le *Courrier* du 8 avril. Et, plus tard : « La réputation de cet acteur est chose terminée, il nous reste à prouver qu'elle aura été une des plus piquantes mystifications de l'époque. » — La suite annoncée ne parut pas et la preuve attendue ne fut jamais fournie.

Aux termes de leur engagement réciproque, l'administration des Variétés ne pouvait, dans aucun cas, contraindre Frédérick à chanter; mais l'artiste était de ceux qui ne dédaignent aucun succès et ne se refusent à aucun effort; il avait donc chanté dans *le Marquis de Brunoy*, si bien chanté même que l'on sema de couplets, à son intention, la pièce qui suivit. C'était *le Barbier du roi d'Aragon*, joué quatre années auparavant à la Porte-Saint-Martin, et auquel les auteurs firent subir quelques modifications qui accentuèrent le côté plaisant de l'ouvrage. Sa reprise fut heureuse pour Frédérick et productive pour le théâtre (11 juin 1836).

On attendait cependant avec une impatience assez vive l'apparition de *Kean*, annoncé comme une œuvre capitale; plusieurs circonstances l'ayant retardée, *le Courrier des Théâtres* ne manqua point d'attribuer cet ajournement à un caprice de Frédérick-Lemaître. La lettre suivante, publiée dans diverses feuilles, répondit à ce bruit malveillant.

Paris, le 3 Août 1836.

Monsieur le Rédacteur,

Les retards apportés à la représentation de la pièce intitulée *Kean* ayant donné lieu à différentes conjectures de la part des curieux, il en est sorti une foule de petites historiettes fort ridicules, fort sottes. Sans m'abaisser à relever tous les stupides propos qui me sont revenus aux oreilles, je me contenterai de faire connaître la vérité, rien que la vérité, défiant qui que ce soit de me démentir.

Profitant de l'excessive chaleur du mois dernier, l'administration ferma la salle pour nettoyer, ayant l'intention de la rouvrir par la première représentation de *Kean*. Au moment d'effectuer ce projet, elle crut sagement devoir laisser passer les fêtes de juillet; mais, pendant ce temps, Mmes Pauline et Atala Beauch ne tombèrent malades. Cette dernière est au lit depuis dix jours, et c'est le seul motif qui retarde la représentation de M. Alexandre Dumas.

Certes, si quelqu'un désire le rétablissement de cette actrice, c'est moi; d'abord parce qu'ayant fait l'abandon *gratuit* d'un congé de trois mois pour avoir l'avantage de créer le rôle de *Kean*, je perds depuis six semaines mes *feux* qui sont les trois quarts de mes appointements; ensuite le désavantage, l'ennui pour un acteur de rester éloigné de la scène, etc., etc. J'aurais bien voulu ne pas entrer dans ces petits détails de cuisine, mais mes amis éprouvés m'en ont donné le conseil. J'ai obéi, espérant prouver par là au *véritable public* que je professe pour lui le plus profond respect, et que la franchise et la loyauté me guident dans toutes les actions de ma vie, quoi qu'en disent les bonnes langues de la camaraderie, qui ne m'ont pas plus épargné en cette circonstance que dans tant d'autres.

Agréez, je vous prie, etc.

FRÉDÉRICK-LEMAITRE.

Le public eut à patienter près d'un mois encore ; il ne devait rien perdre pour avoir attendu.

31 Août. — *Kean, ou Désordre et Génie*, comédie en cinq actes, mêlée de chants, par MM. Alexandre Dumas, Théaulon et Frédéric de Courcy. — Rôle de *Kean*.

La scène est à Londres, vers 1820. Le premier acte se joue dans le salon du comte de Kœfeld, ambassadeur de Danemark, qui reçoit grand monde ce jour-là. Lady Gosswill arrive avant l'heure et profite du bonheur qu'elle a de rencontrer la comtesse seule pour lui raconter charitablement tous les mauvais bruits auxquels son assiduité à Covent-Garden a donné naissance. On dit la comtesse amoureuse de Kean. Au moment où le trouble de Mme de Kœfeld montre que le monde a deviné juste, l'ambassadeur paraît et annonce à sa femme que, voulant lui faire une surprise, il a invité Kean à sa soirée. L'embarras de la comtesse redouble, mais une lettre de Kean arrive et la rassure, car elle apporte un refus. Ce refus, le prince de Galles, qui est de la soirée de l'ambassadeur, se charge de l'expliquer. Il y a, de par Londres, une belle jeune fille, nommée Anna Damby, riche héritière, qu'un certain lord Melvil, pair ruiné, voulait épouser pour rétablir sa fortune ; lord Melvil n'épousera pas Anna, car l'acteur Kean vient de l'enlever et de quitter Londres avec elle. La comtesse ne doute plus de l'aventure, lorsqu'on annonce M. Kean. L'acteur excuse la contradiction qui existe entre sa lettre et sa conduite ; il a eu connaissance des bruits fâcheux qui associent le nom d'Anna Damby au sien et il vient se laver de cette accusation, non pour lui mais pour la jeune fille. Kean cependant sait que sa parole de comédien et de mauvais sujet est une mauvaise recommandation pour l'innocence d'Anna, qui véritablement a disparu de la maison de son tuteur ; il invoque donc le témoignage de la vertueuse comtesse de Kœfeld, et, pour qu'elle le donne sans hésiter, il lui remet la lettre qu'il a reçue de la jeune Anna, lettre qui demande simplement à Kean sa protection et une entrevue. — Qu'avez-vous répondu? demande la comtesse. — Tournez le feuillet, dit Kean. Sur le revers, il a tracé lui-même pour la comtesse quelques lignes lui donnant le moyen de pénétrer secrètement dans sa loge si, comme il

le suppose, elle l'aime véritablement. Emue de l'audace du comédien, mais charmée de son habileté, la comtesse se porte garante de la vertu d'Anna, et Kean se retire, laissant fort intrigué le prince de Galles, son protecteur et son ami.

Le second acte nous conduit chez Kean, le lendemain d'une orgie. Les meubles et les ivrognes sont pêle-mêle. Salomon, le souffleur, déblaie la chambre de Kean des buveurs qui somnolent çà et là, et introduit près de son maître réveillé un enfant de la troupe des saltimbanques parmi lesquels Kean a commencé sa carrière. La famille du père de la troupe s'est accrue d'un nouveau-né et l'on vient solliciter Kean d'être parrain; le comédien consent et donne rendez-vous à ses anciens camarades dans une taverne de la Cité. Au saltimbanque succède la jeune fille qui a demandé à Kean sa protection. Miss Anna Damby a fui la maison de son tuteur pour échapper à son mariage avec lord Melvil, et, comme elle s'est ainsi privée de toute fortune, elle veut se faire comédienne. A ce mot Kean frémit pour cette belle jeune fille si pure et si touchante. Imprudente enfant, connaît-elle l'enfer du théâtre, la vie de réprouvés qu'on y mène; Kean fait à miss Anna une effrayante peinture de cette carrière où l'indépendance et la gloire se paient si cher, et miss Anna, sur sa prière, déclare renoncer à son projet.

L'acte suivant a pour cadre la taverne où doit se célébrer le baptême populaire auquel on a convié Kean. Un homme y précède le comédien; cet homme a loué une chambre et affrété un petit bâtiment; c'est lord Melvil, qui a écrit à miss Anna sous le nom de Kean pour attirer la jeune fille dans la taverne où il prétend la contraindre à lui donner sa main; si elle refuse, il l'enlèvera. Kean, rencontré par Anna, devine le piège; il défendra la jeune fille, mais il désire connaître la raison vraie de l'aversion qu'Anna ressent pour lord Melvil, et miss Anna lui fait en rougissant sa confidence. Une maladie de langueur la conduisait lentement au tombeau; on avait en vain employé tous les remèdes et toutes les distractions, lorsqu'un soir son tuteur la conduisit au théâtre. On jouait *Roméo*. A l'enchanteresse poésie du drame, elle se sentit tressaillir, et, dans son cœur épanoui, l'amour, par une double initiation, entra en même temps que la vie. Le lendemain, miss Anna revint au théâtre, on jouait *Othello*; le jour d'après, elle y revint encore, on jouait *Hamlet*, et chaque fois la vie devint en

elle plus active et l'amour plus profond. Celui qu'elle aime, c'est Roméo, Othello, Hamlet, c'est Kean. — Le comédien écoute avec étonnement cette confession ingénue; tout entier à son amour pour la comtesse de Kœfeld, il ne peut offrir à Anna qu'une amitié sincère, mais il sera pour elle le frère le plus dévoué. Quand lord Melvil se présente, c'est Kean qui le reçoit, lui arrache son masque et le provoque en duel. Melvil se dit trop bon gentilhomme pour se battre avec un comédien; Kean indigné l'accable devant tous de son mépris et le chasse avec ignominie, après avoir placé miss Anna sous la protection des lois représentées par un constable.

Cependant un des saltimbanques s'est blessé, et cet accident condamnerait la troupe à un jeûne forcé de plusieurs semaines si Kean ne se déclarait prêt à jouer, au bénéfice de ses anciens camarades, un fragment de *Roméo* et le rôle de Falstaff. Le quatrième acte nous montre la loge de Kean, quelques instants avant cette représentation. Kean, poursuivi par ses créanciers, a passé la journée dans sa voiture, ce qui le met d'assez mauvaise humeur, mais il n'est point de contrariété qui tienne en présence de l'objet aimé; la comtesse de Kœfeld a profité des indications de Kean et elle s'introduit dans sa loge par les escaliers dérobés et la porte secrète qu'il lui a enseignés. Presque au même moment, le comte de Kœfeld et le prince de Galles se présentent. Kean leur refuse l'entrée jusqu'à ce que la comtesse ait pu s'échapper; puis il ouvre, mais encore trop tôt, car le comte a le temps d'apercevoir un éventail qu'il met dans sa poche en se promettant de l'examiner. Le rideau va se lever, mais Kean sollicite un entretien particulier du prince de Galles; il le supplie alors de cesser ses assiduités auprès de la comtesse; il invente, pour obtenir cette grâce, un amour idéal jaloux comme un amour réel; M^me de Kœfeld est pour ainsi dire le seul auditoire pour lequel il tienne à son génie et il souffre de l'attention qu'on détourne de lui comme d'une affection qu'on lui aliénerait. Le prince sceptique s'éloigne sans rien promettre, et Kean maudit l'égoïsme de son noble ami. Puis, la suivante de la comtesse venant réclamer l'éventail, Kean apprend que le comte s'en est emparé, et, l'inquiétude le dévorant, l'acteur refuse de paraître devant le public qui murmure et le demande à grands cris; mais la pensée de la pauvre famille qu'il veut secourir lui fait surmonter son trouble et il entre en scène. Le prince de Galles a pris place dans la loge de la com-

tesse. Roméo débite les vers si tendres de Shakespeare, mais Kean suit sa maîtresse d'un regard furieux; Roméo achève sa scène, et Kean commence la sienne. Jaloux, furieux, insensé, il crie qu'il est Falstaff, insulte de la voix, de l'œil et du geste le prince de Galles et lord Melvil qui le chute, et tombe évanoui dans les bras de ses camarades, pendant que Salomon annonce au public que le grand comédien vient d'être atteint d'un accès subit de folie.

Au cinquième acte, Kean est enfermé chez lui. Tout Londres le croit fou et s'inscrit à sa porte. Anna, qui s'est engagée au théâtre de New-York, allant chercher une dot de talent puisque la dot de beauté ne suffit pas pour la faire aimer, Anna vient pour donner à l'acteur les soins qui manquent à celui qui n'a ni mère ni sœur. Kean n'en a pas besoin; il n'est pas fou, et, s'il attend une femme avec anxiété, ce n'est pas Anna, c'est la comtesse. Elle vient, en effet, et Anna se cache pour épargner un embarras à Kean. Ce n'est pas le dévouement qui amène Mᵐᵉ de Kœfeld, mais le soin de sa réputation; elle redemande à Kean le seul gage d'amour qu'elle lui ait donné, son portrait, et Kean désabusé le lui rend. Cependant l'ambassadeur, qui a reconnu l'éventail de sa femme, se présente à son tour, et la comtesse se cache devant son mari, comme Anna s'est cachée devant elle. Le comte provoque Kean; celui-ci refuse vainement le combat, sa résistance ne fait qu'irriter les soupçons de M. de Kœfeld, lorsqu'une lettre du prince de Galles, qui s'accuse d'avoir oublié l'éventail de la comtesse dans la loge de Kean, sauve la situation en désarmant le mari. Mais les magistrats anglais ont douté de la folie simulée par Kean; ils envoient un constable pour l'arrêter, et Mᵐᵉ de Kœfeld, cachée chez lui, est sur le point d'être perdue. Anna s'offre pour la sauver; la comtesse sortira sous le voile et les habits de la jeune fille. Ce sacrifice devient inutile, le prince de Galles a sauvé une fois de plus la comtesse et il vient sauver Kean. Au lieu de la prison qui le menace, il lui apporte l'exil, et Kean, libre de choisir le lieu de cet exil, part pour New-York sur le vaisseau même qui attend Anna. Ils se marieront en Amérique.

Rarement fable théâtrale offrit plus d'intérêt et d'audace, rarement péripéties furent amenées d'une façon plus habile, rarement enfin style dramatique eut plus de chaleur, d'esprit et

d'originalité. Le succès de *Kean* fut considérable et unanime ; la critique en attribua la plus grande part à l'interprète ; c'était justice. Toute la passion, toute la force, tout l'imprévu de la pièce sont concentrés dans le personnage de Kean, et Frédérick portait sans faiblir cette responsabilité. Alexandre Dumas en rendit le premier témoignage dans ce billet que l'acteur reçut le lendemain de la première représentation :

31 Août 1836.

Mon cher Frédérick,

Je vous écris ce soir en rentrant pour vous féliciter de tout mon cœur. Il y a longtemps que je vous ai dit qu'à mes yeux vous étiez le seul artiste dramatique de l'époque ; je ne puis que vous le répéter.

Adieu ; je vous embrasse et demeure tout à vous.

Alex. Dumas.

Un confrère de Dumas, romancier fécond, dramaturge osé, Frédéric Soulié, se faisant critique pour la circonstance, écrivait, quelques jours plus tard, dans *la Presse :*

Frédérick est un grand comédien dans l'acception la plus élevée et la plus large de ce mot ; et nous disons ceci non seulement pour les effets qu'il produit et dont le public reçoit l'impression, mais pour ceux qu'il ne tente pas et dont le public ne lui tient pas compte. On a beaucoup dit que Frédérick était un acteur d'inspirations soudaines et irréfléchies, cela n'est pas vrai ; Frédérick est un acteur d'études sérieuses et patiemment combinées. La manière dont il débite la scène contre lord Melvil, cette imprécation de cinquante lignes où la colère est toujours au fond de l'ironie, est une preuve de l'art avec lequel cet acteur sait varier et ménager adroitement ses moyens, jusqu'à ce qu'il laisse éclater toute la tragédie qu'il a dans le regard, dans le geste et dans la voix. La composition du rôle de Kean fait le plus grand honneur à Frédérick. Beaucoup de

ses partisans pensaient avec peine que jamais il n'arriverait à se débarbouiller de la lie, du sang et du tabac de Robert Macaire. Frédérick n'a fait que passer sa main sur son visage, et il a relevé dans toute sa noblesse ce front élevé et dramatique où s'est agitée si puissamment l'ambition de Richard Darlington et où se posait si noblement la mélancolie de Gennaro.

Dans une lettre adressée au directeur de la *Revue théâtrale* de Stuttgard, Henri Heine portait à la même époque, sur *Kean* et sur Frédérick-Lemaître, le jugement suivant :

Une vérité frappante règne dans tout ce tableau. Il m'a reporté complètement en esprit dans la vieille Angleterre ; et j'ai cru voir devant mes yeux feu Edmond Kean, que j'y ai vu tant de fois. Cette illusion a sans doute été produite en grande partie par l'acteur qui jouait le rôle principal, quoique l'imposante figure de Frédérick-Lemaître diffère beaucoup du petit homme ramassé qui s'appelait Kean. Mais celui-ci avait dans sa personnalité et dans son jeu quelque chose que je retrouve dans Frédérick-Lemaître. Il existe entre eux une étonnante affinité : Kean était une de ces natures exceptionnelles qui, par certains mouvements subits, par un son de voix étrange et par un regard plus étrange encore, rendent visibles, non pas les sentiments vulgaires de chaque jour, mais tout ce que le cœur d'un homme peut enfermer d'inouï, de bizarre, de ténébreux. Il en est de même chez Frédérick-Lemaître. C'est un farceur sublime dont les terribles bouffonneries font pâlir de frayeur Thalie et sourire de bonheur Melpomène.

Un comédien enfin, qui fut plus tard auteur applaudi et directeur de spectacle, appréciait ainsi Frédérick-Lemaître dans son nouveau rôle :

1ᵉʳ Septembre 1836.

J'ai éprouvé hier soir le plus grand plaisir peut-être que j'aie ressenti de ma vie à une représentation théâtrale. D'un bout à l'autre du rôle, vous avez été le personnage de Kean, et souvent au-dessus du personnage. Pour moi, il y a eu un instant où l'illusion a été si complète que j'ai pleuré, oui,

pleuré, lorsque *Salomon* est venu faire l'annonce d'un accès de folie, et cette émotion que j'éprouvais, moi artiste, m'a paru être partagée même par les gens du monde qui m'entouraient. Je ne compte pas pour un de vos moindres mérites, dans ce rôle, la manière dont vous avez joué les scènes qui ne vont point jusqu'au drame, par exemple le premier acte, et presque tout le cinquième. Je crois que désormais personne, même parmi les gens les plus prévenus et vos ennemis, ne vous reprochera de ne pas avoir, outre vos brillantes qualités dramatiques et tragiques, une bonne tenue et un excellent ton de comédie. Enfin, je ne sais si vous partagez mon opinion, vous qui vous jugez mieux que ne se jugent habituellement les artistes, mais je regarde Kean comme votre création la plus complète.

Je pense que ce sera un énorme succès d'argent ; dans tous les cas, la pièce aura été pour vous un pas immense. Vous aviez trop fait rire dans *Robert Macaire ;* on doutait que vous pussiez encore faire éprouver à un degré aussi haut des émotions toutes différentes. Vous avez résolu la question et d'une manière victorieuse. C'est un succès plus grand que tous vos autres succès, parce qu'il était dix fois plus difficile à obtenir.

Pardonnez-moi ce bavardage ; je ne suis pas complimenteur, mais je suis reconnaissant, et je vous remercie de la belle soirée que je vous dois.

<div style="text-align:right">Ch. DESNOYERS.</div>

Pour les hommes de lettres et pour les gens de théâtre, Frédérick avait donc merveilleusement représenté le *Kean* des Variétés. Il n'eut jamais de rôle correspondant d'une façon plus intime à sa nature et à ses aptitudes que celui-là. C'est que Frédérick avait posé devant les auteurs de la pièce autant sinon plus que le comédien anglais, et que divers épisodes du drame étaient empruntés à sa biographie propre. Nous avons dit déjà que la scène entre Kean et lord Melvil reproduisait un entretien courroucé de Frédérick avec Harel ; Charles Maurice et ses imitateurs eurent leur part dans une tirade restée fameuse.

Au deuxième acte de *Kean*, miss Damby, songeant au théâtre, vient demander conseil à l'acteur célèbre, et celui-ci, pour combattre son projet, lui fait, au milieu de raisonnements empruntés au *Molière* de Mercier, ce tableau de la critique anglaise :

> Vous ne connaissez pas nos journalistes d'Angleterre, miss... Il en est qui ont compris leur mission du côté honorable, qui sont partisans de tout ce qui est noble, défenseurs de tout ce qui est beau, admirateurs de tout ce qui est grand. Ceux-là sont la gloire de la presse, les anges du jugement de la nation. Mais il en est d'autres, miss, que l'impuissance de produire a jetés dans la critique. Ceux-là sont jaloux de tout ; il flétrissent ce qui est noble, ils ternissent ce qui est beau, ils abaissent ce qui est grand ! Un de ces hommes, pour votre malheur, vous trouvera belle, peut-être ; le lendemain il attaquera votre talent, le surlendemain votre honneur. Alors, dans votre innocence du mal, vous voudrez savoir quelle cause le pousse ; naïve et pure, vous irez chez lui comme vous êtes venue chez moi, vous lui demanderez le motif de sa haine et ce que vous pouvez faire pour qu'elle cesse... Alors il vous dira que vous vous êtes trompée à ses intentions, que votre talent lui plaît, qu'il ne vous hait pas, qu'il vous aime au contraire... Vous vous lèverez comme vous venez de le faire, et il vous dira : Rasseyez-vous, miss, ou demain...

En traçant de verve ce portrait non flatté, Dumas n'avait pas eu pour but unique de fournir à Frédérick-Lemaître l'occasion d'une riposte ; il se vengeait lui-même des gazetiers intéressés qui poursuivaient la plupart de ses œuvres, travestissant leur caractère, niant leur originalité, contestant leurs plus évidents résultats. Il était loin cependant de s'attendre à l'effet de sa tirade. Charles Maurice, s'y reconnaissant, décocha à l'auteur et à son interprète des injures qui acquirent de l'importance par ce fait que divers

journalistes les acceptèrent comme un mot d'ordre. A cette date fut déclarée la guerre de petits mots et d'anecdotes dont Frédérick-Lemaître et Dumas firent les frais pendant un tiers de siècle, guerre d'autant plus facile que les victimes prêtaient le flanc avec une notoire imprudence. Dumas n'avait, on le sait, rien d'un anachorète, et Frédérick contracta, précisément à l'époque de *Kean*, les habitudes de plaisir et d'irrégularité qui devaient être, pour la petite presse, le thème de tant de déclamations hypocrites. Folies blâmables, sans doute, mais que l'on a démesurément grossies et qui, d'ailleurs, ne pouvaient nuire qu'au coupable seul. Il y aurait à la fois injustice et ridicule à exiger de ceux qui reproduisent au théâtre les tempêtes du cœur et les orages de l'esprit la correction d'attitude et la pureté de mœurs qui distinguent les bonnes gens à qui toute passion doit rester étrangère. Et quand nous récapitulons les déceptions subies par le comédien au début de sa carrière, quand nous songeons surtout au tableau lamentable que nous aurons à tracer de ses dernières années, nous nous sentons plein d'indulgence pour les torts qu'il put avoir au temps où lui souriaient la gloire et la fortune.

Kean fut donné sans interruption jusqu'au 20 novembre. A la vingt-cinquième représentation, Dumas, qui n'avait garde d'oublier la promesse d'indemnité faite par les administrateurs du théâtre, se présenta devant eux.

— Vous jouez de malheur, mon cher, lui dit Dartois; je viens de faire le compte des recettes, nous avons 59,997 francs, il s'en faut donc de trois francs que vous ayez gagné votre prime.

Dumas fit bonne contenance, changea de conversation, emprunta sous un prétexte quelconque un louis à Dartois et alla prendre à la porte des Variétés une place d'orchestre cotée cinq francs; puis, remontant au cabinet directorial, son billet à la main :

— Vous avez maintenant 60,002 francs de recettes, dit-il avec un sourire.

Dartois était homme d'esprit; il rectifia son addition et paya la prime.

Pour ne rien omettre, disons qu'un pot-pourri intitulé *Kinne, ou Que de génie en désordre, variété en 99 couplets,* parut en brochure pendant les représentations de *Kean.* Chose étonnante, Frédérick-Lemaître ne connut que par nous — trente-neuf ans plus tard — cette parodie qui ne manque ni de gaîté, ni de verve, et qui obtint rapidement plusieurs éditions.

Au drame émouvant de *Kean* succéda, sur l'affiche des Variétés, une pièce dont les auteurs attendaient un succès de contraste.

15 Décembre 1836. — *Scipion, ou le Beau-père,* comédie-vaudeville en trois actes, par MM. Rochefort et Armand Dartois. — Rôle de *Scipion.*

Scipion est un mauvais sujet jeune encore, mais absolument dépourvu de fortune; dans cette position critique, il rencontre à l'Ambigu M^me Perrichon, veuve de cinquante-cinq ans, riche et tendre, et lui fait l'offre de sa main qu'elle accepte. Mais M^me Perrichon a deux fils majeurs qui blâment son second mariage. L'un d'eux pousse même la mauvaise humeur jusqu'à provoquer son beau-père en duel; Scipion ne s'inquiète de rien et commence par épouser; puis il prend ses deux beaux-fils par la main et leur dit: « Mes amis, je ne veux pas être votre beau-père, mais votre ami, votre caissier. Vous avez une mère avare qui

vous mesurait les subsides, voici de l'argent pour payer vos dettes; vous avez une mère inexorable qui refusait de vous marier selon votre cœur; toi, Eugène, tu épouseras Rosine la modiste, toi, Magloire, tu seras l'époux de Barbe la rosière. Votre mère m'a donné par acte authentique ses deux maisons; je vous les rends, ce sera votre dot. Là-dessus, donnez-moi votre amitié et recevez ma bénédiction.»
— Les jeunes gens sont enchantés, et Scipion, pour échapper aux douceurs de la nuit de noces, fait prendre des uniformes de gardes municipaux à quelques amis qui viennent l'arrêter comme déserteur. Tandis que sa femme se livre au désespoir, Scipion et ses beaux-fils vont joyeusement souper à la Villette, où ils enlèvent Barbe, la rosière aimée de Magloire. Un rival de ce dernier provoque Scipion qui reçoit un coup d'épée dans le bras. Après avoir enrichi et marié ses beaux-fils, Scipion pense à ne pas se sacrifier lui-même; il annonce à sa femme que sa blessure exige quinze jours... et quinze nuits de repos absolu; M^{me} Perrichon soupire et le rideau tombe.

Un opéra-comique inédit de Béranger, *la Vieille femme et le Jeune mari*, dont nous possédons une copie, et qui fut composé vers 1810, contient le sujet et la plupart des détails de cette comédie qu'il est difficile d'apprécier. Si on la considère dans sa donnée première, elle est odieuse et révoltante; si l'on remarque d'autre part que le fonds de la pièce a un dessus de plaisanteries assez gaies pour déguiser son côté pénible, on est tenté de pardonner aux auteurs. Nous en jugeons ainsi à distance, mais le public se montra, le premier soir, d'une sévérité beaucoup plus grande. On trouva généralement l'action vide et languissante; Frédérick qui grimpait sur des arbres, chantait des sérénades, escaladait des balcons, tirait la savate et abattait des oiseaux à coups de pistolet, se donna tout ce mouvement sans pouvoir soutenir l'ouvrage pendant plus de trois semaines.

La nouveauté qui suivit fut moins heureuse encore.

19 Janvier 1837. — *Nathalie*, comédie-vaudeville en un acte, par MM. Saint-Hilaire et Paul Duport. — Rôle de *Chenevray*.

Dix-huit ans se sont écoulés, et Chenevray, octogénaire, pleure encore sur le déshonneur de sa fille Juliette, enlevée par un inconnu, puis abandonnée et morte en mettant au monde Nathalie, qu'il a fait élever, et qui ne connaît ni la faute ni les malheurs de sa mère. Blamont, chirurgien-major retiré, a profité d'une maladie du vieillard pour gagner son affection. C'est que Blamont est le séducteur de Juliette, et qu'il veut se rapprocher de Nathalie, sa fille, pour la protéger. En reconnaissance de ses bons soins, Chenevray, qui se trompe sur les sentiments de Blamont, lui offre la main de Nathalie. Le chirurgien sait que Nathalie aime Victor Girard, jeune clerc de notaire qui, présenté par Kraaps, maître de musique de la jeune fille, est également devenu amoureux en chantant des duos avec elle ; c'est donc à lui que Chenevray doit donner Nathalie. Pressé par son ami, le vieillard consent à ce mariage, à la condition que Victor achètera l'étude de son patron. Le clerc étant pauvre, c'est Blamont qui lui prêtera les 20.000 francs nécessaires. Ne voulant donner aucune explication, Blamont prie Kraaps de faire cette avance en son nom propre et Victor court acheter l'étude. Il revient bientôt pâle, abattu ; il a surpris Blamont embrassant Nathalie et lui remettant un portrait, et il le soupçonne d'avoir donné les 20.000 francs à Kraaps pour hâter une union qui doit cacher son crime et la faute de Nathalie. — « Un séducteur encore, s'écrie le vieillard furieux, des armes ! » — Il veut punir Blamont, mais il tombe accablé par la douleur. Nathalie a tout entendu ; un mot suffira pour sa justification ; le portrait que Blamont lui a remis est celui de sa mère, et l'homme qu'on accuse n'a jamais aimé d'amour que la pauvre Juliette. Blamont qui survient s'agenouille près du vieillard ; attendri par le repentir du père et les larmes de la fille, Chenevray pardonne et unit Victor à Nathalie.

Quoique simple et peu neuf, ce petit drame, qui semble continuer *Lisbeth*, est émouvant. Très-

beau de tenue, d'aspect et de mimique, Frédérick obtint, dans le rôle de l'octogénaire, un grand succès personnel. A ses côtés Odry jouait Kraaps avec une réjouissante bêtise. La pièce, cependant, ne tint que six jours l'affiche. Ce résultat piteux fut pour la critique clairvoyante une raison d'engager le comédien à quitter au plus vite un théâtre où son talent d'or se dépensait en petite monnaie : c'était prêcher un converti. L'événement justifiait d'une façon complète les appréhensions qu'avait éveillées l'engagement de Frédérick-Lemaître aux Variétés ; ni l'un ni l'autre des contractants n'en avait tiré avantage. Tandis que les succès d'estime s'additionnaient pour l'artiste, les directions se succédaient pour le théâtre. Dartois cédait, en février 1837, la place à Bayard qui se retirait bientôt, à son tour, devant Dumanoir, un de ses collaborateurs. C'est avec ce dernier que Frédérick, alors en province, négocia la résiliation amiable de son traité, résiliation qui s'opéra pour les raisons et dans les formes indiquées par la lettre suivante :

Paris, 26 Septembre 1837.

Mon cher Monsieur Frédérick,

Je vous ai dit ma pensée tout entière, et vous en avez reconnu la justesse : il faut qu'un théâtre soit tout à vous, et que les artistes qui vous entourent se bornent à être vos auxiliaires. Mon regret est de ne pouvoir vous ouvrir une vaste scène où se développerait la puissance de votre talent; vous sauriez alors que personne plus que moi n'en comprend toute la portée. Mais je suis directeur des Variétés : ce seul mot explique la séparation que vous provoquez et à laquelle je suis forcé de consentir.

Quant au mode de rupture, voici, je crois, ce qu'il y a de plus simple ; vous voudrez bien confier votre engagement

à un tiers actuellement à Paris, et les deux expéditions seront simultanément détruites.

Sachez bien, mon cher monsieur Frédérick, qu'il m'en coûte infiniment de renoncer au succès... (car j'ai la faiblesse d'y croire encore) au succès d'un drame dont le principal rôle était mis entre vos mains. — *Arétin* sans vous est un rêve.

Recevez l'expression de mes regrets et l'assurance de mon entier dévouement.

DUMANOIR.

XVII

Les contemporains de Frédérick-Lemaître. — Un nouveau privilége. — Anténor Joly. — Le théâtre de la Renaissance. — Victor Hugo fait engager Frédérick. — Lecture de *Ruy Blas*. — M^{lle} Louise Baudouin. — Première représentation de *Ruy Blas*. — Ses applaudisseurs, ses critiques, ses parodies. — Frédérick jugé par la presse et par Victor Hugo.

A aucune époque les théâtres de Paris ne furent plus intéressants qu'en 1837; en aucun temps l'art dramatique ne fut aussi bien servi. Tous les genres, de la tragédie au vaudeville, comptaient des talents incontestables. On pouvait quotidiennement applaudir : à la Comédie-Française, M^{lle} Mars la charmeuse, Ligier, Firmin, Beauvallet, Monrose, Samson, Provost, Régnier; au Gymnase, Bouffé l'impeccable, Numa, Ferville, Rachel à ses débuts; au Vaudeville, Arnal le fantaisiste, Lafont, les deux Lepeintre, M^{lles} Brohan et Fargueil; aux Variétés, Vernet l'observateur, Odry, Bressant, Hyacinthe, Rébard, Jenny Vertpré; au Palais-Royal, Déjazet l'oseuse, Sainville, Achard, Alcide Tousez, Leménil, Levassor: à la Porte-Saint-Martin, Bocage, Mélingue, Raucourt, M^{lle} Georges; à l'Ambigu-Comique, M^{me} Gautier, Guyon,

Albert. Il suffit de donner cette nomenclature pour évoquer tout un monde de créations terribles ou joyeuses et reconstituer un des beaux chapitres de notre histoire théâtrale.

Le drame était, à vrai dire, moins favorisé que les autres divisions dramatiques. Les mauvais procédés de Harel n'avaient pas seulement écarté de la Porte-Saint-Martin Frédérick-Lemaître et Marie Dorval, ils en avaient éloigné les deux seuls écrivains qui eussent une autorité réelle sur la foule, Victor Hugo et Alexandre Dumas. Interrogé sur ses travaux littéraires par le duc d'Orléans qui lui témoignait une grande sympathie, Dumas se plaignit franchement, un jour, que les auteurs nouveaux ne pussent aborder librement la scène.

— C'est là, en effet, répondit le duc, un état de choses impossible ; l'art contemporain a droit à un théâtre ; j'en parlerai à M. Guizot.

— J'ai persuadé le prince, dit alors Dumas à Victor Hugo, persuadez maintenant le ministre.

Cela ne fut pas difficile, mais le privilége préparé par M. Guizot portait le nom du poète.

— Je fais de l'art et non du commerce, objecta celui-ci ; je ne veux d'aucun privilége pour moi, ni comme directeur, ni comme auteur.

— A qui donc voulez-vous que nous donnions ce théâtre ?

— A M. Anténor Joly.

Ancien ouvrier typographe, Anténor Joly rédigeait depuis quelques années une feuille théâtrale intitulée *le Vert-Vert*, dans laquelle il défendait avec conviction la littérature nouvelle. Son rêve était de diriger un théâtre ; il fut à la fois surpris et charmé quand Victor Hugo lui dit : « Vous

avez un privilége. » Et, comme Anténor Joly se confondait en remercîments. — « Il est bien entendu, ajouta le poète, que ce théâtre est à la littérature et non à moi ; vous me demanderez des pièces si vous y trouvez votre intérêt, mais vous serez aussi libre de ne pas m'en demander que je serai libre de vous en refuser. »

— Puisque vous voulez que j'aie le droit de m'adresser à qui bon me semble, répondit le nouveau directeur, je m'adresse à vous, et je vous demande ma pièce d'ouverture.

Ceci se passait en octobre 1836. Anténor Joly n'avait pas un sou vaillant ; quoique audacieux et inventif, il mit vingt-deux mois à trouver l'argent nécessaire à l'exploitation de son privilége ; encore dut-il, pour l'avoir, accepter comme associé M. Ferdinand de Villeneuve qui, lui, n'aimait que l'opéra-comique. Mais quel emplacement choisir? Victor Hugo voulait qu'on achetât un terrain sur le boulevard Saint-Denis et qu'on y construisît une salle baptisée *Théâtre de la Porte Saint-Denis;* l'affaire ne se fit pas, à son grand déplaisir, et les deux directeurs en furent réduits au théâtre Ventadour, alors abandonné. On l'appela *Théâtre de la Renaissance,* et l'on fit la toilette de la salle, tandis que Victor Hugo écrivait *Ruy Blas,* dont le sujet le préoccupait depuis longtemps.

Restait à composer la troupe. Hugo, qui avait donné pour rien un privilége dont on avait offert une fois soixante mille francs à Anténor Joly, fit alors une condition : il demanda Frédérick-Lemaître. Ce dernier, depuis sa rupture avec les Variétés, parcourait la province, traversant de temps en temps Paris sans qu'aucun directeur

songeât à l'y retenir. C'est pendant un de ces passages rapides qu'Anténor Joly lui demanda son concours. Reparaître dans une œuvre nouvelle de Hugo était une occasion trop précieuse pour que Frédérick la laissât échapper. Le 14 mai 1838, il s'engageait donc à jouer sur le Théâtre Ventadour, du 1er septembre 1838 au 31 mai 1839, les premiers rôles en tous genres, moyennant mille francs par mois, plus des feux variant de cinquante à cent francs par soirée (15).

Anténor Joly poussa l'amabilité jusqu'à traiter, le même jour, avec l'actrice que Frédérick présentait aux départements sous le nom de Louise Baudouin, et qui n'était autre qu'Atala Beauchêne, sa partenaire, aux Variétés, dans *le Marquis de Brunoy*, dans *Kean* et dans *Nathalie*.

Commencé le 4 juillet, *Ruy Blas* fut terminé le 11 août. On peut juger, par la lettre qui suit, de la satisfaction avec laquelle Frédérick, retourné en province, apprit cette nouvelle.

Nantes, ce 14 août 1838.

Mon cher Monsieur Joly,

Je m'empresse de vous accuser réception de votre lettre; j'ai éprouvé un sensible plaisir en apprenant d'abord que Victor Hugo avait terminé son œuvre, ensuite que nous allions enfin nous mettre à la besogne. Je suis encore ici pour une huitaine; cependant l'air de ce pays me cause du malaise, et si je puis me rendre à Paris plus tôt je le ferai. Je suis néanmoins lié jusqu'au 25; quatre représentations à donner, cent lieues de voyage, tout cela fait bien près d'une quinzaine. Vous feriez peut-être bien de m'envoyer un manuscrit; je me mettrais de suite à l'étude et j'arriverais à Paris déjà fort avancé.

Vous m'obligerez en vous chargeant, auprès de notre illustre poète, de mes sincères remerciements.

Tout à vous d'amitié,

FRÉDÉRICK.

Frédérick suggérait l'expédition d'un manuscrit pour connaître sans retard le rôle qui lui était destiné et dont il n'avait pas la moindre idée ; on ne lui envoya rien, et il revint à Paris assez perplexe. Son incertitude fut prolongée de vingt-quatre heures par une indisposition dont il avisa ainsi le principal intéressé :

Paris, 28 août.

Mon cher Directeur,

En arrivant en toute hâte, j'ai plus compté sur mon zèle que sur mes forces. Je suis ce matin fort malade et dans l'impossibilité de sortir. Hier, en vous quittant, j'ai rencontré M. Hugo et il m'a paru ne pas tenir beaucoup à lire aujourd'hui, pensant que je devais avoir besoin d'un jour pour me remettre. Tout cela faisant, je vous prie donc de ne pas compter sur moi. J'attends un nouvel avis de votre part et vous prie de me croire votre tout dévoué serviteur.

FRÉDÉRICK.

A cela, le directeur ne put que répondre :

Paris, 29 août 1838.

Mon cher Monsieur Frédérick,

D'après votre avis, je remets la lecture à demain jeudi, midi, chez Victor Hugo, 6, place Royale.

J'ai vu hier soir Hugo ; nous avons longtemps causé distribution, sans rien arrêter. Il y a dans l'ouvrage un rôle important de femme, comédie et drame ; conviendra-t-il à Mlle Baudouin, elle et vous en jugerez. Il serait heureux pour elle de débuter par là. Hugo, Villeneuve et moi ne demandons qu'à faire quelque chose qui soit agréable à vous et à Mlle Baudouin ; vous savez son talent mieux que nous, puisque vous avez déterminé et suivi ses progrès ; vous verrez : le rôle a de la responsabilité.

Mille compliments empressés,

Anténor JOLY.

La lecture de *Ruy Blas* eut donc lieu, le 30 août, chez Victor Hugo. Frédérick-Lemaître, radieux pendant les trois premiers actes, parut

inquiet au quatrième, sombre au cinquième, et, tandis que les assistants s'empressaient autour du poète pour le féliciter, alla s'isoler dans un coin du salon, devant une fenêtre dont il se mit à frapper du doigt les carreaux. — « Eh bien, Frédérick, lui dit Anténor Joly, vous n'allez pas remercier Hugo? » — « Qu'est-ce que je joue? demanda brusquement Frédérick. » — « Mais, Ruy Blas. » — « Ah! pardon, je croyais que c'était Don César! » — Et le comédien, se précipitant vers Hugo, se confondit en remerciements et en excuses. — « Comme il arrive toujours des grandes réussites, dit l'auteur qui nous a fourni la plupart des détails précédents — Mme Hugo, — sa prodigieuse création de Robert Macaire lui était perpétuellement jetée au visage ; on répétait sans cesse qu'il était incapable désormais des rôles sérieux. En voyant les développements que prenait Don César au quatrième acte, il s'était dit que Victor Hugo pensait comme les autres et lui destinait le rôle comique. Le rôle était beau, mais c'était encore un déguenillé : Ruy Blas le débarrassait des haillons de Robert Macaire, en le réconciliant avec la passion et avec la poésie. »

Frédérick-Lemaître jouant Ruy Blas, Mlle Baudouin avait bien des chances pour représenter la reine. C'est à elle, en effet, que ce rôle échut, et Frédérick, reconnaissant à l'auteur et au directeur de leur condescendance, se mit résolûment à l'étude. Huit jours après la lecture, il écrivait à Anténor Joly ce billet chaleureux :

> Mon cher ami,
>
> J'ai trouvé un César; je crois qu'il a tout ce qu'il faut et je pense qu'il pourra se dégager facilement... Je suis très-

content; M^lle Baudouin est dans l'enchantement; avec le César que j'espère, tout ira pour le mieux.

A vous d'amitié,

FRÉDÉRICK.

Le César en question n'était autre qu'un nommé Ferré Saint-Firmin, qui jouait alors à la Gaîté avec un certain succès. Une clause obscure de son engagement avait fait croire qu'il pourrait aisément changer de théâtre; il n'en fut pas ainsi; ses directeurs l'assignèrent devant le Tribunal de commerce qui leur donna gain de cause en condamnant Saint-Firmin à reprendre chez eux son service. Le rôle de Don César fut alors offert à Bardou, qui l'abandonna de lui-même, et Anténor Joly revint à Saint-Firmin dont il paya le dédit.

Les répétitions de *Ruy Blas,* commencées dans la salle du Conservatoire, durent bientôt être continuées à la Renaissance, livrée aux ouvriers; elles s'achevèrent dans le va-et-vient et dans le vacarme. La pièce n'en était pas moins sue et bien sue quand le rideau se leva sur son premier acte.

8 Novembre 1838. — *Ruy Blas*, drame en cinq actes, en vers, par M. Victor Hugo. — Rôle de *Ruy Blas*.

La scène se passe à Madrid, sous Charles II, vers 1695. Au lever du rideau, nous sommes dans le palais royal. Don Salluste de Bazan, le ministre, vient d'être disgracié par la reine pour avoir refusé d'épouser une suivante qu'il a séduite; la rage dans l'âme, il entre, suivi de Ruy Blas, son valet.

Ruy Blas, fermez la porte, ouvrez cette fenêtre.

Ces paroles, qui commencent la pièce, posent tout d'abord les deux personnages principaux, Salluste le grand

seigneur, Ruy Blas l'homme du peuple, entre lesquels une lutte passionnée va s'engager. Don Salluste, avant de partir pour l'exil, s'arrête un instant encore dans ce palais qui a vu son pouvoir, et c'est pour méditer sa vengeance. Un homme est par son ordre introduit près de lui. Au chapeau défoncé qui le coiffe, aux guenilles dont il se drape, à la rapière qui lui bat les jarrets, on reconnaît un des aventuriers de Madrid. Cet homme, connu sous le nom de Zafari, n'est autre que Don César de Bazan, cousin de Salluste, Don César qui a dévoré son patrimoine, que l'on croit mort au loin et qui vit en gueux à Madrid. Vagabond, capricieux et philosophe, il se plaît à dormir le jour au soleil, à hanter la nuit les tripots et les filles de joie; cela n'indique pas une délicatesse bien grande, et le ministre pense intéresser aisément l'aventurier à ses projets en lui donnant sa bourse et en lui promettant cinq cents ducats. Mais, en apprenant qu'il s'agit d'aider à perdre une femme, César, qui a conservé quelque fierté d'âme, se révolte, rejette l'argent avec indignation et se dispose à sortir. Don Salluste le retient en lui faisant entendre qu'il n'a voulu qu'éprouver sa délicatesse : — « Mais les ducats promis? », demande César. — « Je vais vous les chercher. » Don César resté seul, Ruy Blas entre, reconnaît dans Zafari un ancien compagnon de misère et lui explique comment, de bon artisan qu'il aurait dû être, il est devenu, par l'étude et par la rêverie, un fainéant à charge aux autres et à lui-même :

> Oh! quand j'avais vingt ans, crédule à mon génie,
> Je me perdais, marchant pieds nus dans les chemins,
> En méditations sur le sort des humains!
> J'avais bâti des plans sur tout, — une montagne
> De projets; — je plaignais le malheur de l'Espagne,
> Je croyais, pauvre esprit, qu'au monde je manquais...
> Ami, le résultat, tu le vois : — un laquais!

Le plus grand malheur de Ruy Blas n'est pas de porter la livrée; il lui est venu dans le cœur une passion folle et redoutable : il aime Dona Maria de Neubourg, reine d'Espagne; il fait tous les jours une lieue pour aller chercher les petites fleurs d'Allemagne qu'elle préfère et franchit les murs du parc royal pour les déposer sur un banc du jardin où elle se promène. La veille, il a osé joindre une lettre au bouquet et il s'est blessé aux pointes de fer qui garnissent la muraille; il vendrait son âme pour s'approcher d'elle sous les habits d'un seigneur. César ne peut

que plaindre son ancien camarade, mais Don Salluste a écouté sans être vu la confession de Ruy Blas et conçoit le projet de faire servir son laquais à sa vengeance. Quand Zafari sort du palais, des alguazils s'emparent de sa personne, l'entraînent en mer et le vendent à des corsaires d'Afrique. Pendant que cette expédition s'achève, Don Salluste appelant Ruy Blas lui dicte deux billets ; l'un, destiné à une maîtresse qu'il nomme « ma reine », parle de dangers pressants et assigne un rendez-vous nocturne ; l'autre contient engagement par Ruy Blas de servir en toute occasion son maître « comme un bon domestique ». Puis, comme par fantaisie, Don Salluste fait quitter à Ruy Blas sa livrée, le ceint d'une écharpe soutenant une épée magnifique, et lui jette son manteau sur les épaules, précisément à l'instant où surviennent des seigneurs de la cour, à qui le ministre présente Ruy Blas sous le nom de César de Bazan, son cousin. Ruy Blas marche et salue comme dans un rêve ; mais quand paraît la reine, éblouissante, adorable, il se précipite éperdu vers son maître, qui l'a coiffé d'un chapeau de grand d'Espagne, en s'écriant : « Seigneur, que m'ordonnez-vous ? »

— De plaire à cette femme et d'être son amant !

répond Salluste en désignant la reine.

Le second acte nous conduit dans les appartements de Maria de Neubourg. La reine assise au milieu des dames de la cour, sous la tutelle de la vieille duchesse d'Albuquerque, raconte ses souffrances à sa suivante Casilda. Les couronnes vues d'en bas font envie ; pour la tête qui les porte elles sont souvent bien lourdes. En échange du château de son père où, jeune fille, elle vivait aimée, où elle était joyeuse, où elle pouvait aller cueillir aux champs les fleurs bleues de sa patrie, elle n'a trouvé en Espagne qu'une prison dorée, un roi sans puissance, un mari sans amour. Elle ne peut manger à ses heures, regarder à la fenêtre quand bon lui semble, sortir, chanter ou rire quand elle le veut ; l'ennui la tue. Elle tressaille soudain au bruit d'un chant éloigné qui parle d'amour ; ce mot remue en son cœur une fibre secrète. Restée seule enfin, elle peut penser tout haut. Il est un inconnu qui tous les jours franchit les murs du parc et dépose sur un banc des fleurs qu'elle aime et qui lui rappellent son pays ; elle lit avec hésitation et transport tour à tour cette lettre passionnée qu'elle a trouvée dans un des bouquets :

> Madame, sous vos pieds, dans l'ombre, un homme est là,
> Qui vous aime, perdu dans la nuit qui le voile ;
> Qui souffre, ver de terre amoureux d'une étoile ;
> Qui pour vous donnera son âme s'il le faut,
> Et qui se meurt en bas quand vous brillez en haut !

Cet homme qui souffre ainsi pour elle, qui risque sa vie chaque jour, qui a dû se blesser aux murs du parc, où il a laissé l'empreinte d'une main sanglante et la dentelle déchirée d'une de ses manchettes, pourquoi ne l'aimerait-elle pas aussi, car enfin le roi la laisse toujours seule ? Sur ces entrefaites, un messager arrive ; c'est Ruy Blas ou plutôt Don César ; il apporte une lettre du roi, ainsi conçue :

> Madame, il fait grand vent, et j'ai tué six loups.

Encore n'est-ce pas Charles II qui a tracé ce bulletin de ses exploits ; Don César a prêté sa plume au style royal. Pour la première fois, Ruy Blas est admis à contempler de près l'idole de son cœur et de sa pensée ; le saisissement, la joie troublent ses sens, il s'évanouit. Une main blessée, un lambeau de dentelle, l'écriture du message le font reconnaître à la reine pour l'inconnu auquel elle s'intéressait ; mais un vieux gentilhomme qui fait profession d'adorer la reine, trouve mauvais l'évanouissement du jouvenceau ; en conséquence il lui propose un duel pour le lendemain. Ce jaloux, appelé Don Guritan, a mis à mort un nombre infini d'adversaires dont il récapitule complaisamment les noms. La reine, instruite par Casilda, envoie aussitôt Don Guritan porter un coffret à son père, à Neubourg, et le duel qu'elle redoute est ajourné par ce départ.

Six mois s'écoulent. Protégé par la reine, qu'il évite pourtant, Ruy Blas est devenu duc d'Olmedo, secrétaire universel, enfin premier ministre. Il est si haut maintenant qu'il a dû oublier, dans l'ivresse de sa rapide fortune, jusqu'au dernier souvenir de sa misère passée ; mais sa noblesse de cœur est au niveau de sa situation. Le laquais d'hier est aujourd'hui un homme d'Etat puissant ; la loyauté populaire qu'il doit à son extraction fait même un contraste étonnant avec la bassesse des gentilshommes de naissance qui l'entourent. Une scène met vigoureusement en lumière la platitude des uns et la grandeur de l'autre. Les ministres réunis en conseil font sans vergogne la curée de la fortune publique ; tout à coup Ruy Blas apparait au milieu de ces juifs blasonnés pour leur lancer cette sanglante apostrophe :

> Bon appétit, messieurs ! — O ministres intègres !
> Conseillers vertueux ! voilà votre façon
> De servir, serviteurs qui pillez la maison !
> Donc vous n'avez pas honte et vous choisissez l'heure,
> L'heure sombre où l'Espagne agonisante pleure !
> Donc vous n'avez ici pas d'autres intérêts
> Que d'emplir votre poche et vous enfuir après !
> Soyez flétris, devant votre pays qui tombe,
> Fossoyeurs qui venez le voler dans sa tombe !

Courbés sous cette parole puissante, les conseillers se retirent. Une tapisserie se soulève alors, et la reine, qui a tout entendu, s'approche de Ruy Blas avec une sorte d'admiration respectueuse et le remercie d'être grand et noble parmi tant de petites ambitions. Ruy Blas, ravi, lui avoue son amour ; la reine, loin de s'en offenser, s'attendrit, le baise au front et lui fait un aveu semblable : « Sois fier, lui dit-elle en le quittant,

> Sois fier, car le génie est ta couronne à toi ! »

Mais, tandis que Ruy Blas se répète avec extase les paroles de la reine, un homme entre silencieusement et lui frappe sur l'épaule : c'est Don Salluste qui vient préparer le dénouement de sa machination ténébreuse. Ruy Blas demeure confus ; des idées étranges le hantent ; cette apparition lui présage quelque chose de sinistre. Don Salluste, en effet, ne voit en lui ni grand d'Espagne ni ministre, mais un laquais dont il entend disposer à sa fantaisie. Il le traite en laquais d'ailleurs, jusqu'à lui faire monter au visage la fièvre de la révolte ; il le déconcerte alors par son ironie en lui rappelant qu'il s'est engagé par écrit à le servir en toute occasion « comme un bon domestique » ; puis, sauf à tout divulguer, il exige pour le lendemain une entrevue dans la petite maison qu'il a donnée à Ruy Blas et que ce dernier habite depuis son changement de condition.

Le quatrième acte se passe dans une chambre de cette maison. Ruy Blas, désolé et tremblant pour la reine, ne sait que résoudre. Il a pourtant l'idée d'écrire à Don Guritan, qui est revenu de Neubourg, pour le prier de faire dire à la reine qu'un grand malheur la menace et qu'elle ne sorte point de trois jours ; quant à son ancien duel, il lui fera des excuses publiques. Il sort lui-même pour aller prier et gagner du temps en évitant Salluste. Un homme alors pénètre dans la maison par la cheminée ; c'est Don César de Bazan, échappé de Tunis, et qui, poursuivi de nouveau

par les alguazils de Madrid, s'est laissé choir par la première lucarne à sa portée. Don César, enhardi par la solitude, s'installe dans l'appartement, mange les pâtés du buffet, boit les vins de l'armoire, et reçoit avec la plus grande assurance ceux qui viennent demander Ruy Blas sous le nom de César de Bazan. Survient parmi ceux-là Don Guritan, qui a chassé sans l'entendre le messager de Ruy Blas, et qui veut son duel à toute force; César l'accueille comiquement et le tue de même. Don Salluste qui se présente est atterré de la présence imprévue de son cousin; Don César l'accuse d'avoir compromis son nom en fabriquant de faux Césars, et dit qu'il criera l'aventure sur les toits, ce qu'il fait. Des alguazils accourent à sa voix, mais Salluste dénonce l'aventurier comme étant un voleur pris en flagrant délit, et le pauvre César, qui a beau protester, est conduit en prison.

Le dénouement se joue dans le même décor. La nuit est venue; Ruy Blas, fatigué de ses courses désespérées par la ville, est assis près d'une table, rêvant, parlant, pleurant, un flacon de poison devant lui, et prêt à mourir parce qu'il sait bien qu'il ne verra plus la reine. Du reste il est tranquille sur elle; il pense que son message lui est parvenu et qu'elle ne viendra pas se prendre au piège tendu par Don Salluste. A cet instant, la reine entre, voilée. Ruy Blas, épouvanté, se précipite vers elle et la conjure de s'en aller; la reine croit que son amant court un danger, prétend le braver avec lui et demeure. Don Salluste paraît alors; c'est lui qui a fait tenir à la reine le billet écrit par Ruy Blas au premier acte et qui demandait un rendez-vous nocturne; il triomphe à son tour, mais il sera généreux; que la reine signe sa renonciation au trône, elle pourra partir sur le champ avec Don César : elle perd une couronne, mais elle gagne le bonheur. La reine éperdue semble prête à signer quand Ruy Blas lui arrache des mains la plume en s'écriant :

Je m'appelle Ruy Blas, et je suis un laquais :
Ne signez pas, madame!

— « Cet homme est, en effet, mon valet, dit Salluste; vous m'avez cassé, je vous détrône, vous m'avez offert votre suivante comme femme, je vous ai donné mon laquais pour amant...

Ah! vous m'avez brisé, flétri, mis sous vos pieds,
Et vous dormiez en paix, folle que vous étiez!

Sur ce mot, Ruy Blas, qui est allé pousser le verrou de la porte, revient à pas lents vers Don Salluste, et lui arrache par derrière son épée en criant d'une voix terrible :

Je crois que vous venez d'insulter votre reine !

L'heure du châtiment a sonné pour Don Salluste ; en vain essaie-t-il d'échapper au bras qui le menace, en vain la reine supplie-t-elle pour qu'on l'épargne, Ruy Blas entraîne son ennemi dans une chambre voisine et le tue. Puis il revient, se jette aux genoux de la reine et implore son pardon. — « Jamais ! » répond Maria de Neubourg irritée. Ruy Blas s'empoisonne alors ; en le voyant tomber, la reine lui accorde une parole d'absolution et de tendresse, et Ruy Blas consolé meurt en disant : « Merci ! »

Dans *Ruy Blas*, comme dans ses drames antérieurs, Victor Hugo procède par contrastes. Il ouvre, dans le cœur humain, des perspectives inconnues, cherchant les larmes sous le sourire, l'épine sous la couronne, le néant sous la gloire, la vertu sous le vice, l'amante sous la courtisane, le père sous le bouffon, la mère sous l'empoisonneuse, l'homme sous le valet. Or, le contraste est toute la vie, à chaque instant mêlée de bien et de mal, de laideur et de beauté, d'ombre et de lumière. L'antithèse est saisissante entre Don Salluste, noble qui dégénère, homme d'ambition et d'orgueil, de cupidité et de dépravation, et Ruy Blas, l'homme d'en bas que son instinct pousse en haut, et qui nourrit sous son habit de laquais des passions nobles et grandes. Tandis que le premier se livre par vengeance à des manœuvres obscures et basses, le second se transforme par l'amour, de vil se fait noble, et monte sans faiblir les degrés de l'échelle au sommet de laquelle la femme désirée lui tend les bras.

Ruy Blas est la contre-partie tragique de Gil Blas, mais grandie de toute la hauteur des idées du dix-neuvième siècle. Ce n'est plus le valet fin, cauteleux, habile, qui mène par son esprit les intrigues d'une maison princière ; c'est l'homme du peuple qui gouverne par son génie les affaires d'un pays, soutient d'une main la reine et de l'autre l'Espagne, prenant à la fois la place qu'un roi faible et imbécile a laissée vide dans l'Etat et dans le cœur de sa femme. Mais comme la société a des lois inéluctables, le passé de cet homme étouffe son avenir : le laquais fait avorter le ministre.

Le premier acte du drame est une exposition habile et claire ; un tableau d'intérieur dans le goût de Van Dyck, une idylle espagnole, une élégie d'amour occupent le second acte, qui finit sur une scène originale ; au troisième, l'auteur détache de l'histoire d'Espagne une page plus que vivante ; un intermède de comédie, des plus comiques et des plus spirituels, intéresse et amuse au quatrième acte ; enfin le combat de deux passions puissantes, l'amour et la vengeance, amène, au cinquième acte, des situations du plus haut tragique. Est-ce à dire, cependant, que *Ruy Blas* soit une œuvre irréprochable? Non, sans doute. Les défauts y égalent les beautés ; les combinaisons du dramaturge, fantaisistes ou puériles, réclament fréquemment des spectateurs une complaisance trop grande ; mais sur ces imperfections notoires, sur ces fautes contre la logique ou contre le métier, s'étend un voile de poésie tantôt rêveuse, tantôt étincelante, tantôt alerte, toujours superbe, qui subjugue, produit l'émo-

tion, la pitié, la terreur, et contraint à l'admiration.

La première représentation de *Ruy Blas* est restée mémorable dans les fastes de l'art dramatique. Tout ce que Paris comptait de célébrités se pressait dans l'immense salle de la Renaissance, resplendissante d'or, de lumière et de peintures. Mais les portes des loges fermaient mal, les calorifères ne chauffaient pas; les spectateurs, glacés par le froid de novembre, remettaient précipitamment leurs manteaux ou leurs fourrures et ne prêtèrent d'abord qu'une attention médiocre à l'œuvre nouvelle. Le second acte dégela le public, et le succès, accentué au troisième acte et ralenti au quatrième, atteignit au dénouement des proportions considérables.

Victor Hugo ne pouvait plus compter sur les applaudisseurs enflammés d'*Hernani;* le temps avait éloigné les uns, rendu les autres célèbres et réservés; ce fut donc une génération nouvelle qui porta sur *Ruy Blas* un jugement favorable et le défendit contre les attaques passionnées qu'il eut à subir. Les succès étonnants de Rachel dans la tragédie avaient donné aux ennemis de l'école romantique une ardeur presque juvénile; *Ruy Blas* fut critiqué, honni, ridiculisé par eux de la façon la plus brutale. Donnée, style, rien ne fut épargné. Son quatrième acte surtout excita les sarcasmes et les injures. Au moment où le rideau baissait sur l'arrestation de Don César, un critique du temps, Chaudes-Aigues, s'approchant de Louis Boulanger, lui dit, en haussant les épaules: « Quand met-on votre ami à Charenton? » — Sur les quarante appréciations de *Ruy Blas* que nous avons réunies,

trente-trois sont hostiles et paraphrasent complaisamment le méchant mot de Chaudes-Aigues. Les vaudevillistes s'en mêlèrent. Un sieur Maxime de Redon fit représenter, le 28 novembre 1838, une pièce intitulée *Ruy-Brac, tourte en cinq boulettes, avec assaisonnement de gros sel, de vers et de couplets*, dans laquelle les personnages du drame, travestis en pâtissiers ou boulangers, débitent nombre d'épigrammes à l'adresse du poète ; MM. Carmouche, Varin et Huart intercalèrent dans *Le Puff*, revue des Variétés, une parodie en prose rimée, *Ruy-Blaq*, jouée par Odry et non moins acerbe que la précédente (31 décembre) ; enfin, dans *les Mines de blagues*, de MM. Clairville et Delatour, représentées le même jour à l'Ambigu-Comique, et dans *Rothomago*, revue donnée par MM. Cogniard frères au Palais-Royal, le 1er janvier 1839, *Ruy Blas* et *Hermione* sont mis en parallèle d'une façon blessante pour le premier de ces personnages.

Si animés que fussent la plupart des juges littéraires contre Victor Hugo ou contre son œuvre, aucun cependant n'eut la pensée d'étendre à Frédérick-Lemaître le blâme qu'on infligeait à son rôle. Charles Maurice eut beau déclarer que, pour lui, le comédien « avait perdu » ; les critiques infirmèrent à l'unanimité cet arrêt partial en adressant au créateur de Ruy Blas les éloges les plus chaleureux.

« M. Frédérick-Lemaître, disait Granier de Cassagnac, à la fin d'un article enthousiaste, — auquel, par parenthèse, un *Provincial* crut devoir répondre par une brochure, — M. Frédérick-Lemaître nous semble s'être surpassé. Jamais nous ne l'avons vu si grand acteur et si complet.

C'est évidemment, et sans comparaison aucune, le plus grand artiste de ce temps. Il est à la fois naïf et terrible, plein de noblesse et de sensibilité ; il pleure, il supplie, il menace et il tue comme personne autre ne le fait. »

Sur le même ton, Roger de Beauvoir écrivait, au rez-de-chaussée de *l'Europe :* « Frédérick-Lemaître a joué admirablement le rôle plus que difficile de Ruy Blas. Dans la situation du cinquième acte, il a fait lever la salle entière quand il brandit son épée. Plus musculeux que Macready, aussi composé que Kemble, Frédérick s'est placé par ce rôle à une hauteur inconnue. »

— « Robert Macaire n'est plus, s'écriait Théophile Gautier dans *la Presse;* de ce tas de haillons s'est élancé comme un Dieu qui sort du tombeau Frédérick, le vrai Frédérick que vous savez, mélancolique, passionné, le Frédérick plein de force et de grandeur, qui sait trouver des larmes pour attendrir, des tonnerres pour menacer, qui a la voix, le regard et le geste, le plus grand comédien et le plus grand tragédien moderne. C'est un grand bonheur pour l'art dramatique. »

Chaudes-Aigues lui-même faisait, dans *l'Artiste*, la déclaration suivante : « M. Frédérick-Lemaître s'est tiré avec tout le talent possible du mauvais pas où M. Hugo l'avait engagé. Malgré l'invraisemblance des gestes et des paroles qui lui étaient prescrits par son rôle, M. Frédérick-Lemaître est parvenu à émouvoir les spectateurs et voilà un incontestable triomphe. Au dernier acte, surtout, M. Frédérick-Lemaître a obtenu des applaudissements frénétiques et unanimes. »

Joignant sa voix au chœur des feuilletonistes, Victor Hugo écrivit, à son tour, dans la postface de *Ruy Blas*, ce magnifique éloge :

« Quant à M. Frédérick-Lemaître, qu'en dire ? Les acclamations enthousiastes de la foule le saisissent à son entrée en scène et le suivent jusqu'après le dénouement. Rêveur et profond au premier acte, mélancolique au deuxième, grand, passionné et sublime au troisième, il s'élève au cinquième acte à l'un de ces prodigieux effets tragiques du haut desquels l'acteur rayonnant domine tous les souvenirs de son art. Pour les vieillards, c'est Lekain et Garrick mêlés dans un seul homme ; pour nous, contemporains, c'est l'action de Kean combinée avec l'émotion de Talma. Et puis, partout, à travers les éclairs éblouissants de son jeu, M. Frédérick a des larmes, de ces vraies larmes qui font pleurer les autres, de ces larmes dont parle Horace : *Si vis me flere, dolendum est primum ipsi tibi*. Dans *Ruy Blas*, M. Frédérick réalise pour nous l'idéal du grand acteur. Il est certain que toute sa vie de théâtre, le passé comme l'avenir, sera illuminée par cette création radieuse. Pour M. Frédérick, la soirée du 8 novembre 1838 n'a pas été une représentation, mais une transfiguration. »

Les spectateurs des premières représentations de *Ruy Blas* sont assez nombreux encore pour qu'il soit facile d'acquérir, par leur témoignage désintéressé, la certitude que les panégyriques précédents étaient absolument sincères. — « Il est impossible, nous disait l'un d'eux, de créer un rôle avec plus d'expression et de puissance que ne le fit Frédérick-Lemaître pour Ruy Blas. Les

cordes les plus diverses de la passion et de la sensibilité vibraient dans l'organisation sans égale de l'artiste. Quand il racontait à Don César son amour pour la reine, on souriait à ces mots prononcés avec un inexprimable enfantillage :

Oh ! mais, je te dis là des choses, des folies !

l'ironie débordait dans l'accent qu'il prenait pour dire :

Pour un homme d'esprit, vraiment, vous m'étonnez !

et l'on n'a jamais vu, au théâtre, d'effet plus terrible que celui qu'il tirait de ce vers :

Je crois que vous venez d'insulter votre reine !

Notez que, pour ces derniers mots, son intonation variait sans rien enlever à la beauté de l'effet. Dite tantôt avec stupéfaction, tantôt avec raillerie, tantôt avec emportement, l'apostrophe n'en était pas moins profondément émouvante. »

Dans *Ruy Blas*, en effet, plus peut-être que dans ses autres rôles, Frédérick-Lemaître jouait non seulement avec sa mémoire, non seulement avec ses sens, mais avec son âme tout entière. Il se substituait au personnage, aimant, persiflant, menaçant, souffrant pour lui avec une sincérité complète. On cite de cette assimilation une preuve indiscutable. Au troisième acte de *Ruy Blas*, à la scène où Don Salluste force le laquais-ministre à fermer une fenêtre, Alexandre Mauzin, qui jouait Salluste et qui se tenait assis dans un fauteuil, faisant face aux spectateurs tandis que derrière lui Frédérick marchait, muet, vers le fond du théâtre, voyait tous les soirs, à ce moment, la foule éclater en bravos. Don Salluste,

tournant le dos à Ruy Blas, ne pouvait deviner par quel moyen le grand acteur enlevait ainsi son public. Un soir pourtant, Mauzin, décidé à regarder, inclina la tête ; il vit alors Frédérick horriblement pâle, écrasé par l'humiliation, hésitant avant d'obéir, et pleurant de véritables larmes !

XVIII

Lutte entre le drame et l'opéra-comique. — *Ruy Blas* sifflé. — Une maladresse d'Anténor Joly. — *L'Alchimiste*. — Frédérick-Lemaître critique. — Chagrin d'amour. — Rupture de Frédérick avec la Renaissance. — *Ruy Blas* en province. — Frédérick et Harel se réconcilient.

L'associé d'Anténor Joly aimait, nous l'avons dit, les pièces à musique. Pour lui complaire on avait mis à l'étude, concurremment avec *Ruy Blas*, deux opéras-comiques, *Olivier Basselin,* de Pilati, et *Lady Melvil,* d'Albert Grisar. La troupe lyrique et la troupe de drame vivaient en perpétuel éveil, se disputant les heures et la place. Sept jours après *Ruy Blas, Olivier Basselin* et *Lady Melvil* furent offerts au public de la Renaissance. Pour eux les portes fermèrent, les calorifères chauffèrent, et les claqueurs augmentés donnèrent à M. de Villeneuve l'illusion d'un succès. Dès lors le drame et ses acteurs se virent en butte aux persécutions et aux petites perfidies. L'orchestre accompagnait de travers, les billets de faveur ricanaient, les claqueurs chutaient. A la seconde représentation, il y eut des coups de sifflet pendant les troisième et quatrième actes; il y en eut davantage aux représentations qui suivirent. — « Un jour, raconte M^{me} Hugo, M. Fré-

dérick, sortant de scène après le troisième acte, montra à l'auteur un individu assis au parterre, qu'il affirma avoir vu siffler et qui était le claqueur de *Lady Melvil*. A la représentation suivante, le claqueur était à la même place quoiqu'il ne fût tenu d'y être que pour l'opéra. M. Victor Hugo, qui voulait en avoir le cœur net, alla dans la salle au troisième acte. Comme toujours la scène entre Ruy Blas et Don Salluste rencontra de la résistance. Au moment où Ruy Blas ramassa le mouchoir, M. Victor Hugo vit le claqueur porter à sa bouche un petit instrument, et un sifflement aigu retentit. L'auteur n'avait pas été seul à voir le geste. M. Frédérick qui avait à dire :

> Sauvons ce peuple ! Osons être grands et frappons !
> Otons l'ombre à l'intrigue et le masque...

n'acheva pas le vers à Don Salluste, s'avança jusqu'à la rampe, regarda le claqueur en face et lui dit :

> aux fripons ! »

Injure méritée, mais qui laissa le cabaleur impassible et ne changea point les façons d'agir de l'administrateur mélomane. Frédérick et ses camarades soutinrent vaillamment la lutte ; *Ruy Blas*, malgré tout, se joua cinquante fois, avec des recettes plus qu'honorables.

Intelligent et lettré, Anténor Joly n'assistait pas sans chagrin aux hostilités engagées entre sa troupe de drame et les artistes lyriques. Ne pouvant résister à M. de Villeneuve qui tenait les clefs de la caisse, il voulut tout au moins affirmer ses préférences en composant le réper-

toire dramatique de la Renaissance avec un soin particulier. Alexandre Dumas ayant eu part, autant que Victor Hugo, à la création du nouveau théâtre, devait naturellement fournir la pièce succédant à *Ruy Blas*. Sollicité par Anténor Joly, Dumas lui donna le choix entre deux ouvrages, l'un en vers, *l'Alchimiste*, l'autre en prose, *Mademoiselle de Belle-Isle*. — « Surtout pas de prose, avait dit Gautier en traçant, quelque temps auparavant, le programme littéraire de la Renaissance ; des vers, et puis des vers, et encore des vers ! » — Prenant à cœur cette formule, Joly choisit, sans lecture préalable, la pièce rimée de Dumas, et ce fut une maladresse.

On sait quelle comédie est *Mademoiselle de Belle-Isle* ; *l'Alchimiste*, drame sans éclat, ne lui est en aucun point comparable. D'après Quérard et le Catalogue de la Société des auteurs et compositeurs, Gérard de Nerval y a collaboré ; la version primitive, que nous possédons, est cependant écrite entièrement par Dumas. Elle offre, de plus, cette particularité, précieuse à nos yeux, d'être annotée par Frédérick-Lemaître avec une indépendance qui donne à sa critique un réel intérêt. Mouvements de personnages, agencement des scènes, contexture du dialogue, rien n'échappe à la censure de Frédérick, censure loyale, éclairée, qui s'exerce au profit de l'œuvre tout entière.

Dans ce vers, par exemple :

Le bonheur, c'est pour toi le train d'une duchesse,

Frédérick substitue *rang* à *train*, et ennoblit ainsi la phrase. Dumas trace-t-il, en quarante vers, le programme d'une existence joyeuse,

Frédérick s'écrie : « *La maxime n'est pas courte et bonne !* » — Un personnage prodigue fait-il à un autre de la morale, Frédérick s'y oppose en disant : « *Fasio, qui est lui-même un grand dissipateur, ne devrait reprocher à Lélio que sa passion du jeu, et pas autre chose.* » — Il supprime d'un trait quatorze vers sur vingt-deux, avec cette déclaration : « *Le remords sera exprimé avec plus de force, n'étant pas noyé dans un fleuve de poésie.* » — « *Je n'aurai point*, dit-il plus loin, en regard de deux vers où Dumas fait rimer tétrarque et Pétrarque, *je n'aurai point l'habit de Pétrarque, trop triste pour une fête ; et puis je n'aime pas ces deux rimes, quoique bonnes.* » — Plus loin encore, il biffe ces vers plus que médiocres d'un galant à une courtisane qui manifeste par dépit le désir de se faire religieuse :

> Oh ! de ces bonnes sœurs vous n'avez sûrement
> Pas regardé de près le rude vêtement,
> Dont le tissu, pareil à celui d'un cilice,
> Meurtrirait votre peau si brillante et si lisse.

Et Frédérick continue, retranchant les mots communs, signalant les redites, indiquant des vers à effet, faisant enfin, tout le long des cinq actes, besogne de redresseur habile et de conseiller sympathique. Tout cela malheureusement ne pouvait faire un chef-d'œuvre de *l'Alchimiste*, dont la donnée même manquait de décision et d'intérêt.

10 Avril 1839. — *L'Alchimiste*, drame en cinq actes, en vers, par MM. Alexandre Dumas et Gérard de Nerval. — Rôle de *Fasio*.

Nous sommes à Florence, dans le magasin d'un orfèvre-alchimiste du seizième siècle. Une foule de cornues et de

vases attirent les regards; des flammes bleues brûlent dans des ustensiles en décelant le grand œuvre. Au milieu de ces appareils sont assises deux personnes : Fasio, l'alchimiste, et Francesca, sa femme; l'alchimiste parlant de ses espérances de fortune, Francesca avouant qu'elle craint la richesse parce que cette richesse attirera les jolies femmes autour de son époux. Le matin se lève, et avec les premiers rayons du jour entrent, dans le magasin de l'orfèvre, le podestat, puis la Maddelena, l'étoile de Florence, tous deux couvrant leur visite du même prétexte, celui d'acheter des joyaux : — « Que venez-vous faire ici, monseigneur? demande à demi-voix la dame au podestat. — Je viens marchander ce bijou, répond le magistrat en montrant Francesca; et vous, madame? — Moi, je désirerais avoir un bel ouvrage, réplique tout bas la dame, en regardant du côté de l'alchimiste. » — Francesca, immobile dans un coin, se pâme de jalousie en voyant Fasio essayer un diadème à la Maddelena, et cette jalousie est assez clairvoyante, car Fasio est positivement conquis par la beauté de sa pratique, à ce point qu'il oublie certaine mixture sur le feu de son laboratoire souterrain, et ladite mixture fait explosion tout-à-coup, bouleversant la maison et préparant ainsi des voies au drame.

Le second acte se passe dans une salle basse et voûtée. A la lueur d'une torche, l'alchimiste découvre dans la muraille de son laboratoire une porte secrète que la commotion a ouverte. Il pousse cette porte et pénètre dans un caveau tout plein d'or, de tableaux, d'objets de toutes sortes; là est le coffre-fort du vieil usurier Grimaldi. Pendant que l'orfèvre est plongé dans la contemplation de cet or qu'il cherche vainement dans ses creusets, une grosse porte de fer s'ouvre. Fasio n'a que le temps de se cacher derrière une tapisserie; entre lentement l'avare qui vient faire sa visite nocturne et déposer un nouveau sac dans ses coffres. Par une inconcevable négligence, Grimaldi a laissé entr'ouverte la porte de sa cave; il s'en repent amèrement en voyant tout-à-coup près de lui le seigneur Lélio, prince des enfants prodigues de Florence, cavalier servant de la Maddelena et son propre neveu. Grimaldi, surpris dans sa tanière, pousse des cris plaintifs. — « Mon oncle, dit Lélio, je vais être arrêté pour dettes. — Cela ne regarde que toi.— Soit, mais j'ai perdu sur parole cinq cents ducats, donnez-les moi. — Pas un, pas moitié d'un! — Alors je vais vous raconter un conte de Boccace. » — Et Lélio, accusant for-

mellement son oncle d'avoir volé deux cent mille ducats qui constituaient l'héritage de sa mère, le somme de les lui restituer. — « Jamais ! » crie l'avare en essayant de fuir ; mais Lélio le frappe d'un poignard, et l'usurier meurt sur ses trésors. Témoin de cette lutte, Fasio désarmé n'a pu intervenir ; il se présente à Lélio au moment où le jeune homme fait main basse sur l'or de Grimaldi. — « Garde-moi le secret, dit Lélio, je reprends mon héritage et te laisse le surplus pour ta part. » — Fasio, révolté d'abord, prend bientôt son parti de la complicité qu'on lui impose : — « Vois, Francesca, dit-il à sa femme accourue, j'ai découvert un trésor sans maître ; la fortune est à nous désormais. »

Au troisième acte, il y a fête et bal au palais de Fasio, devenu l'un des plus riches patriciens de Florence. Le podestat y vient continuer contre Francesca ses poursuites amoureuses ; la Maddelena, de son côté, y essaie sur Fasio le pouvoir de ses charmes. Francesca, dévorée par la jalousie, se répand en prières et en menaces aux pieds de son mari, demandant que la Maddelena soit chassée ; Fasio se refuse à cette action brutale et quitte sa femme pour aller conduire la belle à sa litière et même plus loin. Francesca exaspérée quitte alors le toit conjugal avec une pensée de vengeance.

Cette vengeance, Francesca l'exécute au quatrième acte, qui se joue dans l'ancien laboratoire de Fasio. Persuadée que la richesse a causé l'infidélité de son mari, elle révèle au podestat le secret de la fortune de Fasio, que tout Florence attribuait à l'alchimie. On pénètre dans le caveau de Grimaldi, et l'on y trouve le cadavre de l'usurier. Fasio est, par suite, arrêté comme assassin, jugé et condamné à mort, au grand désespoir de sa femme trop vengée.

Le cinquième acte nous conduit sur une place de Florence. Francesca est aux pieds du podestat et l'implore pour Fasio. Le magistrat veut bien sauver le mari, mais à la condition que la femme sera plus que reconnaissante ; la malheureuse repousse ce marché infâme, et s'adresse à la Maddelena qui revient du bal en litière. Si jalouse jadis, Francesca s'humilie devant la courtisane pour obtenir sa protection, allant même jusqu'à offrir de lui céder ses droits sur son époux, pourvu qu'il lui soit permis, à elle, de devenir la servante de tous deux. La Maddelena a bien souci d'un condamné ; elle déclare ne point connaître même le nom de celui dont on lui parle et disparaît avec dédain.

Évanouie sur les marches d'un palais, Francesca est relevée par Lélio, qui sort d'un tripot où il a passé deux journées entières et qui est fort étonné d'apprendre la découverte du corps de Grimaldi et la condamnation de Fasio. Ruiné par le plaisir et le jeu, Lélio n'a plus de goût pour la vie; profondément ému d'ailleurs de la discrétion de Fasio qui ne l'a pas nommé, il console Francesca, et, quand paraît le cortège conduisant l'alchimiste à l'échafaud, le jeune homme s'avance et confesse publiquement son crime, tandis que Fasio sauvé tombe avec un cri de joie dans les bras de Francesca.

Un conte italien de Grazzini, mis en tragédie par le poète anglais Milman, a fourni le sujet de ce drame, qui n'est point cependant une imitation servile. Nombre d'incidents appartiennent en propre aux auteurs français. Ni dans le conte ni dans la tragédie ne se trouve le personnage de Lélio, non plus que la scène où ce jeune homme commet le crime qu'il paie plus tard de sa vie, dénouement inventé, qui corrige celui de Grazzini et de Milman, où l'innocent Fasio meurt du dernier supplice. Le défaut principal de l'ouvrage, c'est l'absence de passions. L'amour du podestat pour Francesca n'est qu'un désir, celui de Fasio et de la Maddelena qu'un caprice, la jalousie de Francesca qu'une irréflexion. Bien des scènes, en outre, sont insuffisamment motivées, et le style, quoique assez vigoureux, se ressent des habitudes d'improvisation que Dumas avait contractées.

L'Alchimiste, au total, trompa les espérances du théâtre et des auteurs. Frédérick lui-même ne tira pas grand profit de son rôle. Préoccupé et amoureux au premier acte, flottant entre ces deux dispositions d'esprit jusqu'au dénouement où il s'attendrit et pardonne, Fasio ne se trouve

dans aucune situation propre à stimuler l'interprète. On reconnut, toutefois, que Frédérick avait été très-beau de pantomime au moment du crime auquel il assiste, témoin involontaire, et dans la scène de bénédiction qui termine la pièce. Cela ne suffisait pas pour faire un succès de *l'Alchimiste*, qui n'obtint que dix-sept représentations. Si froid qu'eût été l'accueil du public, les auteurs avaient cru pouvoir espérer une carrière plus longue, et Dumas en exprima son étonnement dans la lettre suivante :

19 Mai 1839.

Mon cher Frédérick,

On me dit que vous jouez demain *l'Alchimiste* pour la dernière fois.

Si la chose est vraie, ce que je ne puis croire, comment ne m'avez-vous pas, en bon camarade, prévenu de votre départ, que vos deux directeurs m'avaient dit être fixé au 1er juillet? Un mot, je vous prie. J'espère, dans cette circonstance, pouvoir compter sur vous, comme toujours vous sur moi. Amitiés.

Alex. DUMAS.

Son engagement expirant au 31 mai 1839, Frédérick avait, en effet, consenti à le prolonger d'un mois sur parole, mais un événement, douloureux autant qu'imprévu, avait mis le comédien dans la triste nécessité de manquer à sa promesse. On ne personnifie pas les héros sans se brûler soi-même au feu des passions humaines. Louise Baudouin n'était pas seulement l'élève de Frédérick-Lemaître, mais son amie la plus intime. Cette situation, connue et acceptée de tous, déplaisait fort à M^{me} Baudouin qui, la jugeant en mère d'actrice, n'y trouvait pas de profits suffisants. De là exhortations continuelles de la

matrone à la jeune fille qui pouvait, disait-elle, trouver mieux et davantage. Après une résistance assez longue, Louise eut le tort d'écouter les conseils intéressés de sa mère et passa des bras de Frédérick dans ceux d'un comte libéral. *L'Alchimiste* ayant été écrit pour les débuts de M^{lle} Ida, qui fut plus tard M^{me} Alexandre Dumas, Louise Baudouin n'y jouait qu'un rôle secondaire ; c'est à l'issue d'une représentation qu'elle disparut, après avoir écrit, sous la dictée de sa mère, une lettre brutale. Le chagrin de Frédérick fut grand, si grand qu'un travail quotidien lui devint impossible, et que force lui fut de solliciter le retour aux conventions primitives. Anténor Joly refusa d'abord, mais comment aurait-il résisté à cette lettre navrante :

<p style="text-align:right">Lundi, 24 Juin.</p>

Il faut que je souffre bien, mon cher ami, pour agir ainsi, mais puisque vous avez le pouvoir de calmer mon désespoir, faites-le. Prenez pitié d'un insensé, d'un fou, à qui l'amour fait tout oublier.

<p style="text-align:right">Votre ami reconnaissant,
FRÉDÉRICK.</p>

Frédérick-Lemaître et la Renaissance se séparèrent donc, au grand dommage de l'un et de l'autre. Harel fit alors au comédien des propositions que Frédérick écouta d'une oreille distraite ; Paris offrant trop d'aliment à sa douleur, c'est en province qu'il avait résolu d'aller chercher l'oubli. Rennes, Angers, Laval, Brest, Troyes, reçurent tour à tour sa visite. *Ruy Blas* était naturellement du voyage. Il n'est pas sans intérêt de constater que l'accueil fait au drame de Victor Hugo fut, dans les départements, le même qu'à Paris : choqué par les invraisem-

blances de la donnée, le public reconnut au style assez de beautés pour excuser et applaudir le poète.

De retour à Paris, Frédérick, sollicité de nouveau par Harel, signa avec lui un traité pour tenir, du 1er février 1840 au 31 mars 1841, sur le théâtre de la Porte-Saint-Martin, les premiers rôles en chef et sans partage, dans la comédie, le drame, la tragédie et le vaudeville, moyennant deux mille cinq cents francs d'appointements mensuels (16). Par un traité parallèle, M^{me} Lemaître, depuis longtemps éloignée du théâtre, fut engagée pour jouer, pendant la même période, les premiers rôles et jeunes mères dans la comédie, le drame et la tragédie, aux émoluments de trois cent cinquante francs par mois (5 décembre 1839).

On s'étonna, dans les foyers et les journaux, de la réconciliation de deux hommes dont les querelles avaient eu autant de publicité que de violence. Ni le directeur ni l'artiste ne manquait de mémoire, et l'intérêt seul motivait leur rapprochement. Harel avait en vue une affaire productive et Frédérick un beau rôle : Balzac venait de promettre à la Porte-Saint-Martin sa première œuvre de théâtre.

FIN DE LA PREMIÈRE PARTIE.

PIÈCES JUSTIFICATIVES (*)

1. — *Extrait du Registre des actes de naissance de la ville du Havre.*

« Le onze thermidor an huit de la République française, une et indivisible, en la salle de la Maison commune du Havre, devant nous Guillaume-Antoine Sery, maire de cette ville, a été présenté un enfant mâle, que le citoyen Antoine-Marie Lemaître, architecte, nous a déclaré être né le neuf de ce mois, à midi, en son domicile, rue de la Gaffe, et être issu de son légitime mariage avec la citoyenne Victor-Sophie Merecheidt, son épouse, lequel enfant a été nommé Antoine-Louis-Prosper, par le citoyen Jean-Louis Thibauld, ex-entrepreneur de travaux publics, domicilié à Rouen, représenté vu son absence, en vertu de procuration, par le citoyen Guillaume-Jacques-François Rousset, citoyen français, et par la citoyenne Anne Baron, épouse du citoyen Charles-Frédérick Merecheidt, maître de musique, aïeul maternel de l'enfant, témoins majeurs et domiciliés en cette ville, qui ont signé ainsi que le déclarant avec nous après lecture.

« *Signé* : LEMAITRE, ROUSSET, *Femme* MERECHEIDT, SERY, *maire.* »

2. — *Note prise à l'Eglise Notre-Dame, du Havre.*

« Le 29 juillet 1800 a été baptisé Antoine-Louis-Prosper Lemaître, fils d'Antoine-Marie Lemaître, architecte, et de la citoyenne Victor-Sophie Merecheidt, son épouse.

« Parrain : Jean-Louis Thibault, entrepreneur de travaux publics, domicilié à Rouen, représenté par le citoyen

(*) Tous ces documents sont entre nos mains ou ont été copiés par nous sur les originaux.

Guillaume-Jacques-François Rousset, citoyen français, et la citoyenne Anne Baron, épouse du citoyen Charles-Frédérick Merecheidt, maître de musique, aïeul maternel de l'enfant.

« Les diverses signatures, puis, parrain :

« ROUSSET, *curé de Saint-François.* »

3. — « Je soussigné, Inspecteur des Écoles royales et militaires, certifie que le sieur Frédérick-Charles Mehrscheidt, ci-devant musicien au Régiment de Condé-Cavalerie, a rempli avec tout le succès possible, pendant le cours de mes inspections, la place de maître de musique de l'École royale et militaire de Beaumont-en-Auge. En foi de quoi je lui ai délivré le présent certificat pour lui valoir ce que de raison.

« Fait à Beaumont-en-Auge, ce vingt-sept Juin mil sept cent quatre-vingt-trois.

LE CH^r DE KERALIO. »

4. — « Je soussigné, après avoir pris connaissance des Polices et Règlements du Second Théâtre-Français, notamment des chapitres 6, 7, 8, 9 et 10 du règlement, sous titres : de la condition des artistes — de l'admission — de l'engagement — des appointements et traitements — des retraites et pensions — des amendes — et du répertoire ; de tous lesquels j'entends m'assurer les bénéfices et en courir les charges et obligations, m'engage à jouer sur ledit Théâtre durant *cinq années* à compter du premier Avril prochain, sauf le cas de résiliation prévu par le règlement, tout ce qui me sera distribué dans la Comédie et dans la Tragédie, tant de l'ancien répertoire que du nouveau ; à jouer tous les rôles qui me seront distribués soit par les auteurs, soit par le Directeur, et à me fournir de tous les costumes nécessaires à cet effet, conformément aux usages suivis au Théâtre-Français ; à paraître dans les pièces où la pompe et l'intérêt du spectacle l'exigeront, et à jouer sur le Théâtre de la Cour toutes les fois que besoin sera.

« Pourquoi il me sera alloué un traitement annuel de *Deux mille francs,* lequel me sera payé par douzième et par mois.

Paris, ce 4 Mars 1822.

Approuvé l'écriture ci-dessus et d'autre part :

FRÉDÉRICK. »

Pour copie conforme à l'original resté entre nos mains,
L'Intendant des Théâtres Royaux,
B^{on} DE LAFERTÉ.

5. — Nous, soussignés, Directeurs - Propriétaires du Théâtre de l'Ambigu-Comique, situé à Paris, boulevard du Temple, nos 74 et 76, d'une part;

Et le sieur Louis-Antoine Prosper Lemaître, dit Frédérick, Artiste dramatique, d'autre part;

Faisons les conditions suivantes, savoir : Que moi Louis-Antoine-Prosper Lemaître, dit Frédérick, reconnais par le présent m'engager avec lesdits Directeurs, pour jouer sur le Théâtre à tels jours et heures que ce puisse être, et même deux fois par jour, si le cas le requiert, dans toutes les pièces quelconques qu'il leur plaira faire représenter, soit qu'elles aient été jouées à Paris ou ailleurs, soit qu'elles n'aient jamais été jouées, sans pouvoir céder ni transporter aucun de mes rôles, que du consentement de l'Administration, savoir : dans le Mélodrame, la Comédie, Opéra, Vaudeville, Pantomime, etc., *les premiers et troisièmes rôles.*

Le tout en chef, ou en partage, et en double, à l'option des Directeurs.

. .

Et nous, Directeurs soussignés, nous engageons à payer au susnommé la somme de *Deux mille cinq cents francs pour la première année, celle de trois mille francs pour la seconde, et celle de trois mille cinq cents francs pour chacune des troisième et quatrième,* qui lui sera payée par portions égales, de mois en mois, pendant la durée du présent Engagement, qui commencera le *premier Avril an mil huit cent vingt-trois* et finira le *premier Avril de l'an mil huit cent vingt-sept.*

Voulons que le présent Engagement ait la même force de valeur que passé par-devant Notaire ; à peine d'un dédit d'une somme pareille au montant total des appointements échus ou à échoir pendant sa durée, de laquelle somme il ne sera rien diminué, quelque peu de temps qu'il ait encore à courir. Le tout payable en tous lieux où le premier contrevenant pourrait se retirer.

Fait double entre nous de bonne foi. A l'Administration, ce vingt-six Mars an mil huit cent vingt-trois.

<div style="text-align:center">Audinot, Franconi, Senépart.
Lemaitre.</div>

6. — Entre les soussignés, MM. Auguste-Jean-Pierre de Serres et Jean-Toussaint Merle, tous deux Directeurs adjoints au privilège accordé à M. Saint-Romain, stipulant pour et au nom de l'Administration en général, d'une part;

Et M. Frédérick-Lemaître, Artiste dramatique, d'autre part; sommes convenus de ce qui suit, savoir :

Que nous, de Serres et Merle, engageons, par ces présentes, M. Frédérick-Lemaître pour remplir dans notre troupe, en tout temps, à toute heure, à la réquisition de l'un de nous, dans toutes les pièces autorisées par l'autorité, les « Premiers rôles dans tous les emplois, de la comédie, du vaudeville, du mélodrame et de la pantomime, au choix et selon la volonté des Directeurs, et tous ceux qui seront jugés convenables à son physique et à son talent » soit en chef, en partage ou en double au besoin, pour la totalité ou partie des emplois ci-dessus détaillés, à l'option des directeurs, qui se réservent de distribuer à leur gré toutes les pièces, de concert avec les auteurs.

. .

Moyennant les clauses ci-dessus, fidèlement exécutées, il sera payé à M. Frédérick-Lemaître la somme de *cinq cents francs* par mois. Le présent engagement commencera le *premier Avril 1827* pour finir le *trente-un Mars mil huit cent trente*.

Nous entendons et voulons que tout ce qui est ci-dessus convenu soit exécuté, sous peine d'un dédit de la somme de *trente mille francs*, lequel acceptable et payable dix jours après la signature du présent; passé lequel temps, outre le dédit, tous dépens, dommages et intérêts seraient exigibles du premier contrevenant.

Dans le cas où M. Frédérick-Lemaître se trouverait libre avant le premier Avril 1827, il est expressément convenu que le présent engagement commencera le jour de sa sortie de l'Ambigu-Comique.

En outre des appointements ci-dessus spécifiés, il sera accordé à M. Frédérick, à titre de feu, la somme de *cinq francs* chaque fois qu'il jouera dans une pièce en un ou deux actes, et celle de *dix francs* pour chaque pièce en trois actes.

Fait double, sous nos seings, à Paris, le vingt-quatre Septembre 1825.

MERLE, A. DE SERRES.
LEMAITRE.

7. — Par-devant M^{es} Auguste-François Potron et son collègue, notaires royaux à Paris, soussignés,

Furent présents :

M. Antoine-Louis-Prosper Lemaître, artiste dramatique, demeurant à Paris, boulevard Saint-Martin n° 4, majeur,

fils de M. Marie-Antoine Lemaître, architecte, et de D° Victor-Sophie Mehrscheidt, son épouse, actuellement sa veuve, stipulant et contractant pour lui et en son nom, d'une part;

Et M^lle Sophie Hallignier, célibataire majeure, demeurant à Paris, rue des Colonnes n° 2, fille de M. Julien-Richard Hallignier, employé de l'octroi, et de D° Marie Gaullard, son épouse, stipulant et contractant aussi pour elle et en son nom, d'autre part;

Lesquels, dans la vue du mariage proposé et convenu entre M. Lemaître et M^lle Hallignier, et dont la célébration aura incessamment lieu, en ont arrêté les clauses et conditions civiles de la manière suivante, en présence de leurs parents et amis ci-après nommés, savoir :

Du côté du futur :

Ma dite Dame veuve Lemaître, mère du S^r Lemaître; M. Maclou Minard, négociant, ami; M. Ferdinand Laloue, homme de lettres, ami;

Du côté de la future :

M. Julien-Richard Hallignier et M^me Marie Gaullard, son épouse, père et mère; M^me Julienne Hallignier, épouse de M. Frédéric Boulanger, sœur; M. François Rigault et M. François Lafeuillade, tous deux amis.

Article premier. — Les futurs époux adoptent le régime de la communauté légale, tel qu'il est établi par le code civil.

Ils se marient avec tous les biens et droits qui leur appartiennent respectivement, déclarant que les dits biens et droits ne consistent qu'en valeurs mobilières, égales de part et d'autre, et qui, d'après la loi, entrent dans la communauté de biens présentement établie entre eux.

Article deux et dernier. — Les futurs époux voulant se donner des preuves de leur estime et de leur attachement réciproques, se font, par ces présentes, donation entre vifs, l'un à l'autre, et au survivant d'eux, ce accepté respectivement pour le dit survivant, de tous les biens meubles et immeubles, sans aucune exception ni réserve, qui dépendront de la succession du prémourant d'eux, au jour de son décès, en quoi que les dits biens puissent consister et en quelques lieux et endroits qu'ils soient dus et situés.

Pour par le dit survivant jouir des biens en usufruit pendant sa vie, sans être tenu de donner caution ni de faire emploi du mobilier, mais à la charge de faire faire bon et fidèle inventaire.

Cette donation sera réduite à un quart en toute propriété et à un quart en usufruit, si, au jour du décès du prémourant, il y a des enfants nés ou à naître du mariage.

C'est ainsi que le tout a été convenu et arrêté entre les parties.

Fait et passé à Paris, dans le cabinet dudit M⁰ Potron, sis rue Vivienne n° 10, l'an mil huit cent vingt-six, les dix et douze Octobre, et ont signé avec les notaires, après lecture, la minute des présentes demeurée en sa possession du dit M⁰ Potron.

8. — *A M. L. Henry Lecomte — Paris.*

Paris, le 10 Juillet 1877.

Monsieur,

Effectivement, lorsque j'étais commissaire du roi près le Théâtre-Français, j'offris un engagement à Frédérick-Lemaître, et, vous avez été bien informé, il refusa, alléguant ses charges de famille qui rendaient insuffisants les appointements de pensionnaire de la Comédie-Française.

Voilà le seul renseignement que je puisse vous donner sur ce grand artiste dramatique, et je suis convaincu que la biographie que vous faites de lui aura le plus grand succès.

Agréez, Monsieur, l'assurance de mes sentiments distingués.

B⁰ⁿ I. TAYLOR.

9. — Entre les soussignés, Ch.-J. Harel, Directeur du Théâtre Royal de l'Odéon, d'une part,

Et M. Antoine-Louis-Prosper Lemaître, dit Frédérick, libre de tout engagement, demeurant à Paris, boulevard Saint-Martin, d'autre part;

Il a été convenu ce qui suit :

M. Lemaître, dit Frédérick, promet et s'engage envers M. Harel, Directeur, pour le temps et espace à compter du courant de Septembre prochain jusqu'au dimanche des Rameaux mil huit cent trente-deux, en qualité d'acteur,

De jouer sur ledit Théâtre de l'Odéon et sur tous autres s'il en est requis tous les rôles qui lui seront distribués dans la tragédie, la comédie, le drame et le vaudeville, soit par MM. les Auteurs, soit par le Directeur, soit par le Régisseur, spécialement dans l'emploi des *premiers rôles* et tous autres rôles pour lesquels son talent sera jugé nécessaire ou convenable par le Directeur ou par le régisseur.

De sa part, M. Harel s'oblige à payer à M. Frédérick-Lemaître un feu ou cachet de *soixante-dix francs* par chaque représentation dans laquelle il jouera. Quand M. Fré-

dérick jouera dans deux pièces, le feu sera de *quatre-vingts francs*.

M. Harel garantit à M. Frédérick-Lemaître dix-sept représentations par mois, à soixante-dix francs chacune.

De son côté, M. Frédérick, s'abstenant de jouer, pour quelque cause que ce soit, même par raison de santé, cessera d'avoir droit aux feux ci-dessus stipulés.

M. Frédérick-Lemaître jouira pendant toute la durée du présent engagement d'un congé d'un mois et demi, pendant lequel il n'aura droit à aucuns feux.

M. Harel s'engage à faire connaître à M. Frédérick, avant la fin de Juillet courant, le jour fixe, dans le mois de Septembre prochain, à partir duquel il entend que commence l'engagement.

Les parties se soumettent réciproquement à l'exécution entière du présent engagement, pendant toute sa durée, à peine de l'indemnité d'une somme de *vingt-cinq mille francs*, stipulée à titre de dédit, sans que la fixation de cette indemnité puisse être regardée comme comminatoire, ni être modérée sous aucun prétexte, lors même que l'infraction au présent engagement serait très-rapprochée de son expiration.

Fait et signé double à Paris, le 5 Juillet 1830.

HAREL.
LEMAITRE.

10. — Entre Ch.-J. Harel, Directeur du Théâtre de la Porte-Saint-Martin, demeurant à Paris, boulevard Saint-Martin, n° 14, d'une part;

Et M. Antoine-Louis-Prosper Lemaître, dit Frédérick, Artiste dramatique, demeurant à Paris, boulevard Saint-Martin, n° 8, où il fait élection de domicile pour toute la durée du présent engagement, d'autre part; a été convenu ce qui suit, savoir:

Le Directeur engage, par le présent, M. Frédérick-Lemaître pour remplir, dans sa troupe et à sa première réquisition, en tout temps, à toute heure, partout où il le jugera convenable, et même dans deux représentations par jour, si besoin est, tous les premiers rôles qui seraient jugés, par le Directeur, convenables au physique et au talent de M. Frédérick-Lemaître, lesdits rôles soit en chef, soit en partage, soit en double au besoin.

. .

Il sera payé à M. Frédérick-Lemaître la somme de *soixante-*

dix francs par pièce qu'il jouera. M. Harel garantit au sieur Lemaître dix-sept feux de soixante-dix francs par mois.

Les mois de Juin et Juillet, le sieur Lemaître ne recevra aucun appointement, en conséquence il sera libre de sa personne et de son talent. Il devra reprendre son service le premier Août.

Le présent Engagement commencera le premier Janvier mil huit cent trente-deux, pour finir le 30 Mars mil huit cent trente-trois.

Nous entendons et voulons que tout ce qui est ci-dessus convenu entre nous soit exécuté, sous peine d'un dédit de la somme de *dix mille francs*, lequel acceptable et payable dix jours après la signature du présent; passé lequel temps, outre le dédit, tous dépens, dommages et intérêts seraient exigibles du premier contrevenant.

Fait double, sous nos seings, le vingt-neuf Décembre mil huit cent trente-et-un.

HAREL.
LEMAITRE.

11. — Entre M. Charles-Jean Harel, Directeur privilégié du Théâtre de la Porte-Saint-Martin, demeurant à Paris, boulevard Saint-Martin, n° 14, d'une part;

Et M. Frédérick-Lemaître, Artiste dramatique, demeurant à Paris, boulevard Saint-Martin, 8, d'autre part; a été convenu ce qui suit, savoir :

Le Directeur engage, par le présent, M. Frédérick-Lemaître pour remplir, dans sa troupe et à sa première réquisition, en tout temps, à toute heure, partout où il le jugera convenable, et même dans deux Théâtres par jour, si besoin est, les premiers rôles dans les Tragédies et Drames, lesdits rôles soit en chef, soit en partage, soit en double, sans que, sous aucun prétexte, ils puissent être refusés.

Il sera payé à M. Frédérick-Lemaître *soixante francs* par chaque pièce dans laquelle il jouera.

Vingt représentations par chaque mois sont assurées à M. Frédérick-Lemaître par l'administration qui néanmoins pourra exiger, en payant les représentations en plus au taux préfixé, qu'il en donne jusqu'à vingt-quatre par mois, sauf le cas de maladie dûment constaté.

M. Frédérick jouira d'un congé pour se rendre en province ou à l'étranger pendant les mois de Juin, Juillet,

Août et Septembre, pendant lesquels il ne touchera aucun appointement.

Le présent Engagement commencera le 1er Avril mil huit cent trente-trois pour finir le 1er Avril mil huit cent trente-quatre.

Nous entendons et voulons que tout ce qui est ci-dessus convenu entre nous soit exécuté, sous peine d'un dédit de la somme de cinquante mille francs, lequel acceptable et payable dix jours après la signature du présent; passé lequel temps, outre le dédit, tous dépens, dommages et intérêts seraient exigibles du premier contrevenant.

Fait double sous nos seings, à Paris, le 29 Décembre 1832.

HAREL.
LEMAITRE.

12. — Entre les soussignés, Charles-Jean Harel, directeur privilégié du théâtre de la Porte-Saint-Martin, demeurant à Paris, boulevard Saint-Martin n° 14, d'une part,

Et Antoine-Louis-Prosper Lemaître, dit Frédérick, Artiste dramatique, demeurant à Paris, boulevard Saint-Martin n° 8, d'autre part,

Il a été convenu ce qui suit :

Article 1er. — M. Frédérick-Lemaître s'engage à donner des représentations sur le théâtre de la Porte-Saint-Martin. Elles commenceront du premier au huit Août à la volonté de M. Harel; elles se composeront de pièces choisies dans le répertoire du théâtre et dans l'ancien répertoire du Théâtre-Français; elles auront lieu au nombre de cinq par semaine si M. Harel juge ce nombre utile à ses intérêts.

Art. 2. — La composition de ces représentations sera combinée mutuellement entre les soussignés et dans leur commun intérêt.

Art. 3. — M. Lemaître se fournira de tous les costumes nécessaires aux rôles qu'il jouera.

Art. 4. — Le présent traité expirera le trente Septembre prochain.

Art. 5. — Dans la première quinzaine du présent traité, M. Lemaître donnera une représentation à son bénéfice; M. Harel concourra de tout son pouvoir à la rendre fructueuse; cette représentation aura lieu aux conditions suivantes : après le paiement du droit des Hospices, de celui des auteurs, des frais d'affiches, de transport d'artistes et d'effets des autres théâtres s'il y a lieu, MM. Harel et Lemaître partageront par moitié.

Art. 6. — Pour toutes les autres représentations il sera compté à M. Lemaître par M. Harel une somme équivalente au quart de chaque recette, droits des Hospices et des auteurs prélevés. Le mode de paiement sera de trois représentations en trois représentations.

Art. 7. — M. Harel aura le droit de résilier le présent traité si trois représentations consécutives de M. Lemaître donnent une recette totale inférieure à la somme de quatre mille cinq cents francs.

Art. 8. — M. Lemaître aura pour ces représentations le pouvoir d'agir comme directeur de la scène, sans toutefois ordonner aucune dépense et au contraire en se conformant strictement à celles que M. Harel prescrira.

Art. 9. — Le présent traité est passé sous peine d'un dédit de *vingt-cinq mille francs* contre le premier contrevenant.

Art. 10. — Les répétitions pourront commencer le premier Août.

Fait double à Paris, le dix-huit Juillet mil huit cent trente-cinq.

<div style="text-align:right">HAREL.
LEMAITRE.</div>

13. — Entre nous soussignés, Armand Dartois, Th. Crétu, Martin, Allain et Levrier, mandataire de M^{me} Romey, entrepreneurs du Théâtre des Variétés, domiciliés à Paris, d'une part;

Et M. Antoine-Louis-Prosper Lemaître, dit Frédérick, Artiste dramatique, demeurant à Paris, rue Meslay n° 34, d'autre part;

A été convenu ce qui suit :

Article 1er. — M. Lemaître s'engage envers les susdits entrepreneurs-administrateurs, pour jouer sur le théâtre des Variétés, en tout temps et à toute heure, les premiers rôles, en tous genres, dans la comédie, le drame et la comédie mêlée de chants.

Art. 2. — Le Sr Lemaître ne pourra refuser aucun rôle qui conviendra à son physique et à son talent; il ne pourra céder aucun rôle créé par lui, sans le consentement de l'administration, qui de son côté s'engage à ne faire jouer par aucun autre acteur (sauf le cas de maladie ou de congé) les rôles créés par le Sr Lemaître, sans l'assentiment de ce dernier, lesquels rôles seront rejoués par lui, aussitôt la reprise de son service.

Art. 3. — Le Sr Lemaître se conformera aux règlements établis du théâtre ; il s'interdit la faculté de faire usage de ses talents sur des théâtres publics, sans la permission écrite du Directeur, et ce sous peine de *six cents francs* d'amende ; il s'engage à payer à la direction une somme égale à la plus forte recette qu'on puisse faire au bureau, dans le cas de refus de service ; en conséquence, en cas d'indisposition, le Sr Lemaître sera tenu d'en prévenir l'administration le jour même où elle l'empêcherait de faire son service ; cette indisposition sera constatée par le médecin de M. Lemaître, et par celui de l'administration si elle le juge convenable ; en cas de contestation entre les deux médecins ci-dessus dénommés, ils pourront s'adjoindre un troisième docteur qui jugera arbitralement et sans appel ; s'il est prouvé que la maladie est feinte, le Sr Lemaître sera passible d'une amende d'un mois de ses appointements fixes.

Art. 4. — En cas de maladie dûment constatée, le Sr Lemaître aura droit à la totalité de ses appointements pendant un mois ; passé cette époque, ses appointements lui seront retirés jusqu'au jour de sa rentrée au théâtre, jour auquel le présent engagement recommencera à avoir son exécution.

Art. 5. — Le Sr Lemaître aura dans le théâtre une loge séparée dans laquelle, sous aucun prétexte, on ne pourra faire entrer, installer ni habiller aucun autre individu. La dite loge sera chauffée et éclairée d'une manière convenable aux frais de l'administration.

Art. 6. — Le Sr Lemaître aura ses entrées dans la salle, à toutes places, même les jours de représentations extraordinaires.

Art. 7. — Le Sr Lemaître se fournira des costumes réputés costumes de ville, tous les autres seront à la charge de l'administration.

Art. 8. — La retraite de MM. les administrateurs ci-dessus dénommés n'entraînera pas la résiliation du présent engagement, qui continuera à recevoir son exécution avec les cessionnaires des susdits administrateurs.

Art. 9. — En cas de fermeture par retrait de privilège ou d'incendie, le présent devient nul.

Art. 10. — Il sera payé au Sr Lemaître, par l'administration, la somme de *mille francs* par mois, plus, à titre de feux, savoir : pour une pièce en un acte *fr. 50*, pour une pièce en deux ou trois actes, parties ou tableaux,

fr. 75, pour une pièce en quatre et cinq actes, parties, tableaux ou époques, *fr. 100.*

Art. 11. — Le présent engagement est fait pour deux années consécutives et commencera à avoir son exécution le premier Février prochain pour finir le 31 Janvier mil huit cent trente-huit. Pendant les mois de Juillet, Août et Septembre de la présente année, le Sr Lemaître sera libre de sa personne et de son talent; en conséquence il n'aura droit à aucun appointement. Le Sr Lemaître jouira de la même liberté les mois de Mai, Juin et Juillet de l'année suivante.

Art. 12. — Dans aucun cas, l'administration ne pourra forcer le Sr Lemaître à chanter, si ce dernier s'y refuse.

Art. 13. — Pendant la durée du présent traité, le Sr Lemaître aura droit à deux représentations à bénéfice. La première aura lieu le jour de l'entrée du dit Sr Lemaître au théâtre des Variétés, la seconde dans le courant de Janvier de l'année prochaine, aux conditions suivantes : partage brut, par moitié, entre le Sr Lemaître et l'administration qui néanmoins garantit une somme de *quatre mille cinq cents francs* au dit Sr Lemaître pour sa dite moitié, sans préjudice du partage de l'excédant de neuf mille francs, s'il y a lieu. Le Sr Lemaître s'engage à faire tous ses efforts et les démarches nécessaires pour rendre les dites représentations fructueuses.

Art. 14. — En cas de contestation qui amènerait une rupture à l'amiable ou bien si les parties contractantes à l'expiration du présent traité ne renouvelaient pas le dit présent traité, l'administration ou ses cessionnaires prend dès ce moment l'engagement formel de ne s'opposer en rien à ce que le Sr Lemaître contracte engagement avec tel ou tel théâtre que bon lui semblera.

Art. 15. — Le présent traité recevra son exécution pleine et entière sous peine d'un dédit de *soixante mille francs*, payable par le premier contrevenant.

Fait double et entre nous de bonne foi, à Paris, ce quatorze Janvier mil huit cent trente-six.

DARTOIS, Th. CRÉTU.
LEMAITRE.

Article additionnel

Entre les soussignés, MM. les administrateurs du théâtre des Variétés, d'une part;

Et M. Frédérick-Lemaître, artiste dramatique attaché audit théâtre des Variétés, d'autre part,

A été dit ce qui suit :

Aux termes de son engagement, M. Frédérick-Lemaître a droit à la liberté de sa personne et de son talent pendant les mois de Juillet, d'Août et de Septembre de la présente année. De concert avec l'administration, M. Frédérick-Lemaître renonce à cette liberté pour ladite présente année, et, dans le cas où il voudrait joindre les susdits trois mois à ceux qui lui sont accordés pour mil huit cent trente-sept, il devra en prévenir l'administration avant le premier Janvier prochain, faute de quoi il n'aura aucune réclamation à faire et il ne sera rien changé aux conditions de son engagement pour mil huit cent trente-sept.

Fait double à Paris, le trente Juin mil huit cent trente-six.

DARTOIS, LEMAITRE.

14. — Les pièces suivantes, émanant de Dumas, confirment notre version; elles furent écrites au moment de la reprise de *Kean* à l'Odéon (février 1868).

M. Frédérick-Lemaître est prié d'écrire à M. Alexandre Dumas à peu près en ces termes :

« J'atteste que M. Alexandre Dumas avait à peu près terminé sa pièce de *Kean* lorsqu'il apprit que MM. Théaulon et De Courcy avaient donné un scénario sur le même sujet. Il voulait d'abord renoncer à la pièce, mais, sur mes instances, il la continua en offrant les deux tiers à MM. De Courcy et Théaulon qui ne prirent d'autre part à l'ouvrage que celle qu'ils avaient au scénario, M. Dumas ayant tenu à écrire la pièce absolument seul. Je puis l'affirmer d'autant mieux que la pièce a été presque entièrement écrite sous mes yeux. »

Mon cher Frédérick,

Si votre mémoire ne vous fait pas défaut, vous devez reconnaître la vérité des quelques lignes qui précèdent cette prière de me donner l'attestation ci-dessus. Vous vous rappelez que c'est vous-même qui exigeâtes qu'en compensation de ces deux tiers, M. Dartois consentît à me donner une prime de mille francs si les vingt-cinq premières produisaient soixante mille francs.

Toujours à vous, comme vous le savez bien.

Alex. DUMAS,
107, boulevard Malesherbes.

Mon cher Frédérick,

Vous êtes venu, j'ai reçu votre carte, comment se fait-il que je ne vous aie pas vu? Je n'ai pas quitté la maison.

Ou ma mémoire me sert mal ou je crois avoir dit toute la vérité dans l'affaire Courcy et Théaulon. Cependant, avec le mauvais vouloir qui nous poursuit et la haine des petits journaux, j'aurai besoin de votre témoignage. Y a-t-il quelque difficulté à ce que vous m'envoyiez la note que je vous ai fait demander?

Mille amitiés.

Alex. DUMAS.

15. — Entre les soussignés, M. Anténor Joly, homme de lettres, directeur du théâtre Ventadour, y demeurant, d'une part,

Et M. Antoine-Louis-Prosper Lemaître, dit Frédérick, artiste dramatique, demeurant à Paris, d'autre part,

A été convenu ce qui suit :

Article 1er. — M. Lemaître s'engage envers M. Anténor Joly pour jouer sur le théâtre Ventadour ou tout autre exploité par lui, en tout temps et à toute heure, les premiers rôles en tous genres, dans la comédie, le drame et les ouvrages mêlés de chant.

(Les articles 2 à 9 comme au traité précédent.)

Art. 10. — Dans aucun cas, M. Anténor Joly ne pourra forcer M. Lemaître à chanter, si ce dernier s'y refuse.

Art. 11. — Ces conditions fidèlement remplies, il sera payé à M. Lemaître par M. Anténor Joly la somme de *mille francs* par mois; plus, à titre de feux, *cent francs* par représentation, jusqu'à concurrence de douze représentations chaque mois qui lui sont garanties par M. Anténor Joly, que M. Lemaître joue ou non. Cependant M. Anténor Joly retiendra autant de fois cent francs que M. Lemaître aura refusé de fois de paraître à ces douze représentations. Dans le cas où M. Lemaître jouerait dans plus de douze représentations par mois, il aurait droit chaque soir à des feux ainsi répartis : pour une pièce en un acte, *cinquante francs;* pour une pièce en deux et trois actes, *soixante-quinze francs;* pour une pièce en quatre et cinq actes, tableaux ou époques, *cent francs.*

Art. 12. — Le présent engagement est fait pour neuf mois, qui commenceront à courir le premier Septembre mil huit cent trente-huit et finiront le trente-un Mai mil huit cent trente-neuf. Néanmoins M. Lemaître se mettra à la

disposition de M. Anténor Joly pour les répétitions à partir du premier Août prochain.

Art. 13. — En cas de contestation qui amènerait une rupture à l'amiable, ou bien si les parties contractantes à l'expiration du présent traité ne renouvelaient pas ledit présent traité, M. Anténor Joly prend dès ce moment l'engagement formel de ne s'opposer en rien à ce que M. Lemaître contracte engagement avec tel ou tel théâtre que bon lui semblera.

Art. 14. — Le présent traité recevra son exécution pleine et entière sous peine d'un dédit de *soixante mille francs*, payable par le premier contrevenant.

Art. 15. — Pendant le mois d'Avril mil huit cent trente-neuf, M. Lemaître aura droit à une représentation à bénéfice. Cette représentation est assurée à M. Lemaître pour la somme de *trois mille francs*; tout ce qui excédera ce chiffre, jusqu'à celui de quatre mille cinq cents francs, reviendra à M. Lemaître; le reste de la recette, jusqu'à concurrence de neuf mille francs, appartiendra à l'administration; au dessus de neuf mille francs, il y aura partage égal entre M. Lemaître et l'administration, les droits des pauvres et des auteurs prélevés. Si les auteurs font remise de leurs droits, ce sera au profit de M. Lemaître.

Fait double à Paris, ce quatorze Mai mil huit cent trente-huit.

<div style="text-align: right">Anténor JOLY.
LEMAITRE.</div>

16. — Entre les soussignés, Charles-Jean Harel, agissant tant en son nom personnel que comme Directeur privilégié et gérant de la société du Théâtre de la Porte Saint-Martin, demeurant à Paris, boulevard Saint-Martin n° 14, d'une part,

Et M. Antoine-Louis-Prosper Lemaître, dit Frédérick, Artiste dramatique, demeurant à Paris, rue des Filles-Saint-Thomas n° 18 (provisoirement Hôtel d'Angleterre), propriétaire à Pierrefitte, d'autre part,

A été fait ce qui suit :

Article 1er. — Le sieur Harel engage par le présent traité le sieur Lemaître pour jouer, sur le Théâtre de la Porte Saint-Martin, les Premiers Rôles en chef et sans partage dans la Comédie, le Drame, la Tragédie et le Vaudeville; toutefois la Direction ne pourra forcer le sieur Lemaître à chanter si ce dernier s'y refuse. Il est entendu

par Premier Rôle le principal et le plus important de la pièce de quelque emploi qu'il soit : tragique ou comique.

Art. 2. — La Direction ne pourra jamais exiger que le sieur Lemaître apprenne plus de trente-cinq lignes de vers ou de prose par jour.

Art. 3. — La Direction ne pourra jamais forcer le sieur Lemaître à jouer plus de vingt-six fois par mois.

Art. 4. — La Direction ne pourra jamais forcer le sieur Lemaître à jouer deux pièces dans la même soirée. Dans le cas cependant où l'administration y trouverait son intérêt, elle pourra l'exiger du sieur Lemaître en lui payant un feu de *cent francs* pour la seconde pièce.

. .

Art. 13. — La Direction jouant une pièce Féerie ou autre ne pourra forcer le sieur Lemaître à descendre du cintre, soit dans une gloire ou autre, de même que passer, monter, descendre par des trappes ou autres combinaisons de machinistes, si le sieur Lemaître s'y refuse et y reconnaît du danger.

Art. 14. — La Direction payera au sieur Lemaître la somme de *deux mille cinq cents francs* tous les premiers de chaque mois.

Art. 15. — Aucun rôle créé par M. Lemaître ou à lui distribué, soit par la Direction, soit par l'auteur, ne pourra en aucun cas lui être retiré. Seulement, dans le cas de maladie constatée, la Direction aura la faculté de faire doubler M. Lemaître dans la pièce que cette maladie arrêterait, sauf le droit de ce dernier de reprendre le rôle ou les répétitions dès que son indisposition aura cessé, sous peine du dédit stipulé à l'article 22 du présent traité et de l'annihilation d'icelui.

Art. 20. — Le présent traité est fait pour quatorze mois et commencera à avoir son exécution le premier Février mil huit cent quarante pour finir le trente-un Mars mil huit cent quarante-un.

Art. 21. — En cas d'incendie ou de fermeture absolue et définitive par ordre supérieur, le présent devient nul.

Art. 22. — Le présent traité recevra son exécution pleine et entière sous peine d'un dédit de *trente mille francs*, payable par le premier contrevenant.

Fait double entre nous et de bonne foi, à Paris, ce cinq Décembre mil huit cent trente-neuf.

<div style="text-align:right">HAREL.
LEMAITRE.</div>

TABLE

I

Frédérick-Lemaître. — Origine et but de ce livre. — Enfance et jeunesse de Frédérick. — Un début singulier 1

II

Les Funambules. — Prosper devient Frédérick. — *Le Faux Ermite*.— Le Cirque-Olympique. — Une littérature disparue. — La barbe de Seid-Abdoul. — Frédérick deviné par Talma. — Il entre au Second Théâtre-Français......................... 12

III

Le théâtre de l'Odéon. — Liste complète des rôles joués par Frédérick-Lemaître pendant trois années. — Ce que pensaient de lui les journaux. — Charles Maurice. — Un pensionnaire zélé. — Confident à Paris, premier rôle en province. — Frédérick ambitieux. — Il retrouve Franconi. — Premier rayon de gloire 27

IV

L'Ambigu-Comique. — Les vieux mélodrames. — *L'Auberge des Adrets*. — Contestation entre les auteurs et leur interprète. — Le véritable créateur de Robert Macaire 44

V

Une chance inopportune. — Créations diverses. — Demande inutile de Frédérick. — Le scandale de *Cardillac*. — Une rentrée bruyante. — Preuve de zèle. — Charles Maurice dévoilé. — Frédérick franc-maçon. — *Cagliostro*. — La Porte-Saint-Martin engage Frédérick-Lemaître. — Une perfidie. — Frédérick se bat en duel. — Un fragment inédit des *Souvenirs* de Bouffé............ 58

VI

Trois créations. — Frédérick-Lemaître auteur dramatique : *le Prisonnier amateur, le Vieil Artiste*. — Frédérick se marie. — Ses dernières représentations à l'Ambigu-Comique. 84

VII

La Porte-Saint-Martin. — *Trente ans, ou la Vie d'un joueur*. — Effet produit par la pièce. — Deux lettres de conseils. — Frédérick-Lemaître dans le rôle de Georges de Germany........................... 96

VIII

Marie Dorval. — Incendie de l'Ambigu-Comique. — *Le Peintre italien*. — *Le Chasseur noir*. — *La Fiancée de Lamermoor*. — *L'Écrivain public*. — Premier voyage de Frédérick-Lemaître.................. 110

IX

Faust. — Le rire de Méphistophélès. — Frédérick-Lemaître et Dorval jugés par des sourds-muets. — La Comédie-Française veut s'attacher Frédérick. — Un bel engagement. — *Les Deux Philibert*. — La dernière lettre de Picard. — *Rochester*. — Un dénouement modifié. — *Sept heures*. — Frédérick est appelé à la direction de l'Ambigu-Comique.

— *Marino Faliero*. — Incident grave et double procès. — Frédérick-Lemaître et Ligier............................... 125

X

Frédérick-Lemaître à l'Ambigu-Comique. — Début fâcheux. — *Peblo*. — Dissensions intestines. — Fin d'un beau rêve......... 153

XI

Frédérick-Lemaître tragédien. — Un trait de modestie. — Harel et M^lle Georges. — *Nobles et Bourgeois*. — *La Mère et la Fille*. — *L'Abbesse des Ursulines*. — *Napoléon Bonaparte*.— *Médicis et Machiavel*. — *Le Moine*. — *La Maréchale d'Ancre*. — *Mirabeau*... 160

XII

Harel achète la Porte-Saint-Martin. — Chassé-croisé. — *Richard Darlington*. — Sa parodie. — *L'Auberge des Adrets*, revue et augmentée. — Incident de *la Tour de Nesle*. — Frédérick et Bocage. — *Le Barbier du roi d'Aragon*. — *Le Fils de l'émigré*. — Frédérick-Lemaître joue Buridan.—Un nouveau traité. — *Lucrèce Borgia*. — *Le Paradis des Voleurs*. — Harel et M. de Custine. — *Béatrix Cenci*. — Querelles et rupture..... 174

XIII

Frédérick-Lemaître en tournée. — Prison et calomnie. — *Une promenade dramatique*. — Ce que pensaient de Frédérick les journaux de province. — Résiliation avec Harel. — Nouveau voyage. — L'agenda de Frédérick-Lemaître. — Une lettre de Maurice Alhoy. — Harel se venge 208

XIV

Les suites de l'*Auberge des Adrets*. — *Robert Macaire*. — Frédérick-Lemaître aux Folies-

Dramatiques. — La comédie du Puff. — Effets de la représentation. — Frédérick et son œuvre devant la presse.............. 223

XV

Frédérick-Lemaître propriétaire. — Nouveaux voyages. — Incident et lettre. — Une saison à Londres. — Rentrée superbe. — Pierrefitte. — Frédérick traite avec Harel. — *Othello* défendu. — Résiliation. — Barba contrefait *Robert Macaire*. — Procès intéressant. 237

XVI

Frédérick-Lemaître entre aux Variétés. — La genèse de *Kean*. — Théaulon. — *Le Marquis de Brunoy*. — Charles Maurice redevient hostile. — Démonstration interrompue. — *Le Barbier du roi d'Aragon*. — *Kean*. — La tirade des journalistes. — *Scipion*. — *Nathalie*. — Séparation amiable............. 251

XVII

Les contemporains de Frédérick-Lemaître. — Un nouveau privilège. — Anténor Joly. — Le théâtre de la Renaissance. — Victor Hugo fait engager Frédérick. — Lecture de *Ruy Blas*. — M^{lle} Louise Baudouin. — Première représentation de *Ruy Blas*. — Ses applaudisseurs, ses critiques, ses parodies. — Frédérick jugé par la presse et par Victor Hugo. 276

XVIII

Lutte entre le drame et l'opéra-comique. — *Ruy Blas* sifflé. — Une maladresse d'Anténor Joly. — *L'Alchimiste*. — Frédérick-Lemaître critique. — Chagrin d'amour. — Rupture de Frédérick avec la Renaissance. — *Ruy Blas* en province. — Frédérick et Harel se réconcilient................. 296

Pièces justificatives................ 307

Imprimé par
J.-M. DEMOULE
A Cluny (Saône-&-Loire)

Contraste insuffisant

NF Z 43-120-14